| 예술가열전

| 예술가열전
| —남도미술사
| 오병희 지음

| 아시아문화커뮤니티

들어가며 : 한국미술에서 중요한 남도 미술

『예술가열전』은 예향 남도[1])에서 활동한 작가와 작품들을 알아보는 책이다. 남도는 동쪽의 산악 지역과 서쪽의 평야 지대로 이루어져 있으며 양면이 바다로 둘러싸여 있어 다양한 산물이 나며 이를 바탕으로 다양한 문화가 발달하였다. 이러한 환경에서 가사문화, 다도문화, 서편제, 동편제 등 판소리, 좌우도 풍물(농악), 남도 음식문화, 전통 민속 등이 활발하게 펼쳐져 남도를 예향으로 인식하게 만들었다. 이 중 남도를 예향으로 만든 중요한 문화는 미술이다. 예향 남도는 한국미술사에서 뚜렷한 업적을 남긴 많은 예술인이 태어나고 활동한 지역이자 우리나라 예술의 뿌리가 되는 고장이다.

먼저 남도미술을 상징하는 예술은 한국화와 서예이다. 전통 회화는 채색과 장식적으로 그린 북종화와 하늘의 이치와 인격을 덕목으로 내세우는 남종화로 분류된다. 남종화는 동북아시아(중국, 일본, 한국)의 공통된 문화이고 오랫동안 이어온 미술로 남도만이 지닌 독특한 남종화가 있다. 이처럼 남도남종화는 동북아시아의 공통문화라는 보편성과 함께 남도에서 발전했다는 특수성을 가진 남도를 상징하는 미술이다. 조선 후기에 남종화가 문인과 화가들 사이에 그려지고 조선말기 화단의 주류가 된다. 남도는 조선후기 공재 윤두서, 조선말기 소치 허련, 근현대 의재 허백련과 허건 등 남종화를 배우고 전승한 예술가들에 의해 남종화의 맥이 현재까지 계승되고 있다.

또한 남도는 서예의 본고장이다. 동양에서 서예는 우주만물을 담은 이치이다.

점은 우주의 본질이고 선은 이것이 깨져 만들어진 형상이다. 18세기 정선을 비롯한 많은 화가가 「금강전도」, 「인왕제색도」 등 진경산수를 그렸다. 같은 시기에 서예에서 우리 민족의 독창성을 지닌 서체인 동국진체가 발생한다. 즉 18세기는 민족적 자의식을 바탕으로 한 한국적 서풍인 동국진체(東國眞體)가 출현한 한국서예사에서 위대한 업적을 남긴 시기이다. 옥동 이서(1662-1723)와 공재 윤두서(1668-1715)로부터 시작한 동국진체는 자유분방한 필치에 해학과 여유를 내재시키는 형상성을 추구하였다. 동국진체는 작가의 독창성을 인정하는 학문을 연구한 양명학자인 원교 이광사(1705-1777)에 이르러 대중화의 기틀을 마련하였다. 동국진체는 조선 후기에 일기 시작한 조선적 서법을 말하며 중국 법첩의 범주를 벗어나고자 하는 민족적 자각 예술 운동이다. 남도는 민족적 자각인 동국진체라는 우리 민족만의 독특한 서체를 계승 전개하였다.

두 번째 남도미술을 대표하는 분야는 모더니즘 미술이다. 호남화단의 지주이자 현대미술의 거목인 오지호(1905-1982)는 밝고 맑은 한국적인 색을 추구하여 한국의 자연미와 풍광을 표현한 한국적 인상주의를 완성하였다. 한국적 인상주의는 오지호가 광주에 정착하고 조선대학교와 조선대학교 부속고등학교에서 학생들을 가르치면서 남도의 특색을 갖춘 서양화단이 형성된다. 오지호에서 시작된 남도 모더니즘 서양화단의 기틀은 임직순이 1961년 조선대학교 미술 학과장 겸 대학원 미술학과 주임교수로 부임하여 제자를 양성하면서 확립된다. 이후 남도 서양화는 빛을 기반으로 자연의 생명, 아름다움을 그린 독특한 양식의 작품으로 전개된다. 즉 모더니즘 예술가인 화가들이 모든 사람이 아름다움을 느끼는 밝고 따뜻한 그림으로 빛을 기반으로 한 생명감을 표현한 남도를 상징하는 미술이다.

그리고 우리나라 추상미술의 시작은 남도이다. 전남 신안출신 김환기가 우리나라 추상미술의 선구자이며 또한 모더니즘 현대회화로 불리는 앵포르멜 운동이 강용운, 양수아에 의해 우리나라 최초로 시작하였다. 한국 최초의 추상표현주의 화

가는 강용운으로 볼 수 있다. 강용운은 1940년대 야수파, 입체파 양식의 모더니즘 회화를 수용한 근대회화의 개척자이다. 그리고 1950년대부터 본격적인 추상미술 운동을 전개한 우리나라에서 앵포르멜 추상운동의 시작을 알리는 한국미술사에서 중요한 작가이다. 잭슨 폴록과 동시대에 그려진 강용운의 추상표현주의는 자동기 술법으로 그린 작품이다. 배동신은 수채화를 회화의 장르로 격상시켰으며 해방 후, 불모에 가깝던 한국수채화를 새로운 영역으로 확대하는 역할을 하였다. 1970년대 페미니즘, 바디미술의 영향을 받아 여성의 몸을 예쁘고 육감적으로 보는 것에서 벗어난다. 그리고 한국모더니즘 조각의 시작과 남도 조각의 출발은 김영중으로 볼 수 있다. 김영중은 한국적 조형성의 개념과 양식을 바탕으로 한국 현대조각사에서 뚜렷한 족적을 남긴 작가이다. 그리고 공공미술 개념을 도입한 조각공원을 조성하고 목적성을 가진 기념 조각을 제작하여 조각의 대중화에 기여하였으며 광주비엔날레가 개최되는 데 중요한 역할을 하였다.

세 번째 남도를 상징하는 미술은 민중미술이다. 1980년대 민중미술의 시작이 되는 사건은 5·18민주화운동이다. 광주에서 1980년 5월 군사독재의 종식과 민주 정부에 대한 열망을 요구한 5·18민주화운동이 일어났으나 군부는 총칼로 무자비하게 탄압하였다. 5·18민주화운동 이후 군사독재종식, 민주주의 정부수립, 통일을 외치는 학생과 시민운동이 활발해진다. 1980년 5·18민주화운동 기간 청년학생들이 중심이 된 들불 야학팀이나 극단 광대팀 등이 선전대 역할을 하였다. 플래카드를 제작하고 차량이나 길바닥, 벽면 등에 구호를 쓰는 작업에 참여하여 광주의 현실을 알렸다. 5·18민주화운동 이후 홍성담, 조진호, 김경주 등은 목판화 작품을 사회운동에 활용하였으며 이후 1980년대 민족민중운동의 성과인 걸개그림과 깃발, 벽보, 플래카드 등을 이용하여 집회에 이용하였다. 1980년 5월 광주를 경험한 미술인들은 현실 참여적이고 시대정신을 넣은 광주만이 가질 수 있는 민중미술을 그린 것으로 그 의의가 조명되어야 할 것이다.

네 번째 남도의 중요한 미술은 과학을 바탕으로 한 미디어아트이다. 1995년 광주비엔날레 인포아트전에 새로운 뉴미디어아트가 우리나라에 소개되어 디지털을 바탕으로 한 하이퍼모더니즘 시대를 열었다. 광주비엔날레 '인포아트' 전은 비디오아트를 본격적으로 한국에 전시하고 새롭게 대두된 뉴미디어아트를 우리나라에 소개한 전시로 한국의 미디어아트 전개에 영향을 주었다. 그리고 광주의 작가들은 '인포아트' 전에 영감을 받아 미디어 작가가 되었으며 현재는 가상현실, 인터랙티브아트 등 뉴미디어아트를 제작하고 있다. 이러한 미디어아트 작가의 활동은 2014년 12월 1일 유네스코 지정 미디어아트도시로 광주가 선정되게 된 근간이 되었다. 이이남, 진시영, 박상화, 신도원 등은 디지털 기술을 기반으로 오감으로 체험할 수 있는 가상현실 작품을 제작하고 있는 한국 뉴미디어아트 1세대 작가들이다.

이처럼 남도는 정신과 이치를 담은 남종화 전통, 한국인의 민족성을 담은 서예인 동국진체, 생명의 근원인 빛과 아름다움을 그린 서양화와 모더니즘 현대미술의 시작을 알리는 추상표현주의 등이 시작되고 전개된 한국미술사에서 중요한 위치를 차지하는 고장이다. 『예술가열전』은 광주와 남도에서 전개된 다양한 미술을 알아보는 내용의 글로 남도 작가와 작품 소개를 통해 한국미술의 뿌리가 되는 남도미술을 알리고자 하였다.

이 책이 나오기까지 많은 분들의 수고와 노력이 있었습니다. 어린 손자에게 다정하게 이야기를 해 주신 할아버지 오지호 화백, 항상 마음속에 그리워하는 돌아가신 아버지 오승윤 화백에게 이 책을 바칩니다. 그리고 옆에서 늘 함께해준 어머니, 배려와 도움을 아끼지 않은 사랑하는 아내에게 고마움을 전합니다. 그리고 이 책이 나올 수 있게 월간 아시아문화에 글을 게재해 주신 아시아문화커뮤니티 정진백 대표님을 비롯하여 편집을 맡아준 김효은 선생에게 진심으로 감사의 뜻을 표합니다.

목차

빛과 추상으로 그린 서양화

시대를 이야기한 민중미술

붓으로 세상의 삶과 현실을 표현한 예술가

남도의 미술 : 동국진체, 도자공예, 뉴미디어아트

우리 민족의 글씨, 동국진체 전통

남도의 다도문화와 도자

미디어아트 창의 도시 광주

한국 남종화의 창조적 계승 : 한국화

남도 한국화의 시작 : 윤두서, 허련

1. 남도에 전승된 남종화의 의미

회화를 남종화와 북종화로 나누어 보기 시작한 시기는 명나라 시대(1368-1644)이다. 명나라 시기 남종화란 문인 출신이 작품을 그리고 형태보다는 내용이나 정신에 치중하여 그린 작품을 말한다. 기법 상으로 남종화는 중국 송나라 시기의 문인화가 미불, 미우인 부자가 창안한 산수화법으로 중국 송나라 화가인 동원, 거연의 화풍을 계승하였다. 우리나라의 경우에는 조선시대 문인화가와 직업화가 사이에서 미불, 미우인이 창안한 미법산수나 동원, 거연의 화풍으로 그린 작품을 남종화라 한다. 따라서 우리나라에서 남종화란 출신 성분과는 상관없이 동원, 거연, 미불, 미우인, 원사대가, 명대 오파 등의 남종화풍의 그림을 말한다.

우리나라 화단은 조선 후기에 오면서 남종화가 화단의 주류가 된다. 남도는 16세기 사화(士禍)를 겪으면서 많은 사대부가 남도로 낙향하거나 유배를 온다. 특히 1519년 조광조 등 사림파들이 숙청된 기묘사화에 연루되어 낙향하거나 유배를 온 고운과 양팽손, 신잠 등의 사대부들에 의해 시서화의 문인 문화가 남도에 형성된다. 18세기 조선 후기 진사시에 합격한 사대부 화가 윤두서는 사의(寫意) 가치를 정확하게 이해한[2] 화론인 『기졸(記拙)』을 썼으며 문인화가 윤두서는 사의가 담긴 남종화를 그렸다.[3] 고씨 화보의 영향을 받은 「평사낙안도」 등은 작가가 확실한 현존하는 가장 오래된 남도남종화이다. 윤두서의 작품은 남종화풍의 계승이란 측면

에서 중요하며 화적은 아들 윤덕희와 손자 윤용에게 이어졌다. 또한 윤두서의 남종화는 19세기 허련에게 영향을 주었으며 허련은 남종화 전통이 현재까지 남도에 이어지게 하는데 중요한 역할을 한다.

조선 말기의 화단은 추사 김정희에 의해 문기와 서권기를 중시하는 남종화가 중심을 이룬다. 김정희의 제자인 허련은 남종화의 전통이 현대까지 남도에 전승되는데 중요한 역할을 한 인물로 김상엽은 허련이 호남을 예향으로 만든 실질적인 종조라고 평가하였다.[4] 허련은 원나라 황공망과 예찬의 작품을 근간으로 갈필을 쓰고 농채를 기피한 사의적인 남종화를 그렸다. 허련의 남종화는 아들인 미산 허형으로 전해졌으며 허형에게 전승된 남종화는 근현대 남도남종화의 스승인 허백련과 허건에 의해 계승되었으며 이들의 제자들에 의해 남도남종화의 양대 산맥인 의재계와 남농계가 형성된다.

허백련은 사의를 담은 전통 남종화와 남도의 풍경을 넣은 법고창신한 작품을 그렸다. 그리고 광주를 중심으로 많은 제자들을 가르쳤으며 이들 제자들은 남종화 정신을 바탕으로 작가의 개성을 넣은 작품을 그렸다. 허백련은 1938년 광주에서 정운면, 조정규를 주축으로 37명으로 구성된 연진회(鍊眞會)를 발족시켰으며 구철우, 이범재, 정운면, 허형면 등을 가르쳤다. 해방 후에는 오우선이 허백련에게 사사를 받았으며 1947년 김옥진이 입문하고 이상재, 문장호, 박행보 등이 1950년대와 1960년대 두각을 나타냈다. 김옥진이 1955년 국전에 입선한 후 1961년 추천작가가 되었으며 이상재와 문장호는 1959년 국전에 진출하여 추천작가가 되었고 1970년대 초대작가와 심사위원을 역임한다.[5] 연진회 출신 작가는 허의득, 허남전, 양계남, 장찬홍, 이계원, 박소영, 허달재 등이 있다.

소치 허련의 직손이며 허형의 아들인 남농 허건은 할아버지인 허련과 아버지인 허형의 작품을 계승하였다. 허건은 전통의 계승과 함께 이를 발전시켜 현실적 시각과 사생을 바탕으로 한 독자적인 작품을 그렸다. 1940년대는 전면적 채색과 장식적

화면의 전개로 당시의 새로운 화풍을 수용하여 색채에 의한 감각을 살린 작품을 그렸다. 이후 허건은 남종화의 문기 넘치는 필법을 바탕으로 한 현실 감각으로 재현한 소나무가 어우러진 산수를 그렸다. 거친 파선과 개성 있는 담묵을 사용한 새로운 감각의 허건의 남종화는 목포를 중심으로 많은 후학을 배출한다. 허건의 제자들은 남종화의 특징인 문기 있는 정신을 추구하는 산수화와 전통 산수를 현대적으로 재해석한 실경산수를 동시에 추구한 개성 있는 작가들이다. 허건의 '남화연구소'에서 지도를 받은 제자는 조방원, 신영복, 김명제, 곽남배가 있으며 이들은 각기 독자적인 작품세계를 전개하였다.

1970년대 남도남종화는 사의(寫意)를 바탕으로 개성과 감성을 살린 작품이 주도한다. 작가들은 남종화의 정신을 계승·창발하여 담박한 정신과 현실의 감성적인 정서를 함께 담아냈으며 1970년대 중후반 이후 남도의 들녘과 산천의 실경을 담은 사경산수를 그렸다. 연진미술원 동문들로 이루어진 취묵회가 1984년에 창립하여 활동하였으며 허백련 제자 일부는 개인 화실을 열어 후학을 가르쳤다. 또한 박행보, 이창주, 양계남 등은 대학 강단에서 남종화의 기법과 정신을 학생들에게 가르쳤다. 1990년대 이후 서구식 사고방식이 주도하는 시대가 전개됨에 따라 문기(文氣) 있는 남종화 전통은 자연의 직접적인 사생을 통한 실경과 채색을 사용한 새로운 변화를 모색하였다.

역량 있는 많은 작가를 배출한 오랜 전통을 가진 남도남종화는 허백련과 허건의 제자들이 타계하거나 고령이 되어 남도남종화 맥이 약해졌다. 이러한 현실을 극복하기 위해 남도남종화는 전통 남종화를 기반으로 새로움을 추구한 정신과 철학을 담은 미술이라는 개념을 정립해야 할 것이다. 그리고 동아시아의 중요한 미술 양식이 남도에서 계승 발전되고 있다는 사실을 연구하고 알려야 한다. 이러한 과정을 통해 남종화가 대중들의 사랑을 받고 주목을 받을 수 있는 한국미술사에서 중요한 작품이 될 수 있을 것이다.

2. 남도남종화의 시조 공재 윤두서

가. 실학자로서 예술 활동 : 풍속화, 동국진체

공재 윤두서(1668-1715)는 조선후기 풍속화의 시작을 알리는 화가이자 우리나라 고유의 자유로운 필체인 동국진체(서예)를 처음 시도한 남도를 대표하는 예술가이다. 그리고 조선 후기가 시작될 즈음에(17세기 후반-18세기 초) 활동을 한 화가로 이전까지의 회화와 구분되는 새로운 화풍의 작품을 그렸다. 도구를 통해 생활을 윤택하게 하는 이용후생의 철학을 가진 실학자 윤두서는 삶에 대한 관심을 풍속화, 말 그림 등을 통해 나타냈다. 그리고 문인화가로서 남종화와 전신사조(傳神寫照)가 드러나는 자화상을 그렸다. 실질적인 면을 중요시하는 실학자 윤두서는 옥동 이서와 성호 이익 형제들과 교류하였으며 천문, 지리, 수학, 군사학 등을 연구하였다. 윤두서의 백성에 대한 관심은 아들인 윤덕희가 쓴『공재공행장(恭齋公行狀)』에 윤두서가 빚진 채권을 불태우고 어려운 사람을 돕는다는 내용 등 고단하게 살아가는 민중에 대한 각별한 애정을 담은 이야기들이 전해진다. 이러한 철학을 지닌 윤두서의 학문적 성과가 그의 글씨와 회화에 그대로 드러나 남종화, 동국진체, 풍속화, 서양화법까지 다양한 면모로 나타난다. 이 글에서 실학자 윤두서의 풍속화 등의 작품과 함께, 조선 후기 남도남종화의 시작을 알리는 문인화가로서 남종화, 그리고 이러한 남도 남종화의 남도 전승에 관해 알아보겠다.

실학자 윤두서는 옥동 이서와 성호 이익 형제들과 교류하였고 시, 서, 화는 물론 천문, 지리, 수학, 군사학 등을 연구하였다. 이러한 학문적 성과를 바탕으로 남종화, 풍속화, 성현도, 초상화, 미인화, 화조·동물화 등의 다양한 주제의 작품을 그렸으며 서양화법 도입 등 파격적인 실험을 하였다. 윤두서의 풍속화는 조선 후기 풍속화의 시작을 알리는 작품이다. 「나물 캐는 여인」, 「돌 깨는 석공」, 「짚신 삼는 노인」, 「목기깎

기」 등 사회적으로 신분이 낮은 서민들의 생활상을 사실적으로 그려 민중에 관한 각별한 애정과 관심을 나타냈다. 「목기깎기」는 이용후생(기구를 써 의식을 풍족하게 함)을 강조한 실학자의 사상이 내포된 작품이다. 18세기 초반에 그린 윤두서의 풍속화는 18세기말 김홍도와 신윤복의 작품보다 앞선 우리나라 풍속화의 본격적인 시작을 알리는 중요한 작품이다.

또한 윤두서는 동국진체의 시조로 옥동 이서(1662-1723)와 함께 영자팔법(永字八法)을 연구하여 쓴 글씨는 동국진체로 동국진체의 시작으로 볼 수 있다. 바로 18세기는 한국 서예사에 위대한 업적을 남긴 시기로 민족적 자의식을 바탕으로 한 한국적 서풍인 동국진체(東國眞體)가 출현한다. 동국진체는 조선 후기에 일기 시작한 조선적인 서법을 말하며 중국 법첩의 범주를 벗어나고자 하는 중요한 자각적 예술 운동이다. 동국진체는 18세기 당시 청(淸)나라에 대한 문화의 자부심으로 우리의 심성을 드러내고자 하는 우리만의 독특한 글씨체이다. 그리고 당시 실학의 영향으로 개성을 강조한 글씨로 참됨(眞)을 강조하고 인간의 자유로움을 표현하여 가짜 나(假我)에서 벗어나 참된 나(眞我)를 찾고자 하는 글씨이다.

또한 윤두서는 서양화법을 수용하여 사실적인 묘사를 한 말 그림을 그렸다. 윤두서는 『고씨화보』를 통해 말의 형태와 자세, 말이 어떤 모습을 하고 있을 때 가장 비례가 아름다운지 등을 익혔다. 이러한 연구를 바탕으로 치밀한 묘사에 주력해서 사실적으로 그린 「유하백마도(柳下白馬圖)」는 배경인 버드나무와 언덕 묘사를 통해 백마를 실감나게 나타냈다. 서구 회화 양식인 잡초, 바위 등에 입체감과 원근감을 표현하였으며 오른쪽으로 날리는 버드나무는 사실성이 부각된다. 말과 사람이 등장하는 「마상처사(馬上處士)」는 실학사상에 기초한 사실주의 회화관에 바탕을 둔 작품이다. 길게 뻗은 가지를 가진 떡갈나무 아래 완만한 비탈길로 백마를 타고 달리는 인물을 묘사하였다.

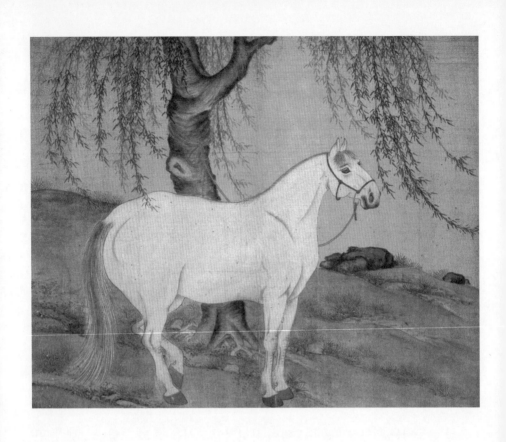

윤두서, 「유하백마(柳下白馬)」, 연도미상, 비단에 색채, 34.3×44.3cm

나. 남종 문인화가 윤두서

우리나라는 조선중기에 이르러 원사대가, 명대 오파 등 남종화풍이 수용되었으며 조선 후기에 이르러서 남종화가 본격적으로 유행하였다. 조선후기 남도남종화가 중 작가가 확실한 현존하는 가장 오래된 남종화들은 윤두서 작품들이다. 윤두서는 조선 후기 진사시에 합격한 사대부 화가로 만년에 해남에서 그림 공부(畵學)에 깊이 몰두했던 지식을 이론으로 정리하며 여생을 보냈다. 윤두서는 동국진체로 화론집인 『기졸(記拙)』을 저술하였다. 윤두서는 높은 감식안을 가지고 안견, 강희안, 이불해, 이정, 이징, 김명국 등 조선시대 화가를 평하였다. 그리고 조선 후기 대표적인 수장가인 김광국은 『기졸(記拙)』을 참고로 작품을 수집하였다. 바로 윤두서는 사의(표현한 대상의 본질과 특성) 가치를 이해한 문인 화가로 영조 대왕은 윤두서의 작품을 "아국명화"라 불러 최고의 대가로 칭송하였다. 이처럼 당대 높은 평가를 받은 윤두서의 작품은 가짜 그림이 나돌기도 하였다.

윤두서의 남종화와 자화상은 고전의 습득을 바탕으로 그림을 업으로 삼지 않은 화가들의 여기(餘技)에서 벗어나 넓고도 정묘하게 다루는 '박이우정(博而又精)'에 근간을 둔 작품이다. 윤두서 하면 국보 제240호 「자화상」이 떠오른다. 윤두서는 전신사조(인물의 형상에 정신을 담아냄)가 드러나는 자화상을 그렸다. 비록 완성본은 아닐지라도 자화상에는 자신이 지녀왔던 온갖 상념과 미의식, 철저한 자기 성찰을 담았다. 눈은 정면을 보고 있으며 굳게 다문 입술은 강한 선비의 기상을 느끼게 한다. 불꽃이 타 오르듯 이마에서부터 한 올 한 올 뻗은 수염은 자유분방하면서 질서 있는 자신을 향한 선비의 모습을 보여준다. 윤두서는 조선 후기 화단에서 남종화법을 선구적으로 사용하여 「평사낙안도」, 「망악도」 등의 조선풍의 남종화를 그렸다. 이러한 윤두서의 남종화는 현재 존재하는 작가가 확실한 가장 오래된 남도남종화로 미술사적 의미가 있다.

윤두서는 시서화에 뛰어난 문인이며 맑고 담박한 정신을 담은 남종화를 그렸다. 그리고 실학자로서 삶을 담은 풍속화를 그렸으며 우리민족의 자부심을 바탕으로 한 동국진체로 글을 썼다. 이러한 예술적 맥은 아들 윤덕희와 윤용에게 영향을 주어 윤두서 일가의 화풍을 이룬다. 윤두서의 장남인 윤덕희(1685-1766)는 아버지의 유작들을 모아 해남 종가를 통해 후대에 전하는데 기여하였다. 그리고 윤두서의 창작태도와 이념, 주제의식, 화제와 화풍 등을 계승하여 해남 윤씨 일가의 화맥을 형성하였다. 윤덕희는 청초기 안휘파(安徽派)의 새로운 양식을 수용하여 남종산수화의 쇄신을 도모했는가 하면 명승지의 사생을 통한 실경산수화를 그리기도 하였다. 윤덕희의 차남으로 젊어서 타계한 윤용(1708-1740)은 문인화가로서 다양한 주제의 작품을 남겼으며 윤두서의 예술이념을 존중하여 형태의 세밀한 관찰을 통해 참모습을 재현하였다.

조선후기 윤두서가 그린 남도남종화는 조선 말기 소치 허련에 영향을 주었으며 남종화 전통이 남도를 중심으로 현대까지 계승된다. 남도남종화의 종조인 소치 허련은 1835년 전라남도 해남 연동에 있는 윤선도의 고택 녹우당에 가서 윤두서의 「공재화첩」을 빌려 몇 달에 걸쳐 모사하면서 그림 공부를 시작한다.

3. 남도남종화의 맥 형성 : 소치 허련

남도남종화의 전통은 18세기 초 공재 윤두서로부터 시작하여 19세기 그리고자 하는 대상에 내재된 본질과 특성을 표현한 소치(小痴) 허련(許鍊, 1809-1892)에 의해 본격적인 남도남종화의 맥이 시작된다. 그리고 근현대 남도남종화는 허건과 허백련에 의해 중국과 일본과는 다른 독창적인 남도남종화파가 형성이 된다. 즉 우리나라 회화사에서 19세기 소치 허련이 있었기 때문에 우리나라 고유의 남종화가 현

윤두서, 「산경모귀도(山逕暮歸圖)」, 견본수묵, 30.1×22.2cm, 국립중앙박물관

윤덕희, 「관폭도(觀瀑圖)」, 연옹화첩 제6면, 42.5×27.8cm

대까지 계승된다. 허련은 27세 때 해남 녹우당 윤두서의 그림에 감동하여 윤두서 가문의 화풍을 익힌다. 그리고 28세부터 해남 대둔사 일지암에서 기거하고 있던 다도(茶道)에서 다성(茶聖)으로 불리는 초의 선사에게 가르침을 받으면서 초의 선사의 소개로 1839년 추사 김정희(1786-1856)를 스승으로 모시게 된다. 이후 김정희의 각별한 사랑을 받으며 남종화의 대가로 인정받은 허련은 김정희의 이론과 필치를 계승한 남종문인화를 남도에 정착시킨다. 추사 김정희는 허련을 제자로 삼았으며 이를 통해 우리나라 남종화의 전개에 있어 핵심적인 역할을 한다. 김정희는 전(前) 시대의 서화가의 법(法)을 비판하며 자기의 법(法)을 이론화한 미의식을 전개하였다. 추사의 작품은 사물이 아닌 사물에 자신의 마음을 표현한 인간이 도달한 격(格)을 보여주며 문인사대부의 예(禮)에 도달하고자 하였다.

가. 허련의 스승 추사 김정희

허련은 조선말기 선비 화가 가운데 조희룡, 전기 등과 함께 김정희파이다. 김정희는 제자인 허련과 허련의 그림을 사랑해서 소치라는 호를 지어주었고 "압록강 동쪽에 소치를 따를 사람이 없다."고까지 말하였다. 소치 허련과 추사 김정희의 만남은 31세 때 해남 대흥사 초의 선사의 소개로 서울에서 당대 최고의 학자이자 서화가인 추사 김정희의 문하에 들어가 서화 수업을 받으면서 시작된다. 이듬해인 1840년 김정희가 제주도로 유배를 떠나자 몇 차례 제주도를 왕래하며 스승으로 모시고 그림 수업을 받았다. 김정희로부터 중국 북송의 미불, 원말의 황공망과 예찬, 청나라의 석도 등의 화풍을 배웠으며, 그의 서풍도 전수받아 남종문인화의 필법과 정신을 익혔다. 이는 김정희가 황공망을 염두에 두고 지어준 소치라는 호와 운림산방(雲林山房)이라는 당호(堂號)에서 확인된다. 조선말기 김정희에 의해 문기와 서권기를 중시하는 남종화풍이 기반을 다졌으며 김정희의 남종화는 허련에게 계승

되어 남도를 중심으로 현대까지 남종문인화의 명맥이 이어지고 있다.

또한 허련은 김정희를 통해 당대의 명사들과 폭넓게 교유하였다. 36세 때인 1843년 김정희의 소개로 전라우수사 신관호의 막중에 머물면서 그림을 그렸으며 39살 되던 해에 신관호를 따라 서울로 올라가 영의정 권돈인의 집에 머물었다. 41세 때인 1848년 헌종의 배려로 고부감시(古阜監試)를 거쳐 과거시험인 회시 무과에 급제하여 지중추부사에 올랐으며 42세 때 대궐에 들어가 헌종 앞에서 직접 그림을 그려 바치기도 하였다. 허련은 김정희의 이론과 필치를 계승하였으며 남종문인화 화풍을 근간으로 자신만의 회화세계를 구축한 남종화를 남도에 정착시킨다. 소치 허련은 운림산방을 마련하고 그림에 몰두하며 말년을 보내다가 1892년 84세로 세상을 떠났다. 허련의 남종화는 이후 아들인 미산 허형에서 의재 허백련과 남농 허건에 이어졌으며 이후 운림산방을 중심으로 아산 조방원, 임전 허문, 오당 허진 등으로 계승되어 남도남종화의 전통이 되었다.

나. 허련의 작품세계

소치 허련은 중국의 남종화를 바탕으로 먹물을 적게 묻혔으며 진한 먹물을 기피하여 정신적인 세계를 나타냈다. 인물, 소나무, 매화, 모란 등 다양한 소재를 다루었으며 헌종(憲宗) 앞에서 그린 「산수화첩」을 비롯한 많은 남종화를 그렸다. 허련의 산수화는 소림모정도의 작품이 주류를 이루며, 대체로 황공망과 예찬의 구도와 필법을 위주로 하였고 끝이 닳아 무뎌진 몽당붓을 사용하였다. 특히 푸르스름한 개성적인 담채를 화면 곳곳에 사용한 차별화된 개성적인 화면을 보여준다. 주요 작품으로 「산수도첩(山水圖帖)」, 「방예찬죽수계정도(倣倪瓚竹樹溪亭圖)」, 「누각산수도(樓閣山水圖)」 등이 있다.

지두화(指頭畵)는 손톱·손등·손바닥 등도 이용하고 때로는 붓으로 효과를 낸

허련, 「산수도」, 종이에 수묵담채, 104×49cm 전남대학교박물관

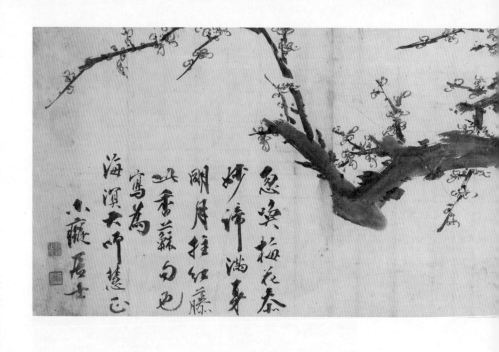

忽喚梅花荼
妙諦滿身
明月挂紅藤
此香蘇句也
寫爲
海漠大師慧正
小癡居士

허련, 「묵매도」, 19세기, 종이에 먹, 50×183cm, 남농기념관

작품으로 김정희의 영향으로 지두화를 그렸다. 허련의 지두화는 구도나 준법에서 남종화의 성격이 강했음을 36세에 그린 「소치화품(小癡畵品)」으로 알 수 있다. 「소치화품」에서 볼 수 있는 지두화는 지두화 특유의 일격적 표현을 통해 거침이 없다. 근경에는 언덕 위에 수종이 다른 나무와 인적 없는 초가를 배치하고 중경과 원경에는 물과 원산을 펼친 구도의 작품이다. 허련 작품의 독자성은 사군자에서 잘 나타나며 사군자 외에 팔군자, 십군자 형식의 병풍 그림을 많이 그렸다. 「팔군자도」의 네 폭에는 사군자인 매화, 난초, 국화, 대나무를, 다른 네 폭에는 소나무, 오동나무, 파초(芭蕉), 연꽃 등을 그렸다. 각 폭에는 식물을 괴석과 함께 배치하였으며 그 옆에는 해당 식물의 미덕을 칭송하는 시를 넣었다. 이러한 허련의 작품에서 다루어진 꽃과 나무들은 모두 동양에서 예로부터 사랑을 받고 군자에 비유된 소재로 시와 그림을 함께 그렸다.

40대 이후 허련의 작품은 이전의 경향에 비하여 특유의 호방한 필치로 그려졌다. 이 시기 매화 그림은 화첩이나 병풍에 매화 가지의 일부분을 그리거나 노매(老梅) 한 그루를 여러 폭에 그렸으며 허련 특유의 호방한 필치가 잘 나타난다. 덩치가 큰 줄기가 부러진 노매에 매화가 성글게 피어있는데 줄기의 표현은 거칠게 묘사하였으며 꽃잎은 앙증맞고 예쁘고 경쾌하다. 투박함은 졸(拙)이지만 곁들여진 화사한 꽃의 흐드러짐은 교(巧)로 교졸합일(巧拙合一)의 내면의 질박함과 외면의 반듯함을 보여주고 있다. 허련의 작품 중 정처 없는 주유를 할 때 묵희(墨戲)에 가까운 작품을 많이 그리기도 하였으며 노년에는 생계를 위하여 묵모란을 많이 그렸다. 현존하는 많은 묵모란도는 다분히 형식화된 구성과 소재, 필치를 구사한 경우가 많다. 이러한 작품은 독창적인 다양한 화법의 허련의 다른 작품과 비교된다. 이러한 작품을 허련의 본질적인 작품으로 보고 허련의 작품이 저평가가 된 것도 사실이다. 하지만 이러한 묵희와 생계를 위한 작품은 예술가의 삶과 연관된 사회적인 측면에서 평가받아야 할 것이다.

소치 허련의 화풍은 아들인 미산 허형으로 이어졌으며 허형은 사군자와 흑목단을 잘 그린 수작을 그렸다. 허형은 허련의 화법을 충실히 본받은 남종화풍의 산수화와 매화, 모란, 소나무 등을 소재로 수묵 담채 기법으로 작품을 그렸다. 이러한 허련의 남종화풍은 허형을 거쳐 남농 허건과 의재 허백련에게 이어졌으며 이후 허백련과 허건에 의해 남종화의 전통이 남도 화가들에게 전해진다. 즉 남도미술의 정신적 근간이 되는 남종화는 우리 민족의 정신적 가치와 삶을 담아온 소중한 예술 양식이다.

　윤두서는 조선말기 소치 허련에 영향을 주었으며 허련에 의해 남도 현대남종화의 직접적인 맥이 현대까지 계승된다. 허련의 화풍은 아들인 허형을 거쳐 허백련과 허건 그리고 제자들을 통해 현대까지 계승되었다. 근현대기 남종화의 전통은 남도를 배경으로 현대까지 지속되어 왔으며 다양한 형식적 변화를 하였다. 소치 허련을 종조로 한 남도남종화의 정신과 미는 현대까지 작가의 미의식에 큰 영향을 주었으며 전통을 새롭게 재해석한 현대적인 새로운 남종화가 나오게 된 근간이다. 남종화를 현대적으로 재해석하여 먹으로 담백함을 표현하고 현대적 감각을 혼합하여 만든 개성적인 화풍의 작품이 제작되며 그 뿌리는 윤두서, 허련에서 시작된 한국 미술사에 있어 현존하는 커다란 큰 흐름이다.

남도 근현대 남종화파 형성 : 허백련, 허건

1. 한국화단의 거목, 예향 남도의 창시자 허백련

가. 한국화단의 거장 허백련

1) 예술가로서 삶

의재(毅齋)[6] 허백련(許百鍊, 1891-1977)은 우리나라 근현대 한국화단의 대가로 남
종화 정신에 실경의 감각적인 면을 작품에 도입한 법고창신한 호남 남종화단의 전
통을 만들었다. 그리고 조선 후기 민족적 자각운동인 동국진체를 계승한 서예가이
자 남도의 다도문화를 이어 온 호남문화의 스승이다. 허백련은 진도에 유배를 왔
던 무정(戊亭) 정만조(鄭萬朝, 1858-1936)에게 한학을 배웠으며 허형(許瀅)에게 묵
화와 서법을 배웠다. 1908년, 공립진도보통학교에서 수학 후 1911년에는 기호학교
에 다니면서 당대 서화가들의 작품을 연구하고 서화미술원 교수들과 때때로 만나
추사와 소치의 화론을 논하였다.

　스승 정만조의 권유로 1915년 일본에 유학하여 리츠메이칸대학(立命館大學) 법
학과에 입학하였으나 집안 형편이 어려워 수업을 포기하였다. 메이지대학(明治大
學) 법과에 청강생이 되어 공부와 인삼 장사를 하며 주경야독하였지만 학자금을
낼 수 없어 결국 중퇴하였다. 이후 화가의 길을 걷게 되어 일본 각지의 미술관과 박
물관을 견학하면서 서화를 감상하고 일본화단의 대가들 작품의 화법을 연구하였

다. 일본의 유적지를 답사한 후 중소도시에서 작품전을 열어 사실적인 일본화와는 다른 사의적인 작품으로 많은 관심을 이끌었다. 소도시 순회전을 성공한 후 동경으로 돌아와 일본인 한학자 고야나기 이치쿠라(小柳一藏)를 알게 되어 물심양면으로 도움을 받아 남종화 연구와 작품 제작에 몰두하였다.[7]

1918년 귀국 후 1921년 광주 동호인들의 간청으로 작품 30여 점으로 귀국전을 가졌다. 출품작은 한국의 산수 중 평온한 호남지방의 실경을 바탕으로 한 한국적 남종화였다. 이후 2개월간 금강산으로 사생을 떠났다. 풍곡 고희동 등과 교류하였으며 1922년 9월 김성수와 송진우가 주선한 '의재(毅齋) 허백련(許百鍊) 화회(畵會)'가 보성고보 강당에서 열려 중앙 화단에 이름이 알려졌다. 1922년 제1회 조선미술전람회에서 「추경산수」가 1등 없는 2등으로 입상하였다. 심사위원이던 가와이 쿄쿠도우(天合玉堂)는 "의재의 산수화는 중국산수도도 아니요 그렇다고 일본산수화도 아니며 순수한 조선산수화란 점이 호감이 간다. 이 작가는 이미 자기 예술의 세계를 확고하게 정립하고 있어 대성할 것이다."라고 평하였다. 이후 김성수의 후원으로 일본에 가 일본 남화의 대가인 고무로 스이운(小室翠雲)과 가와이 쿄쿠도우(天合玉堂) 등과 교류하면서 남종화를 연구하였고 1923년 2회 선전(鮮展)에서 3등상을 받았다.[8]

1924년 광주에서 의재 허백련 후원회가 생겨 서석초등학교 강당에서 화회를 열었다. 이후 진주, 전주, 평양, 신의주, 함흥 등 전국 유람을 계속하며 한국의 자연을 보고 서화 애호가들과 교류하였다. 1929년 김성수의 도움으로 중국 북경을 여행하게 되어 얻은 감흥으로 한국의 정서를 담은 독자적 작품을 그리게 된다. 1932년 김은호와 서울 삼월백화점에서 2인전을 가졌으며 1936년에 서울 종로구 중학동에 조선미술원이 창설될 때 김은호, 박광진, 김복진과 함께 지도교수로 참여하였다.[9] 해방 후 조선미술건설본부 중앙위원으로 활동하였으며, 국전(國展)이 시작되자 추천작가로 추대되었으며 국전 심사위원을 역임하였다. 1960년, 대한민국예술원 회원이 되었

으며 1966년에는 대한민국 예술원상을 받았다. 1971년 서울신문사 주최 '동양화 여섯 분 전람회'(1971)에 「춘강활원(春江闊遠)」, 「하산심원(夏山深遠)」 등 4점을 출품하였다.

2) 예향 남도의 창시자 허백련

허백련의 가장 큰 업적은 한국화를 토대로 남도를 예향으로 만든 것이다. 허백련은 1938년 광주 금동에 정착하고 동강 정운면, 구당 이범재, 근원 구철우 등의 서화가들, 유지들과 함께 연진회(鍊眞會)를 발족시켰다. 허백련은 이당 김은호를 비롯한 화우들이 서울에 올라와 조선미술관을 만들어 보자는 권유를 거절하고 연진회 활동을 지속했다. 허백련은 "그림을 그리는데 서울과 시골이 따로 있는가, 중국에서도 남종화는 강남지방에서 꽃피우지 않았는가?"[10]라고 강조하며 남도 화가들에게 자신의 화법과 화론을 전수, 남도남종화단을 만들었다.

　1938년 허백련은 회관을 짓는 기금을 마련하기 위해 제주와 전주에서 화회를 열었다. 그리고 1939년 연진회 회원들은 회관 건립기금을 마련하기 위해 광주 상공진열관에서 대대적인 화회를 개최하여 큰 성황을 이루었다. 연진회 작품전에는 회원들이 작품을 내고 일정액의 회비를 낸 서화 애호가들이 추첨을 통해 작품을 가져가는 형식이었다. 이당 김은호와 소정 변관식이 찬조 출품하였으며 호남의 갑부였던 현준호와 최정숙 등이 작품을 사 큰 성과를 거두었다. 그 결과 금동 시장 자리에 백 명을 수용할 수 있는 70평 넓이의 큰 화실과 별도의 방 하나를 갖춘 회관 건물을 지을 수 있었다. 그러나 빚을 안게 된 회원들은 1940년 회원 작품전을 상공진열관에서 열고 김은호, 변관식, 고희동도 찬조 작품을 출품하였다. 연진회관에서 일주일에 하루씩 회원들이 모여 그림과 글씨를 연마하였으며 허백련은 체본을 그려주고 작품 강평과 회화론을 강론하였다. 서울 이외에서는 볼 수 없는 예향으로서의 새로운 시대적 양상이자 자부심 강한 전통문화의 추구였다.[11]

해방 후의 허백련의 제자는 오우선, 성재휴, 조복순, 허정두, 김옥진 등이다. 이후 목재 허행면에게 배우던 이상재와 문장호를 비롯하여 박행보 등이 1950년대에서 1960년대에 걸쳐 허백련의 문도로서 두각을 나타냈다. 호남동 시절의 제자는 김옥진, 오우선, 이창주, 강용자, 김승희, 문장호, 이상재, 정승현 등이다. 춘설헌 시절의 제자로는 박행보, 허의득, 허대득, 이강술, 양계남, 장찬홍, 박소영, 최덕인, 허달재 등이다.12)

특히 당대 미술에서 고시라 할 수 있는 국전에서 활약한 제자는 구철우, 이범재, 허규, 허정두, 김옥진, 문장호, 이상재, 박행보 등으로 국전 특선작가 10여 명을 비롯해 국전출신 작가만 30여 명에 이른다. 제일 먼저 허정두가 1949년 첫 번째 국전에서 문교부장관상을 받았으며 김옥진이 1955년부터 국전에 입선하여 1961년 추천작가가 되었다. 이상재와 문장호는 1959년부터 국전에 진출하여 연특선에 이어 추천작가에 올랐다.13) 이들 가운데 구철우, 김정현, 허규, 김옥진, 성재휴, 문장호, 이상재, 박행보 등이 국전 심사위원을 지냈다. 이후 연진회는 1978년 광주농업고등기술학교 자리에 '연진회미술원(鍊眞會美術院)'을 세우고 호남 한국화 화단의 전통을 이어갔다. 연진회는 호남미술의 뿌리이자 현재 우리가 소장하고 감상하는 많은 한국화 작품을 남긴 한국미술사에서 중요한 미술 단체이다.

3) 교육자, 지식인으로서의 삶

허백련은 삶과 예술이 일치한 문인화가로 정신을 예술혼과 필력으로 승화시켰다. 지식인으로서 민족의식 고취에 앞장섰으며 일제강점기 창씨개명에 반대하여 창씨개명을 하지 않았다. 무등산 증심사 계곡 춘설헌(春雪軒)은 청빈한 사상가, 진보적 계몽가들이 자주 찾는 호남 문인 정신의 중심이 되었다. 의재가 무등산에 기거하다 타계하기까지 30여 년간 머문 춘설헌은 그의 작은 우주이자 화실로 시인

長江

風月

祐人

管且

舊汐

問白

鷗句

毅道人

허백련, 「산수」, 1970년대, 한지에 수묵담채, 30×67cm

묵객들의 발길이 잦은 문화의 산실이었다.[14] 해방 이후 농업학교를 세워 기술 입국을 꾀하였고 차문화 보급에 앞장섰으며 인촌 김성수, 고하 송진우 등 민족주의 계열, 지운 김철수 등 사회주의 계열의 우인들과 세상을 떠날 때까지 폭넓게 교유했다. 계몽운동가로 한국전쟁 후 일본인이 경영하던 다원을 인수하고 민족교육에 나서기도 했다.[15]

허백련은 김정희, 허련의 남종화 전통과 함께 초의 선사(草衣禪師)의 다맥을 이어 해방 직후 춘설헌에서 다원(茶園)을 가꾸었다. 음다흥음(飮茶興飮)을 주장하여 광주 무등산의 무등다원(無等茶園)을 1946년 정부로부터 사들여 삼애정신 즉 조상을 받드는 천애(天愛), 땅의 풍요 지애(地愛), 동포사랑 인애(隣愛)를 바탕으로 삼애다원(三愛茶園)으로 이름을 바꾸어 차를 생산하였다.[16] 허백련은 차를 보급한 이유를 다음과 같이 말하였다.

다산 정약용이 차 먹는 국민은 흥하고 고춧가루 먹는 국민은 망한다는 말을 해 그 말에 그냥 웃었지만, 그 후 일본이 나라를 삼켜버려 '이 말이 거짓말이 아니다.'라고 생각을 했다. 차는 마음이 열리고 부지런해지고, 고춧가루는 기가 열려 나른해져 버려 사람이 게으르게 되고 술을 마시면 미쳐버리니 말할 것도 없어. (…)[17]

이와 같이 허백련은 차를 마시는 국민은 정신이 차분해져 나라를 흥하게 할 수 있다는 생각을 가지고 차를 국민에게 보급하였다. 삼애다원에서 생산한 차를 춘설다(春雪茶)라 이름 짓고 보급하였으나 미군과 함께 들어온 커피가 전국을 휩쓸어 우리 차를 찾는 사람이 없고 차를 생산해도 팔리지 않아 그림으로 적자를 메꾸었다.

허백련은 오방(五放) 최흥종(崔興琮)과 함께 민족의 빈곤한 의식과 가난한 삶을 극복하기 위해 삼애학원(三愛學院)을 만들어 농촌지도자를 양성하였다. 1946년 광주상공회의소 강당에서 농업기술학교 설립기금 마련을 위한 작품전을 열었다.

1947년 광주농업고등기술학교를 세우면서 허백련은 "농촌의 근대화만이 우리나라가 잘살 수 있는 길이고, 농촌이 부흥해야 여기에서 진정한 예술이 나올 수 있다."[18]라고 보고 가난한 청소년들이 농사기술을 배우고 학업을 할 수 있도록 열정을 쏟았다.

허백련은 1969년 노산 이은상을 추진위원장으로 민족의식을 증진하고 조국 혼을 살리기 위해 무등산 천제당 유적지에 단군신전을 짓기 위한 무등산 단군신전 건립위원회를 발족시켰다. 단군이 나라를 세운 이념인 홍익인간은 널리 인간세계를 이롭게 한다는 뜻으로 우리나라의 건국이념이자 교육이념이다. 허백련은 이러한 홍익인간을 인류공영과 민주주의 기본정신과 완전히 부합되는 이념이자 민족주의 사상으로 보고 이를 실현하기 위해 무등산에 단군신전을 건립하려고 한 것이다.[19] 기금 마련을 위해 서울 조흥은행에서 개인전을 열었지만 반대에 부딪혀 건립하지는 못하였다.

나. 작품세계

1) 남도의 풍광을 담은 산수화

의재 허백련은 소치 허련과 미산 허형의 전통 남종화를 계승하였으며 산수, 화조, 사군자, 서예에 능통한 한국화단의 거목이자 대가이다. 허백련 작품의 낙관과 호를 기준으로 시기를 구분하면 다음과 같다. 첫 번째 시기(-1939)는 사생과 연구를 통해 남종화 기법을 습득하여 구사하던 의재(毅齋)시대와 두 번째 시기(1940-1950)는 남종화의 조형세계를 완성한 의재산인(毅齋散人)시대이다. 세 번째 시기(1951-1977)는 회갑 이후 자신의 화풍을 완성하여 나간 의도인(毅道人)시대[20]이다. 이 시기 남종화를 법고창신(法古創新)하여 한국의 산수를 토대로 그린 새로운 남종화를 그렸다. 그리고 팔순에 이르러서는 의옹(毅翁)을 사용한다.

허백련의 의재와 의재산인 시기 작품 경향은 남종화의 전통을 바탕으로 사생과 연구를 통해 완성한 작품이다. 이후 의도인 시절에 남도에서 흔히 볼 수 있는 낮고 둥근 산과 물을 기반으로 정신을 담은 작품을 그렸다. 허백련은 사의(寫意)와 인품을 담은 남종화를 근본으로 한국의 자연을 넣은 법고창신한 작품을 그렸다.21) 의도인 시기 말년에는 다양한 시도의 화법이 완성 통합되면서 남도 풍광에서 온 자연을 바탕으로 거친 먹선과 태점의 산수화, 사군자 등에서 신오(神悟)의 경지에 올라 철학적 깊이를 느끼게 하는 남도 한국화를 완성한다.

춘설헌을 자주 들렀던 신학자 리처드 러트는 허백련의 작품에 대해 "꾸밈이 없고 담백하면서 화려한 오색이 들어있는 묵화는 필선마다 화심이 닿아있다."22)라고 평하였다. 이방인의 눈에 비춘 허백련의 작품은 먹을 분해하여 사물의 본질을 표현한 것이다. 먹에는 모든 색이 섞여 있으며 붓으로 그림의 획을 그은 것은 오행의 만물을 생성하는 이치로 인간 경험, 감각을 넘어서는 본질적인 정신의 추구였다. 이러한 작품은 밝고 명쾌하고 온화하며, 따사로운 정감과 담백한 감각으로 인간을 포용하는 철학을 담은 우리나라를 넘어선 동아시아 남종화를 대표하는 걸작이다.

의재 시절의 「천보구여도(天保九如圖)」(1926)는 천보의 시에 '여(如)'가 아홉 자 들어 있어 '구여(九如)'가 된 시의 내용을 토대로 그린 작품이다. 일반적으로 「천보구여도」는 회갑을 맞아 안녕과 장수를 기원하는 작품으로 장수를 뜻하는 소나무와 산수, 해와 달을 그렸다. 허백련의 「천보구여도」는 만물을 떠안고 기르는 산의 장엄함과 넉넉함을 담고 있으며 산을 화면 중심에 두고 아래에는 물이 흐르고 산속에는 폭포가 있는 산수화이다. 화면 왼쪽의 근경은 소나무를 표현하고 중경은 수직으로 높이 서 있는 암산을 그렸다. 후경의 원산은 가면서 점차 희미해진 공기원근법을 사용하였다. 하늘에 해와 달이 동시에 나타나며 근경에 부각된 소나무를 시작으로 힘차게 솟아오른 산봉우리들이 산세를 잘 표현하였다.

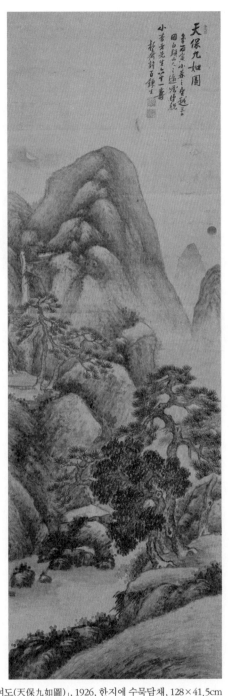

허백련, 「천보구여도(天保九如圖)」, 1926, 한지에 수묵담채, 128×41.5cm

허백련, 「단풍만리도(丹楓萬里圖)」, 종이에 수묵담채, 34×139cm, 광주시립미술관

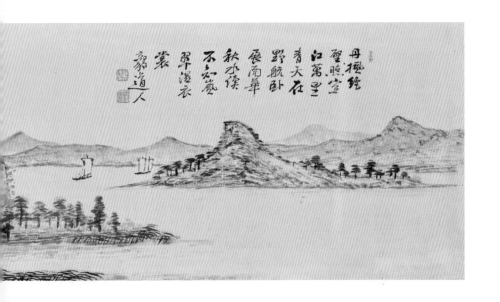

丹楓綴壁照空江萬里
青天在野航卧
展南華秋水讀
不知幾翠滿衣裳
郭豁道人

의재 시절의 「하경산수」(1936)는 남종화의 정신이 담겨있다. 짙은 녹음이 무성하게 우거진 자연을 부드럽고 평온하게 표현했으며 화면 중앙 윗부분 중경에 주산을 안치하였다. 수묵담채로 대자연을 그려 냈으며 화면 중앙 왼쪽의 가옥을 중심으로 오른쪽에 폭포와 계곡 오른쪽은 녹음이 무성한 나무들이 있다. 은자가 폭포가 떨어지는 소리를 들으면서 마음을 씻어내는 인간과 자연이 일치된 경지를 보여주는 은일사상(隱逸思想)이 담겨있다. 물로 나누어진 이상세계와 현실 세계를 다리를 통해 연결하고 있으며 남종 산수화의 다양한 상징이 들어있다.

의재산인 시절 「장송」은 전경에 군자가 이상향에서 세상을 바라보고 있는 초옥과 그 옆의 고송, 강 맞은편에 우리가 살고 있는 세상을 그렸다. 사철 푸르러 군자의 절개를 상징하는 독야청청(獨也靑靑)한 고송을 통해 군자의 굳은 의지를 나타냈다. 낡은 초옥에서 흐르는 물을 보는 군자는 자유로움을 추구한 초월자이자 인생을 달관하고 있는 고고함이 느껴진다.

의도인 시절 「산수」(70×68cm)는 정신을 담은 작품으로 빈집은 세속적 욕망을 비운 군자의 허심이다. 계곡물이 흐르는 다리는 법도가 행해지지 않는 현실 세계에 섞이지 않고 이상과 의지를 보존하고 가다듬기 위해 이상향의 세계로 가는 길이다. 낙엽이 진 나무는 찬 기운이 느껴져 정신의 맑음을 상징하며 수양을 통해 현실 세계로 되돌아가 이상적인 세계를 구현하고자 하는 의지를 담았다.

「산수」(1970년대)는 담채와 먹으로 그린 산과 나무 등의 선이 부드러우며 물 위에 이상향으로 가는 배 한 척이 떠 있다. 강가의 갈대, 붉게 물든 단풍나무가 있는 가을 정취가 나는 한국의 산수를 통해 이상향을 담았다. 나지막하고 둥글고 아담한 산과 강의 모습은 남도의 풍경을 연상하게 한다. 화면 하단의 근경은 현실 세계로 강을 건너가는 모습을 통해 쟁탈과 공명, 위선적인 세상과 단절함으로써 새로운 경지에 다다르고자 하는 마음을 보여준다. 화면 위 소소한 빈집은 세상의 욕심에서 벗어난 허의 세계를 추구하는 탈속의 의미이다. 「산수」는 대자연에 순응하면

서 평범하게 진리를 추구하며 살아가는 마음을 담고 있으며 이런 마음은 남도의 자연에서 온다.

「단풍만리도(丹楓萬里圖)」는 남종화의 전통인 하늘을 따르는 맑은 정신과 남도의 강과 풍경이 조화를 이루는 작품이다. 남도에서 볼 수 있는 동그랗고 아담한 산과 강변, 강이 흐르는 모습을 통해 정신을 담았다. 강에는 돛단배들이 떠 있으며 산위 푸른 소나무와 붉은 단풍이 미적(美的) 감성을 느끼게 하며 강변에는 가을 갈대가 있는 남도의 산과 강의 모습이다. 「단풍만리도」는 정신적 아름다움과 감각적 아름다움을 동시에 추구한 이(理)와 기(氣)가 합치된 허백련의 독창적인 예술세계를 보여준다.

2) 삶을 담은 산수

의도인 시절 허백련은 남도의 산수를 통해 정신세계를 담은 작품을 그렸다. 이와함께 남도의 자연과 더불어 살아가는 사람들의 삶의 모습을 그리기도 하였다. 남도의 삶을 담은 작품은 남도에서 만날 수 있는 배산임수의 전라도 농가와 어촌의 모습으로 산 아래 농가, 논, 농촌풍경, 바닷가와 농촌에 사는 사람들의 삶의 모습이다. 해방 후 허백련의 민족교육과 민족운동이 이 땅에 사는 사람들에 대해 생각하게 하였고 농사짓는 모습, 어촌에서 삶의 모습을 화폭에 담게 하였을 것이다. 이러한 작품에 나타난 민족과 민중의 삶에 대한 관심은 조선 후기 윤두서가 문인으로 남종화를 그리고 실학자로서 민족적 자부심을 가지고 풍속화를 그린 이유와 유사하다.

전남대학교 농과대학에 기증한 「일출이작(日出而作)」(1954)은 남도의 농촌풍경을 그린 작품이다. 격양가 즉 풍년이 들어 농부가 태평한 세월을 즐기는 노래에서 나온 어구로 해가 뜨면 일어나 일하는 모습이다. 허백련은 광복 후 농업학교를 세우고 농업발전에 힘썼으며 춘설헌을 운영하고 다도문화를 새롭게 진작시켰다.

허백련, 「다도해풍정」, 1959, 한지에 수묵담채, 68×180cm, 국립현대미술관

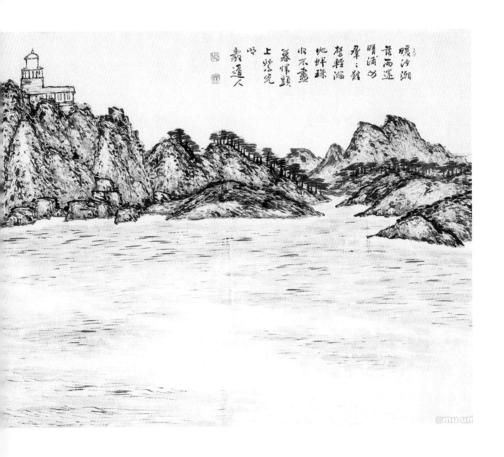

1950년대 농업의 근대화를 기원하면서 농사를 짓고 있는 남도의 풍성한 평야를 그려 전남대학교 농과대학에 기증한 것으로 허백련의 삼애정신 중 땅의 풍요(地愛)가 담겨있다. 「일출이작」은 봄날 해가 뜨는 아침의 농촌풍경으로 논에서 쟁기질하는 촌부와 아내의 모습을 담았다. 봄 햇살 속 남도의 평야, 소나무 아래 농부의 농가, 나지막한 나무 등이 정겨운 느낌을 준다. 멀리 나지막한 산들과 그 아래에 펼쳐진 꽃이 핀 나무, 논, 밭 등이 조화를 이루는 서정적인 시골 풍경이다. 자연에 순응하며 살아온 우리 삶의 기본 정서를 환기시켜 주는 정경으로 따뜻한 한국인 고유의 심성이 느껴진다.

「다도해풍정」(1959)은 다도해의 자연과 그 안에 살아가고 있는 사람들의 모습을 그린 작품이다. 암산 위의 등대를 기준으로 사람이 생활하는 안쪽 바다 공간과 바깥쪽의 넓은 바다로 구분하였다. 1950년대 후반 다도해 풍경과 삶의 모습이 담긴 작품으로 육지에는 해송이, 산 정상에 등대가 있으며 산기슭에는 어촌 마을이 있다. 다도해의 푸르고 잔잔한 바다가 펼쳐져 있으며 바다에는 돛단배들이 떠 있고 해변에는 작은 파도가 친다. 돛단배 너머 먼바다가 무한한 허의 공간인 하늘과 만나 수평선을 이룬다. 해변에는 어구를 가지고 갯벌에서 조개 등을 채집하는 어촌 아낙들이 평화롭게 일하고 있는 모습과 돛단배의 어부를 통해 자연과 인간이 조화를 이루고 사는 모습을 담았다.

한국은행 대구지점 신축을 기념한 「산수」(1971)는 산과 바다의 자연요소와 논, 마을, 배 등 삶의 터전, 농부와 어부라는 인간을 통해 허백련의 삼애정신 천애(天愛), 지애(地愛), 인애(隣愛)을 담았으며 자연과 함께 살아가는 사상을 담았다. 정선은 남종화의 경지에 오른 후 말년에 우리 산수에 정신을 담아낸 진경산수를 그렸다. 허백련 역시 남종화를 완성한 의도인 시절에 남도의 산과, 바다, 그 속에 사는 사람들을 통해 우리 민족정신을 담아낸 것이다. 소를 끌고 오는 농부, 곡괭이를 메고 가는 촌부, 고기 잡고 있는 어부의 모습은 한국적이며 남도인의 삶과 정서가

느껴진다. 실경을 바탕으로 바다, 섬, 산, 논 등을 그렸으며 마을, 고기 잡는 배를 짜임새 있게 배치한 걸작이다. 또한 폭포가 있는 산 등은 마음속 이상향으로「산수」는 정신을 담은 하늘의 이치인 이(理)를 추구하면서 감성적인 색과 삶의 모습을 표현한 기(氣)를 넣은 이기가 합치된 작품이다. 산과 바다, 나무 등의 자연과 인간이 사는 마을, 논 등 삶의 터전을 담백하고 맑은 채색으로 구사하여 평온한 현실에 근본을 둔 이상세계를 담아냈다.

3) 사군자, 화조도

문인화의 핵심 소재인 매난국죽의 사군자는 인간의 도덕적 정감을 비유적으로 표현한 것이다. 「매난국죽」(1970년대)의 매화는 단순한 매화가 아니라 가지와 줄기가 투박한 노매이다. 가지의 질박함은 내면성을 상징하여 마음의 깨끗함을 보여주며 꽃잎은 앙증맞고 화사하다. 땅과 괴석 위에 핀 난은 은은한 향기가 풍기는 듯하며 우아함과 격조가 느껴진다. 괴석 사이에 핀 가을 국화는 다른 꽃이 화려한 자태를 뽐내고 지나간 끝에 핀 군자의 마음을 담았다. 세죽과 고죽을 함께 그린 대나무는 세죽은 가냘프지만 고죽의 대나무는 찬바람에 흔들리지 않은 모습으로 큰 시련 앞에서 자신의 진면목을 보여준다.

「화조도」(1955)는 매화 나뭇가지 위에 앉아 있는 한 쌍의 참새를 그린 작품으로 참새의 귀엽고 정다움과 매화의 아름다움을 감각적으로 보여주는 작품이다. 위를 올려 보고 있는 참새와 정면을 응시하는 참새를 사실적으로 묘사하여 참새 소리가 들리고 살아 있는 듯이 느껴진다. 매화 가지와 꽃잎은 생동감 있게 그려 화사하며 감성을 자극한다.

「팔가조」(1977)는 팔가조가 괴석에 살아있는 듯 앉아 있고 괴석 앞에 난이 피어 있는 작품이다. 팔가조는 아름답지 않지만 부모 새가 늙어 거동하기 힘들면 먹이를 물어와 봉양하는 효를 상징하는 새다. 오른쪽 공간은 허로 무한한 하늘을 표현

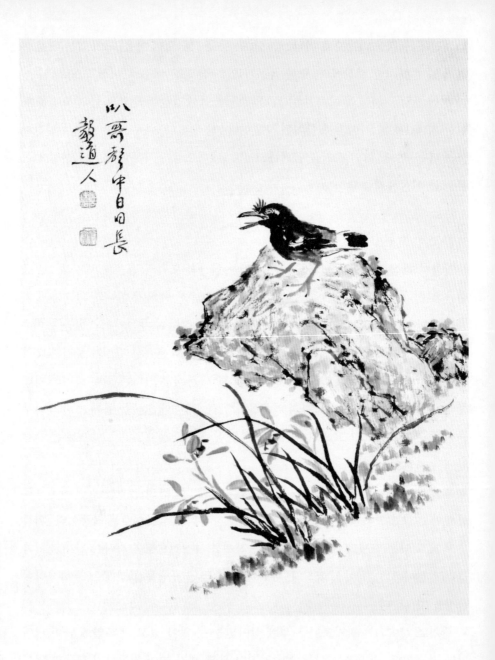

허백련, 「팔가조도」, 1977, 한지에 수묵담채, 54×43cm, 광주시립미술관

했으며 괴석과 난을 함께 그려 정신세계를 나타냈다. 난은 천리향으로 향기가 날 듯 말 듯, 한 번 향을 뱉어 놓으면 은은한 향이 천 리에 간다는 군자의 품격을 나타 낸다. 매끄러운 난 잎과 보라색 꽃을 통해 자연스럽게 난향을 맡는 듯하며 괴석을 통해 군자의 질박한 심적 아름다움을 담아냈다.

허백련은 한국화단에서 근현대 남종화의 큰 맥을 이은 대가로 평가되고 있으며 단아하고 깊이 있는 운필을 통하여 남종화의 정신세계를 열었다. 그리고 문화계의 큰 어른으로 허백련이 머물렀던 춘설헌은 호남 제일의 예인들과 사상가들의 토론 장이었다. 허백련은 광주의 큰 어른이자 교육과 차 문화 보급에 앞장을 선 문화운 동가, 한시와 글씨를 쓴 문인으로 예술 문화를 사랑하는 많은 사람들의 존경을 받 은 한국문화계의 거목이다.

허백련은 남종화의 보편적인 정신을 근본으로 남도의 풍경을 넣어 작품을 완성 했다. 허백련과 그 제자들이 그린 남도 한국화는 구도, 구성, 필치 등에서 다른 곳 에서 볼 수 없는 작품으로 화파로 연구되어야 한다. 우리나라 근현대 한국 회화사 의 큰 축을 이루는 남도 한국화에 대한 새로운 인식이 필요하며 우리나라 미술사 에서 빠질 수 없는 중요한 작품으로 가치를 지닌다.[23] 이러한 호남의 남종화 전통 을 이은 작품은 이치와 원리 등 보편적 정신을 지니면서 법고창신하여 한국미술사, 동양미술사에서 새롭게 조명되어야 할 것이다.

2. 정신과 형사의 조화, 신남화 창시자 허건

가. 허건의 생애와 예술

남농 허건(1908-1987)[24]은 19세기 남종화의 대가인 할아버지 소치 허련과 아버지

미산 허형을 이어 남종화를 현대적으로 승화시킨 작가이다. 전라남도 진도군 운림 산방에서 태어나 13살까지 한학과 사군자를 익혔으며, 15살 때 강진 병영의 세류 보통학교에 입학했다가 1923년 16살 때 목포로 이사하면서 목포 북교보통학교에 전학하였다. 보통학교 5학년 때 전국 초급학교 서화작품전(풍경화)에서 2등 상을 차지하면서 그림 수업을 시작했다.

허건은 집안에서 소치 허련과 미산 허형의 그림을 보고 자랐다. 아버지 허형은 화가로서 생활이 어려웠기 때문에 허건의 남다른 그림 재능을 인정하면서도 화가 의 길로 가는 것을 막으려 하였다. 허건의 그림 재능은 보통학교와 상업전수학교 재학 시절 서울의 학생전람회에서 수차 입상으로 증명하다 마침내 선친의 허락을 받아 본격적인 그림 공부를 하게 되었다.

1930년부터 조선미술전람회에 입선한 작품들은 현실적 시각과 사생 수법이 가 미되거나 추구된 창의적 풍경화였다.[25] 1938년 선친 허형이 타계하자 집안 살림이 곤경에 빠졌다. 이를 타개하기 위해 허건은 전통과 현대의 회화 양식을 폭넓게 연 구·이해하여 작품세계를 열어나갔다. 1942년 뛰어난 화재를 보인 동생 허림의 요 절로 충격을 감당해야 했으며 가족과 동생의 유족까지 합한 대가족의 생계를 오로 지 그림을 팔아 꾸려 나가야 했다. 예술가로서 몸을 돌보지 않고 작품에 열중하던 중 1944년 겨울에 난방이 없는 차디찬 마루에서 작업을 하다 악성 냉(冷)이 들어 왼쪽 다리를 절단하였다.

해방 후 1946년 남화연구원(南畵研究院)을 개설하고 문하생을 받아 후진 양성에 정성을 기울였다. 1953년부터 국전에 참가하여 추천작가, 초대작가, 심사위원을 거치면서 작가로서 인정을 받았다. 1953년 죽동(竹洞) 집을 사게 되었고 죽동 집은 이후 목포의 예술가, 문인, 화가들의 사랑방으로 많은 사람들이 왕래하였다.[26] 허 건은 1957년 김기창, 이유태, 김영기, 김정현, 박래현, 천경자 등과 백양회(白陽會) 를 창립하였다. 이 시기 광주, 전주, 서울, 제주 등 전국 각지에서 개인전과 초대전

을 개최하면서 활발한 활동을 하였다.

1958년 목포문화협회 창립과 함께 초대 회장에 추대되었고 1964년 미술인구 저변 확대를 위한 백양회 공모전이 신설되면서 초대 심사위원을 지냈다. 1975년 목포 난석회의 창립에 참여하여 3대 난석회 회장과 예총 목포지부장에 선출되어 9년 동안 예총 목포지부장으로 활동하였다. 1976년에 남농상(南農賞)을 제정하여 후배 화가와 서예가들을 후원하였으며 1983년 예술원 원로 회원이 된다.

허건은 1981년 운림산방 삼대의 서화를 목포시에 기증하였으며 1982년에 운림산방을 복원하여 1987년 진도군에 기증하였다. 전라남도 기념물 제51호 운림산방은 한국 남종화의 대표적인 상징물로 많은 사람이 찾아오는 명소가 되었다. 1985년 목포 용원동 갓바위 아래 바다가 보이는 방향으로 남농기념관을 개관하여 목포시에 기증하였다.

허건은 한국의 남종화를 현대적으로 계승·발전시켜 전통적인 화풍을 재해석한 신남화를 그렸다. 이러한 허건의 신남화는 많은 후학에게 이어진다. 허건의 제자들은 남종화의 특징인 정신을 담으면서 이를 현대적으로 재해석한 작품을 그렸다. 허건의 남화연구원에서 사사한 문도는 조방원, 신영복, 김명제, 곽남배로 이들은 독자적인 작품세계를 전개하였다. 1959년 조방원이 국전 추천작가가 되고 신영복, 이옥성도 국전에 특선을 하면서 남농계를 형성한다.

또한 허건 문하에 박항환, 하철경, 손기종, 허문, 허진 등이 사사하여 근현대 남도남종화의 전통이 형성된다. 남농계는 남종화풍을 존중하면서 작가의 개성을 표현한 작품으로 개성과 기(氣)적 요소를 강조하였다. 허건의 채색화 경향과 사실적 자연 표현, 사생과 채색을 가미한 작품은 남농계에 많은 영향을 주었다. 남농계 작가들은 남종화 전통을 존중하면서 사실적 자연 표현과 적극적인 색을 넣은 작품을 그려 한국 화단을 다양하고 풍성하게 하였다.

나. 신남화론

1) 민족의 정신을 넣은 신남화

허건은 1950년 9월에 탈고한 『남종회화사』에서 '신남화'라는 명칭을 사용하였으며 신남화는 중국의 남종화가 아닌 우리 풍토에 기반을 둔 그림이라고 하였다.[27) 또한 『남종회화사』에서 "예술은 민족성을 잊어서는 안 된다. 남화는 중국에서 왔어도 조선의 남화를 그리고, 유화는 서구에서 건너왔지만 조선의 유화를 그려야 한다."고 보았다. 그리고 예술의 목적에 대해 "모든 예술은 사람을 고무하고 감동과 기쁨을 주어야 한다."[28)고 하였다. 남종회화사에 나온 허건의 예술론을 근거로 해방 후 그린 신남화에 관해 추론해 보면 다음과 같다. 신남화는 우리 민족의 풍토에 맞는 자연을 보고 느낀 감성을 담았으며 사람에게 감동과 기쁨을 주는 민족의 정서를 담은 작품이다.

또한 『남종회화사』의 한국 회화사 관점은 중국의 영향을 받아 오다 민속도 그림부터 한국의 미술을 그렸다고 보았다. "우리나라 화법이 중국의 영향을 받아 오다가 17세기 이후부터 민속도 그림을 그리기 시작한 것은 우리 한국적 미술이 태동하기 시작하게 된 것"이라며 이것은 "그림이 생활과 밀착된 것으로 우리 생활이 예술로 승화된 경지"[29)라 했다. 『남종회화사』에서 말한 한국적 미술은 민족성을 추구한 작품이다. 민족의 정서를 담은 신남화는 개성을 강조하는 색과 생활이 연결된 우리 민족의 정취를 담은 새로운 남종화이다.

허건의 신남화는 남종화를 바탕으로 작가의 개성을 넣은 작품으로 자연을 직접 사생한 작품이라고 하였다. "신남화는 남화의 옛 전통을 바탕으로 한 독창적인 변용입니다. 남화 고유의 부드러운 선, 수묵 위주의 필치를 살리면서 나 자신의 독특한 초묵과 필선, 그리고 계산된 화면 배치를 구사하죠. 또 명산대찰 위주의 관념적인 산수에서 벗어나 직접 현장에 가서 실경을 스케치, 사실감 있는 그림을 그렸지

허건, 「금강산소견(金剛山所見)」, 1946, 종이에 수묵채색, 43×50cm, 남농기념관

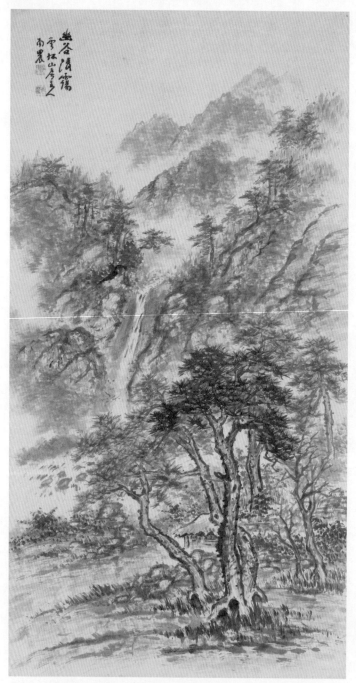

허건, 「유곡청애(幽谷淸靄)」, 1956, 종이에 수묵담채, 55.5×108cm, 남농기념관

요. 내 작품에 많이 나오는 유달산 기슭의 산전, 다도해 풍경 등이 그것입니다."[30]

신남화는 일본 남종화를 정의하는 남화가 아닌 바로 우리 전통 남종화의 새로운 변혁이다. 그리고 허련, 허형의 남종화의 기법과 정신을 바탕으로 실경과 사물을 새롭게 해석하여 그린 것이다. 즉 신남화는 우리나라 전통 남종화의 새로운 변혁으로 직접 보고 느낀 자연의 생명감에 민족의 정신을 담은 작품이다.

2) 형상을 바탕으로 정신을 추구한 신남화

신남화는 남종화 정신에 우리의 자연을 작가의 개성과 감각인 기(氣)를 넣은 먹과 색을 사용한 작품이다.[31] 허건은 산, 바위, 계곡, 소나무 등 남도의 실경을 바탕으로 이를 전통적인 필법과 구도로 재해석하여 작품을 그렸다. 이는 아버지 허형의 가르침이 "작대기 산수를 그리라"는 가르침과 연결되며 그림에서 중요한 것은 작가의 사물에 대한 작가의 인식 즉 '기(氣)'를 강조한 것이다.[32] 신남화는 남도의 산, 물, 사찰, 소나무 등 사실적인 소재에 남종화의 기법을 살려 정신을 담은 작품으로[33] 우주를 움직이는 원리인 기(氣)와 보편적인 하늘의 이치인 천리(天理)를 찾아 그린 작품이다.

신남화는 형사의 사실적인 조형 요소를 바탕으로 한 작품으로 청강 김영기는 허건의 산수화에 대해 다음과 같이 평하였다. "남농의 산수화에 나타나는 기엄(奇嚴)하고도 평원(平圓)한 산형봉만(山形峯巒)으로 변하는 데 주목된다. 이러한 그의 자연에서 취득한 전형적 표현은 오직 남농만이 개척해 온 호남풍의 산수화로서 우리 근대 미술사의 일면을 차지할 것이다."[34] 즉 김영기는 허건의 산수화를 자연과 사물에 대해 느낀 감성인 기(氣)를 넣어 그린 작품으로 보았다.

신남화는 남종화의 전통적인 묵색을 따르면서 실경을 바탕으로 재해석하여 작가의 개성을 담았다. 이러한 특징은 자연(형상)을 바탕으로 마음의 근원(정신)을 찾는 장자의 사상으로 풀어 볼 수 있다. 『장자』에서 장자는 "밖으로는 자연을 스승

으로 삼고, 내부적으로는 마음의 근원에서 얻었다."고 하였다. 백거이는 장조(장자)의 말을 인용하여 그림이란 형사를 중시해야 한다고 보고 형사와 정신을 함께 강조하였다. 이러한 장자 사상과 같이 허건은 자연에 대한 사고를 바탕으로 그 안에 흐르는 정신을 담았다.

신남화는 자연에 흐르는 기(氣)를 작가의 개성인 기운을 담아 보편적인 정신과 사실적인 형태를 함께 추구한 작품이다. 형사를 근본으로 정신을 추구하는 회화의 사상은 자연의 변화를 통해 그림을 그린 석도(石濤)의 예술관과 관련된다. 석도는 "명산은 와서 노니는 것은 허여하나 그림으로 나타내는 것은 허여하지 않는다. 그림으로 나타내면 반드시 비슷하게 그릴 것이니, 산은 반드시 괴이하게 여길 것이다. 산의 변화의 신기함은 깨닫기 어려우니, 닮지 않은 것으로 닮게 그려내면 마땅히 수긍하리라." "천지는 혼용한 일기니, 이것이 다시 나뉘면 풍우가 되고 사계절이 된다. 명암, 고저, 원근은 닮지 않은 것으로 닮게 그려야 한다."35) 즉 석도는 형사를 기반으로 하지만 닮은 듯 닮지 않게 자연 내면의 본질을 그려야 한다고 보았다. 즉 자연에 바탕을 둔 허건의 신남화는 본질을 나타내기 위해 닮은 듯 닮지 않게 그리는 석도의 형사를 바탕으로 정신을 추구하는 예술 사상과 관련된다.

허건의 신남화는 우리 민족과 자연에 대해 보편적인 형상과 맑은 정신을 담았다. 신남화는 남종화의 정신과 방식을 바탕으로 우리 민족의 정신을 표현하였으며 자연을 단순히 묘사한 작품이 아닌 작가의 정신을 넣은 작품이다.

다. 작품론

1) 남도의 채색화 전통: 1940년대-1950년대 초
남농 허건은 소치와 미산의 그림을 따르는 과정을 거친 후 현실적 시각과 사생을 통한 독자적인 작품을 그렸다. 1930년 '조선미술전람회'(선전) 동양화부에 농가

가 있는 시골 풍경을 그린 「가을」로 입선하였다. 1932년 선전에 입선한 「석양영리목동가(夕陽影裏牧童歌)」는 우리 주변의 야산을 화면 가득히 그렸으며 소를 타고 언덕을 넘어가는 소년을 중경에 표현하였다. 1936년부터 1940년까지 선전 입선 작은 사생과 작가의 감성을 조화시킨 농촌의 풍경들이다.[36]

　허건의 화풍은 1940년대에 들어서면서 전면적 채색과 장식적 화면 전개로 새로운 경향을 보였다. 색채에 관한 새로운 감각과 대비 효과를 통해 화면을 구성하였으며 동생 허림(1917-1942)과 함께 야외 스케치를 하면서 실경을 그렸다. 허건이 구사한 점묘법은 당시 국내에서 생소한 기법이었으며 황토를 안료로 활용한 것은 처음 있는 일이었다. 「금강산 보덕굴(普德窟)」(1940)은 광복 전의 대표작으로 금강산 보덕굴의 암자와 절벽 그 주위의 풍경을 사실적이며 감성적으로 그린 채색화이다. 빨갛고 노란 가을 단풍으로 물든 보덕암 주변의 경관과 암벽을 여백 없이 사실적으로 화려하게 묘사하였다. 금강산 보덕굴을 배경으로 한 작품으로 보덕굴은 고려의 고승인 보덕이 수도한 곳을 기념하여 붙인 이름으로 암벽과 외다리로 된 철기둥이 위태롭게 떠받치고 있는 암자의 경관을 사실적으로 그렸다.

　「목포 교외」(1942)는 목포의 교외 풍경을 객관적으로 담담하게 풀어낸 작품이다. 모더니즘적인 사고를 바탕으로 그린 사실적인 작품으로 산을 개간해서 농사를 짓는 시골의 흙냄새가 진하게 풍긴다. 산간의 초가집과 그 주변의 밭, 멀리 보이는 바다, 나무의 모습 등 우리의 삶의 터전을 있는 그대로 사생을 통해 그렸다.

　「조춘고동(早春古洞)」(1951)은 세밀한 채색과 형태 묘사로 생명감이 절로 느껴지는 걸작이다. 나무와 잡풀을 속필로 처리하였으며 꽃과 마을, 산의 녹음을 풍부한 색감으로 표현하였다. 농부가 소를 끌며 쟁기질을 하고 있으며 꽃이 핀 마을 길을 따라 바구니를 이고 가는 어머니의 모습과 한가롭게 앉아 있는 하얀 염소를 통해 평화로운 농촌의 정경을 느낄 수 있다. 전경의 야산과 나무를 감성을 넣어 속도감 있게 처리하였으며 우측의 논과 멀리 있는 남도의 산은 평온하면서 아늑하고 느

허건, 「조춘고동(早春古洞)」, 1951, 종이에 수묵채색, 94.5×280.5cm, 남농기념관

려 대조를 이룬다.

2) 소나무를 중심으로 한 현실감각의 신남화: 1950년대

허건의 작품은 해방 후 변화를 가져와 남종화의 필법을 바탕으로 현실적 시각을 넣은 신남화를 그렸다. 남종화의 보편적 철학을 담으면서 감성적이고 사실적인 방식으로 분석해 보려는 새로운 시각을 보여주는 작품이다. 산수화는 거친 갈필로 속도감 있게 대상을 묘사하였으며 소나무가 강조된다. 소나무는 전통 회화가 가진 기개와 절개의 의미를 가지면서 살아 있는 숨 쉬는 생명력을 가진다.

담채와 먹으로 그린 「목포 다도일우(하강어주)」(1952)는 다도해의 경치와 그 안에 살아가는 어부를 그린 작품이다. 목포 앞바다의 다도해를 여행하여 본 섬, 바위, 소나무를 작가의 생각을 담아 담담하게 그렸으며 전통 남종화 기법을 접목하였다. 「산사」(1955)는 계곡이 있는 산사를 그린 작품으로 절 안에 삼 층 석탑이 있고 지팡이를 든 선승이 자연에 묻혀 걸어가고 있다. 전경의 소나무는 붉은색 단풍이 든 덩굴이 올라가고 있으며 소나무는 거친 필묵으로 가지가 자연스럽게 뻗어 있다. 여백이 거의 없이 무심하게 그린 작품으로 자연에 대한 감성을 대담하게 화면에 구사하였다.

「계산청애(溪山晴靄)」(1955)는 산 아래 서정적인 초가 마을이 있는 풍경을 담은 산수화다. 산 아랫마을이 시선의 중심을 이루며 화면 전경에 담담하게 고인 연못이 있다. 오른편 전경에 고송을 중심으로 낮은 언덕 위의 바위와 나무가 자연스럽게 뻗어 있다. 「계산청애」에 나타난 신남화의 특성은 한국의 산천의 특질을 잡아 전통 양식과 결합하여 독창적으로 재창조한 것이다.

3) 신남화 확립기: 1960년대-1980년대

1960년대 이후 허건의 산수화는 우리 주위에서 볼 수 있는 온화한 능선과 아담한

풍경을 바탕으로 동양의 보편 정신을 넣었다. 이 시기의 작품은 자신감과 활기가 넘쳐 나고 시야가 넓어지고 그림에 여백이 많아졌다. 1970년대 소나무 작품은 소나무가 상징하는 기백과 인내의 고매한 정신을 담고 있으면서 생명력에 의한 활기를 함께 표현했다.

남도의 산과 물, 바다와 섬을 전통적 필법을 바탕으로 새롭게 해석하여 그렸다. 좌측 근경에 바닷가와 산의 기암괴석이 있으며 바닷가의 S자형 구도는 공간감을 확장한다. 기암절벽 아래에 탑이 있는 사찰을 그리고 원경의 암산과 바다, 전경의 소나무와 냇물은 조화를 이루어 차분하고 온화한 분위기를 풍긴다. 자연스러운 먹과 색을 통해 눈앞에서 펼쳐지고 있는 것과 같은 풍경의 아름다움이 있다. 〈낙지론〉(1960년대)은 산과 물, 강을 전통 화법으로 새롭게 해석해서 그린 작품이다. 자연스러운 먹과 색으로 그린 원경의 산과 강, 전경의 소나무와 냇물은 상호 조화를 이루고 있으며 전경에 넓은 강이 펼쳐진다. 또한 〈낙지론〉은 남종화의 보편 철학이 담겨져 있어 소나무는 굳은 의지와 절개를 의미하며 계곡의 쉼 없이 흐르는 물은 지혜로운 사람을 상징한다. 너그럽고 침착한 인자가 산을 좋아하는 것은 산의 장엄과 관용이 자신의 내면과 같기 때문이다.

신남화를 표현하는 중심 소재는 소나무로 허건은 소나무와 산수를 함께 그리거나 소나무를 단독으로 그리기도 한다. 허건의 「삼송도」(1974)는 담색과 먹을 사용하여 소나무를 표현한 작품으로 기운 생동한 소나무는 생명력이 느껴진다. 소나무의 부분을 풍부한 수묵 필력으로 그려 소나무를 통해 정신과 기품을 담았다. 작가의 신오(神悟)의 경지에 오른 작품으로 오랜 세월의 풍상에도 불구하고 굳건한 기상을 잃지 않는 노송의 기품을 지녀 장자의 소나무가 연상된다.37)

「산사」(1980)는 사실적인 미와 정신을 동시에 추구한 산수화다. 중앙에 산세를 휘감는 안개를 두었으며 화면에 잔잔하게 깔려 있는 색채를 통해 자연의 싱그러움을 느끼게 한다. 전통 산수의 맥을 계승하면서 실경의 관찰을 통한 주관적인 표현

허건, 「낙지론(樂志論)」, 1960, 종이에 수묵담채, 112×308cm, 남농기념관

과 중량감을 느끼게 한다. 먹과 채색을 사용함에 있어 농담이 풍부하여 화면에 원근감이 나타나며 전경에 빠르고 세찬 물, 짙은 초록의 소나무를 통해 군자의 절개와 기품을 나타냈다. 숲 속의 산사와 전경의 계곡, 구름이 덮인 원산이 조화를 이루는 남종화에서 느낄 수 있는 안온하고 평온한 세계의 작품이다.

남농 허건은 격조 있는 작품 활동과 후덕한 인품으로 후학들의 존경을 받았으며 한국 남종화를 현대적으로 계승·발전시킨 한국화단의 거목이다. 1940년대 채색화는 감각적인 필선과 깊이의 색채로 자연과 삶에 대한 느낌을 화면 전체에 그린 모더니즘 사상을 담은 탁월한 예술가의 독창적 작품이다. 해방 후에 그린 신남화는 실경을 토대로 작가의 개성을 살려 그린 모더니즘적인 독자성과 남종화의 보편적인 사상이 조화를 이루는 작품이다. 1950년대 신남화는 사실적인 산수를 바탕으로 남종화의 정신을 담은 작품으로 때로는 거칠게 때로는 농담이 풍부하게 그렸다. 1960년대 이후 신남화는 완숙한 필치를 보여주며 사실적인 형사와 민족, 동양의 보편적인 정신과 조화를 이루게 된다. 한국의 남종화를 새롭게 해석한 허건의 신남화는 많은 제자들에게 이어지고 있다. 허건은 우리나라 화단에 새로운 활력을 넣은 대가이다.

3. 독창적인 화법을 추구한 1세대 : 허행면, 정운면

가. 남도 실경에 천리를 담은 허행면

목재 허행면(1906-1966)은 진도출신으로 어린 시절 미산 허형(1862-1938)에게 서예와 사군자를 배웠다. 또한 광주고보 재학시절 일본인 교사로부터 데생, 수채화, 유화를 배우면서 남종화 이외에 서양화에 대하여 이해하게 된다. 1938년 연진회

가 창립 될 때 정회원으로 활약을 하면서 본격적인 작품세계를 열었다. 1939년 조선미술전람회에 「하경산수—아지랭이」로 입선을 하였으며 일본 문전에도 입선을 하였다. 해방 후 1946년 광주미공보원에서 제1회 개인전을 열고 이후 신천지 다방, 서울 화신화랑, 제주도, 부산 등에서 개인전을 열었다. 허행면의 친한 화우로는 오지호, 정운면이 있었으며 특히 이당 김은호는 친동생처럼 아끼고 허행면 또한 친형처럼 따랐다. 제자로는 춘원 허규, 녹설 이상재, 희재 문장호 등이 있어 남도남종화단의 맥을 이루고 있으며 아들인 연사 허대득, 그리고 손자인 허달용으로 3대에 걸쳐 화맥이 이어져 가고 있다.

의재 허백련에게 그림을 배운 초창기 작품은 미법을 사용하여 산과 구름 등을 표현하였으며 필법, 소재 등에서 의재의 영향이 보인다. 그러나 허백련에 비해 세필 선묘를 많이 쓴 점, 구도나 소재를 좀 더 두드러져 보이도록 변형하거나 강조하는 점에서 차이를 보인다. 산수화는 산을 그리고 물과 빈집, 그리고 세속과 이상향을 연결하는 다리 등 남종화의 상징들이 많이 나타난다. 이들이 남종화의 상징임에도 불구하고 목재의 산수화는 남종화의 관념적인 이상향의 모습이 아닌 낮은 야산과 강물 등의 표현에서 남도의 풍경을 연상하게 한다.

이 시기 남종화 이외에 민화에서 즐겨 다루어졌던 소망을 다룬 작품을 제작하기도 하였다. 광주시립미술관 소장 「불로장춘」(1942)은 늙지 않고 청춘을 오래 누리며 건강하게 살기 바란다는 소망을 담은 작품이다. 늙지 않음을 뜻하는 소나무와 오랜 청춘을 갈망하는 장생화인 붉은색 장미를 그렸다. 작품을 꽉 차게 그린 두 그루의 소나무와 하단의 붉은 장미가 보색의 효과를 이루어 감각적인 아름다움을 느끼게 하는 작품이다.

1956년 허행면은 광주 학동 지봉 정상호(1899-1979)의 집으로 거처를 정하고 화실을 제공받고 적취산장이라는 호를 쓰게 된다. 적취산장 시기(1956-1966)는 섬세한 화필을 많이 사용하였으며 뛰어난 분위기 묘사, 넘치는 기교, 선려한 채색으로

허행면, 「춘설헌」, 1960년대, 종이에 수묵담채, 65×33cm

개성 있는 작품세계를 만들어 나가는 시기이다. 허행면은 "사물을 있는 그대로 그려 내는 것은 작가로서 표현의 자유이며, 전통만을 고수한 형식화한 화풍은 가능성이 무한한 남도인의 정서를 새롭게 일깨워주지 못하고 오히려 눈을 멀게 하는 요인이 될 수도 있다."고 말했다. 허행면의 이 말은 남종산수화를 근간으로 하되 남도인의 본질과 정서를 담은 작품을 그려야 한다는 것이다.

이러한 화풍에 대해 두 거장(허백련, 김은호)은 다른 견해를 보인다. 친형 의재는 "사실적 화풍에 대해 문기가 죽지 않는 범위 내에서 분위기를 살려라."라고 충고를 하고 친형처럼 따랐던 이당 김은호는 허행면의 그림을 보고 "오히려 의재보다 뛰어난 점은 분위기 묘사와 선의 율동에 있다."고 하였다. 목재 허행면은 허백련이 말한 문기를 따르면서 섬세한 필선과 사실적인 화풍으로 작품을 제작하였으며 김은호가 말하듯이 작품의 분위기 묘사를 위하여 채색과 율동적인 선을 사용하여 남도의 풍경을 바탕으로 이(理)를 담았다. 즉 허행면의 작품은 감각적인 기(氣)의 실경 속에 천리(天理)를 담은 순수성을 표현한 그림으로 이와 기의 조화를 이루는 그림이다.

「무등산 춘설헌」(1960년대)은 채색을 사용하여 의재 허백련이 머물던 춘설헌 주위를 그린 작품으로 완숙한 사생과 능숙한 필선의 구사가 뛰어난 작품이다. 오른쪽 상단부에 춘설헌을 그리고 작품 중간에 물레방아와 방앗간, 바위, 대숲 등을 묘사하였으며 하단부에 무등산 계곡물을 그렸다. 소슬바람에 흔들리는 대나무 사이로 힘차게 돌아가는 물레방아를 역동적으로 묘사하여 물소리와 방아 찧는 소리가 귓가에 들리는 듯하다. 이러한 그림은 기(氣)를 표출한 작품으로 기는 감각, 감성으로 남도의 미와 심성을 드러낸다. 그리고 하늘을 따르는 남종화의 천리를 따르는 작품으로 물레방아의 높은 곳에서 낮은 곳으로 떨어지고 흐르는 물은 순리를 따르면서 세상 속 지혜를 담은 유가적인 면이 나타난다. 바람에 흔들리는 자연풍은 세상 사람들의 마음을 듣고 겨울의 맑고 차가운 기운과 바람은 정신을 맑게 한다.

나. 남도남종화에 새로운 바람을 일으킨 정운면

동강 정운면(1906-1948)은 1938년 의재 허백련과 함께 '연진회'를 결성하여 남종화 부흥운동을 일으켰다. 그리고 남도의 전통적 남종화풍을 승계하면서 새롭고 참신한 화법으로 활력을 일으킨 작가로 평가를 받는다. 20대 초반에 광주에 머무르고 있던 소정 변관식으로부터 그림 공부를 하였으며, 1929년 선전 특선과 입선, 1930-1933년 선전에 입선하였다. 오광수는 서화협회와 선전 초기의 동양화가들을 3대 맥(관념산수, 사경산수, 채색화)으로 분류를 했는데 관념 산수를 그린 작가로 정학수, 허백련, 허행면, 정운면을 들었다.

정운면은 한국 최초 미술단체인 서화협회전에 꾸준히 작품을 출품하였으며 의재로 대표되는 전통 남도화단과는 달리 동강은 색다른 신감각의 그림들을 선보여 '동강바람'을 일으키기도 했다. 1930년대 서울을 왕래하면서 배렴, 이응로 등과 교분을 쌓았으며『호남문화연구』(김소영 글)에 실린 김형수 화백(정운면 제자)과 인터뷰에 따르면 "정운면은 당시 생활이 힘든 이응로, 배렴 등에게 재정적인 도움을 주고자 광주사람들에게 작품을 사도록 소개하기도 하였다."고 한다. 광주에서 독자적인 활동을 한 정운면은 허백련이 주축이 되어 결성된 연진회의 정회원으로 참여하며 목재 허행면과 근원 구철우와 친분을 쌓았다. 특히 구철우는 정운면의 화실을 자주 방문하는 등 돈독한 친분을 유지하였다.

1942년 제6회 '문전(文展)'에 「신록의 계류」로 입선한 후 독창적이면서 부드럽고 섬세한 필선으로 온화한 분위기의 작품을 제작하였으며 문전에 함께 입선한 허림(1917-1942)과 함께 전시회를 열기도 하였다. 이 당시 화풍의 변화에 따라 함께 연진회에서 남종화 운동을 할 것이라고 믿었던 허백련과 의견 대립이 있기도 했다. 해방이후 온화한 느낌이 나는 간결하고 부드러운 화풍을 그렸으며 문화예술계에서 민족문화 창건의 의지를 갖고 미술건설본부의 회원으로 들어가 활동을 하였

정운면, 「묵매」, 종이에 먹, 125×33cm, 광주시립미술관

정운면, 「산수」, 33×47cm, 전남대학교박물관

다. 1948년 서울에서 전시회를 준비하고 있던 중 42세의 나이에 세상을 떠나고 만 남도를 대표하는 근대작가이다.

정운면은 묵매화를 비롯한 사군자와 개성적인 산수화, 채색화 등을 남긴 화가로 전통 남도 화단에 새로운 화풍으로 활력을 불어넣었다. 광주시립미술관 소장 「묵매」(1938)는 독자적인 필법으로 고결한 심회를 표출하고 있다. 매화 가지는 중후하고 질박하지만 꽃잎은 생동하면서 화사하다. 나뭇가지의 거칠고 투박함은 졸(拙)이지만 곁들여진 매화의 아름다움은 교(巧)이다. 이는 군자의 기세를 나타내는 작품으로 군자는 내면의 질박함과 외면의 반듯함을 갖추어야 한다는 의미를 담고 있는 작품이다.

전남대 박물관 소장 「산수」는 중후한 먹으로 소나무를 그리고 일자점을 비스듬히 중첩해 소나무의 잎을 표현하였으며 소점과 단필을 적절하게 사용하였다. 동강대박물관 소장의 「산수」(1932)와 같이 근경에 소나무와 언덕을 그리고 위쪽으로 몇 채의 가옥을 두었다. 일수양안 구도로 물을 가운데 두고 이상세계와 현실세계를 분리하였다. 작가는 물을 건너 이상향의 세계에서 탐욕스러운 소인배의 무리에 섞이지 않고 살아가는 도가적 심성을 그림에 표현하였다. 이는 마음의 자유이며 자연과 교류함으로써 본성을 회복하려는 마음을 표현한 작품이다.

전남대학교 박물관 소장 「산수」는 독특한 양식이 두드러진 작품이다. 근경의 언덕을 두고 원경에 주산을 둔 구도의 작품으로 밝고 따뜻함이 느껴지는 작품이다. 먹보다는 채색을 주로 한 작품으로 소나무는 전통적인 화법이 아닌 서양화를 바탕으로 한 묘사를 하였으며 섬세한 필선과 고운 색채를 사용하여 전통남종화법에 벗어난 개성이 뚜렷한 작품이다. 내용은 남종화 본연의 하늘(天)의 이치를 따르는 작품으로 강물은 위에서 아래로 유유히 흘러가는 순리를 따르는 지자의 모습을 보여준다. 그리고 언덕과 산은 인자의 모습으로 장엄함과 넉넉한 마음의 상태를 보여주며 언덕 위의 소나무는 언제나 꺾이지 않는 지조의 의미를 지닌다.

국립현대미술관 소장 「산수」(1941)는 습윤한 느낌의 남종산수화로 화면 가득히 찬 구도와 녹색을 주조로 황색, 흑색의 전통 채색이 조화를 이룬다. 중앙에 자리 잡은 거대한 주산을 중심으로 아래에 소나무 숲과 계곡이 있으며 멀리 원산들이 중첩되어 있다. 한국의 자연을 남종화적 시각으로 재구성하여 남종화의 정신적 의미와 실경의 묘사적 감각을 가미한 실경산수와 관념산수가 혼합된 남도남종화의 또 다른 면모를 담아낸 독창적인 작품이다.

남종화에 감성을 넣은 2세대 남도남종화가

1. 붓을 통해 깨달음을 얻은 남도화단의 큰 스승 조방원

가. 남종화가로서의 삶

아산 조방원(1926-2014)은 남종화를 바탕으로 독창적인 회화세계를 이룩한 남도 화단의 큰 스승이다. 목포에서 남농 허건의 전람회를 보고 감명을 받아 1945년 허 건 문하에 입문하였으며 화론 등 많은 책을 접하면서 남종화의 세계에 대해 알게 된다. 조방원은 수묵을 주로 한 먹의 농담으로 자연과 사물의 본질을 나타냈으며 제4회 국전(1955)에 「효(曉)」로 문교부장관상을 수상하였으며 5회부터 7회까지 국 전에서 특선을 하였다. 1959년 국전 추천작가가 되었으며 국전과 전남도전 심사위 원을 역임한다.

조방원은 1978년 무등산 광주호 근처에 묵노헌(墨奴軒)을 짓고 많은 제자를 가 르쳤다. 제자들에게 '그림은 선(禪)과 통한다.' 그리고 '마음이 곧 그림이다.'라고 언급하면서 수양을 바탕으로 마음을 담은 작품을 그려야 된다고 제자들을 가르쳤 다. 가르침을 받은 제자로는 고운 박광식, 청곡 윤의중, 목운 오견규, 석우 정재윤, 강석관, 류희성, 조광익, 조선, 김광옥, 김송근, 이선복, 박광현 등이 있으며 이들은 1987년 묵노회를 창립한다. 박광식, 윤의중, 조광익, 오견규, 김광옥, 김송근, 이선 복 등이 국전 심사위원이 되었으며 오견규가 허백련미술상을 수상하는 등 조방원

의 제자들에 의해 남도 화단에 아산 화맥이 형성된다.

조방원은 1994년 광주 생활을 마감하고 곡성군 죽곡면 연화마을로 거처를 정하고 작품세계에 몰입하였다. 이 시기 정신을 품고 기운을 모으는 높은 경지의 독창적인 작품세계를 완성한다. 그리고 문화의 발전을 위해 6,800여점의 소장품과 부지를 기증하여 1996년 옥과미술관을 개관하였으며 땅 11만 평과 한옥 세 채를 청화 스님께 기증해 성륜사 창건을 견인하였다. 1998년 대한민국 보국문화훈장을 수여받는다. 또한 국악에 대한 남다른 애정과 관심을 가져 임방울의 수궁가와 적벽가를 즐겼으며 1968년 남도국악원을 설립하였으며 명창 공대일, 명창 공옥진과 명창 임방울의 미망인을 후원하였다.

나. 본질을 담은 예술세계

조방원은 1994년 광주 생활을 마감하고 지리산 자락에 있는 연화마을에 거처를 정하고 자연에 묻혀 작품 활동을 하였다. 이 시기 자연에 있는 기(氣)의 본질을 뽑아 붓끝에 실어 표현한 기운생동한 작품을 그렸다. 조방원은 기운생동을 작품에 표현하기 위해서는 산의 혈이나 맥의 흐름을 이해할 수 있어야 된다고 보고 산의 맥을 맑고 담박한 먹으로 그렸다. 조방원은 소탈하지만 비범한 예술의 경지에 오른 작품을 그렸으며 산과 강, 산사 등을 통해 근원과 본질에 대한 깨달음을 나타냈다.

또한 조방원은 여백을 '그리지 않은 그림'이라 정의하고 여백과 수묵의 짙고 옅은 조화를 통해 천인합일, 초자연적인 모습을 작품에 담았다. 여백은 정신적 표현으로 비어있음 즉 허(虛)를 나타낸 것으로 마음의 비움이다. 조방원은 '자신의 작품은 언제나 밑에 구름(여백)이 깔려있으며 구름 속에 우뚝 선 모습은 산이 바로 하늘의 소유임을 나타내는 것이다.'라고 말하였다. 즉 여백은 그리지 않은 미완성 공간이 아니라 완성된 공간으로서 무한한 하늘의 공간이다. 비움을 강조한 조방원의 작품

古寺縉雲峰山峯下
日暮曉挑嶺珠鐘
天籟相和迷洞合
餘音過盡白雲峰
稚山主人

조방원, 「우후(雨後)」, 1993, 한지에 수묵담채, 40×60cm

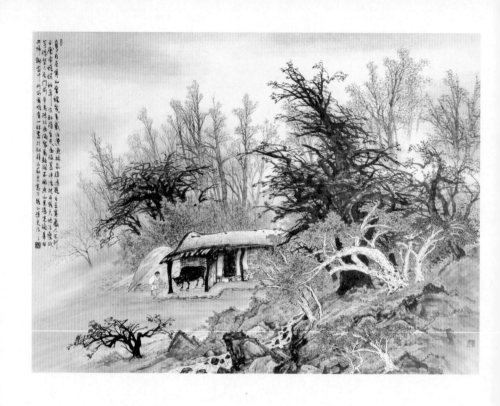

조방원, 「산가추정」, 2000, 종이에 수묵채색, 144×210cm

은 우리의 인식 대상 밖 무(無)와 허(虛)에 바탕을 둔 도가 사상에 근간을 두고 있다.

조방원의 작품은 기운생동과 여백을 강조한 정신적 사유에 바탕을 둔다. 산과 산사의 모습을 그린 「우후」(1993)는 실경과 허경이 서로 품고 보듬은 시적(詩的)인 공간으로 산을 통해 만물을 떠안고 있는 넉넉함을 느낄 수 있다. 작품 구성은 네 개의 영역인 실경, 허경, 실경, 허경의 구도이며 허경은 보이지는 않지만 실재적으로 존재한다. 형상은 눈에 보이는 것으로 실이고, 정신은 보이지 않은 존재로 허다. 산과 산사는 실(實)로 먹의 선과 면으로 표현된 눈에 보이는 존재이며 허(虛)는 그리지 않는 공간으로 여백은 안개이며 하늘로 그 안에 있는 무한한 존재를 느낄 수 있다.

「산가추정」(2000)은 아름다움을 최고조로 올리기 위해 집과 가을 경치를 못나게 (拙) 표현하였다. 대나무 숲이 둘러쳐진 작은 남루한 집 뒤에 못생긴 검은 나무, 노랗고 빨갛게 물든 가을 나무와 바위를 대담하게 그렸다. 거칠고 못생긴 대상을 통해 사물의 근본을 담아 미를 넘어선 대미(大美)를 표현한 것이다. 『노자』 45장에 '참으로 위대한 기교는 마치 졸렬한 것처럼 보인다.'(大巧若拙)고 하였다. 즉 어린 아이의 순수함으로 그린 졸하고 추할수록 아름다운 것이다. 소여물을 주는 소년은 한국적이면서 향토적인 느낌을 주며 자연에 동화되어 세상의 속됨을 털어내고 순리에 따라 살아가는 인간 본연의 참모습이다.

「귀로(歸路)」(2001)는 해질 무렵 소를 끌고 가는 아버지, 아이의 손을 잡고 가는 아낙의 모습을 정감 있는 색으로 표현한 작품이다. 먹과 채색을 통해 표현한 돌아가는 가족의 모습에서 한국적이며 향토적인 정감을 느낄 수 있다. 전경에 수묵으로 나지막한 바위들과 초목을 그렸으며 그 앞의 흐르는 냇물은 삶과 인생의 순리를 나타낸다. 후경은 하루가 끝나는 것을 나타내는 저물어가는 태양과 모든 사물을 지켜 주는 듬직한 정적인 산을 그렸다. 가족이 걸어가고 있는 앞길의 공간은 여백의 무의 공간으로 아직은 알 수 없는 미래의 시간과 다른 공간을 나타냈다.

조방원은 사십대에 청화 스님을 알게 되었고 마음속의 형님, 부처님으로 모시고 살

조방원, 「귀동(歸童)」, 한지에 수묵담채, 216×178cm

았으며 마음이 허전할 때 청화 스님을 자주 찾아갔다. 아산은 청화 스님을 통해 불교 철학 특히 선(禪)에 대한 깊은 깨달음에 도달할 수 있었다.[38] 이러한 불교 선(禪)사상이 담긴 작품이 「귀동」이다. 못생긴 나무, 소, 보름달을 그린 「귀동」은 일품(逸品) 즉 장식 없는 청순한 꾸밈없는 정신을 담은 작품이다. 사상적으로는 불교의 선(禪)사상과 유가 사상이 함께 나타난다. 유가에서 둥근 보름달은 완전한 하늘의 이치로 일그러짐이 없는 완전한 것이며 나뭇잎이 다 떨어진 나무는 차가움으로 정신의 맑음이다. 또한 「귀동」은 불교에서 잃어버린 소를 찾는 「심우도」를 소재로 한 깨달음을 표현한 선화(禪畵)이다. 「심우도」의 6번째 그림인 기우귀가(騎牛歸家)의 내용으로 길들여진 소를 타고 돌아오는 모습을 표현하였다. 번뇌가 멸진한 경지인 보름달을 표현하며 수행자가 수행을 통해 본성을 깨닫는 과정을 나타냈다. 「귀동」은 조방원의 불교적 깨달음, 유교의 자기 성찰을 통한 마음의 깨달음을 표현한 작품이다.

「무제」(37×59cm)는 수묵의 농담으로 암산과 물, 구름을 그린 작품이다. 인간이 하늘(天)과 하나의 생명체가 되어 살아가는 천인일치(天人一致)의 초자연적인 공간을 담았다. 화폭 밖 넓은 공간은 실(實)을 넘어선 허(虛)의 세계로 이 공간은 무욕과 깨달음의 하늘(天)의 영역에 도달한다. 자연의 본질을 담은 표현이 졸박(拙樸)하며 배경이 생략된 돌로 된 배경은 시공을 초월한 보편적 항상성을 가진 고고(高古)함을 나타냈다. 산안개가 산맥들의 층을 갈랐으며 자욱한 산안개는 그리지 않은 여백이다. 질박하면 질박할수록 아름답다는 도가 사상을 근간으로 그린 괴석으로 이루어진 암산은 형상의 아름다움을 초월하는 추(醜)의 아름다움을 표현한 것이다. 소를 끌고 가는 소년은 작가 자신이며 물아(物我)가 되어 바라보는 흐르는 물은 순리적인 선택을 하며 살아가는 인간 삶의 자연스러운 모습이다.

「무제」(44×61cm, 2011)는 조방원이 오랜 시간 정진하여 깨달음을 얻은 정신세계를 표현한 작품이다. 화면 중앙에 누추한 집을 배치하고 그 주위를 나무와 바위로 감싸 자연과 하늘이 집을 안고 있는 모습이다. 전경에 현실 속 아내와 아들을 상

조방원, 「무제」, 2011, 44×61cm

징하는 인물들이 집에 오고 있다. 후경에 저무는 붉은 해와 구름, 무한한 공간을 암시하는 허(虛)를 두어 하늘과 작가 정신이 합일되는 것을 보여준다. 담묵과 여백의 조화로 그린 나무와 시공간이 상하좌우로 펼쳐져 하늘과 연결된 기가 퍼져 나가는 형상이다. 누추한 집에 앉아 있는 도인은 작가 자신이며 자연과 합일된 높은 정신 세계를 작품에 담았다.

조방원은 인간의 존재 이유에 관한 유교 철학과 불교 철학의 정신적 깨달음을 작품에 담은 한국 남종화의 대가이다. 순수하면서도 맑고 담백한 정신적 깨달음을 근간으로 자연과 세상의 본질을 작품에 표현하였으며 여백을 통해 하늘을 의미하는 무한한 공간을 나타냈다. 그리고 법고창신(法古創新), 즉 옛날 법을 기반으로 조방원만의 표현기법과 내용으로 산과 물, 그 안에 살아가고 있는 존재를 작품에 나타냈다. 조방원은 한국 남종화를 새롭게 변모시킨 한국화단의 큰 스승으로 보편성 속에 새로움을 이룬 작품세계는 남도의 많은 제자들에게 이어지고 있다.

2. 동양적 사유와 현실의 아름다움을 그린 도인(道人) 김옥진

가. 남종문인화를 창신(創新)한 예술가

진도 출신 옥산(沃山) 김옥진(金玉振, 1927-2017)은 허백련의 수제자로 한국 남종화의 예맥을 이어온 예술가다. 어린 시절 그림 그리기를 좋아하여 아주까리 등잔불을 밝혀 놓고 인물이나 화조를 크레파스나 수채로 백로지(白鷺紙)에 임모하였다. 20살 때인 1947년 아버지 김만종의 허락을 받고 허백련 문하에 들어간 뒤 낮에는 사군자의 기초와 화조, 산수를 배웠으며 밤에는 대학, 중용, 맹자, 고문진보 등의 한문을 공부하였다. 사군자로 기초를 다진 후 화조화와 산수화를 두루 배웠으

며 산과 물의 대자연을 좋아해 산수화를 즐겨 그렸다. 허백련은 이러한 김옥진에게 진도의 옛 고을 이름인 옥주(沃州)에서 이름을 따 옥주산인(沃州山人)이라는 아호와 당호를 주었다. 허백련의 제자로서 1956년부터 2013년까지 연진회전에 출품하였으며 1979년 연진회 회장을 역임하였다.

김옥진은 1955년 국전에 출품하여 입선하였으며 시골의 향토적 풍경을 주제로 삼은 「8월의 전가(田家)」(1957)로 특선을 한다. 이후 전통 남도남종화의 전통을 계승한 「창취(蒼翠)」(1958), 「풍악(楓岳)」(1959) 등이 국전에 연이어 특선을 한다. 이러한 국전에서의 활동으로 1960년대 국전 추천작가, 초대작가로 선정되었으며 법고창신(法古創新)한 남도 한국화를 그렸다.

김옥진은 1957년 제주도에서 제1회 개인전을 개최하였으며 진도에서 제2회(1959) 개인전, 광주 개인전(1962) 그리고 2006년 동아일보 회고전까지 13차례의 개인전을 개최하였다. 그리고 허백련이 민족의 빈곤한 의식과 가난한 삶을 극복하기 위해 만든 삼애학원의 이사를 역임했으며 전라남도문화상을 수상한다. 광주에서 작품 활동을 한 김옥진은 1960년대 중반 서울로 이주한다. 1963년부터 1968년까지 홍익대학교 강사로 제자를 가르쳤으며 화론(畫論)인 「묵(墨)과 오색(五色)의 신비」를 홍익대학교 교지에 발표하기도 한다.

김옥진은 서울과 광주를 중심으로 활발한 작품 활동을 하였으며 동아미술제를 비롯하여 대한민국미술전람회, 대한민국문화예술상 등에서 운영위원 및 심사위원을 역임한다. 1998년 한국화단에 공헌한 공로로 대한민국 보관문화훈장을 수훈하였고 2001년 의재허백련미술상, 2008년 한민족미술대상을 수상한다. 그리고 2013년 작품 140점과 제자들의 작품 163점 등 총 303점을 진도군에 기증하여 진도군립옥산김옥진미술관을 개관하였으며 2014년 진도군민의 상을 수상한다.

김옥진은 많은 제자를 지도하였고 이들은 스승에게 배운 남종화를 기반으로 자기만의 독창적인 화풍을 만들어 한국화단에서 활동한다. 김옥진의 제자들은 현소

회, 허묵회, 묵전회, 초연회, 채묵회, 소운회, 이화회, 연주회, 유예묵회 등에서 활동한다. 이들 제자는 1971년 제1회 옥산숙회전을 시작으로 연소회, 남상회로 이어져 오다가 1987년 한국소상회로 통합 개명해 현재까지 지속되고 있다. 제자들은 실경을 근간으로 한국 남종화의 근본인 자연을 마음으로 보고 그리는 남종화의 전통을 계승·창발하고 있다.

나. 산수화의 작품세계

1) 남종화를 법고창신한 남도남종화

실경 시각과 체험을 담은 풍경화와 산수화들이 옥산 김옥진의 화필 업적의 확실한 본색이지만, 호남의 전통회화 애호 취향의 보수적 요청이 직간접으로 작용하여 그리게 된 종래적 관념의 산수화도 끊임없이 병행되었다.[39] 김옥진의 스승인 허백련은 남종화 전통에 무등산과 그 일대의 산과 강, 풍요로운 들을 작품에 도입한 정감 있는 남종화를 그렸다. 이러한 허백련의 남도남종화는 맑고 깨끗한 정신에 남도 풍경과 정감을 넣은 새로운 법으로 그린 그림이다. 김옥진은 8년간 허백련과 숙식을 같이하면서 허백련에게 남도남종화의 예술세계를 배웠다. 김옥진은 허백련의 남도남종화의 맥을 이은 옛 법을 충실(充實)히 연마하고 따르는 과정에서 회화예술의 정신과 본질을 깊이 터득한 자신만의 작품세계를 실현하였다.

동양에서 자연은 무생명의 존재가 아니라 인체처럼 살아 생동하는 존재로 인식된다. 이러한 자연을 표현하는 산수화는 기운생동(氣韻生動)해야 한다는 생각이 전제되면서 남종화는 사물의 재현보다 정신세계를 나타내는 데 예술적 목표가 있게 된다.[40] 남종화의 전통을 계승한 김옥진의 산수화는 남종화의 근본적인 맑고 깨끗한 마음에 작가가 느낀 심상을 작품에 넣어 그린 작품이다. 거기에 둥글둥글한 산세, 암벽의 준법, 소나무와 버드나무 등의 수목과 인물 등 허백련에서 시작된

남도남종화의 근본을 따르는 작품 경향이 초기 작품에 나타난다.

「추경산수」는 남종화의 대가인 원말사대가 예찬(倪瓚)의 산수화 구도를 따르는 전통 남종화다. 근경 강변의 야트막한 토파 위에 잎이 진 수목이 있으며 그 위에 초가를 그렸다. 강 건너 대각선 방향으로 둥그스름한 산이 있으며 뒤쪽 강줄기를 따라 원산이 전개된다. 빈집은 세속적 욕망을 비운 군자의 허심(虛心)이며 잎이 떨어진 나무는 찬 기운이 느껴지는 정신적 깨달음과 맑음을 나타낸다. 그리고 돛단배를 탄 선비는 세속을 버리고 강을 건너 이상향을 향해 간다는 전통 남종화의 내용을 담은 작품이다.

「매림서사(梅林書舍)」(1979)는 정진하여 깨달음을 얻은 정신세계를 나타낸 남종화다. 나무가 둘러쳐져 있는 산속 누추한 초옥에 도인이 먼 자연의 경관을 바라본다. 그 주위를 나무와 산이 감싸고 멀리 강과 산이 있다. 담묵과 여백의 조화로 그린 나무 등의 경물(景物)이 시공간 상하좌우로 펼쳐져 있는 하늘과 연결되어 기(氣)가 퍼져 나가는 형상이다. 누추한 집에 앉아 있는 인물은 작가 자신이며 깨달음과 자연을 통해 합일된 높은 정신세계를 달성한 도인의 모습이다.

「청풍서래(淸風徐來)」(1989)는 앞쪽에 초록 밭이 펼쳐져 있으며 전경의 능선에 분재처럼 아름다운 소나무들이 있고, 흐르는 물 옆 정자가 서 있는 실경을 바탕으로 한 작품이다. 산이 있고 물이 흐르고 있으며 비어 있는 정자가 있는 선경(仙境)에 두 사람이 함께 배를 타고 있다. 배에서 하늘을 보는 관망하는 인물은 무한한 허(虛)를 통해 깨달음을 얻고자 한다. 낚시하는 사람이 물의 동태를 바라보는 것은 세상 문제를 해결할 지혜를 찾는다는 내용이다. 산, 물, 사람, 정자, 배가 있는 산수 자연을 통해 평담하며 깨끗한 정서를 표출한 남종화다.

「강산천고」(1992)는 산과 그 주변의 강을 통해 "지자요수(智者樂水), 인자요산(仁者樂山)", 즉 근본적인 위대함을 표현한 작품이다. 산과 물은 자연의 이치로 인자(仁者)는 만물을 떠안고 기르는 산의 장엄함과 같고, 지자(智者)는 세상의 이치

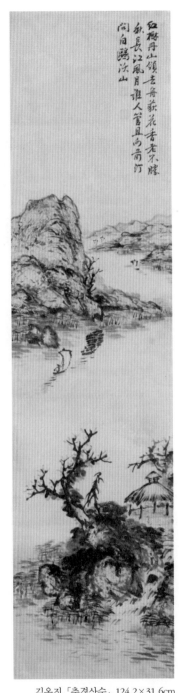

紅樹丹山領去舟荻花香老不勝
和長江風月誰人管且尚前汀
閑白鷗溪山

김옥진, 「추경산수」, 124.2×31.6cm

김옥진, 「강산천고」, 1992, 한지에 수묵담채, 97×132.5cm

를 풀어내는 지혜를 흐르는 물에서 찾는다는 의미를 지닌다. 소재에 있어 증기기관차와 강을 건너고 있는 배를 그려 현대가 아닌 과거의 추억을 통해 정감 있고 서정적인 운치를 나타냈다. 근본적인 산과 강을 통해 담백함을 표현하였으며 감성적인 색과 표현을 통해 기(氣)를 표출한 자연을 보고 느끼는 감각, 감성이 담겨있다.

「여천휘일(麗天輝日)」(1995)은 안녕과 장수를 기원하는 「천보구여도(天保九如圖)」와 같은 소재의 작품으로 장수를 뜻하는 소나무, 산수, 해와 달을 그린 채색화다. 만물을 떠안고 기르는 장엄함과 넉넉함을 가지고 있는 산을 화면 중심에 두고 아랫부분에는 물이 흐르고 산속에 폭포가 있다. 하늘에는 해와 달이 동시에 나타나며 근경에 부각된 소나무를 시작으로 솟아오른 산봉우리들의 산세를 화려하게 채색하였다. 넘실대는 청록을 위주로 한 색채는 자연의 생기를 드러내고 있으며 붉고 노란 원색으로 그린 산천은 화려하다. 그리고 「여천휘일(麗天輝日)」은 감각, 감성적인 기(氣)적인 요소에 자연이 가진 근본정신을 함께 담아낸 작품이다.

푸른 물, 푸른 산을 감각적 채색으로 그린 「벽수청산(碧水靑山)」(2005)은 실경을 바탕으로 관념을 담아낸 작품이다. 산이 있으며 산에서 흐르는 물이 흐르고 있는 자연 속 정자를 통해 문인의 맑고 깨끗한 심상(心象)을 화면에 담아냈다. 산을 표현함에 있어 전경의 흰색이 섞인 푸른 산은 태양이 비추는 양지(陽地)의 산이다. 실경을 바탕으로 관념을 넣은 법고창신한 작품으로 그늘진 산은 짙은 청색으로 표현하였으며 하늘은 노을이 져 황색으로 나타난다. 감각을 담은 기가 발현한(氣發) 요소에 순수하고 맑은 심성을 나타내는 빈집, 산, 물 등 경물을 통해 세속적 욕망을 비운 군자의 허심(虛心), 즉 정신적 깨달음과 맑음을 표현하였다.

김옥진은 허백련에서 사사한 남도남종화의 근본정신인 천리, 순수, 하나, 전체, 같음, 이성(절제된 마음), 중화, 진리, 청담을 추구하는 작품을 전 생애에 걸쳐 그렸다. 이러한 순수하고 순정한 사유를 담은 정신을 추구한 김옥진의 남종화는 내면 세계를 담은 풀 한 포기, 나무 한 그루, 바위 하나마다 각각 생명력을 불어넣어 그

린 남도남종화다.

2) 실경을 근간으로 정신을 담은 작품

김옥진은 1970년대 이후 산수를 직접 보고 거기에 관념을 가미한 사경산수(寫景山水)를 그렸다. 이후 남도남종화의 전통을 이으면서 그 안에 작가의 감각과 개성을 담았다. 실경(實景)을 주제로 한 작품은 「울돌목 소견(所見)」(1978, 1979) 연작, 「독도」(1983), 「마이산의 달밤」(1988), 「백두산천지」(1990 외) 연작, 「추월산 소견」(1991), 「10월의 전가(田家)」(1993) 등이 있다.[41] 이러한 작품은 우리 민족의 산과 물을 그린 민족예술로, 근엄함과 신비함을 바탕으로 우리 자연에 대한 재해석을 통해 새롭게 창신한 작품이다.[42] 실경을 근간으로 그린 작품의 소재는 단풍으로 물든 내장산, 한강을 굽어보는 북한산, 기암절벽의 달마산, 물굽이가 회오리치는 울돌목, 설악산 협곡에 솟아난 주왕산 등이 있으며 실경을 근간으로 마음을 담아낸 사경산수이다.[43]

1970년대 「산령(山嶺)」(1979)은 산이 높고 낮은 산세와 엷은 안개가 드리워져 있는 운치 있는 산줄기를 그린 사경산수다. 먹을 통해 산세를 표현하였으며 산세는 거칠지 않고 둥그스름하여 포근한 느낌을 준다. 높고 낮은 산세와 언덕 등 자연의 현실미를 담채로 그려 부드러우면서 생동감 있는 모습을 보여준다. 「울돌목 소견」(1979)은 진도 앞바다 우수영의 소용돌이치는 울돌목의 파도를 격렬한 필치로 표현한 작품이다.[44] 남해의 바닷물이 좁은 울돌목으로 한꺼번에 밀려와서 서해로 빠져나가면서 생기는 바다의 거친 기운을 표현하였다. 김옥진은 바닷물이 빠르고 힘차게 돌고 있는 파도의 형세를 포착하여 필묵으로 그 기운을 담아 그렸다. 물이 쏟아져 들어온 힘과 자연의 숭고한 기운이 펼쳐져 있는 기가 발현된(氣發) 작품이다.

김옥진은 1990년대 진한 채색을 통해 감각적인 표현을 한 실경을 근간으로 한 사경산수를 그려 작가만의 독자적인 작품세계를 만들었다. 「추장(秋粧)」(1994)은 노

김옥진, 「울돌목 소견」, 1979, 화선지에 수묵담채, 69×138cm

김옥진, 「천지설경(天地雪景)」, 2001, 한지에 수묵담채, 76×143cm

랗고 붉게 물든 가을 산의 아름다움을 그린 작품이다. 가을 산의 나무, 그리고 정상에 있는 기와지붕이 보이는 정자(사찰)를 화려한 채색으로 그렸다. 단풍이 든 가을 산의 나무들과 낙엽의 모습을 화면 가득히 자연스럽게 표현해 감각적인 기(氣)를 느낄 수 있는 작품이다.

「전가추색(田家秋色)」(1996)은 산을 등지고 들을 근거로 살아가는 산골 마을이 있는 풍경을 그린 사경산수이다. 가을 풍경으로 논은 벼가 익어 노랗게 변해 있고, 산 아래 농가들이 옹기종기 모여 있는 정겨운 모습이다. 아담한 산들과 그 아래 펼쳐진 꽃이 핀 나무, 논과 밭 등이 조화를 이루는 서정적인 시골 풍경을 작가의 감성으로 담아 그렸다. 자연에 순응하며 살아온 우리 삶의 기본 정서를 환기시켜 주는 정경의 작품으로 따뜻한 한국인의 심성이 느껴진다.

2000년대 이후 김옥진은 한국의 자연미를 나타낸 풍경을 그렸으며 그 안에 맑고 깨끗한 정신을 담아냈다. 「한라산영봉」, 「동해일우」 등 우리나라 산과 들이 지닌 장엄하고 신비로운 자연을 통해 근본적인 본질을 표현하였다. 그리고 백두산, 금강산 등 북녘에 있는 우리 민족의 영산(靈山)을 보고 느낀 감동을 표현한 「금강산만물상도」, 「만물상추색」, 「비룡폭포」, 「백두산천지」 등을 그렸다. 이러한 우리 강산을 소재로 한 작품은 자연에 대한 순수성을 표현한 보편 정신에 예술가의 창조 정신을 넣어 그린 작품이다.

「천지설경」(2001)은 백두산 정상에서 바라본 천지의 설경과 하늘을 그린 작품이다. 하얗게 둘러싸인 백두산 천지의 산봉우리, 천지호, 노란 구름이 있는 청색 하늘을 통해 우리 민족의 영산이 지닌 근본을 화폭에 담아냈다. 백두산 정상에서 바라본 산봉우리들의 모습과 그 봉우리 안에 있는 천지호를 감성적인 채색으로 그렸다. 백두산 정상 산봉우리 능선은 눈이 온 풍경(雪景)이며 천지호의 청색과 함께 눈 덮인 백두산의 청량함이 나타난다. 강렬한 군청색을 통해 천지호의 깊음을 표현하고 밝은 청색을 통해 하늘의 청아함을 나타낸 우리 민족의 영산을 화폭에 담은 작품이다.

「금강추색(金剛秋色)」(2002)은 금강산의 가을 모습을 사실을 토대로 그린 사경산수이다. 신선하면서도 정감 어린 색채로 가을 금강산을 그려 서정적인 감성을 불러일으킨다. 금강산 봉우리들과 금강산 앞바다 등을 화면에 자연스럽게 배치하였으며 전경의 소나무와 바위, 나무 등을 감성적인 색으로 묘사하였다. 이러한 금강산 봉우리의 모습, 그 아래 나무와 마을, 바다 등을 통해 금강산에 대한 감각적인 기운과 미(美)를 함께 느낄 수 있다.

「천고(千古)의 무등산」(2006)은 김옥진의 스승인 허백련이 30여 년간 몸담아 왔던 무등산과 무등산 춘설헌 주위를 그린 작품이다. 허백련이 머물고 제자를 양성한 무등산은 남도남종화가들의 뿌리이자 영혼이 깃든 산이다. 허백련 제자 김옥진도 무등산에서 8년 동안 스승과 함께 숙식을 하면서 남도남종화를 배웠다. 작품은 멀리 무등산 입석대, 서석대 등이 보이고 무등산 아래 중심사가 있으며 무등산 계곡물을 따라 춘설헌과 그 아래 물레방아가 있으며 계곡을 연결하는 다리들이 있다. 이러한 무등산 계곡을 따른 정경을 작가의 심상에 의해 화면에 담았다. 무등산 춘설헌에서 수학한 화가는 예술적 고향인 춘설헌과 스승인 허백련에 관한 생각과 마음을 작품을 나타냈다.

김옥진이 현실에 존재하는 자연을 대상으로 그린 사경산수는 전통 남종화의 산수화와 대비된다. 그러나 김옥진의 사경산수는 실경을 바탕으로 전통 남도남종화의 정신을 함께 담은 맑고 깨끗한 근본을 지향한 동양의 자연관이 들어있는 작품이다. 즉 김옥진은 우리의 자연을 통해 맑고 깨끗한 정신세계를 담고자 하였으며 여기에 작가의 창의성과 개성을 넣어 작품을 그렸다. 이러한 김옥진의 사경산수는 남종화의 전통기법과 정신을 배우고 실경을 바탕으로 동아시아의 정신을 담아 그린 높은 경지의 새로운 남종화로 볼 수 있다.

김옥진은 1947년부터 8년간 허백련에게 남종화의 기법과 정신을 배웠다. 1970년대 후반 이후 우리 강산의 실경을 수묵담채로 근본적인 의미를 담은 사경산수와

정신과 근본을 담은 남종화를 함께 그렸다. 이러한 작품은 남도남종화 전통을 기반으로 작가의 개성을 담아 그린 법고창신한 작품이다. 그리고 옥도인(沃道人) 시절 이후 근대와 현대, 색의 번짐과 겹침, 채색법 등 다양한 채색과 조형의식을 결합한 작품을 통해 감각적인 미와 근원적 정신을 동시에 표현하였다. 김옥진의 작품에는 순수, 완전함, 평화를 담고 있는 이상향과 우리가 느끼는 현실적인 아름다운 감성이 함께 들어있다. 김옥진은 한국화단에서 근현대 남종화의 큰 맥을 계승 전개한 대가이며 남도남종화를 전국에 확산시킨 스승이다. 이러한 김옥진의 실경에 동양의 사유를 결합하여 그린 사경산수는 한국화단에서 남종화의 창발적 발전을 이룬 중요한 작품으로 평가받을 것이다.

3. 독창적인 화풍을 완성한 한국화 대가 김형수

가. 예술가의 삶

전남 해남 출신 석성(碩星) 김형수 (金亨洙)는 어린 시절을 해남에서 보냈다. 부친 김철중은 유화를 그리고 바이올린과 가야금을 즐겼으며 시·서·화에 능한 문인이었다. 이러한 부친의 예술적 재능을 이어받은 김형수는 한국화 근대 6대가의 한 사람인 심산(心汕) 노수현(盧壽鉉)이 해남에 여러 달 머문 것이 계기가 되어 사사하게 된다. 1942년 숙부를 따라 서울로 올라가 노수현 집에 기거하며 '내제자'로 2년간 수업을 받았으며 전통화법과 한국화의 묘사, 선 처리 등의 기법을 체득한다. 이후 김형수는 남농(南農) 허건(許楗), 동강(東岡) 정운면(鄭雲勉)에게 수업을 받았으며 의재(毅齋) 허백련(許百鍊)을 찾아가 작품에 대하여 담화를 하는 등 여러 스승의 가르침을 받는다.

이러한 스승 관계에 관해 "제가 제일 처음 모신 스승이 심산(心汕) 선생이었지요. 그 뒤에 의재, 동강, 남농 선생의 지도를 받았는데 처음 모신 스승인 탓인지 여러 분들 중에서 저에게 가장 큰 영향을 끼친 스승은 역시 심산(心汕) 선생이에요." 라고 말하면서 노수현을 사사(師事)하고 허백련, 허건, 정운면을 추연(追研)했다고 구분한다.45)

1944년 부친의 뜻에 따라 목포 문태중학교에 입학하면서 목포 북교동 친척 집 이웃에 사는 두 번째 스승 허건을 찾아가 그림 수업을 받는다. 이후 1946년 광주서중학교로 전학해 미술부장으로 활동하면서 1946년과 1947년 전남미술전에 수묵담채의 작품을 출품해 입선한다. 광주서중 재학 시 채색화와 남종화를 그린 한국화의 대가 정운면에게 개인적인 지도를 받았다. 정운면은 허건과 친밀한 화우였으며 김형수는 이들 화가의 영향으로 채색화와 전통 남종화를 함께 그린다.

그리고 광주서중 재학 시절 허백련의 춘설헌을 드나들며 동양화론을 듣고 담화를 하였으며 김형수는 허백련을 사사한 직접 제자는 아니지만 전통적인 호남 한국화를 그리게 된 스승이라고 말한다. 또한 전남여고와 광주사범학교에서 근무한 천경자가 위아래층 같은 집에 살면서 교류하기도 한다. 1949년 광주서중을 졸업하고 전쟁의 위험과 불안을 피해 경남 함양군 안의면으로 이주해 1955년까지 안의중학교 미술교사로 재직한다. 이 시기 교장이었던 청마(靑馬) 유치환(柳致環) 시인을 통해 문학적 소양을 넓혔으며 함양 일대의 지리산 풍광을 보고 이를 작품으로 남겼다.

1956년 광주 살레시오고등학교에서 교편을 잡은 이후 한국 남종화의 큰 맥이 이어진 호남화단의 흐름에 따라 작품 방향을 재고하여 수묵화 위주의 작업을 한다. 광주대건신학대학(1968-1980)에서 학생을 가르치면서 '성묵회(星墨會)'를 지도하였으며 전남대학교(1988-1996)에 출강한다. 국전에 처음 출품한 「아진(鴉陣)」(1962) 등이 수차례 입선하였지만 정실과 비리 등 퇴폐적인 미술 풍토가 싫어 출품을 포기하고, 한때는 반국전파에 들어가 활동한다.

1968년 광주아카데미화랑에서 첫 번째 개인전을 개최하였으며 허백련은 개인전에서 김형수 작품에 대해 호평하였다. "석성 군은 일찍이 사도(斯道)에 있어 각의(刻意), 발분(發憤), 이(理)·법(法)을 다하고 시취(詩趣)를 근저(根底)로 한 남종화에 정진하여 제(諸) 선배의 심안(心眼)을 경악하게 한다"[46]고 전시 인쇄물에 김형수 작품이 높은 경지의 뛰어난 작품이라고 평한다.

1973년 서울 신세계백화점에서 개최한 개인전에서 전국적인 작가로 명성을 얻었으며 1977년 서울신문회관화랑 개인전 이후 중앙화단에서 입지를 확고히 다졌다. 1980년 9월, 35점의 작품으로 유럽에서 유일한 한국인 화랑 갤러리킴에서 개인전을 가진 후 3개월간 유럽의 9개국 미술계를 시찰하였다. 그리고 학창 시절, 1980년대 동남아시아와 유럽 등 외국 여행에서 그린 풍경 스케치, 2000년대 이후의 작품을 모아 광주 대동갤러리에서 '석성 김형수 소묘전'(2008)을 개최한다. 또한 1985년 프레스센터 서울갤러리, 2009년 광주시립미술관 '올해의 작가전' 등 총 12회의 개인전을 통해 작품을 발표하였다.

1981년 '현대한국화협회' 창립전 창립회원으로 참여하였으며 1983년 국립현대미술관에서 개최한 '현대미술초대전'에 출품한다. 1986년 국립현대미술관 신축개관 기념 '한국현대미술의 어제와 오늘전'과 1988년 서울올림픽 기념 '한국현대미술전' 등에 참여하였다. 또한 대한민국 미술대전 심사위원 및 전남도전, 광주시전 심사위원을 역임하였으며 금호문화상(1986), 광주시민대상(1986) 등을 수상한다.

나. 작품세계

1) 실재와 정신을 결합한 풍경화

김형수는 한국의 자연미와 독창적인 실경산수를 그린 한국화가이다. '박이우정(博而又精)' 즉 문인화, 인물화, 풍경화 등 다양한 주제를 그린 독창적인 작가로 자

연미와 시골에서 본 다양한 삶의 풍정을 소재로 풍경화를 그렸으며, 농악놀이나 빨래하는 여인 등 현실감 넘치는 풍속화를 그렸다.

김형수의 풍경화는 자연의 모습을 스케치한 후 수묵담채를 그렸으며 계절적인 분위기와 정취를 부각시켜 부드럽고 단아한 느낌을 준다. 노수현을 사사한 후 목포에서 허건에게, 광주에서 정운면에게 수업을 받았으며 허백련에게 남종화의 전통 사상을 배웠다. 여러 대가의 가르침을 받은 김형수의 한국화는 의재계와 남농계에 속하지 않는 독자적인 화풍이다. 이러한 작품은 남종화와 북종화가 혼합된 하늘의 천리(天理)인 이(理)와 감성과 개성인 기(氣)가 조화된 작품으로 김형수는 다음과 같이 이야기한다.

"현재의 동양화가 너무 남화적인 데로 기울어졌다고 생각해요. 그래서 관념적인 면으로 흐르거든요. 회화가 깊은 내면의 정신세계를 담아야 하겠지만 그것은 현실과도 연결된 면이 있어야 될 것입니다. 바로 그러한 면에서 오늘의 동양화는 남화와 북화의 적절한 절충이 필요해요."47)

1950년대 후반 이후 김형수는 전통회화를 기저로 한 수묵과 수묵담채의 남종화를 그린다. 1960년대 풍경화는 부드러운 수묵과 사실적인 한국의 자연미와 정취 짙은 시골 생활의 풍정을 주제 삼은 독자적인 작품이며 석성(碩星)이란 아호를 사용하게 된다.48) 제11회 국전에 입선한 「아진(鴉陣)」(1962)은 넓은 평야에 날아든 까마귀 떼를 그린 작품이다. 전경의 까마귀들은 평야에 앉아 있고 뒤 풍경으로 갈수록 까마귀 떼들이 점차 하늘을 향해 날아가는 생동감 있는 장면을 그렸다. 수묵으로 그린 평야와 멀리 보이는 낮은 산, 그 공간에서 날아가는 까마귀 떼를 통해 자연의 경이로움을 담아냈다.

남종화의 정신세계를 담고 있는 「곡(谷)」(1969)은 심산유곡(深山幽谷)을 그린 작

김형수, 「곡(谷)」, 1969, 한지에 수묵담채, 193×129cm

김형수, 「무등초설」, 1985, 한지에 수묵담채, 70×94cm

품으로 쏟아지는 위아래 2개의 폭포와 깊은 숲을 그렸다. 근경에 나무와 폭포, 바위를 시작으로 화면 위로 갈수록 힘차게 솟아오른 산봉우리들이 원경까지 끝없이 이어지는 깊은 산세를 나타냈다. 모든 것을 포용하는 산과 폭포 등 대자연을 통해 마음에 있는 속세의 때를 지워낸다는 의미를 지닌다. 실경을 작품에 도입한 녹색을 주조로 한 전통 채색들이 조화를 이루고 있으며 남종화의 기법과 정신을 작품에 표현하였다.

1970년대부터 산, 강 등 실경을 바탕으로 한 남종화의 기법과 정신적 경지인 사유세계를 담고 있는 남도 진경산수를 그렸다. 「추경산수(秋景山水)」(1985)는 가을 계곡을 사실적으로 그렸으며 가을의 느낌이 뚜렷하게 드러나는 작품이다. 뚜렷한 선으로 암산을 표현하였으며 원경으로 갈수록 흐리게 그려 원근감을 나타낸다. 내용은 관폭도(觀瀑圖)로 나들이 간 두 사람이 폭포를 보고 느끼는 바람 쐬기를 하고 있으며 근원으로 되돌아가는 초월을 상징한다. 두 사람이 폭포를 보고 듣는 것은 세상의 인심을 듣는 것이며 두 사람이 물의 동태를 바라보는 것은 세상 문제를 해결할 지혜를 찾는다는 내용의 작품이다.

「무등초설」(1985)은 무등산에 눈이 온 서석대 등 무등산의 모습을 담채와 채색으로 그린 작품이다. 무등산의 실경을 남종화의 시각으로 재구성하여 현실적인 실경과 남종화의 사상을 함께 담은 독창적인 한국화이다. 무등산 산록에 있는 사찰과 나무, 강물은 작가의 주관적인 생각으로 그린 관념적 풍경이다. 무등산과 그 주변의 강을 통해 '지자요수(智者樂水), 인자요산(仁者樂山)'을 나타냈으며 산과 물을 통해 근본적인 위대함을 표현하였다. 산과 물은 자연의 이치로 인자(仁者)는 만물을 떠안고 기르는 산의 장엄함과 같고, 지자(智者)는 세상의 이치를 풀어내는 지혜를 흐르는 물에서 찾는다는 의미를 지니고 있다.

1990년대 김형수 작품은 실경에 사의와 형상, 심의적인 정신을 담았으며 눈으로 본 실경을 근간으로 마음으로 느끼는 정신을 나타냈다. 남도의 실경을 독창적인

구도와 먹과 채색으로 그렸으며 남종화의 정신적인 요소와 상징을 함께 표현했다. 「소쇄원」(2001)은 소쇄원과 이를 이루고 있는 소나무, 물, 다리, 바위 등의 실경을 근간으로 정신을 표현한 작품이다. 소쇄원 정경의 아름다움을 묘사하였으며 정자를 이루고 있는 물과 산이 조화를 이룬다. 정자에 앉아 소쇄원의 풍광을 감상하는 사람들은 속세의 때를 씻고 있는 광경이다. 이상향으로 만든 정자의 세계와 연결하는 흙교를 건너가고 있는 사람은 이상향의 상징인 소쇄원에 들어가고 있다. 그리고 멀리 아득한 원경은 구름이 있는 풍경으로 신비로운 분위기를 자아낸다. 전통 흙담, 소나무, 정자 등을 세밀하게 묘사하였으며 자연과 이상향에 들어가는 인물은 작게 표현하였다. 실재보다 큰 나무와 힘차게 흐르고 있는 풍부한 물은 작가의 마음속에 있는 소쇄원의 정경을 실경과 결합한 것이다. 한국을 대표하는 아름다운 정자인 소쇄원을 통해 옛 선비들이 자연을 벗 삼아 느낀 감성을 화폭에 담았으며 정신적 깨달음을 얻게 하는 작품이다.

「무등일승」(2004)은 무등산에 해가 떠오르고 있는 장면을 그린 작품으로 무등산을 화면 중앙에 두고 해가 떠오르는 모습을 표현하였다. 필선은 두꺼우나 대담한 필치를 사용하였으며 해가 뜰 무렵의 분위기를 암청색과 붉은 하늘을 통해 묘사하였다. 무등산 아래의 정자, 소나무, 물, 바위는 실경을 작가의 심상으로 재해석해서 그린 것으로 남종화가 지닌 정신세계를 담고 있다. 먹보다는 채색 위주의 작품으로 소나무는 전통적인 화법이 아닌 서양화 기법을 바탕으로 묘사한 개성이 뚜렷한 작품이다.

2) 풍속화

김형수는 전통화법을 근간으로 마을, 소를 끌고 가는 농부, 농촌의 정경 등 사람들의 삶을 담은 풍속화를 그렸다. 이러한 실경과 삶을 결합한 풍속화는 1950년대에 주로 그렸으며 「산촌설경」(1952), 「경남 함양군 지곡면 대밭마을의 잔설」(1953),

「산가만귀(山家晚歸)」(1957) 등이 있다. 그리고 1956년 광주 살레시오고등학교 미술교사로 부임한 이후 선염풍 서양화법을 곁들인 남도인의 삶을 담은 풍속화를 그렸다. 김형수의 풍속화는 시골의 삶의 풍정과 목동, 농악놀이, 냇가에서 빨래하는 여인들을 소재로 그린 사람들이 살아가는 모습으로 해학과 즐거움을 준다.

"풍속화는 산수화만큼 많이 그리지는 않지만 틈틈이 그리고 있어요. 산수화하고는 다르게 해학적이고 유머러스한 분위기를 살릴 수 있는 것이 풍속화의 특징인 것 같아요."

「산촌설경」(1952)은 작가가 살았던 경상남도 함양 지곡면 대밭마을의 산과 마을, 살아가는 사람들을 사실적으로 그린 채색화다. 눈 덮인 초가들로 이루어진 마을이 있으며 화면 중앙의 농가에는 장독대, 널려 있는 빨래 등 집안의 정경을 사실대로 그렸다. 초가 마당에는 물동이를 머리에 이고 가는 한복을 입은 아낙을 표현하였으며 마을 주위에 대숲이 있으며 멀리 먹으로 그린 나무숲이 있다. 1950년대 초반 실경을 근간으로 삶을 표현한 독자적인 풍속화를 그린 김형수의 예술적 성취를 볼 수 있다.

남도 한국화단에서 김형수는 남도 사람들의 민속과 놀이, 삶을 표현한 풍속화를 그린 작가이다. 남도인들의 생활상을 화폭에 담았으며 이 땅에 살아가는 사람들의 모습을 정감 있게 표현했다. 「강강술래」(1967)는 둥근 보름달이 뜬 추석날 강강술래를 하는 아낙네들과 구경꾼들을 그린 풍속화로 향토적 향수를 자아낸다. 먹의 농담으로만 그린 강강술래 하는 아낙들의 모습은 경쾌하며 이를 구경하는 사람들의 표정은 다채롭다. 달, 나무, 밤기운 등이 실감 나게 표현되어 있다.

1980년대 이후 김형수는 「강변」, 「농악」 등 해학과 풍자, 익살이 넘치는 한국적 정서를 담은 풍속화를 지속적으로 그렸다. 「강변」(1980)은 빨래터에서 돌 위에 앉아 세탁하고 방망이질하는 아낙네들의 모습을 정겹게 그렸다. 강변에 앉아 빨래를

김형수, 「강강술래」, 1967, 한지에 수묵담채, 70×90cm

헹구는 모습, 방망이로 빨래를 두드리는 장면, 빨래를 마치고 바구니를 이고 돌아가는 모습 등을 정감 넘치게 표현했다. 감각적인 채색으로 그린 아낙들이 냇가에서 손빨래 하고 있는 장면은 사람이 살아가는 삶을 담은 남도풍속화의 한 전형을 보여준다.

풍년을 기약하며 신명 나게 놀고 있는 사람들을 그린 「농악」(1982)은 농악놀이의 흥겨운 정경을 빠르고 생동감 있는 필선으로 묘사한 작품이다. 꽹과리를 치는 쇠재비들만 전립을 쓰고 있는 장면으로 판단해 보면 작가의 고향인 해남이 속한 전라도 우도농악임을 알 수 있다. 장구를 치고 작은북을 흥겹게 치는 장면과 농악장단에 맞추어 농악꾼들이 상모를 돌리고 춤을 추는 모습을 활달하게 묘사하였다.

그리고 김형수는 소와 목동을 소재로 한 풍속화를 많이 그렸으며 이러한 작품들은 서정적이면서 해학적인 즐거움을 준다. 「목동」(1989)은 목동, 어미 소, 아기 소를 통해 한국적 정감을 담아낸 작품이다. 붉은 해가 내리쬐는 햇볕을 나무가 가리고 있는 서늘한 그늘 아래에서 목동이 지게를 옆에 두고 쉬면서 피리를 분다. 그리고 그 옆에 소가 한가롭게 누워 쉬면서 목동의 피리 소리를 감상하고 있는 정겨운 모습이다. 후덕한 어미 소와 재미있는 표정의 아기 소는 보는 이들을 즐겁게 한다. 목동이 부는 피리를 듣고 있는 어미 소와 아기 소를 통해 순박하고 평화로운 한국적 정서와 시골의 정취를 느낄 수 있다.

김형수는 노수현, 허건, 정운면 등 한국화의 대가들을 사사하였다. 그리고 그들에게 배운 화법과 남종화의 정신을 계승·창발하여 실재적인 감성과 이상적 정신을 함께 넣은 작품을 그렸다. 1950년대는 채색화 양식을 접목하여 실경을 그렸으며 이후 실경에 문인 정신을 담은 독창적인 풍경화를 그렸다. 그리고 농악을 하는 모습, 강강술래 하는 아낙들, 소를 치고 있는 목동을 표현한 즐거움과 서정적 정감을 주는 작품은 사람들의 삶을 그린 남도 풍속화이다. 이러한 김형수의 독창적인

김형수, 「목동」, 1989, 한지에 수묵담채, 60×68cm

풍경화와 남도인의 삶을 담은 풍속화는 근현대 한국미술사에서 중요한 작품으로 평가를 받을 것이다.

4. 시·서·화를 겸비한 문인화가 금봉 박행보

가. 금봉 박행보의 예술가의 삶

전남 진도 출생 금봉 박행보는 시·서·화를 겸비한 문인화가이다. 어린 시절 집에 놓여 있던 미산 허형의 병풍 작품을 좋아해 모조지로 그려 보기도 하였다. 8살 때 진도 서당에서 천자문과 명심보감을 배웠고 9살 때 군내초등학교에 입학한 후 11살 때 군내북초등학교로 전학하였다. 진도중학교 재학 시절 화가가 되고자 하는 꿈을 가졌으며 미술부에서 서양화가 배동신의 지도를 받았다. 군대를 제대하고 삶에 대해 고민한 박행보는 1959년, 집안에 소장하고 있던 미산 허형의 묵화병풍과 허백련의 산수병풍을 임모하여 춘설헌에 갔다. 허백련은 박행보를 제자로 받아들이고 산수화, 사군자와 서예 등을 가르쳤고 금봉(金峰)이란 아호를 주었다.[49]

박행보는 1960년부터 산수화를 시작하였다. 국전 동양화 분야에 「선산누관(仙山樓觀)」(1963), 「폭포」(1969), 「효곡」(1971)이 입선을 한다. 1970년에 동국진체를 근간으로 소전체를 완성한 서예의 대가 소전 손재형을 스승으로 모시고 사군자 구도와 화제를 체본을 통해 운필(運筆)의 묘(妙)를 배운다. 박행보는 국전 사군자 분야에 10년간 출품하였다. 「묵모란」(1971)으로 사군자 부문 특선, 「풍죽」(1973)으로 문공부장관상, 「묵모란」(1974)으로 국무총리상을 받는 등 1968년부터 1977년까지 사군자 부문 특선 6회, 입선 4회를 하였다. 1978년 국전 추천작가가 되었으며 1980년 국전 서예부에 「죽림유거(竹林幽居)」를 출품해 국전 추천작가상을 수상한다.[50]

그리고 1977년부터 화순에 거주하던 만취 위계도 선생 문하에서 한학을 배워 시·서·화를 겸비한 문인화가로 기반을 닦는다. 이후 서울 경미화랑(1978)에 사군자와 산수화 50여 점을 전시하여 주목을 받았으며 대만 고궁박물관에서 열린 한국·대만 문화교류전에 출품한다. 이러한 명성으로 1983년 '프랑스문화원 초대전'을 개최하여 산수화, 사군자 등 30여 점을 프랑스에서 전시하였다. 광주전남문인화협회 첫 이사장으로 선출(1992)되었으며 전라남도 문화상을 수상하고 광주난연합회 회장(1994)을 역임하였다. 1996년부터는 울룩불룩한 화선지에 그린 작품이 주목을 받아 선화랑에서 '박행보 작품전'(1998)을 개최하였다. 1999년 한국문인화협회 700여 명의 문인화가가 서울 롯데호텔에서 창립총회를 열고 박행보를 초대 이사장으로 선출하였다. 2000년에는 362쪽의 방대한 규모의 산수화 80여 점, 사군자 60여 점, 서예 5점 등 150여 점을 담은 『금봉 박행보』 화집을 간행하였다.

박행보는 미술 발전과 국제 문화 교류에 공헌하고 사군자를 문인화 부문으로 확대·독립시킨 공로로 옥관문화훈장(2003)을 받았으며 제5회 연진회장(2004)에 추대된다. 또한 2015년 광주에 금봉미술관이 개관하고 2016년 고향인 진도에 금봉미술관이 개관하여 박행보의 한국화와 문인화의 세계를 볼 수 있다.

박행보는 대학과 도제식 교육을 통해 많은 제자를 양성하였다. 1981년 조선대학교 미술대학 동양화과에 출강하였으며 제자들은 문하생 모임인 '취림회(翠林會)'(1983)를 창설하였다. 1984년 전남대학교 예술대학 동양화과에 출강하였으며 1986년 호남대학교 미술학과가 개설하면서 전임강사 대우로 한국화 강의를 맡았다. 1987년 미술과 전임강사로 교편을 잡았으며 1992년 작품창작에 전념하기 위해 호남대학교 조교수직을 그만둔다.

취림회 정회원으로 허희남, 김재일, 한상운, 조창현, 김영삼, 이상태, 허임석, 김근섭, 김정란 등 9명이 있다. 박행보는 제자들에게 "그림을 배우기 전에 먼저 인격을 갖추어야 한다. 작가는 결국 자기의 얼굴을 그리는 것이다. 좋은 그림은 손끝과

붓끝에서 나오는 것이 아니라 가슴에서 나와야 한다"고 강조하였다.[51] 남도예술회관에서 취림회 창립 10년 첫 창립전(1990)을 열어 10명의 작품 40여 점이 출품된다. 전시 작가로는 허희남, 조창현, 김재일, 김영삼, 조영호, 한상운, 허임석, 김용선, 이상태, 이부재였다. 2005년 남도예술회관에서 열린 취림회 출품 작가는 허희남, 김재일, 박태우, 한상운, 윤영동, 조창현, 이병오, 강종원, 김효순, 이부재, 김영삼, 이상태, 허임석, 백준선 등 14명이다.

나. 한국 문인화를 창신한 작품세계

박행보는 한국화의 허백련, 서예의 손재형, 한학의 위계도에게 배운 시·서·화를 겸비한 문인화가이다. 또한 대담하고 자유분방한 필치로 감성적인 풍경화와 정신을 담은 문인화를 그린 남도한국화의 정신을 계승한 작가이다. 작품은 허백련의 남종한국화와 소전 손재형의 동국진체에 기반을 둔다. 이들 스승에게 배운 박행보는 사군자와 기명절지, 산수 등 문인의 정신세계를 작품에 담았으며 서예와 화제를 썼다.

박행보는 일품(逸品)의 경지를 추구한 산수화, 사군자, 기명절지화를 비롯한 다양한 문인화를 그렸다. 박행보의 문인화는 남도한국화의 정신을 따르면서 화제는 동국진체를 계승한 정통성에 근간을 두고 있다. 여기에 박행보는 작가의 정신적 깨달음과 표현적 개성을 담아 독창적인 작품을 그렸다. 광주전남문인화협회 창립총회 이사장으로 선출될 때 박행보는 문인화의 범위에 대해 정의를 내렸다. "매화나 난초, 국화나 대나무를 그리는 것만이 문인화인 것으로 아는 많은 이들의 인식을 불식시키고 사군자는 물론 산수, 화(花), 조(鳥)까지를 통틀어 사실보다 뜻을 그리고 내면세계를 표출한 남종문인화의 참모습이다."[52] 즉, 산수, 사군자, 화조, 기명절지 등 사의(寫意)적인 그림이 문인화라고 본 것이다.

1) 풍경화

박행보는 허백련으로부터 남종화를 사사하고 이를 바탕으로 독창적인 남도한국화를 개척한다. 1960년대 작품은 정신세계를 표현하였으며 미점이나 피마준법을 사용하고 색은 평온하면서 사의를 바탕으로 감성을 담아냈다. 허백련은 박행보에게 소치 허련 작품에 나오는 화제인 "옛 법에 있는 것도 아니고, 내 손에 있는 것도 아니며, 그렇다고 또한 옛 법과 내 손 밖에서 나오는 것도 아니다."(不在古法 不在吾手 又不在吾手之外也)를 자주 들려주었다. 이 말에 따라 박행보는 자기 자신의 화풍을 고민하였다.53)

박행보는 허백련에게 수업받을 당시를 회상한다. "기본 지식도 없고 뭘 모르니 묵묵히 그림만 그렸지요. 하루는 의재 선생이 '넌 소같이 그림만 그리냐. 말 좀 해라'고까지 하시더라고요. 선생님 밑에서 작품을 대하는 마음, 붓 터치, 구상, 구도 등을 터득했어요. 일정 수준에 오르자 혼자서 공부하기 위해 내려왔죠. 스승 그림에 너무 빠지면 창의력이 결여되거든요."54) 허백련을 사사한 박행보가 독창적인 작품을 그리기 위해 노력한 작품은 자유분방한 필치와 다채로운 먹색의 농담 변화로 본질적 아름다움과 생명감을 담아냈다.

1980년대 초반까지 박행보는 남종 문인화를 근간으로 이를 재해석한 필치와 먹과 채색의 농담으로 그렸다. 남도한국화 정신을 담으면서 현실의 소재와 감성을 넣은 풍경화는 1983년 프랑스한국문화원에 초대·전시된다. 1983년 프랑스문화원 전시 이후 밝은 채색으로 그린 감각적인 실경의 형상과 정신적인 본질을 조화시켰다. 이러한 작품의 변화는 프랑스 전시 기간에 파리에 56일간 머물면서 본 루브르 박물관 등의 서양 명화의 사실적이며 화려한 색채를 한국화에 접목한 것으로, 작품명도 소재가 되는 제목으로 지었다. 이러한 작품은 작가의 맑고 깨끗한 문인 정신을 바탕으로 세상의 자연과 풍광을 본 작가의 감성을 넣어 제작한 것이다.

「시(詩)를 건지는 조옹(釣翁)」(1984)은 강에서 고기를 잡고 있는 모습을 담채로 담

담하게 풀어낸 작품이다. 남도의 강가의 모습을 보는 듯한 갈대밭과 중경의 언덕, 그 위에 소나무를 그렸다. 수묵의 농담으로만 그린 강 너머 풍경은 모든 것을 포함한 무한한 공간임을 나타냈다. 남종문인화의 전통 소재인 낚시하는 사람은 고기를 잡은 것이 목적이 아닌 물의 흐름을 보고 깨달음을 얻고 마음을 깨끗하게 씻어내는 의미이다. 먹의 농담으로 그린 배경은 없으면서(虛) 실물이 모두 포함된 공간으로 남종문인화의 소재와 정신에 작가가 살아온 마음속 남도의 풍경이 들어가 있다.

「월출산의 가을」(1987)은 월출산의 가을 모습과 산과 함께 사는 마을, 논두렁, 물 등 향토적 소재가 어우러진 정감 어린 정경의 풍경화다. 먹을 주조로 하여 그린 암산과 그 위의 소나무를 표현하였으며 암산은 산 아래 노랗게 익은 황금 들녘과 색의 조화를 이루고 있다. 산과 강, 논, 전경의 낙엽이 떨어진 나무 등 월출산의 자연을 감각적이며 정감 있게 묘사하였으며 그 안에 남도문인화의 수지법과 준법을 넣어 특유의 멋을 담아냈다.

서정적인 바닷가 시골을 순수한 정감으로 그린 「피서」(1989)는 어린 시절 함께 논 동네 친구들의 모습이 생각나는 풍속화다. 박행보는 고향 진도에서 어린 시절 놀았던 모습에 대해 말하였다. "내 고향 진도는 뒤를 바라보면 금골산이요, 앞을 바라다보면 울돌목을 낀 바다다. 나는 겨울이면 뒷산을 오르고 여름이면 앞바다로 나갔다. 개구쟁이 친구들과 어울려 펄밭을 뒹굴고 헤엄을 배우느라 짠물깨나 마셨던 기억이 난다. 그 덕분에 지금도 수영은 조금 하는 편이지만 그 시절 나의 모습은 갯벌의 짱뚱어와 다를 바 없었다. 그뿐이랴! 문저리(망둥이) 낚시를 아침부터 해 저무는 줄도 모르도록 매일 다녔으니 말이다. 어린 시절 자유롭게 산과 바닷가를 쏘다니던 그 시절이 그립기만 하다."55) 「피서」는 이러한 추억 속 바다에서 헤엄치고 놀고 있는 아이들의 순박한 모습과 뱃놀이를 하면서 더위를 피하고 있는 풍속화다. 소나무와 풀과 바닷가 모래가 있는 모습을 사실적으로 묘사하였으며 푸른 바다와 소나무, 바위산이 조화를 이루는 작품이다.

1990년대 이후 자유로운 먹과 채색을 사용하여 산과 집, 석성 등을 현실감 있게 표현하였다. 현실의 풍경임을 알 수 있는 작품명을 지었으며 현실 풍경에 남도한 국화의 담박한 정신을 담아냈다. 남도의 석성을 사실적으로 그린 「남도(南桃)석성」(1995)은 담채와 필선을 사용하여 향토적 정취를 물씬 풍기는 작품이다. 풀밭에 소나무가 있고 전경에 밭과 언덕이 석성 뒤에는 전봇대가 있는 마을을 사실적으로 그렸다. 산등성이, 나무, 언덕과 소나무 줄기 등을 구체적으로 묘사하였으며 먹과 담채, 채색을 적절하게 조화시켜 깨끗하고 담백한 느낌을 주는 작품이다.

　1996년부터 박행보는 「섬마을」(1996), 「무등산의 초설」(1997), 「향일암」(1997), 「회동(回洞)의 일출」 등 풍경과 대상을 단순화하여 사물의 본질을 나타냈다.56) 이 시기 작품은 한지를 여러 겹 붙인 후 표면의 질감을 활용하였으며 민화적인 기법과 소재를 사용하였다. 미술평론가 김남수는 서울 선화랑 초대전(1998) 출품작에 대해 평하였다. "선화랑 초대전에 출품한 30여 점의 작품들은 원근법을 배제한 단순한 평면 구성이라든지, 전원도시의 완만한 곡선과 구조물을 기하학적인 선과 면으로 화면을 분할한다든지, 강렬한 한국적인 색채 효과를 발현한다든지, 순지나 한지를 여러 겹으로 배접하여 마치 석공이 모난 정으로 쪼아 댄 석탑의 질감을 마티엘 기법으로 도입한다든지 등 지금까지 그의 조형어법에서 발견하지 못한 많은 변화를 지적할 수 있다."57)라고 박행보의 작품 변화에 대해 언급하였다.

　한지의 질감을 활용한 「서래봉」(1998)은 산을 단순화하고 맑은 담채로 그린 작품이다. 힘차게 솟은 봉우리와 산 정상 가까이 있는 구름과 나무를 단순화하여 그 내면적 본질을 나타냈다. 푸른 담색으로 그린 하늘과 붉은색으로 그린 산봉우리는 화면에 생기를 불어넣고 있으며 산 정상의 풍경은 자연과 인간의 본질을 깨닫게 하는 숭고미를 느끼게 한다. 사물의 근본을 나타내기 위해 채색과 질감 있는 두꺼운 한지를 사용하였으며 밝은 채색과 단순화된 산과 형상은 작가만의 독창적인 조형어법으로 표현한 것이다.

박행보, 「피서」, 1989, 수묵담채

박행보, 「서래봉」, 1998, 수묵담채, 49×64cm

2000년대 이후 풍경화는 현실에 근간을 둔 자연스러운 모습의 풍경이다. 남종문인화의 정신을 계승한 정신(理)과 사물의 현실적인 감각(氣)이 조화를 이루고 있다. 금강산의 진면목을 그린 「개골산(皆骨山)」(2008)은 자연을 보고 느낀 문인화가의 정신이 작품에 발현된 걸작이다. 박행보는 이 작품에 대해 "겨울 개골산을 그린 그림으로 나경의 진면목을 드러내고 있는 조물주의 조화를 부려 놓은 신비경을 수묵화를 다루는 사람으로서 화선지에 옮긴다는 것은 너무나 가슴 벅찬 작업이었다."라고 말하였다. 「개골산」은 금강산에 있는 현실 묘사보다는 금강산의 아름다움을 마음으로 느끼고 그 마음을 담은 작품이다. 그리고 금강산 만물상과 함께 문인의 정신을 상징하는 소나무와 계곡의 물을 함께 그렸다. 「개골산」은 금강산에 대해 느낀 화가의 감성을 담았으며 더 넓게는 산과 물, 그 안에 존재하는 사물을 통해 이치를 표현한 작품이다.

2) 사물에 정신을 담은 문인화

박행보 문인화는 먹을 통해 맑고 담백한 문인의 정신을 드러낸다. 문인의 정신을 근간으로 그린 문인화는 의재 허백련의 그림, 만취 위계도의 학문, 소전 손재형의 서체가 함께 들어있다. 박행보는 문인화의 요건에 대해 언급한다. "보이는 것 모두를 그리는 것이 아니라 감동적 이미지를 가져다준 소재만 취할 것, 서화일체의 경지에 이를 것, 정취가 있을 것, 화즉시(畵卽詩)가 될 것, 기품이 넘치는 소재를 다룰 것"으로 보았다.[58] 그리고 박행보는 '애묵론(愛墨論)'에서 먹에 대해 언급하였다. "먹처럼 아름다운 색깔은 없다. 먹은 모든 색의 종합이며 먹의 농담 속에 동양 정신의 생명력이 있다. 먹색의 남용을 경계하는 것은 그 속에 먹을 쓰는 이의 인격과 소양이 담겨 있기 때문이다."라고 하였다. 즉 박행보의 문인화는 먹을 중심으로 정신과 인간의 참된 마음을 담은 그림이다.

　「죽림유거」(1980)는 대밭과 물이 흐르는 정자에서 글을 읽고 있는 현사를 그린

작품이다. 세상에 대해 알고자 하는 현사가 책을 읽는 장면은 경륜과 지혜를 쌓고 세상에 나아가고자 하는 모습이다. 문인화의 정신은 즐거움(樂)이며 자연과 더불어 책을 읽으면서 인생에 대한 심미적 즐거움을 깨닫는 데 있다. 이러한 유가적 모습은 안빈낙도(安貧樂道)의 미로 자연에 묻혀 책을 읽고 대밭의 바람소리와 물소리를 들으면서 깨끗하고 티 없이 맑은 하늘의 심성(天心)을 얻고자 하는 마음을 담고 있다.

사군자는 명대 진계유가 「매난국죽사보(梅蘭菊竹四譜)」 화보에서 매난국죽을 사군자라고 부른 데서 연유하며 사군자에 송(松), 연(蓮)을 더하여 육군자라 한다. 박행보는 고상한 기품을 지닌 군자의 꽃인 연꽃을 지속적으로 그렸다. 「연」(1995)은 육군자인 연과 소나무를 밝고 맑은 채색으로 그린 문인화이다. 진흙에서 나왔으면서도 오염되지 않는 고상한 품격을 지닌 연꽃과 소나무를 통해 하늘에 대한 공경(敬)과 순수한 마음이 나오는 이발(理發)적인 내용을 담았다.

박행보의 사군자는 화제를 통해 서화일치(書畵一致)를 보여 주며 간결하면서도 힘찬 붓질로 문인 정신을 발현시켰다. 「월매」(1992)는 매화와 보름달을 통해 정신의 맑음과 세상의 완전함을 표현한 문인화이다. 매화를 비추는 달은 흐트러짐이 없는 완전한 보름달로 맑고 깨끗하고 순박한 천리(天理)를 상징한다. 매화는 생동감 있고 생명력을 가진 모습으로 그렸으며 꽃잎은 생동감 있고 화사하지만 매화 가지는 중후하고 질박하다. 「청향(清香)」(1997)은 보이지 않는 바람과 난향을 그린 작품으로 난 향기가 날 듯 말 듯 은은한 향기를 지닌 난을 통해 군자의 품격을 표현하였다.

만 가지 꽃이 화려한 자태를 뽐내고 지나간 끝에 길 한 귀퉁이 돌섬 사이에 핀 가을 국화는 군자의 덕성을 상징한다. 「국(菊)」(1994)은 먹의 농담으로 국화를 그린 작품이다. 만 가지 꽃이 화려한 자태를 뽐내고 지나간 끝에 핀 가을 국화를 통해 인간의 참된 마음을 나타낸 작품이다. 먹으로 그린 국화와 잎은 그 자체로 하나의 글씨이자 시로 시·서·화 일치의 경지를 보여주는 격조 높은 작품이다.

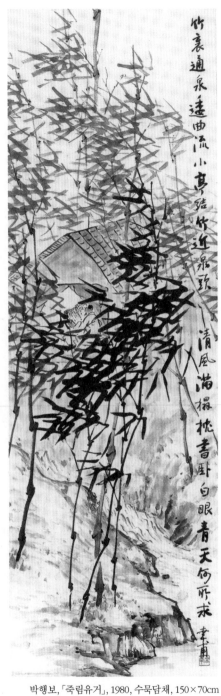

竹裏通泉遠曲流小亭結竹近鳴琴 清風滿榻書臥白眼青天何所求 素筠

박행보, 「죽림유거」, 1980, 수묵담채, 150×70cm

박행보, 「금강산」, 2008, 한지에 수묵담채, 167×132cm

대나무가 아름다운 이유는 구부러지지 않는 속성이 군자를 상징하기 때문이다. 「묵죽」(1997)은 담묵으로 그린 세죽과 고죽이 대조를 이루는 작품이다. 굵은 마디를 드러내는 대죽(大竹)과 세죽을 함께 표현하였으며 그 위에 댓잎을 짜임새 있게 조화시켰다. 제시(題詩)에서 대나무는 충신의 절개요 열사의 마음이라 하여 대나무를 통해 맑고 담박한 지조 있는 문인 정신을 나타냈다. 세찬 바람에도 굽히지 않고 시련에도 흔들리지 않는 대나무는 시련 앞에서 자신의 진면목을 드러내는 열사의 마음을 나타낸다.

박행보는 남도 시서화의 대가들에게 순수하고 담백한 남도 문인 정신을 배우고 이를 기반으로 정신과 시대적인 감성을 조화시킨 작품을 그렸다. 그리고 남도한국화의 정신을 계승·창발하여 작품을 그렸으며 이러한 작품은 담박한 정신과 현실의 정서를 함께 담고 있다. 박행보의 맑은 필묵이 돋보이는 격조 높은 작품은 근본적인 정신에 대한 깨달음을 바탕으로 그 정신을 새롭게 해석한 우리나라 문인화를 대표하는 독창적인 작품이다.

5. 남도남종화의 성가(成家)를 이룬 대가 문장호

가. 남종문인화를 창신(創新)한 예술가

1) 남도의 대표적 남종화가 희재(希哉)

전남 나주 출신 희재 문장호(1938-2014)는 아버지 문석진과 어머니 이계주 사이에서 7남매 중 장남으로 태어났다. 한학에 능통했던 조부인 율산(栗山) 문창규(文昌圭, 1869-1961)에게 한학자의 길을 권유받아 어린 시절 글씨와 한학 등을 수학하였

다. 그리고 어릴 적부터 그림에 소질을 보여 자주 임모하였으며, 소질을 인정한 외숙 이계필(李啓苾)의 소개로 허백련의 화숙에 입문하여 그림을 배웠다. 문장호가 남도남종화단에 입문한 1957년부터 3년간은 목재(木齋) 허행면(許行冕)에게 산수화와 사군자를 배웠다. 허행면을 함께 사사한 제자로는 이상재와 이창주 등이 있다. 허행면이 부산을 떠나면서 1959년부터 허백련 문하에서 수학하였으며[59] 사의적인 전통남종화의 기법과 정신을 배웠다.

문장호는 허백련 문하에 있던 1959년 제8회 국전에 「분지유록(盆池遊鹿)」으로 입선한 후 16번의 입선, 2번의 특선을 하였다. 그리고 1977년 국전 추천작가, 1981년 국전 초대작가가 되면서 작가로서 기반을 다진다. 1970년대 중반 이후 사용한 청묵법과 모아준법(蓃芽峻法)으로 실경을 근간으로 하는 사경산수(寫景山水)를 그린다. 개인전으로는 광주, 전주, 대전, 서울, 미국 등지에서 10여 회의 전시를 열었다. 특히 1977년 진화랑에서 실경을 그린 40여 점의 작품을 출품한 전시를 개최하였으며, 1978년 서울 세종문화회관에서 개최한 개인전을 통해 독창적인 작품세계를 완성한 작가로 주목을 받는다.

문장호의 대표적인 활동으로는 한국화협회 창단발기인, 국제예술교류협회장, 1990년에 창립된 한국선면협회 초대회장, 연진회장 등을 역임한다. 교육자로서 조선대학교 미술교육과(1969-1979), 전남대학교 미술학과(1980-1983)에서 동양화를 가르쳤으며 연진미술원이 설립되자 초대미술원장을 지낸다. 1965년에는 삼희화실(三希畵室)을 개원하여 남종화를 지도하였다. 이후 제자들이 '수묵회(樹墨會)'를 결성하여 1971년부터 개최한 회원전이 현재까지 지속되고 있다. 문장호의 제자로는 김대원, 강형채, 고화석, 박희석, 김인선, 이동영, 최현철, 홍성국 등이 있다. 1987년 인재미술관 개인전에서 화조화에 대한 이론서인 『화조기법』을 발간하였으며 2002년 대한민국 옥관문화훈장을 수상하기도 한다.

이러한 문장호의 작품세계를 시기별로 살펴보면 1950년대 허백련에게 수학을

문장호, 「연운」, 1995, 한지에 수묵담채, 67×131cm

받은 초기 작품은 남종화 기법을 충실히 따르는 전통남종화를 그렸으며, 남도 풍경과 정서를 함께 도입한 남도남종화를 그렸다. 1960년대부터는 남도남종화와 실경산수를 그렸으며 이 시기에 작가로서 명성을 얻는다.

1970년대는 남도 전통산수화의 맥을 이으면서도 꾸준한 기법적, 정신적 수련을 통해 문장호만의 화풍에 맞는 남종화법을 그렸다. 특히 전통남종화의 기법과 의미를 실경을 통해 나타낸 새로운 남도남종화를 추구하였다. 이 시기 문장호는 설악산과 남해의 섬들을 여행한 후 작품에 담았으며 대만, 일본 등지를 여행하면서 현장을 스케치하기도 한다. 1980년대는 문장호만의 기법인 모아준법을 완성하였다.[60] 1990년대는 문장호의 남종화 완성기로 무등산, 설악산, 백도, 거문도, 진도, 관매도, 울릉도, 금강산 등의 사경산수를 통해 남종화의 정신세계를 담아냈다.

2) 작품의 사상적 배경

문장호는 조부인 율산 문창규[61]에게 한학을 배우고 허백련, 허행면이라는 남도남종화의 거장들에게 그림과 글씨를 배웠다. 이러한 시·서·화를 겸비한 문장호는 완벽하고 깨끗한 하늘의 정신인 천리(天理) 정신을 담으면서 작가의 감성과 개성인 기(氣)를 표현한 법고창신한 작품을 그렸다. 문장호의 작품은 남종화를 토대로 새롭게 창발한 남도남종화의 새로운 성가(成家)[62]를 이룬 것임을 작가의 말로 알 수 있다.

"나의 작품에 전통적 남화산수의 기법은 떠날 수 없습니다. 단 그 기법에 변화를 가져온 것일 뿐입니다."
"옛 대가들의 정신세계를 모르면 뿌리를 잃게 되고 그렇다고 새것 찾기를 게을리하다가는 더 이상 자랄 수 없게 되지요. 한 가지 화풍을 이루려면 평생이 걸려도 부족한데 어느 겨를에 이리저리 흔들리고 있겠습니까?"[63]

문장호는 한학의 대가인 조부 율산 문창규에게 어릴 적부터 글씨와 한학을 배웠다. 율산 문창규는 조선후기 대유학자인 우암(尤庵) 송시열(宋時烈, 1607-1689)의 학문을 이은 성리학자다. 한학자인 조부는 어린 시절 문장호에게 절대적이었으며 이 시기의 배움이 후일 남종화를 그린 사상적 근간이 되었다. 그리고 문장호는 조부의 유교철학의 근원이 되는 송시열이 제자를 가르치던 대전광역시 남간정사(南澗精舍)에서 송시열 제사에 해마다 참여하였다.

　문장호가 조부에게 배운 성리학은 시서화의 근간으로 문인남종화의 사상적 근거가 되며 작품세계에 직접적인 영향을 주었다. 유학에 근간을 둔 남종화를 평가할 때 "그 사람과 같다(如其人)."라는 문장을 쓴다. 예술에서 '여기인(如其人)'은 시여기인(詩如其人), 서여기인(書如其人), 화여기인(畵如其人), 문여기인(文如其人)이 있다. 이러한 문장의 의미는 예술가가 그리고 쓴 시·서·화를 통해 그 예술가의 정신과 근원을 알 수 있다는 의미이다.[64] 즉 문장호는 인격이나 인품이 예술가의 작품의 품격을 결정한다는 미학으로 문인남종화를 이해하는 근본으로서 시·서·화가 담긴 남종화를 통해 정신세계를 담아냈다.

　우리나라의 조선 시대 남종화와 이를 계승한 근현대 남종화는 문인들의 마음(心)을 표현한 심학(心學)에서 기원한다. 조선 시대 문인들은 성리학을 신봉했으며, 심학(心學)인 성리학의 양대 이론은 이황의 이기호발설(理氣互發說)과 이이의 기발이승일도설(氣發理乘一途說)이다. 조선 시대 문인들이 추종하는 사상에 따라 이(理)와 기(氣)의 관계가 달라져 남종문인화의 창작 내용이 변화된다.

　문장호가 조부에게 수학한 우암 송시열은 주자와 율곡 이이의 학문을 익히고, 김장생(金長生)과 김집(金集)의 문하에 들어가 수학한 기호학파이자 노론의 영수였다. 율곡 이이의 기발이승일도설은 문장호가 조부에게 배우고 익힌 유교 철학으로 율곡의 사상은 문장호의 남종화에 담겨 있을 것이다.

　문장호의 남종화는 이(理)적인 보편적 남종화 정신에 기발(氣發)적인 작가 개성이

새로운 법으로 생성된 작품이다. 문장호의 작품을 이이의 기발이승일도설로 해석하면, 전통남종화의 보편적인 정신과 기법인 이(理)를 근간으로 실경과 감성을 담은 기발(氣發)적인 작품이다. 전통을 바탕으로 새롭게 변모된 남종화다.

그리고 문장호의 허백련, 허행면, 두 스승은 당시 하늘의 보편적 이치인 이(理)를 존중하면서 세상을 이루는 개성을 존중하는 기(氣)를 표현한 법고창신한 작품을 그렸다. 문장호는 첫 번째 스승인 허행면에게 1957년부터 3년 동안 수학하였다. 당시 허행면은 1956년부터 광주 학동 지봉(智峰) 정상호(鄭相浩, 1899-1979)의 집으로 거처를 정하고 화실을 제공받아, 적취산장(積翠山莊)이라는 호를 쓰면서 작품 활동을 하였다. 문장호가 수학을 받은 시기는 허행면의 적취산장 시기(1956-1966)로 남종화의 보편적인 정신(理)에 작가의 개성을 살려 기발(氣發)적인 작품인 채색화와 실경산수를 그렸다. 이러한 이(理)와 기(氣)를 존중하는 허행면의 개성을 강조한 작품은 문장호에게 영향을 주었을 것이다.

또한 두 번째 스승인 허백련은 춘설헌 시대에 퇴계 이황이 강조한 보편적인 이(理)를 중시하는 성리학 사상인 전통남종화와 이이의 이(理)와 기(氣)를 함께 추구하는 법고창신한 남도의 풍경과 정서를 담은 남종화를 함께 그렸다. 특히 허백련의 「일출이작(日出而作)」(1954), 「섬」(1955), 「다도해풍경」(1959) 등 남도 자연과 함께 살아가는 사람들의 삶의 모습을 담은 작품은, 보편적 정신에 작가의 개성을 강조한 이이의 기발이승일도설로 설명할 수 있다. 이러한 주제의 작품은 남종화를 토대로 한국적 심성의 미의식으로 자연미, 나를 드러내는 본질, 주체성을 나타내는 것으로서 춘설헌의 대표적인 제자인 문장호에게 영향을 주었을 것이다.

나. 작품세계

문장호는 남도남종화단에 입문한 1957년부터 3년간 목재 허행면에게 산수화와 사

군자를 배웠다. 이후 1959년부터는 허백련을 사사했다. 허백련에게 지도를 받은 문장호는 춘설헌 시대의 대표적인 제자로 남종화 정신을 근간으로 작가의 개성을 살린 작품이다. 초창기 문장호는 스승에게 전수를 받은 하늘의 순수함과 완결함인 이(理)를 중시하는 전통남종화를 근간으로 한 작품과, 보편적인 정신(理)에 기(氣)적인 요소인 남도의 풍경을 도입한 남도남종화를 함께 그린다.

1950년대 후반 문장호는 남종화단에 입문하여 허백련과 허행면에게 배운 남종화의 필법에 바탕을 둔 작품을 그린다. 「수국홍비(水國鴻飛)」(1959), 「노승귀로(老僧歸路)」(1959), 「산수쌍곡병(山水雙曲屛)」(1959)은 전통남종화의 기법과 도상에 남도의 자연을 연상시키는 나지막한 구릉에서 낚시를 하는 모습을 담은 남종문인화다.

1960년대에 들어서서 문장호가 그린 「탑영(塔影)」(1961), 「수사강남(誰寫江南)」(1962) 등은 남도 특유의 동글동글하고 편안한 산과 강이 나타나는 이(理)와 기(氣)가 조화된 작품이다. 그리고 1960년대 초반에 그린 「한라산서정」은 신석정이 시를 쓰고 문장호가 그림을 그린 작품으로 전통 화법을 바탕으로 실경을 그린 작품이다. 한라산의 정상에서 바라본 하늘과 바다를 그린 「한라산서정」은 산, 바다, 구름을 그린 실경산수로 자연을 통해 천지자연(天地自然)의 근본을 화폭에 담은 작품이다. 한라산 정상에서 바라본 산봉우리와 바다와 하늘, 구름을 담채로 표현하였다. 그리고 푸른 바다를 그리고 구름 위 무한한 하늘을 표현하지 않은 허(虛)의 여백의 공간으로 표현하였다. 「한라산서정」은 남종화의 기법을 실경산수에 접목하여 자연을 마음으로 보고 이를 구현한 사경산수다.

1970년대 문장호는 남종화의 맑고 깨끗한 정신인 천리(天理)에 작가의 감각적인 개성을 담은 기(氣)를 조화시킨 독창적인 작품을 그린다. 특히 문장호는 폭포와 소나무의 표현에서 작가만의 화법을 만들었다. 그리고 이 시기 무등산, 설악산, 백도, 거문도, 진도, 관매도, 울릉도 등에서 본 우리나라 산하의 모습을 그린 작품과 대만, 일본 등 해외에서 그린 실경을 바탕으로 한 사경산수를 그렸다.[65]

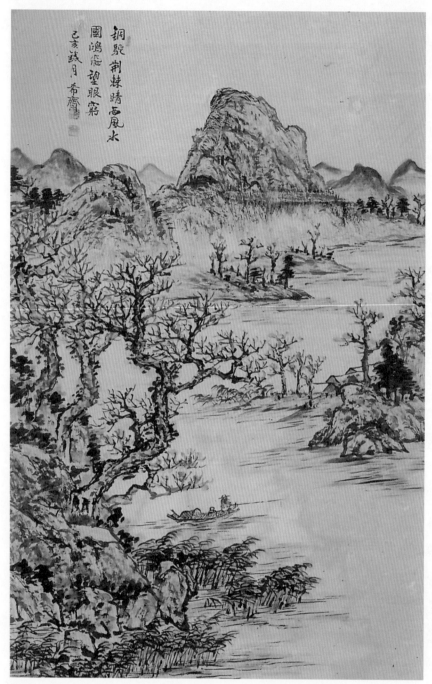

문장호, 「수국홍비(水國鴻飛)」, 1959, 한지에 수묵담채, 105.5×65.5cm, 의재미술관

1970년대 초 작품인 「해불양파(海不揚波)」는 바다를 사생하여 표현한 작품이며 「규봉암」(1975), 「송하도명(松下桃明)」(1975) 등은 산과 계곡의 실경을 그린 작품이다. 계곡을 표현함에 있어 흐르는 물을 중심으로 자연을 이루는 바위, 식물, 폭포 등을 그렸으며 물의 흐름을 역동성 있는 힘찬 필치로 표현하였다.

「해불양파」는 청색을 바탕으로 해변의 역동적인 파도를 그린 작품이다. 파도치는 해변의 동적인 공간을 전경에 배치하였으며 그 위에 하늘과 바다가 만나 수평선이 펼쳐지는 무한한 허(虛)의 공간을 안배하였다. 파도의 표현은 동적이며 살아있는 듯 격정적이다. 채색을 통해 바다와 파도, 땅을 감각적으로 표현하였다.

문장호는 1970년대 후반 「한산최외(寒山崔嵬)」(1979), 「강촌유거(江村幽居)」(1970년대 말) 등 남도에서 흔히 볼 수 있는 낮고 둥근 산과 강 등을 근간으로 한 작품을 그린다. 이러한 작품은 사의(寫意)와 인품을 담은 남종화의 정신에, 남도 자연의 정서와 감성을 살린 작품으로 고법(古法), 상리(常理), 흥취(興趣)를 함께 갖추고 있다. 나지막한 산과 구릉이 이어진 온화한 남도의 자연을 정감 있게 묘사한 작품은 남종화의 고법과 상리에 남도인의 마음과 정취가 함께 담긴 이(理) 기(氣)가 조화를 이룬 남도의 남종화다.

「강촌유거(江村幽居)」(1970년대 말)는 남종화의 정신세계를 담은 작품이다. 둥글둥글한 낮은 산 아래 초가 마을이 있으며, 그 아래 강이 흐르는 남도의 풍광이 연상되는 작품이다. 청색을 주로 사용한 산수화로 근경에 나무와 언덕을 배치하고 중경과 원경의 산은 전체적으로 평온하다. 모든 것을 포용하는 산과 세상의 문제를 해결하는 지혜의 상징인 물, 대자연과 함께 살아가는 마을을 통해 욕심을 비운 문인의 정신세계를 작품에 담아냈다.

1980년대 문장호는 전통남종산수화에서 벗어나 자연을 직접 보고 정신을 담은 사경산수화를 그린다. 산, 폭포 등 자연의 실재 모습을 표현함에 있어 사생을 바탕으로 그린 기(氣)적인 표현에 남종화의 정신인 이(理)를 함께 담아낸 남도남종화

다. 1980년대 중반 이후 선도 아니고 점도 아니면서 붓을 부숴서 구사하는 문장호만의 필법인 모아준법을 사용한다.

「수렴동계곡」(1980년대)의 나무, 산, 바위 등의 표현에 있어 전통 수지법에 밝고 화려한 채색을 절충하여 그렸다. 수렴동 계곡을 있는 그대로 표현한 사경산수로 여백이 거의 없이 물, 바위, 흙, 식물 등을 화면 가득히 자연스럽게 그렸다. 전경의 계곡, 바위, 나무 등을 거친 필묵으로 묘사하였으며 산과 자연을 대담하게 표현하였다. 흐르는 물과 그 주위에 존재하는 바위와 나무, 이끼 등을 통해 소소한 아름다움인 감각적인 기(氣)와 보편적이고 깨끗한 정신인 이(理)를 함께 느낄 수 있는 작품이다.

1990년대는 무등산, 월출산, 지리산, 인왕산 등 실경을 근간으로 한 사경산수를 주로 그렸다. 문장호만의 개성 있는 화풍인 채색이 진해지고 감각적인 작품을 통해 독자적인 작품세계를 이루었다. 1990년대 초반에 백두산을 기행한 후 「백두기봉」, 「백두산록」 등의 연작을 그렸다. 「백두산천지」(1997)는 근경의 백두산 천지의 봉우리들과 피어오르는 구름 등 천지의 실경과 산의 기운을 담아낸 작품이다. 우리나라 영산(靈山)인 백두산에 담긴 보편적 정신에 작가의 감성을 살려 부드러우면서 풍요로운 색감을 통해 정감 있게 표현한 법고창신한 작품이다. 「추강모애(秋江暮靄)」(1990년대 중반)의 소나무는 전통적인 화법을 바탕으로 작가의 개성을 살린 채색을 가미하여 감각적인 느낌이 난다. 그리고 문장호의 필법인 모아준법으로 우뚝 솟은 바위와 힘차게 흐르는 계곡을 표현하여 화면에 생기가 나는 작품이다.

2000년대 전후 「상흔의 교각」(1997), 「독도소견」(2001), 「금강산만물상」(2002) 등 실경을 바탕으로 한 사경산수와 「조대쌍송(釣臺雙松)」(2000), 「송하도명(松下桃明)」(2002) 등 전통남종화를 기반으로 한 작품을 함께 그렸다. 이 시기 사경산수는 전통남종화법을 기반으로 밝은 채색과 섬세한 필선을 사용한 것이 특징이다.

「금강산만물상」은 밝은 채색으로 만물상을 있는 그대로 직관하여 표현한 작품이다. 완숙한 사생과 능숙한 필선으로 전면에 가을 숲을 그리고 후경에 만물대의 암

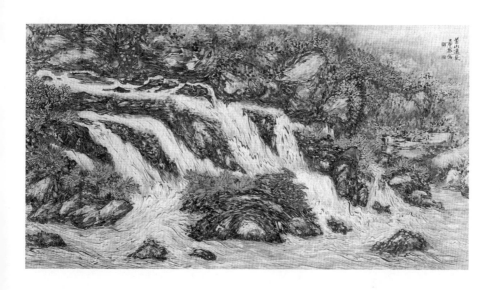

문장호, 「수렴동계곡」, 1980년대, 한지에 수묵농채 82 × 155cm

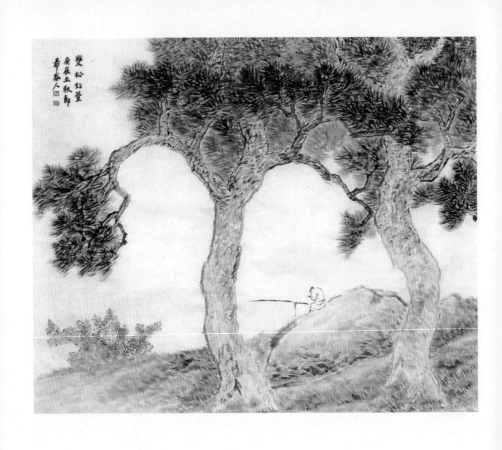

문장호, 「조대쌍송(釣臺雙松)」, 2000, 한지에 수묵담채, 90×110cm

산을 표현하였다. 명암의 대조를 통해 금강산 만물상 봉우리들이 감각적인 형상으로 나타난 문장호만의 독창적인 사경산수이다.

「조대쌍송(釣臺雙松)」(2000)은 밝은 채색으로 대상을 묘사하였으며 전면의 소나무를 강조하여 크게 그렸다. 소나무와 문사(文士)가 낚시를 하는 장면은 전통 남종화의 소재로 소나무는 기개와 절개를 의미한다. 산 아래 커다란 바위 위에 앉아 강에서 고기를 잡는 문사는 물의 흐름을 보고 깨달음을 얻고 마음을 깨끗하게 씻어내는 의미를 담고 있다. 물과 하늘을 흰색의 여백으로 표현하여 구분되지 않는 무한한 허(虛)의 공간임을 나타냈다. 전통 소재에 화려하고 감각적인 채색을 한 분홍 도화(桃花)와 소나무 등을 표현하였다. 바로 이(理)적인 보편적 정신에 기(氣)적인 새로운 감각을 함께 표현한 문장호만의 남도남종화의 세계를 완성한 작품이다.

문장호는 남종화전통을 계승·발전시켜 남도의 풍경과 정서를 넣어 그린 개성 있는 남도남종화를 창출하였다. 이러한 문장호의 작품은 허련, 허백련으로 이어진 남도남종화의 정신을 담고 있으며, 이를 바탕으로 독창적으로 창발 한 이(理)와 기(氣)가 조화를 이룬 새로운 남도남종화이다.

문장호는 남종화의 정신인 순수하고 맑은 하늘의 이치인 이(理)에 감성적인 색채와 실경을 담은 기(氣)가 조화를 이룬 남종화를 그렸다. 그리고 산과 강, 백두산, 금강산 등 사경산수에 문장호가 개발한 모아준법과 채색을 접목하여 옛 법을 토대로 새롭게 창신한 작품세계를 완성하여 성가(成家)를 이루었다. 이러한 문장호의 보편적인 정신인 이(理)에 작가의 새로운 감각을 담은 기발(氣發)적인 작품은 한국 미술사에서 중요하게 평가받을 것이다.

남도 채색화 전통 : 후소회와 천경자

1. 이당 김은호의 후소회 출신 남도 한국화 대가들

허백련은 1924년 고려미술원에서 한국화 김은호, 서양화 이종우, 조소 김복진과 함께 강사로 활동하였다. 그리고 1936년에 허백련과 조각가 김복진, 서양화 박광진 등이 협력하여 서울 중학동 2층 건물에 동양화, 서양화, 조각의 조선미술원을 개원하였다. 그러나 1938년 경제적인 이유로 문을 닫았고 이후 1938년 광주에서 연진회를 결성하였다.

1936년 이당 김은호와 제자들은 후소회를 결성하여 한국의 채색화를 이끌었다. 김은호의 후소회에서 활약한 화가들 중 장덕, 김한영, 배정례, 안동숙은 남도에 연고를 두고 활발한 활동을 하여 남도화단을 풍성하게 하였다. 1941년 후소회전에 출품한 안동숙은 이화여자대학교 미술대학장을 지냈으며 자신의 수집품 400여점을 함평미술관에 기증하였다. 장덕은 한국전쟁 이후 서울에서 목포로 이주·정착하여 남도 화단의 일원으로 작품 활동을 하였다. 김은호의 제자로 세필 인물화와 기명절지를 그리는 김한영은 남도 화단의 채색화를 기본으로 한 독자적 위치의 대가이다. 배정례는 천경자, 박래현, 이현옥과 함께 한국화 4대 여성 화가로 꼽히는 채색인물화의 대가이다. 이들은 이당의 화풍에 영향을 받은 채색을 기본으로 자신만의 세계를 일군 남도의 중요한 한국화의 대가들이다.

취당 장덕(1910-1976)은 남농 허건이 주도했던 목포 한국화 화단에서 흔들림 없

장덕, 「흑모란」, 1970, 한지에 수묵담채, 58×89cm

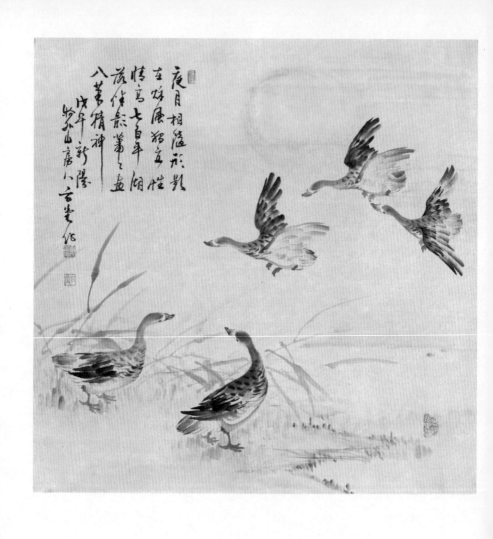

김한영, 「노안도(蘆雁圖)」, 1978, 한지에 수묵담채, 63×63cm

이 자신의 작품세계를 펼쳤던 작가이다. 해방 전까지 취당은 세필 채색의 인물화와 풍경화를 주로 그렸다. 1925년을 전후하여 김은호로부터 그림을 배웠으며, 조선서 화협회전 특선을 수상하였다. 1930년 조선미술전람회에서 입선을 하였으며 1933 년 일본 동경으로 유학하였다. 장덕은 1928년부터 김은호의 낙청헌에서 김기창, 장 우성 등과 함께 그림을 배웠으며 1936년에 후소회 창립 회원으로 활동을 하였다. 귀국 후 서울에서 개인전을 가진 뒤 목포로 이주하였다. 이후 목포에 정착하면서 한국 전통에 입각한 수묵담채와 화훼 등 소품 위주의 작품 활동을 펼쳤다. 반면 목 포화단은 취당의 등장으로 남종화가 주도하던 지역 한국화 분야에서 새로운 자극 이 되었다. 취당의 작품 가운데에서 높이 평가를 받고 있는 소재는 독특한 화풍의 매화, 파초 등 화조와 절지이다.

현당(玄堂) 김한영(1913-1988)은 전남 장성 출신으로 이당 김은호의 '후소회' 회 원으로 활동했다. 특히 바다에 사는 신선과 산에 사는 땔나무꾼이 만나 이야기하 는 「어초문답도」와 「어부도」 등이 유명하며, 「기명절지도」 등이 탁월한 것으로 알 려져 있다. 일제강점기 시기인 1939년과 1940년 선전에 출품하여 입선한 바 있다. '후소회'에서 활동한 까닭에 이 시기 지역 전통남종화 흐름과는 다른 느낌의 작품 활동을 하기는 했으나 전반적으로 남종화 전통을 따르는 인물이나 질박한 분위기 가 감도는 작품을 그렸다. 즐겨 그렸던 「노안도」는 물가의 갈대를 배경으로 기러기 가 날고 있는 허공을 포착하여 그린 작품으로 날아가는 기러기의 동세가 잘 나타 나 있으며 갈대의 필선 또한 매우 숙달된 느낌이다. 1970년대 후반 해남에서 광주 로 이주한 현당은 「기명절지도」에서 이 지방 최고의 작가로 평가를 받았으며 인기 작가군에 포함되기도 했다. 남들과 잘 어울리지 않고 비교적 조용한 가운데 작품 활동을 전개했기 때문에 가까운 화우나 특별히 가르친 제자를 두지 않았다.

전라남도 해남군 화원면 마산리에 연고를 둔 숙당 배정례(1916-2006)는 1937년 2 회 후소회 회원으로 참여하여 조선미술전람회에 연속된 입선으로 그 이름을 드높

였다. 숙당의 「미인도」는 치밀한 세필묘사와 화려한 색채 사용에 의한 인물묘사, 현실세계의 공간을 그대로 옮겨 놓은 듯한 배경처리로 생동감이 넘쳐흐른다. 이당 김은호의 유일한 여제자로 일본 동경일본미술대학을 졸업하였으며 천경자, 박래현, 이현옥 등과 국내 4대 여성한국화 화가로 꼽힌다. 광주 등 전남 일원에서 활동하다 해남 대흥사 입구에 화실을 짓고 이곳을 중심으로 활동하였으며 1992년 이후 의정부로 이사하였으며 1994년 운영궁 미술회관에서 개인전을 가졌다. 작고 후 2007년, 2012년 의정부예술의 전당에서 2차례 회고전을 가졌다. 남도의 대표적인 화가였지만 남도에서 연구가 빈약해 점차 잊혀져 가는 남도를 대표했던 여성작가이다.

2. 혼을 담은 열정의 작가 천경자

가. 천경자의 삶

전남 고흥 출신 천경자는 우리나라 미술사에서 나혜석, 박래현과 함께 근대 여성 미술의 시작으로 볼 수 있다. 천경자는 여성의 사회 활동이 제한되었던 문화 속에서 여성이 그림을 그린다는 것이 힘들었던 사회 분위기에서 예술가로 활동하였다. 본격적으로 그림에 눈을 뜬 건 광주공립여자고등보통학교(현 전남여고)를 다닐 무렵으로 미술 공부를 하면서 화가가 될 꿈을 키우기 시작했다. 하지만 졸업반이 되면서 시집가라는 압력을 받게 되어 아버지를 설득, 일본 유학에 대한 약속을 받아냈다.

　1978년 천경자의 수필모음집 『탱고가 흐르는 황혼』에서 유학을 갈 수 있었던 이유를 이렇게 말한다. "아버지가 유학을 그만두라고 할 때는 마른하늘에서 날벼락이 떨어진 느낌이 아닐 수 없었다. 이유는 우리보다 잘 사는 부잣집 딸들은 아무도 유

학 가지 않는데 창피스럽게 왜 돈 없는 천성욱이가 딸을 유학시켜야 되느냐는 것이었다. 게다가 남문 밖 장승상의 집에서 혼사를 이루자고 하니 시집가라는 것이었다. 나는 아버지로부터 유학을 가겠다고 꾸중을 듣다가 다듬잇돌 위에 앉아 '히히 하하하' 미친 시늉을 하기 시작했다. 아버지는 마늘쪽처럼 세모진 눈을 하고 나를 슬프게 쏘아보셨고 미친 시늉을 하던 나는 정말로 울음이 터져 큰 소리로 통곡해 버렸다. 어쨌든 그 슬픈 연극으로 나는 일본 동경여자미술대학에 입학할 수 있었다."

1941년 동경여자미술전문학교에 입학하여 1년 선배인 박래현과 함께 수학을 하였다. 22회 조선미술전람회(1942)에서 「조부(祖父)」가, 23회에서 「노부(老父)」가 연달아 입선되며 화가로서 입지를 다졌다. 졸업 후 귀국하여 유학 중 만난 학생과 결혼을 하고 광주로 이사하여 화가 배동신, 시인 서정주, 소설가 이효석 등 문인들과 교류를 하였다. 해방 이후 집안이 몰락하고 한량이던 아버지, 한국전쟁과 지독한 가난, 신문기자와의 가슴 아픈 사랑, 경제적 고난, 아끼던 친 여동생의 병고와 죽음 등 천경자에게 불행한 일들이 지속적으로 일어난다.

천경자는 1946년 모교인 전남여고 미술교사가 되었으며 같은 해 전남여고 강당, 1948년 광주여중 강당에서 개인전을 가졌다. 1949년 광주사범학교로 잠시 이직했다가 조선대학교 미술학과에 재직하였으며 광주공보관에서 개인전을 개최하였다. 1950년 목포 R다방에서 개인전을 개최하였으며 한국전쟁 전후 뱀에 매료되어 광주역 부근의 뱀집을 찾아 뱀 스케치에 열중하였다. 1951년 여동생 옥희가 폐결핵으로 세상을 떠났으며 이 무렵 「생태」(1951)를 제작한다. 광주 시절에 그린 「생태」는 불행하던 시대의 한, 혈육의 죽음, 사랑 등을 상징하는 30여 마리의 독사를 그린 작품으로 주목을 받았다.

1954년 홍익대학교 미술대학 동양화과 교수가 되어 1974년까지 학생을 가르쳤다. 1955년 「정(靜)」으로 대한미협전에서 대통령상을 수상하였으며 1972년 월남 종군 화가로 파견되어 종군 기록화 「꽃과 병사」를 남겼다. 서울시 문화상(1971),

3·1문학상(1975), 대한민국 예술원상(1979), 대한민국 은관문화훈장(1983)을 수상하였다. 천경자는 40대 후반에서 70대 초반까지 28년 동안 타히티를 시작으로 유럽과 아프리카, 중남미 등 해외 스케치 기행을 다녔다. 여행을 통해 현실의 괴로움을 떨치고 이상향을 찾았으며 현실을 극복하고 새로운 갈망을 담아냈다. 이 시기에 꽃과 여인, 새와 나비, 세계 각국의 풍물들이 펼쳐진 작품을 그렸다.

천경자가 화가로서 절필을 하게 된 사건은 국립현대미술관 소장 작품 「경자 1977」의 위작 논의 때문이다. 천경자는 1991년 4월 "내 작품이 아닌 가짜"라고 강력하게 이의를 제기했지만, 미술관은 진짜라고 맞받아치면서 논쟁이 확대된다. 천경자는 "내 작품은 내 혼이 담겨있는 핏줄이나 다름없어요. 자기 자식인지 아닌지 모르는 부모가 어디있나요? 나는 결코 그 그림을 그린 적이 없습니다. 나는 절대 머릿결을 새카맣게 개칠하듯 그리지 않아요. 머리 위의 꽃이나 어깨 위의 나비 모양도 내 것과는 달라요. 작품 사인과 표시연도도 내 것이 아니에요." 68세의 천경자는 세상과 언론을 향해 이야기했지만 노인이 정신이 오락가락해 헛소리한다는 이야기만 듣는다. 이 사건 후 천경자는 "붓을 들기 두렵습니다. 창작자의 증언을 무시한 채 가짜로 우기는 풍토에서 더 이상 그림을 그리고 싶지 않습니다." 고 절필을 선언하고 미국으로 떠난다.

천경자의 삶과 꿈, 환상, 동경의 세계를 표현한 작품과 감수성과 서정성을 지닌 문학 작품은 삶의 경험에 기인하였으며 천경자는 이러한 감성을 '한(恨)'이라 하였다. "내 온몸 구석구석에 숙명적인 여인의 한이 서려 있는지 아무리 발버둥 쳐도 내 슬픈 전설의 이야기는 지워지지 않는다."고 했다. 이러한 자신의 한이 담긴 삶을 작품으로 남겼으며 자신의 이야기를 담은 자서전을 비롯하여 기행문, 화집 등 10여권이 넘는 저서를 출간하였다. 저서에는 수필집『탱고가 흐르는 황혼』, 자서전『내 슬픈 전설의 49페이지』, 화문집인『아프리카 기행』 등이 있다.

나. 인생의 한(恨)이 승화한 작품

천경자는 화려한 색채, 빈틈없는 구도, 정교한 묘사로 삶에 대한 회고, 인간의 내면세계, 사유의 세계 등을 작품에 담아냈다. 작품세계는 처음 등단하던 1942년부터 세계여행을 시작하는 1969년까지를 전기, 그리고 1970년 서교동 시절부터 1990년대까지를 후기로 나눌 수 있다. 그러나 전 시기를 망라하는 그의 일관된 주제는 꿈과 정한(情恨)의 세계이다. 전기에는 주로 현실의 삶과 일상에서 느낀 체험을 바탕으로 삶과 죽음, 불행과 행복 등 자신의 내면적 갈등을 치열하게 쏟아 넣었다면, 후기는 외부 자연에 존재하는 것들을 통해 자신의 꿈과 낭만을 실현하려는 시기로서 꽃과 여인을 소재로 자신의 환상을 펼치거나 수차례 해외여행에서 느낀 이국적 정취를 통해 원시에 대한 향수를 반영한다.[66]

천경자 작품에 흐르는 기본적인 개념은 한(恨)으로 자신의 모습을 끊임없이 작품에 투영하여 꽃, 뱀, 여인 등으로 나타난다. 천경자는 "그것이 사람의 모습이거나 동식물로 표현되거나 상관없이, 그림은 나의 분신"이라고 말한다. 또한 "모든 예술이 한을 승화시켰을 때 향기가 있다. 원삼 적삼 색의 변질처럼 무수한 세월의 서리를 묵묵히 견뎌왔기 때문에 이처럼 한은 푸는 것이 아니라 묵묵히 견디는 것이다."(1989)[67] 라고 하였다. 천경자는 작품을 통해 한(恨)을 극복한 것이 아닌 자신이 묵묵히 견뎌온 인생으로 한을 승화시킨 것이다. 작품을 감상하는 관람객은 그 내면의 상징에 동화되어 자연스럽게 그 한의 세계에 들어가고 이를 승화시킨 경지를 경험하게 된다.

1950년대 대표작인 「생태」(1951)는 35마리의 뱀이 뒤엉켜 우글거리는 작품으로 절박함 속에서 슬픔을 극복하기 위한 그림이다. 작품을 제작할 당시 누이동생이 죽고, 사랑하는 연인이 절교의 선언 같은 알 수 없는 편지를 손에 쥐어주고 떠났을 때였다. 「생태」는 죽을 것 같은 절박한 심정을 담은 충격적인 소재인 뱀 그림으로

전통을 중시하는 화단에 큰 파장을 일으켰다.

백양회 회원으로 활동하는 1960년대는 달콤하고 환상적인 정조를 자유롭게 표현해 낭만적 여인의 모습을 담았다. 꽃과 여인 중심의 상징적인 이미지를 바탕으로 환상적인 채색을 하였다. 「여인들」은(1964) 홍익대학교 미술대학 교수로 재직하던 시절에 그린 그림으로 흰 너울을 쓴 여인들이 꽃이 놓인 식탁에 둘러앉아 즐거운 대화를 나누는 모습을 통해 행복이 가득한 모습을 담았다. 부드러운 색조의 청색의 옷과 배경의 노란색이 대조를 이루며 식탁 위 여인들의 모습은 부드럽고 은은하다. 천경자가 경제적으로나 정서적으로 비교적 안정된 생활을 누리고 있던 시기 작품으로 이전의 사실적인 표현양식과 처절한 고통의 정조에서 벗어나 새로운 양식을 보여준다.

1960년대 후반부터 1970년대 초반은 「청춘의 문」, 「고(孤)길례언니」, 「사월」 등 꽃과 여인이 어우러진 화사한 색채의 여인 초상을 많이 그렸다. 몽환적인 분위기의 「청춘의 문」(1968)은 여배우 그레타가르보(Greta Garbo)의 초상이다. 1970년대 초반 천경자는 주로 자신이 꿈꾸는 이상향의 여인들을 그리고 있는데, 그레타 가르보나 마릴린 먼로 같은 여배우들을 꽃과 함께 환상적으로 표현하거나 보통학교 시절의 이상향이었던 길례 언니의 모습 등이 그것이다. 이러한 이상향의 여인들은 아마도 자신의 초라한 현실에 대한 역설적인 표현으로 여겨진다.[68]

「고(孤)길례언니」(1973)의 길례언니는 작가의 유년기 기억 속에 살아 있는 멋쟁이 선배다. 유년시절 소록도 나병원의 간호부로 있던 선배 길례언니가 여름날 보통학교 교정에서 열린 박람회장에서 노란 원피스를 차려입고 온 인상을 그린 작품이다. 천경자는 이상향의 여인으로 인상을 잊지 못해 어린 시절 기억을 떠올려 작품을 제작하였다. 노란 원피스를 차려입은 커다란 눈망울, 당당하면서 맑은 표정이 매혹적인 모습으로 마음속에 간직한 여인이 화폭에 담겨있다.

천경자는 1970년대 중후반부터 과거를 회상하며 혼자 남은 여인의 고독, 질곡 많

았던 세월의 회한을 지닌 작품을 그렸다. "내 온몸 구석구석엔 거부할 수 없는 숙명적인 여인의 한이 서려 있나 봐요. 아무리 발버둥 쳐도 내 슬픈 전설의 이야기는 지워지지 않아요." 이처럼 천경자는 자신의 삶 속에 담긴 내면의 한을 표현하는 작품을 그렸다.

50대 중반에 22살 때를 회상하여 그린 「나의 슬픈 전설의 22페이지」(1977)는 꽃, 여인, 뱀이 한 화면에 모두 나온다. "그림 속의 여자는 그린 사람의 본인이고 꽃과 뱀, 머리에 얹은 것도 한(恨), 한이 많아서 머리에 뭘 인다. 정신에 필요한 영양소 같다."(1978)[69]고 하였다. 즉 주인공은 작가 자신이고 꽃과 뱀은 인생에서 겪은 한(恨)으로 자신의 많은 한을 이고 있는 모습의 자화상이다. 천경자는 21살 때의 결혼, 22살 때의 첫딸을 낳았던 경험과 아버지의 죽음 등 슬프고 우울한 기억을 작품에 담아냈다. 20대 초반의 거친 삶을 표현하는데 고통의 상징인 뱀이 등장하여 화관의 자리를 대체하였고 가슴에 한 송이 붉은 장미를 드리웠다.

천경자는 1969년 이후 해외 스케치 여행을 통해 한이 담긴 삶을 극복하고 새로운 인생을 찾고자 하였다. "지구에서 하염없이 짓밟혀 온 콩알만도 못한 존재의 의식 때문에 스스로 내가 가엾어진 것이다. 그렇다. 사막의 여왕이 되자. 오직 모래와 태양과 바람, 죽음의 세계뿐인 곳에서 아무도 탐내지 않을 고독한 사막의 여왕이 되자." 그리고 해외여행을 통한 작품은 자신이 담긴 현실을 극복한 신비와 환상이 담겨있다. "인간들은 누구나 현실을 뛰어넘고자 하고 신비와 환상을 좇지요. 아마도 현실이 너무도 삭막해서 그럴 거예요. 저는 신비와 환상의 세계에 대한 동경심이 남들보다 훨씬 강해서 환상적인 작품을 그릴 거예요."

해외여행 할 때 그린 작품은 이국의 풍물과 동물, 인물을 소재로 치밀한 관찰을 통해 꽃과 나무 등을 펜이나 연필로 현장에서 스케치하였다. 그리고 꽃잎 하나하나, 나비와 새의 날개마다 각 부분의 색깔까지 꼼꼼히 적어놓았다. 이후 여행에서 돌아와서 오랜 제작 시간을 거쳐 여행의 감흥과 회상을 되살려 완벽에 가깝게 치밀

천경자, 「내 슬픈 전설의 22페이지」, 1977, 종이에 채색, 43.5×36cm

하고 독특한 채색작업을 통해 하나의 작품으로 완성하였다.

천경자의 해외여행 작품은 남미, 아프리카, 동남아시아 등 열대 지역에서 원시적 생명력을 느낄 수 있는 작품이 많다. 「자메이카의 고약한 여인」(1989)은 자메이카의 푸른 하늘과 진기한 식물들을 그리고 나귀를 끌고 가는 여인의 모습을 원색으로 표현하였다. 작품명에서 알 수 있듯이 작가의 감성을 실어 고약한 여인의 내면의 표정을 담았다. 녹색의 잎과 붉은색의 꽃이 대조를 이루면 강렬한 원색으로 원시성과 생명력을 표현했다. 열대 화훼와 바다, 땅, 낯선 인물의 모습에서 이국적인 정취를 느낄 수 있다.

전남 고흥에서 태어나 광주에서 활동하다 상경한 천경자는 남도가 배출한 한국 화단을 대표하는 화가이자 현대 미술사에서 중요한 작가이다. 화려한 원색의 채색화로 삶 속에 느낀 한(恨)을 예술세계로 승화시켰으며 제약이 많던 시절 여성 미술의 빛을 밝혔다. 과거의 추억, 현재의 꿈, 미래를 상상하여 그린 작품은 슬픔, 행복, 꿈이 담겨있으며 세계를 누비며 그린 작품은 화려한 채색과 풍물로 새로운 감흥을 지니고 있다. 이러한 작품들은 '천경자 화풍'이라는 독창적 예술세계로 미술사적 평가를 받고 있다.

| 빛과 추상으로 그린 서양화

모더니즘 미술 전통

1. 빛과 생명을 담은 남도 서양화단

오지호, 김환기 등 근현대 남도 서양화가들은 독창성을 강조하는 모더니즘 회화 작품을 그렸다. 모더니즘 화가는 피카소, 마네, 모네, 칸딘스키, 달리 같은 인상주의부터 추상미술을 그린 예술가를 말한다. 남도에서 활동한 화가들은 모더니스트 예술가로 그 시대의 미술 작품을 창작하였으며 모더니즘 미술의 특징인 독창성을 추구하였다. 이러한 남도의 미술은 시대의 정신을 표현한 풍경화, 추상화, 민중회화 등 다양한 장르의 작품 양식이 나타난다. 다양한 양식 중 남도 서양화를 상징하는 분야는 풍경화로 화가들이 자연의 아름다움을 주제로 밝고 맑은 색채로 생명감을 담은 작품을 창작하였다. 남도의 동쪽은 산악지형, 서쪽은 평야 지대를 이루고 있으며 양면이 바다로 둘러싸여 있는 자연환경을 가지고 있어 화가들은 남도 자연을 대상으로 많은 작품을 제작했다. 자연은 화가에게 영감을 주었으며, 남도인의 타고난 미의식과 자연관이 결합되어 개성 있고 독특한 풍경화가 그려졌다.

남도에서 최초로 유화를 그린 사람은 여수 출신 김홍식으로 1924년 동경미술학교에 입학하였다. 그 후 일제강점기에 오지호, 김환기, 배동신, 양수아, 강용운, 백홍기, 백영순, 김동수, 손동 등이 일본에서 유화를 공부하고 귀국하였다. 일본 유학을 다녀온 1세대 남도 서양화가들의 작품은 작가의 주관적인 색과 조형에 의한 독창적인 작품이다. 해방 후 남도 서양화단은 오지호, 임직순, 배동신 등의 화가들이 남도

자연에 대해 느낀 감정과 감흥을 화폭에 담아 현대까지 많은 영향을 주고 있다.

　해방 후 광주에서 전남여고 미술 교사들이 주축이 된 황우회(黃牛會, 1947)가 결성되었고 조선문화단체총연합회의 조선미술동맹 광주지부(1947)가 결성되었으며 오지호를 중심으로 광주미술연구소(1948)가 설립되었다. 특히 오지호는 호남화단의 지주이자 현대미술의 거목으로 1949년 조선대학교 미술학과 교수로 취임하면서 수많은 후진을 배출하여 남도 지역의 서양화 발전을 도모하였다. 오지호와 선구적인 화가에 의해 남도 서양화단은 밝고 맑은 한국의 색채를 표현한 감각적인 화풍이 주도하여, 밝고 풍부한 빛에 감성을 담아 자연에서 느낀 생명감을 표현하였다.

　이처럼 밝고 맑은 한국적 색채를 기반으로 한 남도 서양화단은 오지호가 광주에 정착하고 조선대학교와 조선대학교 부속고등학교에서 학생들을 가르치면서 시작되었다. 오지호는 오승우, 조규일, 박남재, 오승윤, 송용, 홍진삼, 강연균, 김인화, 임병규, 지광준, 최쌍중, 박동인, 배동환 등을 가르쳤다. 오지호에서 시작된 남도 모더니즘 서양화단의 기틀은 임직순이 1961년 조선대학교 문리대학 3대 미술 학과장 겸 대학원 미술학과 2대 주임교수로 부임하여 제자를 양성하면서 확립된다.

　임직순은 조선대학교에서 재직한 교육자로 많은 제자를 가르쳐 남도 서양화단에 많은 영향을 준다. 또한 자연에 관한 감성을 표현하는 데 있어 색채가 중요하다는 것을 알고 색을 통해 작가의 영감을 넣었다. 임직순의 가르침을 받은 제자로는 황영성, 이태길, 송용, 김재형, 문옥자, 국중효, 정송규 등이 있으며 이들에 의해 남도 서양화단의 구상계열이 형성되었으며 1970년대 전성기를 열고 1990년대까지 이어진다. 모더니즘 회화에서 작가가 작품세계를 완성하는 것은 기나긴 과정이 필요하며 작가만의 독창적인 작품이 있어야 한다. 남도 화가들은 풍경을 사실 그대로가 아닌 작가의 개별적인 아이디어로 새롭게 해석한 독창적인 양식의 작품을 그렸다.

　남도 서양화는 자연에 대한 신비감 등 인간의 보편적 감성을 가지고 밝고 맑은

빛의 풍경을 그린 작품으로 남도 화단의 주류였다. 남도 화가가 그린 자연은 자연을 그대로 묘사한 것이 아닌 작가의 주관적인 색과 조형으로 그린 창조성에 기원한 것이다. 그리고 자연에 대한 감성을 표현하는 데 색채가 중요하다는 것을 알고 자연을 조형화하여 예술가의 영감을 살린 색으로 그렸다. 즉, 남도 화가들은 자연을 사실 그대로가 아닌 작가의 개별적인 생각(Idea)으로 새롭게 해석한 독창적인 양식의 작품을 창작하였다. 따라서 남도 서양화는 자연 그대로의 묘사가 아닌 독특한 생각과 새로운 표현기법을 혼합하여 감성을 표현한 자율성과 개성을 지닌 독창적인 작품이다.

2. 남도 모더니즘 회화 선구자 오지호

전남 화순 출신 오지호(1905-1982)는 맑고 밝은 한국의 풍경에서 빛에 의한 생명의 본질을 보고 그린 작가이다. 휘문고보 재학시절 우리나라 최초의 서양화가 고희동의 지도를 받았으며 1926년 일본 동경미술학교에서 본격적인 미술수업을 시작하였다. 오지호는 일본 유학시기 일본 화단을 지배하고 있던 외광파 화풍에 영향을 받았다. 하지만 외광파 화풍이 일본의 풍토성이나 기후성에서 기인한 것임을 깨닫고 우리 민족의 따스한 감성과 우리나라의 밝은 태양광선, 아름다운 자연환경에 알맞은 새로운 표현성을 개발하여 마침내 인상주의 미학으로 정착시켰다.

오지호는 김주경과 함께 녹향회를 창립하였는데 '일제의 관전풍을 벗어날 조선의 그림을 그릴 단체를 조직하려는 취지'로 오지호, 김주경, 심영섭, 장석표 등이 1928년 12월에 단체를 만들 것을 결의한다. 1929년 1회전에 오지호는 동경유학 때문에 참여하지 못하였고 1931년 2회전 때 녹향회의 새로운 이념이 오지호, 김주경을 중심으로 나오게 된다. 오지호와 김주경은 "앞으로 우리가 지향해야 할 민족예

술은 명랑하고 투명하고 오색이 찬연한 조선 자연의 색채를 회화의 기조로 한다. 그러기 위해서는 조선인이 일본인으로부터 받은 일본적 암흑의 색조를 팔레트에서 구축(驅逐, 몰아서 내쫓음)하여야 한다."고 주장하였다.[70] 1932년 제3회전을 구상하다 총독부의 탄압으로 무산되고 만다.

녹향회가 총독부의 탄압을 받은 이유는 조선미술전람회와의 관계에서 볼 수 있다. 정치적인 목적으로 조선미술전람회는 일본제국주의의 문화적 도구였다. 녹향회는 제2회전부터 계몽적 목적으로 공모전을 실시하였다. 조선미전에 의해 당시에 유일한 화단의 등용문인 선전에 대하여 새로운 공모전을 실시함으로써 선전의 독단에 대항하려는 의도가 있었다. 녹향회는 민전으로 일본인이 배제된 한국 작가들의 순수한 모임이었고 민족주의적 색채가 짙었다. 조선의 색채를 찾는다는 녹향회 취지는 일본적인 색채가 짙은 관전인 선전과는 근본적으로 달랐고 당시 좋은 대조가 되었다. 녹향회 2회전은 조선일보 후원으로 천도교 기념관에서 회원들의 작품이 41점, 일반 출품작이 151점의 대규모였으며 4월 10일 개막 때부터 많은 인파가 몰렸으며 4월 15일까지 전시를 가졌다. 이러한 녹향회의 의외의 성과에 대해서 일제는 식민지 문화정책에 대한 도전으로 생각했을 것이고 녹향회 활동에 압력을 가했다.

실제로 일제는 공모전 자금 출처를 막는 한편, 녹향회 활동 작가들의 활동에 은연중 쐐기를 박았다. 총독부는 선전을 통해 활동을 하도록 유도하였다. 당시 참가자 대부분이 조선미술이 중심이 되어 있던 선전에도 출품을 계속한 이들이어서 자연히 피해를 입을 수밖에 없었다. 이후 오지호, 김주경은 선전에 출품하지 않았다. 오지호는 선전에서의 일본적인 색의 추구와 선전을 정치적으로 이용하는 것에 대해 비판하면서 조선적이고 민족적인 색채의 그림을 찾으려고 한 것은 선전에 대한 올바른 이해가 바탕이 된 것이다.

오지호는 선전을 비롯한 모든 전람회에 참석하지 않고 자신만의 작품세계에 들

어갔으며 1935년부터 10년간, 오지호는 민족주의자들이 운집해 있는 개성송도고보 교사로 재직하면서 학생들에게 애국사상을 고취시켰다. 1938년 김주경과 함께 최초의 원색화집인 『오지호·김주경 이인화집』을 발간하였다. 총 116페이지로 김주경 작품 10점과 오지호 작품 10점이 원색으로 실려 있고 오지호의 「순수회화론」과 김주경의 「미와 예술」을 포함하고 있다.

이인화집의 의의는 명쾌한 일광(日光)을 가진 조선의 자연을 표현하기 위해 빛의 효과에 관심을 둔 독자적인 화풍의 새로운 작품을 발표하여 화단에 다시 등단한 것이다.[71] 그리고 내선일체, 황국식민화라는 명분으로 일본의 조선에 대한 통치를 강화하고 우리말 사용조차 금지된 상황에서 한글로 된 화집을 발간하였다는 점이다. 또한 일본에서도 볼 수 없는 원색화집을 발간하여 일본인들에게 조선의 색을 창조한 독창적인 화풍이 있음을 알리고 어두운 일본색을 추구하는 당시 조선 화가들에게 경언(警言)을 울려준다는 의미를 지녔다.[72]

1942년 5월 총독부에서 전쟁기록화를 그리라는 명령이 떨어지자 "총독부가 권장하는 전쟁기록화는 참여 않겠다. 억지로 그림을 그리라고 강요한다면 차라리 붓을 꺾겠다."라고 선언하자 총독부에서는 채색 배급을 중지하고 '아국의 정책에 불응하는 사상이 의심스러운 자'로 낙인을 찍었다. 1944년 전면 징용제가 실시되었고 용산 헌병대에서 반일 지식인으로 낙인을 찍었다. 개성을 탈출해 함경남도 단천, 철산의 최남주의 집에 피신하였다.

해방 바로 전 화순 동복으로 온 오지호는 해방을 맞이한다. 해방 후 서울로 올라가 조선미술건설본부 임원 등으로 3년 동안 서울에 거주하다 정치 혼란에 따라 광주로 내려온다. 1948년 광주미술연구회를 결성하였으며 1949년부터 1960년까지 조선대 교수를 역임하였다. 4·19혁명 당시에 있었던 뜻하지 않은 사건에 연루되어 1961년 5·16 군사정변이 일어난 후 체포되었고 무죄로 석방될 때까지 1년간 옥중생활을 하기도 하였다. 1965년 전라남도 도전을 세워 지방 미술의 발전을 주도

오지호, 「사과밭」, 1937, 캔버스에 유채, 73×91cm

하면서, 남도 화단의 전통 회화의 화풍을 정착시켰다. 1954년부터 작고하기(1982)까지 조선대학교 관사였던 지산동 초가에 거주하였는데 검소하고 지사적 삶을 산 오지호의 삶을 담고 있다.[73] 낡은 초가집은 대지 2백평, 본채 15평, 사랑채 10평으로 대문 옆에는 화실과 오동나무, 모란 등 갖가지 화초가 심어져 있었다. 그리고 집 앞에는 파, 마늘, 구기자, 상추를 심고 거의 무너질 듯한 돌담은 손질하지 않아 청백한 예술가의 거처라는 것을 알 수 있게 한다.[74]

1960년대 이후 대한민국미술전람회 추천작가, 초대작가와 심사위원을 역임하였고 1973년에는 국민훈장모란장을 수여를 받았으며 1976년 예술원 회원이 되었다. 미술평론가로서 『현대회화의 근본문제』(1968), 미학원론인 『미와 회화의 과학』 등의 논문을 발표하였으며 학자로서 국어학 논문집 『국어에 대한 중대한 오해』(1971), 『알파벳트 문명의 종언』(1978) 등의 책을 발간하였다. 1968년에 자유공론 등에 의해 한자교육을 폐지하려는 움직임에 대해 이희승, 박두진 등과 함께 '한국 어문교육연구회'를 창립, 국·한문혼용운동을 펼쳐 국·한공용정책을 이끌어 냈다. 오지호는 우리가 사용하는 문자의 80% 이상이 한자어로 국어 활성화를 위해 한자 교육은 불가피하다는 한자교육론을 폈으며 20권 이상의 언어학 서적을 독파하고 『국어에 대한 중대한 오해』(1971)를 펴냈다. 그리고 문화재 보호 운동에 앞장서는가 하면 양심수에 대한 구명운동을 펼쳤고, 민족의 최대 명절인 설을 공휴일로 지정하자는 건의문을 신문에 발표하기도 했던 앞선 지식인이었다.

오지호는 이인화집에서 「순수회화론」을 주장했는데 오지호의 미에 대한 인식은 생명과 생의 아름다움에 대한 감동으로 그 감동을 표현하는 것이 미라고 보았다. 이에 따라 빛에 의하여 발현된 생명의 특질을 관찰을 통해 발견하고 그 미를 표현한 것이다. 오지호와 김주경의 조형 사상은 우리나라에 양화가 도입된 이래 독자적으로 전개한 미의식이라는 점에서 의의가 있다. 이인화집에 실린 「사과밭」(1937)은 5월의 따사로운 햇살이 내리쬐는 사과밭을 그린 작품이다. 자연에 대한 세심한

관찰과 애정이 담긴 작품으로 자연광선이 물체의 고유색에 끼치는 영향에 주목하면서 자연의 생명력을 예찬하고 있다. 나뭇잎과 꽃들은 빛을 받으면서 윤곽선을 알아볼 수 없는 점묘로 분할되어, 화사하고 싱그러운 한낮 사과밭의 분위기를 돋우고 있다. 사과나무를 색채분할과 보색 대비, 기다란 점묘법을 통하여 밝고 경쾌하게 처리하여 빛에 의한 자연의 감성을 표현하고 있다. 그리고 그림자는 보라색의 수평, 수직적인 붓 터치로 생명력을 더하고 있다.

「남향집」(1939)은 근대 한국회화의 대표작으로 국가지정문화재로 지정되어 있는 소중한 문화재이며 후대에 국보가 될 수 있는 작품이다. 오지호는 1938년 『순수회화론』에서 "회화의 방법은 오로지 사실이 있을 따름이다."라고 선언했다. 사실을 기반으로 작가의 감성을 넣어 그린 작품이 「남향집」이다. 남향집의 위치는 오관이란 동네에 있던 송도고보(개성시 고려동 243번지)부터 15분 거리 송악산 아래에 있는 개성 특유의 초당집이다.[75] 대문으로 들어가면 4칸짜리 안채가 나오고 사랑채를 나오면 3-4칸짜리 돌계단을 통해 밖(전답 등)으로 나갈 수 있으며 문 앞에는 커다란 대추나무가 있어 가을에 대추가 주렁주렁 열렸다. 왼쪽 부분이 사랑채, 오른쪽으로 창살 문이 있는 화장실이 있고 둥글게 토담이 둘러쳐 있다.[76]

1948년 오지호 첫 개인전에서 사양(斜陽, 25호)으로 출품되었으며 이 때 작가가 작품 설명을 직접 적었다. 작가는 "이른 겨울 따뜻한 어느 날 오후 남향 초가집의 흰 벽과 그 앞에 있는 늙은 대추나무의 가지와 음양의 교차를 그린 작품"으로 적고 있다. 즉 기존에 논란이 되어온 계절은 초겨울 따뜻한 날, 나무는 대추나무 고목임을 알 수 있다. 초가집은 오지호가 해방 전까지 살았던 개성의 초가집 사랑채를 그린 작품으로 문을 열고 나오는 소녀는 둘째 딸이다. 「남향집」은 우리의 정서를 담은 초가집과 흙담 그리고 담 밑에서 졸고 있는 백구와 귀여운 소녀를 그린 정겨운 그림이다. 작가는 빛에 의한 대추나무 고목의 그림자를 밝고 맑은 청색으로 사용하고 양지를 노랑과 흙색을 적절하게 사용해 따뜻하고 편안한 느낌으로 표현하였

오지호, 「남향집」, 1939, 캔버스에 유채, 80×65cm, 국립현대미술관

오지호, 「추경」, 1953, 캔버스에 유채, 50×60cm

다. 빛에 의한 소녀가 있는 문안 표현이 안쪽 흰색, 중간 부분은 회색, 끝부분은 검정계열의 색으로 묘사되어 문안에 들어가면 새로운 공간인 안채가 있는 것을 알 수 있다. 작품은 전반적으로 한국의 맑은 공기와 투명한 빛으로 명랑한 색조와 향토색 짙은 소재를 사용한 한국 근대미술의 걸작이다.

　오지호는 1948년 8월 혼탁한 화단 풍토를 벗어나기 위해 서울을 등지고 광주에 정착한다. 오지호를 일컬어 '무등산의 별', '무등산 산신령' 등의 무등산 호칭이 연결된 말을 붙이는 것도 자연주의적 삶의 태도와 작품과의 연결성 때문이다. 1950년대 이후부터 제작된 무등산을 배경으로 한 작품에서는 '오지호와 무등산' 혹은 '무등산과 오지호'라는 등식 관계가 성립된다. 「무등산록이 보이는 구월풍경」(1949)은 조선대학교 교수로 초빙되던 해의 작품으로 광주 어디에서나 보이는 무등산의 듬직한 산자락과 계절에 따라 변하는 자연의 미묘한 변화에 대한 작가의 감동이 담겨있다. 대상을 커다란 색면으로 구성하고 세부 묘사를 제거함으로써 단순화된 화면구성을 시도하고 있다. 합판에 그렸기 때문에 붓자국이 매우 매끄럽고 평평한 느낌을 주는 것 또한 이 작품의 매력이다. 화면 중앙의 오른쪽에 밝은 분홍색 구역을 설정하고 왼쪽으로는 노란색을 물결처럼 묘사하여, 전반적으로 청록색의 화면의 속에 밝고 화사한 느낌이 살아난다.

　「추경」(1953)은 1950년대 대표작이다. 한국의 자연을 표현할 수 있는 밝고 맑은 색채로 가을의 풍경을 그린 작품으로 남도의 서정이 잘 담겨있다. 맑은 하늘을 끼고 있는 작은 산을 배경으로 옹기종기 모여 있는 마을이 정겹게 표현되어 있다. 황토색의 땅, 노랑, 빨강으로 물든 단풍이 든 산 모습을 작가의 독특한 시각과 색으로 살린 작품이다. 작가는 원산을 파란색과 흰색으로 차가운 색과 중앙에 있는 따뜻한 밝은 산과 대조를 통한 공기원근법으로 입체감을 표현하였다. 초가지붕을 흰색과 파란색으로 개성 있게 묘사하였으며 전체적으로 안정적이고 고향을 보는 듯한 편안함을 주는 작품이다.

「가을빛」(1960)은 대담한 붓 터치로 형태와 자연을 단순화시켜 표현하였다. 사물의 기본적인 형태를 유지하면서도 색채가 서로 융합되는 다양한 색을 사용하고 있다. 「가을빛」은 색색이 물든 노랑 나뭇잎과 붉은 단풍, 그리고 초록색 풀과 나무들이 색채 대비를 통해 가을 풍경의 정취를 그대로 담고 있다. 다양한 빛깔의 가을 풍경을 빛과 작가의 감성을 결합하여 그린 색과 형태가 자연스럽게 조화되어 감각적이고 편안한 느낌을 주는 작품이다.

1970년대 「설경」(1972)은 겨울 경치를 작가의 자유로운 필치와 감성이 만나 자연을 새롭게 재해석한 작품이다. 설경에서 자연의 청량한 기운을 만끽할 수 있으며 자연을 관조하며 그린 풍경화의 진면목을 살펴볼 수 있다. 「함부르크 항」(1977)은 독일 함부르크 항구에서 받은 인상을 바탕으로 하늘과 바다를 짙고, 옅은 청색의 단일한 색으로 표현했다. 건물들이 희미하게 원경에 배치되어 있으며 후경에는 건물이나 크레인, 배들이 보인다. 하늘과 바다, 그리고 부둣가의 모든 정경을 푸른색으로 처리하면서 왼쪽 앞부분은 표현적인 갈색의 간판과 대조를 통해 즐거움을 주는 작품이다.

예술가로서 오지호는 인상주의를 바탕으로 한 모더니즘 미술을 적극적으로 받아들인 작가였다. 빛과 생명을 바탕으로 한 새로운 미학을 추구한 미술이론가로 이론을 작품에 적용하여 한국의 맑고 밝은 자연을 새로운 안목으로 탐구하여 작품을 그렸다. 우리 민족의 따스한 감성과 남도의 밝은 광선, 아름다운 자연환경에 알맞은 새로운 한국적인 작품을 그린 것이다. 오지호는 자연의 내부에서 발산되는 강렬한 생명력까지 화면에 담은 작품을 그린 우리나라를 대표하는 남도 화가이다. 그리고 민족주의자로서 일제강점기, 해방 후 역사적 격동기를 살아가면서 예술가의 지조를 지키고 올곧게 행동한 지식인이었다.

오지호, 「가을빛」, 1960, 캔버스에 유채, 53.3×60.7cm, 국립현대미술관

오지호, 「함부르크항」, 1977, 캔버스에 유채, 65×91cm

3. 남도 모더니즘 회화를 도약시킨 임직순

가. 남도 서양화단의 스승 임직순

임직순(1921-1996)은 남도 화단의 확고한 기반을 마련해 준 남도 서양화단의 스승으로 삶과 자연에 대한 새로운 생각을 담은 모더니즘 회화의 대가이다. 충청북도 괴산에서 태어난 임직순은 서울로 이주하여 보통학교를 마쳤다. 1940년 도일(渡日)하여 일본미술학교 양화과(洋畵科)에 진학하여 하야시 다케시, 다카노 마미 교수를 사사하였으며 1943년 일본미술학교를 졸업하였다. 해방 후 인천여자고등학교(1946), 서울여자상업고등학교(1948), 숙명여자고등학교(1956)에서 교편을 잡아 예술가로서 교육자로서 삶을 시작했다. 제6회 국전(1957)에서 「좌상(坐像)」으로 최고상인 대통령상을 수상하였으며 국전추천작가(1959)로 선정되었다. 중요한 전시는 프랑스 모네 에 페트리 화랑, 동경 자생당(資生堂) 화랑, 동경 한국문화원, 서울 현대화랑, 신세계미술관 등에서 개인전을 열었다.

임직순은 조선대학교에서 재직하면서 교육자로 남도 구상화단에 많은 영향을 끼친다. 오지호에서 시작된 남도 모더니즘 서양화단의 기틀은 임직순이 1961년 조선대학교 문리대학 3대 미술 학과장 겸 대학원 미술학과 2대 주임교수로 부임하여 제자를 양성하면서 확립되었다. 임직순은 뛰어난 예술가이자 교육자로 남도 화단을 특색 있는 화단으로 발전시켰으며 남도가 예향이 될 수 있는 기틀을 마련했다. 제자들에게 "성급한 욕심으로 그림을 그리지 마라."고 하였으며 미술이라는 것은 인간이란 토대 위에 꽃피어야 한다고 강조했다. 인간이 그려 놓은 작품은 본인이 의식하든 의식하지 않든 후대에 평가된다고 가르쳤다. 그리고 인간성이 있는 인간에 바탕을 둔 사고에서 출발한 작가가 되어야 한다고 하였다.

임직순의 작품 인식은 제자들에게 영향을 주어 남도 자연 속에 조화를 이루고 살

아가는 사람들의 모습과 자연을 소재로 한 작품에서 나타난다. 남도인의 고향에 대한 향수와 포근한 심성을 예술가의 감수성을 살려 표현한 것이다. 향토색 짙은 그림은 삶의 근본인 땅과 자연을 기반으로 살아가는 남도 사람들의 순박하고 순수한 자연 그대로의 모습이다. 그리고 제자들은 스승에게 영향을 받아 주관적인 색과 형태로 자연을 묘사하고 강렬한 빛과 색의 향연에 의한 독창적인 작품을 그렸다. 즉 자연에 대한 감성을 표현하는 데 있어 색채가 중요하다는 것을 알고 조형화하여 작가의 영감을 넣었다. 임직순의 가르침을 받은 제자들은 황영성, 이태길, 송용, 김재형, 문옥자, 국중효, 정송규 등이 있다. 이들에 의해 형성된 남도 서양화단의 구상계열 흐름은 1970년대 최고의 전성기를 열게 되었으며 1980년대까지 전성기가 이어진다.

임직순은 1974년 광주 시절을 끝내고 서울로 이주하였으며 서울로 거처를 옮긴 후에는 광주를 오가며 후진 양성을 계속하였다. 이 시기 임직순은 마음속에 있는 것을 표출하여 조형상의 문제를 해결해 나가면서 화면에는 주관성이 강하게 나타난다. 1980년대 후반 산이 있는 풍경화를 그려 자연의 생명을 생생하게 전달하였으며 일상의 친숙한 소재를 중후한 질감을 가진 밝고 온화한 색으로 표현하였다.

나. 작품론

1) 풍경화

임직순은 풍경을 보고 있으면 마음이 편해지고 그림을 그리고 싶다고 하였다. 광주에 정착하면서 남도의 아름다운 풍경과 풍성한 빛에 매료되어 산과 들, 바다를 화폭에 담아냈다. 남도 풍경화를 그린 이유를 다음과 같이 언급했다. "광주에 사는 동안 풍경을 많이 그리게 된 것은 특히 큰 수확이었어요. 광주의 풍경도 아름다웠지만 방학마다 스케치 여행을 떠나 많은 그림을 그렸지요. 완도, 홍도, 보길도, 흑

임직순, 「화실과 소녀」, 1982, 캔버스에 유채

임직순, 「무등산」, 1985, 캔버스에 유채, 45.5×53cm

산도 등을 해마다 찾아갔었어요." 즉 임직순은 남도의 자연에 매료되어 남도의 빛을 바탕으로 작가의 감성을 담은 작품을 그린 것이다.

남도 시절의 풍경화는 빛을 바탕으로 자연(세상)의 본질적 내면을 그렸다. "빛과의 만남에 따라 수없이 변화하는 색깔을 추구하는 것이 오랜 나의 작업이었다. 그러나 이제는 색채 자체에 변화하지 않는 영원한 것이 있을 것이라는 생각을 하게 된다. 자연이 보여주는 어느 순간의 색이 아니라 본질적인 색을 찾고 싶다. 이것은 '현장'으로부터 떠난 그림을 그리려는 변화에도 관계가 있는 것이다. 태양 아래에서 색이 아니라 내면의 색을 찾아야겠다는 생각, 눈으로 보는 사물이 아니라 사물의 본질을 그려야겠다는 강한 충동으로 캔버스 앞에 앉곤 한다."[77] 임직순의 작품은 새로운 모더니즘 회화를 추구하고 작가의 감성을 화폭에 담아 색채로 표현하여 예술의 궁극적 목표인 내면세계를 구현하였다.

임직순은 아름다운 남도에 살았기 때문에 풍경화를 많이 그렸다. 특히 무등산을 사랑하여 "시간이 바뀔 때마다 무등산은 변화무쌍한 그림의 소재가 되었으며 무등산은 내 산이다."라고 말 할 정도였다. 「무등산」은 수평 하단에 평화로운 광주의 모습을 그리고 화면의 상단은 무등산을 평안한 구도를 유지하면서 하늘과 조화를 이루고 있다. 사물의 단순화를 통해 그 본질을 나타내고자 했으며 밝고 따뜻한 색을 주로 하여 보색을 적절하게 사용하였다. 전반적으로 고요한 수평 구도로 평화로우며 여유 있는 작가의 넉넉함의 성향이 화면에 녹아들어 합일화된 상태로 드러난다. 자연에 대한 작가의 느낌을 그린 작품으로 자연에 대한 경외감을 통한 본질을 나타내고 있다.

1974년 남도를 떠난 임직순은 풍경화에 변화를 보이게 된다. 이 시기의 풍경화는 하늘의 이치인 순수한 이(理)와 그 자연을 바탕으로 작가의 개성적인 심성인 기(氣)를 담았다. 이에 대해 임직순은 "미술이란 우리가 숨 쉬고, 먹는 현실, 그리고 내가 딛고 있는 땅의 현실이 모태가 되어야 한다. 거기서 호흡하는 공기가 모태가

된 자연발생적 꿈, 슬픔 그런 것이 담겨져 있어야 한다."고 보았다. 「구름과 산」(1977)은 구름, 산, 나무의 본질을 파악하여 단순화하여 그린 작품으로 자연의 본질과 인간이 자연에 대해 느끼는 감성인 기를 표출하였다. 그리고 한국의 정신, 자연의 질서에 대해 간략하게 핵심을 묘사하여 우리로 하여금 숭고하고 따뜻한 것들과 소통할 수 있게 한다. 작품은 사물에 대한 인식과 순수한 본질을 담고 있어 감동을 주며 단순화된 자연을 통해 삶의 본질에 대해 생각하게 한다.

「풍경」은 강렬하고 순수한 색채와 활발하고 큼직한 화면의 대담한 필치를 구사하였으며 색의 조화를 바탕으로 풍경을 색면의 기운으로 표현하였다. 쓰러지듯이 바람에 흩날리는 나무와 하늘, 인간, 물, 빛, 공기는 에너지의 흐름으로 색이 역동적으로 흐른다. 리듬감과 생명감이 넘치는 빨강, 노랑, 파랑의 색은 자연과 풍경에 대한 주관적 표현이다. 순수한 자연을 색채와 자유로운 회화 표현으로 살아 있는 듯한 자연의 순수한 본질과 정신을 담은 작품이다. 그리고 색을 통해 자연의 본질을 나타냈으며, 자연은 현실 자연의 묘사가 아닌 작가의 감성과 조화된 새로운 자연이다.

2) 인물화

임직순의 인물화는 소녀와 꽃을 주제로 생명과 아름다움에 관한 내용이다. 실재의 인물 모습에 작가의 주관적 감정이 상호 공존하는 화면을 구축하였다. 즉 여인의 모습을 작가의 마음속에 있는 감정의 색과 형태를 결합하여 작가만의 본질적인 여인상을 그린 것이다.

"여자의 얼굴은 나에게 매혹적이며 끊임없는 예술적 정감을 불러일으켜 주는 화재(畵材)이다. 나는 여자의 얼굴을 그리며 그 사람을 본다. 수많은 사람만큼의 수많은 얼굴들 소녀는 소녀대로, 처녀는 처녀대로, 중년은 중년대로의 이야기를 나는 얼굴에서 듣는다. 그 이야기들은 때로는 수줍고 아름다운 이야기일 수도, 때로

는 발랄하고 꿈꾸는 듯한 이야기일 수도, 때로는 진지하고 고뇌에 찬 이야기일 수도 있다."[78] 즉 임직순의 소녀는 인물의 얼굴과 작가의 마음에 따라 대상의 본질적 내면에 담긴 의미를 찾아내어 그린 작품이다. 작가가 지닌 감성의 선과 색채로 표현하였으며 아름다운 꽃과 기물을 혼합하여 마음속에 생각한 본질적 인물을 창출하였다.

「모자를 쓴 소녀」(1970)는 소녀를 화면에 대각선으로 배치하여 구도의 단조로움을 깨뜨렸다. 남도 서양화의 특징인 빛의 효과로 맑은 색채를 바탕으로 화면을 평면적, 감각적으로 구성하였다. 화면의 주조색인 소녀의 옷과 모자의 푸른색을 중심으로 의자의 주황색의 꽃의 색채들이 대비, 조화를 이루면서 화면을 풍성하게 만들고 있다. 여인을 둘러싸고 있는 꽃들은 단순한 배경이 아니다. 아름다운 여인의 상징으로서 소녀의 아름다움을 꽃과 나무 그리고 자연으로 표현하였다.

「여인 좌상」(1980)은 소녀를 가까이서 묘사한 대각선 구도에 아랫부분은 대담하게 생략하였다. 부드러운 질감보다 작가의 감성을 담은 거친 필치로 화면에 긴장감을 넣었다. 갈색과 백색의 대조를 주조로 무게 있는 화면을 조성하였다. 어두운 화면 속 흰색의 블라우스와 빛의 효과에 의한 얼굴의 명암이 두드러지게 대비되어 생동감이 난다. 후경의 거칠게 표현된 기물과 인쇄물은 구체적으로 묘사된 소녀의 모습을 두드러지게 한다.

「화실과 소녀」(1982)는 예쁘고 순수한 소녀를 꽃과 함께 그렸다. 색을 사용하는 기법에 있어 아름다운 꽃과 소녀를 구별하지 않아 자연스럽게 꽃과 소녀를 동일시하게 된다. 빨간 베레모를 쓰고 흰 블라우스에 검정 스커트를 입은 소녀를 화면 아랫부분에 놓고 나머지 공간에 화사한 꽃을 채워 놓았다. 대범하고 자유분방한 원색의 꽃은 소녀의 아름다움을 강조한다. 가련하고 청초한 멋이 나는 소녀를 주인공으로 화면 가득한 꽃 색채의 향연으로 이루어진 작품이다. 소녀의 하얀 상의와 청록색 치마의 보색 대비로 화면의 효과를 강조하였으며 윗부분의 화려한 붉은 꽃

임직순, 「모자를 쓴 소녀」, 1970, 캔버스에 유채, 145.5×97cm, 국립현대미술관

과 아래의 녹색의 잎의 보색은 눈을 즐겁게 한다.

3) 정물화

임직순의 정물화는 1980년대에 주로 그렸으며 꽃을 소재로 한다. 정물화는 2차원의 선과 리듬과 패턴, 3차원의 입체감과 주위 공간의 상호 관계에 흥미를 가졌다. 원색의 화면과 보색의 대조로 화려하고 강한 느낌을 주며 작가만의 조형 감각으로 변형시켜 형상화한 작업을 하였다.

「꽃」(1985)은 화려한 화병 위에 장미와 다양한 꽃을 담은 정물화로 밝고 화려한 색감으로 표현하였다. 짙은 청색의 배경은 꽃의 다채로운 색채와 화병을 강조한다. 꽃이 가득 꽂힌 화병이 색채 원근법에 의해 화면 앞에 있는 것과 같이 느껴지며 뒤 배경과 조화를 이루고 있다. 화병 형태를 변형하여 입체적인 느낌을 가지게 한 작품으로 화려한 색채감이 드러난다.

「정물」(1992)은 꽃과 화병이 자연스럽고 우연하게 놓여 진 것 처럼 보이지만 작가의 눈으로 자연의 질서를 관찰하기 위해 위치를 세심하게 조정하였다. 전통적인 청자 도자기 화병과 적황색의 색채는 보색 효과를 준다. 한국적인 느낌을 주는 화병의 화면 속의 비대칭적인 조화와 자연스러움이 적황색 장미꽃의 화사함과 미묘한 긴장 속에 조화를 이루고 있다. 작가는 단순한 사물을 그린 것이 아닌 사물의 본질과 조화를 작가의 상상력이 만들어낸 모더니즘 회화의 진수를 보여주는 작품이다.

임직순은 예술에 대한 열정과 후학에 대한 헌신적 지도로 남도화단의 화려한 개화기를 연 교육자이자 화가이다. 임직순의 작품세계 근원은 빛과 색채를 바탕으로 자연과 인간의 본질에 관한 연구를 통해 작가만의 예술적 세계를 완성하였다. 풍경, 인물, 정물 등의 표현에서 사실적인 묘사에 작가의 감정을 넣어 주관적인 색이나 선을 사용하였다. 임직순은 밝고 따뜻한 색과 형태 묘사로 자연과 인간의 본질

임직순, 「정물」, 1992, 캔버스에 유채, 46×50cm

을 보여주며 미술사적으로 개성적이고 독자적인 예술세계를 구축해 나간 우리나라를 대표하는 거장이다.

4. 남도가 품은 서양화의 대가 양인옥

가. 예술가, 교육자의 삶

양인옥(1926-1999)은 광주전남을 중심으로 활동한 남도가 배출한 뛰어난 기량과 감성을 가진 화가이자 교육자이다. 제주도에서 보통학교를 마치고 부친을 따라 도일하여 시나노바시(信濃橋) 미술연구소에서 그림 공부를 시작했다. 이후 공예학교를 거쳐 오사카미술학교 서양화부에 진학하였으며 사이토 요리, 구루미사와 센토 교수를 사사했다. 오사카미술학교의 화우로는 강진 출신 윤재우, 제주 출신 변시지 등이 있었으며 1947년 오사카미술학교를 졸업하고 고향 제주로 귀국하였다.

양인옥은 남도 화단에 우연한 계기로 활동하게 된다. 광주에서 영화 '춘희'를 보고 돌아가는 길에 배가 하역 작업으로 진도 벽파진에 잠시 머물렀다. 이때 항구를 서성거리다 불심검문에 걸려 벽파진에 온 이유를 미술 교사직을 구하러 다니는 중이라고 말하게 되어 이 말 덕분에 진도서중학교 교사가 되었다. 이후 목포, 광주 등에서 화가로서 교육자로 활동을 한다.

양인옥은 국전을 통해 이름을 얻고 활동을 한 작가이다. 언론과 대중의 관심을 모을 수 있는 국전은 실력으로 작가로 나아 갈 수 있는 등용문이었다. 양인옥은 국전에 출품한 이유에 대해 "화가는 그림으로 말하고 그림으로 주위 사람과 가족에게 보답한다는 마음으로 국전에 출품하였다."라고 말하였다. 국전의 첫 번째 입선작은 「오후」(1956)였으며 1962년까지 총 8차례 국전에 입선하였다. 제14회 국전에

서 부인을 모델로 한 작품인 「여인 좌상」으로 국무총리상을 받았으며 제15회 국전에서 「실내의 여인」으로 문교부장관상을 수상하였다. 그리고 1977년 국전추천작가, 1982년에 국전 초대작가가 되었다. 양인옥이 국전에 수상한 작품은 모두 인물화로 인물에 대한 뛰어난 묘사력과 탁월한 색감으로 1980년대 이후에는 회색 톤을 바탕으로 한 독특한 인물화를 그린다.

양인옥은 인물화와 함께 풍경화를 즐겨 그렸다. 남도 서양화단은 밝고 맑은 한국의 색채를 띤 감각적인 화풍을 중심으로 밝고 풍부한 빛에 감성을 담아 자연에 대한 생명감을 표현해 왔다. 이러한 전통은 양인옥에게 직간접으로 영향을 주어 빛과 색의 향연으로 특징지을 수 있는 남도 서양화의 화풍에 바탕을 둔 풍경화를 제작하였다. 양인옥의 풍경화는 색과 형태를 주관적인 감성과 새로운 아이디어에 의해 새롭게 재해석하고 창조한 작품이다.

양인옥은 제1회 목우회 최고상을 수상(1963)하여 이를 기반으로 목우회를 중심으로 활동하였다. 그리고 목포화단의 중견화가 그룹인 삼목회의 초대회장과 목포미술협회의 고문으로 20여 년간 활동하면서 많은 제자를 지도했다. 양인옥, 김암기, 김병고, 최낙경이 주축이 된 삼목회는 1981년, 목포 출신 또는 목포 거주 5년 이상의 화가로 구성된 모임으로 목포화단에 신선한 바람을 불러일으켰다. 이후 광주에 정착한 양인옥은 광주 지역 국전초대 추천작가들로 구성된 국추회를 조직하였다. 국추회는 서양화의 양인옥, 김홍남, 오승윤, 황영성, 한국화의 조방원, 박행보, 이상재, 문장호, 서예의 구철우, 하남호 등 10명으로 구성되었으며 이상재와 구철우가 타계한 후 정승주, 조규일로 국추회를 새롭게 출범하였다.

양인옥은 교육계에 종사하면서 많은 제자를 양성하였다. 진도 서중학교 미술 교사로 첫 번째 교직을 시작한 양인옥은 이후 목포여중(1953-1961), 해남중고(1961-1962), 광주일고(1968-1973)에서 교사 생활을 하였다. 당시 배출한 제자는 박문수, 이정룡, 이춘만, 김종호, 최낙경, 김종욱, 백순실, 최병기, 백광기, 조영훈, 문홍천

등이다. 이후 목포교육대학(1973-1978) 교수로 근무하다가 교육대학이 목포대학으로 개편되면서 목포대 미술학과(1978-1984) 교수가 되었다. 목포교육대학교 시절에 박주하를, 목포대학교에서 하철경을 배출하였다. 호남대학 미술학과(1984-1989) 교수로 부임하면서 광주화단의 원로로서 활동을 시작하였으며 호남대학 학장(1990-1992), 1992년에 호남대학이 종합대학으로 승격되면서 초대총장이 되어 교육자의 삶을 살았다.

나. 작품론

1) 인물화

양인옥의 인물화는 시대의 흐름에 따라 향토성이 강한 인물화, 풍속화, 실내 여인, 누드, 기록화 등 소재와 양식이 변화하여 시기별로 구분할 수 있다. 1950년대 향토적인 내용의 인물화는 해방 후 지속적으로 이어진 민족성을 세우고자 한 시대양식을 반영한 작품이다. 양인옥이 국전 첫 번째 입선한 「오후」(1956)는 인물과 풍경이 조화를 이루고 있으며, 서정적 분위기가 난다. 우측 젊은 여성이 포도 바구니를 곁에 두고 꽃향기를 맡고 있으며 뒤편에는 항아리를 멘 한복을 입은 여성과 포도를 수확하는 여인을 묘사하였다. 어깨가 드러난 옷을 입고 꽃향기를 맡고 있는 여인의 모습은 심미적인 대상이며 작가가 만든 이상향의 여인이다. 그리고 여인 옆에 놓인 포도밭에서 수확한 포도가 담긴 바구니를 통해 생산을 의미하는 땅과 대지를 상징하는 여성으로 볼 수 있다. 밝고 맑은 색을 사용하였으며 중경과 후경에 등장하는 현실 속의 여인들은 항아리를 맨 여인과 포도를 수확하는 여인들로 목가적이고 향토적인 느낌을 준다.

「잔서(殘暑)」(1958)는 1950년대 향토적 소재의 전형을 보여주는 작품이다. 그림 속 소년은 멀리 무한한 다른 공간을 응시하고 있으며 초목으로 가득 찬 여름 풍경

을 그려 원시적인 우주적 교감과 생명을 추구하였다. 그리고 우리 민족과 친숙한 색을 추구하였으며 상상력에 의해 자연 형태를 종합해 구성하는 민족미술의 독자성을 찾고자 하였다. 이름을 모르는 무성히 자라고 있는 들풀과 갈색 피부를 한 향토색을 띤 반라의 소년에게서 근원에 관한 작가의 탐구가 드러난다.

1960년대, 1970년대 인물화는 일상 속에서 삶의 모습과 현장을 진솔하게 담아낸 작품이다. 또한 여성은 사회참여를 통해 자아실현을 추구하는 현대적인 여성상으로 표현하였다. 목우회 최고상을 수상한 「실내의 여인」(1963)은 새로운 시대의 여인상을 상징하는 양장을 차려입은 여성을 표현하였다. 사실적인 테두리에서 유채가 가진 특징을 반영한 작품으로 얼굴 등 여인의 정확한 묘사와 앉아 있는 노랑 담요의 질감 있는 표현이 두드러진다. 희미하게 묘사된 뒷면의 사방탁자 등의 기물, 암갈색 마루 등이 원색의 노랑 담요, 의자와 보색을 이루어 여인을 강조한 걸작이다.

국전 국무총리 수상작인 「여인 좌상」(1965)은 작업실이 배경이 된 작품으로 여인의 객관적 사실 묘사가 두드러진다. 따뜻하고 밝은색을 사용하여 지적이고 현대적인 여인으로 표현하였다. 그리고 입체감을 주기 위해 의자를 대각선으로 배치하였으며 녹색과 적색의 대조를 통해 인물을 강조하였다. 당시의 신여성상을 표현한 작품으로 살아있는 듯한 인물묘사와 안정된 느낌의 색, 묘사력이 뛰어난 1960년대 사실주의 회화를 대표하는 걸작이다. 「부인상」(1968)은 회색 저고리, 갈색 치마를 입은 한국의 여인을 그린 작품으로 현모양처의 이미지로 표현하였다. 어두운 실내 속 밝은색의 한복이 두드러지게 대비되어 화면에 사실적인 생동감을 부여하고 있다. 전경의 탁상위에 그려진 밝은색의 꽃은 작가가 사랑하는 부인에 대한 감정이 담겨있다.

1970년대 인물화는 심미적 대상으로 지적이고 젊고 아름다운 여인이 의자에 앉아 있는 모습을 표현한 사실주의 인물화이다. 「실내 여인」(1971)은 밝은 원색을 중심으로 젊고 예쁜 여인을 사실적으로 표현하였다. 녹색 화분의 나무는 마루와 대조를 이루고 있으며 붉은색 계통의 상의와 의자는 보색 효과로 인물을 두드러지게

양인옥, 「소녀상」, 1979, 캔버스에 유채, 117×91cm

양인옥, 「대합실」, 1976, 캔버스에 유채, 162.1×130.3cm

한다. 책은 진리를 담고 있는 지식을 상징하며 여인은 미와 함께 지식을 갖고 있는 외모와 내면이 아름다운 여인임을 나타낸다.

광주시립미술관 소장 「여인상」(1979)은 치마를 입은 아름다운 젊은 여성을 표현한 작품으로 지적인 여성을 상징하는 책을 통해 내면과 외면이 아름다운 여인임을 표현하였다. 붓으로 채워진 전경의 도자기로 보아 작품이 화실에서 제작되었음을 알 수 있으며 분홍색 다홍치마가 감상자의 감성을 자극하며 작품을 돋보이도록 기물을 짜임새 있게 배치하였다. 양장을 입은 젊은 여성은 현실 속에서 시대의 주체로서 교양적인 여성으로 정태적인 포즈와 함께 사색에 잠긴 모습이다.

생활과 삶을 주제로 한 작품은 노동자의 모습과 서민들의 일상의 모습을 담았다. 당시 추진되었던 현대화에 대한 열망과 실현의 과정을 반영하고 있으며 1960년대, 1970년대 시대정신을 구현하였다. 1960년대 초창기 대표작인 「휴식」(1967), 「기공(技工)」(1975)은 공장에서 역동적으로 일을 한 후 휴식을 취하는 모습으로 재건시대라는 시대의 조류를 표현한 작품이다.

「오후」(1968)와 「대합실」(1976)은 일상적인 삶의 모습을 담은 풍속화이다. 「오후」는 녹음이 우거진 뜰 안에서 의자 위에서 휴식을 취하고 있는 노랑 옷을 입은 여인과 두 아이를 그린 작품이다. 자연을 바라보는 작가의 색감이 두드러지는 작품으로 빛에 의한 화초와 나무 등의 녹음이 밝은 색조로 표현되었다. 황토색을 주조로 일을 한 후 쉬고 있는 아낙, 그 주위에 놓고 있는 아이들이 모습이 포근함을 느끼게 한다. 농촌 분위기와 햇빛이 따뜻하게 비친 황토색 흙의 질감이 두드러진 평화적이고 목가적인 작품이다. 「대합실」은 밝은 원색을 사용하여 따뜻한 느낌을 주는 작품으로 대합실 전경을 사실적으로 묘사한 풍속화이다. 기타를 치는 청년을 중심으로 뒤돌아보면서 감상하는 아이, 옆으로 보는 남성, 짐 보따리를 옆에 두고 한쪽 발을 의자 위에 놓고 먼 곳을 응시하고 있는 여자 등 인물의 특징을 사실적으로 묘사하였다. 청바지를 입고 기타를 치는 청년은 1970년대 젊은이의 표상인 청

바지를 입고 청가방을 가지고 다니는 1970년대 문화를 사실적으로 보여준다.

양인옥은 1980년대 초부터 지적인 젊은 여인에서 실내 누드작품으로 변모를 하였으며 화면 중앙에 인물을 배치하고 배경은 짙은 원색을 사용하여 인물을 강조하였다. 「상(想)」(1983)은 투명한 살색의 미묘한 변화가 배경의 적황색과 대조를 이루어 인물을 강조하고 있다. 빛을 받은 인체의 부분 부분을 명암의 대조를 통해 밝게 드러내어 여인을 아름답게 표현하였다. 여체의 곡선미와 부드러운 살결을 고전적인 방법으로 표현하는 데 역점을 둔 작품이다.

「꽃과 나부」(1984)는 비스듬히 누워 있는 여인을 사실적으로 묘사하여 인물이 지닌 성격과 특징을 잘 드러내고 있다. 빛에 의한 맑은 색채와 부드러운 톤의 효과를 충실히 살렸으며 후면의 배경은 간략화 된 기물들을 적갈색의 향토색을 주조로 청록색을 가미하여 보색으로 인물을 강조하였다. 아름다운 여체와 조화를 이루는 전경의 꽃은 노랑, 붉은색의 꽃잎과 잎의 보색 대비로 생동감 있는 화면을 만들었다. 암청색과 녹색의 꽃 항아리에 의해 아름다움을 두드러지게 표현한 심미적인 작품이다.

1989년 이후 누드화는 밝은 원색 대신 회색 톤의 단색조로 화면을 통일한 독특한 양식으로 변화한다. 「나상(裸像)」(1989)과 「상(想)」(1991)은 화면 중앙에 인물을 배치하고 배경은 회색조의 명암의 대비를 사용하여 인물을 강조하는 형태를 취하였다. 그리고 양인옥은 여인의 모습을 탁월한 표현력으로 묘사하고 얼굴과 입술, 볼 등에 붉은색 원색을 넣어 여인의 특징을 강조하였다. 감성적인 원색을 최소한으로 사용하여 인체의 아름다움을 표현한 독특한 방식으로 대상에 접근하였다. 전통적이고 진부하다고 느껴지는 회색과 검정을 이용하여 심미적인 아름다움을 느낄 수 있는 작품으로 만든 독특한 표현방식은 감흥을 준다.

2) 풍경화, 기록화

양인옥은 인물화와 함께 풍경화를 많이 남겼다. 대작인 「계곡의 설경」(1975)은 잔

설(殘雪)이 남아 있는 계곡의 고즈넉한 풍경을 통해 감흥을 자아내는 작품이다. 겨울 계곡을 표현하면서 전경의 나뭇가지와 바위 등을 과감하게 잘라낸 구도를 사용하였다. 계곡을 표현한 녹색과 하얀 눈이 대조를 이루어 있으며 녹색과 백색의 겨울 계곡은 상단의 갈색과 보색을 이루어 눈이 내린 계곡이 두드러진다. 계곡 주위의 나무의 대담한 필치, 안정된 구도를 통해 대가로서 작가의 경지를 보여주는 1970년대 대표작이다.

1980년대에는 「한라산 봄」(1980), 「항구」(1981), 「한라산 조춘」(1981) 등과 같이 산과 바다의 실경을 그렸다. 빛의 가시적 효과에 관한 탐구를 바탕으로 1970년대에 비해 밝은 원색을 사용하였다. 「한라산 봄」은 전경에 빛의 효과에 의한 분홍, 노랑, 빨강 등 다양한 색의 아름다운 꽃을 배치하여 화려하며 중경에는 밝은 색채의 연녹색의 산을 배치하여 아름다운 꽃과 보색을 이루면서 감성을 자극한다. 전체적으로 평안함이 느껴지는 작품으로 원경의 입방체 형태의 암산을 배치하여 조화를 꾀하고 있으며 후경에 다양한 형태의 하얀 구름과 푸른 하늘을 두어 공간을 확장하였다. 풍경을 관찰한 후 작가의 감성을 담아 표현하였으며 색채가 안정되고 산과 나무에 대한 주관적 시각이 강조되었다. 보색 대비와 유채 특유의 발색을 통하여 자연의 봄 내음이 느껴지는 작품이다.

1990년대 풍경화는 자연의 조형 요소를 탐구하여 사용한 차가운 색과 따뜻한 색의 처리와 작품 구조가 확립되어 안정감을 준다. 물, 빛, 공기, 암각, 식물 등의 자연요소를 형태가 아닌 색채 개념으로 표현하였다. 자연에 대한 감동과 본질을 표현하는 데 색이 중요하다는 것을 알고 자연을 조형화한 작품으로 「제주소견」(1993), 「남해풍경」(1994) 등이 있다. 「제주소견」은 작가의 주관적인 감정에 의한 표현이 두드러진 작품이다. 전경의 화려한 노랑 꽃, 중경에 보라색의 거칠게 묘사된 나무와 집, 그리고 짙은 원색의 푸른 바다, 후경의 파랑색의 산과 하늘 등 원색과 주관적인 표현이 두드러진 작품이다. 「남해풍경」은 바다와 나무와 산, 구름 등

양인옥, 「남해풍경」, 1995, 캔버스에 유채, 60×70cm, 순천대학교

자연의 조형 요소를 진지한 탐구를 통해 빛과 색채가 어우러진 다양한 색으로 표현하였다. 원색을 사용한 푸른 바다와 빛에 의한 자유로운 붓 터치에 의해 작품은 에너지와 생명감이 넘친다. 리듬감과 생명감이 넘치는 파랑, 초록, 빨강의 색을 통해 바다 풍경에 대한 작가의 주관적 태도가 나타난다.

기록화로는 광주광역시 포충사에 소장된 「고경명 장군 출정도」(1980), 왕인박사 유적지에 소장된 「왕인박사 학문전수도」(1987)가 있으며 종교화로 「원불교 창립 정신상」(1991)이 있다. 「고경명 장군 출정도」는 고경명이 의병 7,000여 명을 이끌고 전라도방어사 곽영의 군대와 합세하여 호남을 점령하려는 왜군 주력부대의 야욕을 막고자 금산성 탈환작전을 감행하여 호남을 지킨 금산전투에 관한 그림이다. 백마를 탄 고경명 장군과 많은 의병과 관군들의 힘찬 모습을 역동성 있게 묘사한 역사에 바탕을 둔 기록화이다. 「왕인박사 학문전수도」는 왕인이 논어 10권과 천자문 1권을 가지고 도공, 야공, 와공 등 많은 기술자와 함께 도일하여 일본 황실의 스승이 되었으며 일본인들에게 글을 가르쳐 학문과 인륜의 기초를 세운 내용의 기록화이다.

양인옥의 작품세계는 장르별, 시기별로 다른 양식으로 전개된다. 양인옥은 인간의 아름다움을 표현하는 인물화와 하늘과 땅에 존재하는 본질을 나타내는 풍경화를 그린 작가이다. 특히 인물화에 있어 풍속화, 누드, 여인상 등을 주제로 정확한 사실의 묘사, 회색조, 향토색, 인상주의 색채의 사용 등 다양한 양식으로 나타난다. 양인옥은 국전이 주류를 이룬 시기에, 작품을 감상하고 즐기는 대중, 컬렉터, 평론가, 언론 등이 인정하는 뛰어난 작품을 그린 작가이다. 그리고 모더니즘 평론 관점에서 기존의 주류 회화에 만족하지 않고 작가만의 독특한 양식을 확립한 작품을 남긴 미술사에서 중요한 작가이다.

양인옥, 「왕인박사 학문전수도」, 1987, 캔버스에 유채, 346.5×247cm

남도 독창적인 모더니즘 예술가들

1. 생명을 담는 공공미술, 남도조각의 뿌리 김영중

가. 조각가 김영중의 삶

남도 조각의 출발은 장성 출신의 우호(又湖) 김영중(1926-2005)으로 볼 수 있다. 김영중이 조각을 시작한 것은 광주농업고등학교 재학(1943-1947) 시절 조각부에서 활동하면서부터이다.[79] 1948년 서울대 예술대학 미술학부에 진학하면서 초대 서울대 교수이던 김종영에게 조각 수업을 받았으며 1954년 홍익대학교 미술학부 조각과로 편입하면서 윤효중에게 제자 겸 조수로 현대조각을 익혔다. 제3회 국전(1954)에 출품한 〈복선(伏線)〉이 국전에 첫 입선을 하였으며 〈장갑 낀 여인〉이 제7회 국전(1958)에서 문교부장관상을 수상하고 1975년에 추천작가, 1981년에 초대작가가 되었다.

　김영중은 1963년 12월에 김영학, 김찬식, 전상범, 최기원, 이운식 등과 함께 "새로운 조형행동에서 전위조각의 새 지층을 형성한다."는 취지의 추상조각 단체인 원형조각회(原形彫刻會)를 결성하고 신문회관 전시실에서 창립전시를 가졌다. 김영중은 1960년대 원형조각회(1963-1966) 시절, 목조에 의한 추상조각과 철판과 오브제 용접에 의한 구성조각 등을 발표하였다. 이후 김영중은 한국적 조각에 관한 관심으로 독자적인 조형양식을 완성하여 한국 조각사에 뚜렷한 족적을 남겼다. 또

한 공공미술의 개념을 도입한 조각공원을 조성하고 목적성을 가진 기념 조각을 제작하여 조각의 대중화에 기여하였다. 또한 한국미술의 진흥을 위하여 1995년 광주비엔날레를 창설과 조형물 1% 설치법을 제도화하는 등 미술관련 법과 제도 등을 창안 제정한 미술 행정가이다.

김영중은 사재를 들여 가난한 후진들의 학자금과 작업장의 마련, 숙식의 제공, 장학 사업이나 사회사업, 한국성 연구회 등 각종 연구회와 그룹전을 지원하였다. 그리고 후학들에게 미술에 관한 미술사적 자료를 남기기 위해 미술자료실을 만들었다. "내 자신이 내 화집을 만들다니 무슨 의미가 있는가. 차라리 이 자금으로 미술자료실을 하나 마련하면 많은 후학들에게 정보와 지식을 제공할 수 있지 않겠는가." 자신의 화집은 제작하지 않은 채 5천여 권의 미술도서와 국내외 미술 전문잡지, 도록과 슬라이드 및 비디오 등 무려 2만5천여 종의 미술전문 자료를 수집하였다.

김영중과 남도 미술과의 관계는 1952년 피란 중에 진도중학교 미술교사로 1년 동안 부임하면서 시작되었다. 이후 1965년부터 시작된 전라남도 미술전람회 심사위원으로 광주에 오가며 남도의 조각에 대한 관심을 일으켰으며 많은 공공 조각을 제작하였다. 김영중이 남도 미술에 남긴 가장 큰 업적은 광주비엔날레를 창설하여 주류에서 주목받지 못한 인종, 환경, 뉴미디어아트, 제3세계 미술, 한국의 동시대 미술을 세계에 널리 알린 것이다. 1993년 김영중은 예향 광주에 비엔날레를 창설하겠다는 복안을 내놓았으나 비엔날레 창립 계획안이 구체화 되자 반대 여론에 부딪혔다. 이에 김영중은 광주 예총 강봉규 회장과 함께 강운태 광주시장을 설득하여 본격적인 사업이 이루어졌다. 김영중의 1960년 일기에 담긴 "사람의 귀중성은 날이 갈수록 인식이 분명해진다. 상호생존이 도덕이며 사회이듯이! 인권의 중요성은 물론이다." 김영중의 가진 인권, 상호존중 사상은 광주비엔날레에 담긴 정신으로 훗날 광주비엔날레를 만드는 사상적 기초가 된 것이다. 광주비엔날레 선언문에 "광주의 민주적 정신과 예술적 전통을 바탕으로 하며 서구화보다 세계화를 획일화

보다 다양성으로 예술의 역량을 키워 나가는 것이다."라고 하였다.

광주비엔날레는 현대미술을 담은 용기로 갤러리와 기존의 미술관이 하지 못한 실험적 예술, 첨단 미술을 선보이는 국제행사다. 광주비엔날레는 비주류 미술을 옹호하며 탈제국주의와 서구의 제3세계에 대한 문화정책에 대한 반발을 담고 있다. 이후 광주비엔날레는 서구의 문화 패권주의에 대해 제3세계 국가의 미술을 소개하는 장으로 미술의 영역을 넘어서는 미술, 미술에 대한 많은 담론을 낳았다. 광주비엔날레가 세계적으로 인정받은 국제전시인 근본적인 이유는 제3세계 민주화의 상징인 5·18민주화운동(항쟁)의 상처를 치유하는 정치적, 상징적 이유로 전세계가 주목했기 때문이다. 광주가 아닌 서울 등 다른 도시에서 비엔날레를 개최하였다면 광주처럼 성공하지 못했을 것이다. 김영중에 의해 구상된 광주비엔날레는 세계 미술의 대안 공간으로 제3세계미술, 여성, 환경 등 중심이 아닌 주변의 미술과 최첨단 뉴미디어아트를 소개하는 세계적인 전시회이다.

나. 순수조각(모더니즘 조각)

1960년대 앵포르멜 등 새로운 미술사조가 대두됨에 따라 조각 부문에서 다양한 실험과 형식을 추구하는 작품이 등장한다. 조각에서 철을 이용한 용접 기법이 본격적으로 사용되어 젊은 작가들의 관심을 끌기 시작하면서 모더니즘 조각으로 이행하였다. 김영중은 자신의 조각세계에 대해 다음과 같이 말했다. "나는 다양한 조형 양식을 섭렵하고 몸소 체험하면서 나만의 개성을 찾기 위해 설사 시대 감각에 역행하고 감상자가 공감하지 않는 경우일지라도 홀로 서야 된다는 사명감을 가지고 작업을 해 왔다." 즉 김영중은 조각에 관한 다양한 이해를 통해 전에 없는 새로운 개념을 지닌 모더니즘 조각 작품을 제작한 것이다. 또한 김영중의 모더니즘 작품은 한국과 동양 사상을 기반으로 새롭고 독자적인 한국적인 미를 포함하고 있다.

김영중은 철과 나무로 된 1950년대부터 1960년대 초반 초기작들은 주로 용접하고 섬세하게 깎아 만든 작업으로 기하학적 패턴을 위주로 하면서 건축적 구성을 보였으며 석재를 비롯하여 나무, 철을 재료로 삼았다. 현대조각의 진작을 위해 조직된 '원형회 창립전'(1963)에 철제 춘향의 열녀문을 만들어 출품하였다. 〈춘향이의 열녀문〉(1963)은 선철을 이용하여 용접 기법을 사용한 작품으로 구축주의 조각이다. 최소한으로 표현하였으며 전체 구조는 안정감 있는 문형으로 고정시키고 단조로운 기본형에 많은 변화를 주어 쇠로 서정의 세계에 도달하였다. 두 기둥이 있는데 단순하게 처리하고 철편 조각을 붙여서 단조로운 구조를 살려낸다.

1960년대 중반은 철조작업들이 주류를 이루는데, 오래된 가마솥을 붙여 용접하고 안팎에 색을 칠한 뒤 야외조형물로 바람에 움직이게 한 〈규(圭)-I〉(1964), 기계와 톱니바퀴 틀 속에 서식하는 넝쿨들로 상징적 의미를 강조한 〈인도주의와 기계주의〉(1965) 등이 있다. 그리고 동료 3인과 함께 자동차를 부숴 가며 행위예술형식으로 선보인 〈파괴의 형상성〉(1966)도 이러한 '반(反) 기계주의, 생명본성 회복'을 주제로 한 작업이다.[80] 또한 김영중은 자유로운 사고와 아이디어를 바탕으로 재료에 생명과 생기를 부여하였다.

1960년대부터 1980년대 중반 생명을 소재로 한 〈해바라기〉, 〈싹〉 연작은 생기, 균형, 아름다운 형태를 가지고 있으며 물질이 아닌 정신적인 내면의 생명감을 표출하였다. 또한 생명의 성장에 대한 의미를 생명체 이미지의 구조에 의한 구축주의 분석으로 변화되었다. 〈해바라기〉 연작은 해바라기를 기하학적으로 은유하여 표현하였으며 구조화되고 단편화된 단면으로 만들었다. 작가가 기하학적 원리에 의해 조형화한 것은 말라붙은 해바라기에서 발견한 생명 존재의 경외감이다. 〈싹〉 연작은 식물이 자체의 생명주기의 변성단계를 거쳐 자라나는 것과 같이 그 자체 내에 유기적 생명의 본질적 통일성을 유지한다. 씨에서 싹으로 그리고 봉우리로 변화하는 과정을 담은 작품으로 생명의 씨를 관객에게 기쁨과 소망을 전달한다.

김영중, 1960년대, 선철 용접

김영중, 「싹」, 1986, 365×388×300cm, 국립현대미술관

나무가 아닌 브론즈로 만들어진 〈싹〉(1986)은 7개의 싹을 제작한 것이다. 형태는 수직적으로 상승하는 구성과 투각으로 만들어진 공간을 강조하면서 각각의 높낮이가 다른 형상을 배치하여 상호 연관된다. 그리고 이 작품은 중량보다는 부피를 감소시켜 나간 형태와 브론즈의 매끄러운 질감에 많은 비중을 두고 제작된 것임을 알수 있다. 그러나 이 형태는 순수하게 자율적으로 구성된 것이 아니라 인체로부터 출발한 것으로, 서 있는 사람을 연상시키는 점을 고려해 볼 때 그의 작품이 궁극적으로는 구상으로부터 비롯된 것임을 알 수 있다.[81] 〈해바라기〉 연작과 〈싹〉 연작은 생명의 고유한 본질적 특성을 나타낸 작품이다. 〈해바라기〉, 〈싹〉 등 생명을 소재로 한 작품으로 탄생하고 성장하고 도약하는 등 생명의 본질에 형태를 입혀 만들었다.

김영중은 조각의 발상지는 서구지만 표현을 함에 있어 정신과 양식, 방법론 등에서 한국성의 발현이 가능하다고 주장하고 한국적인 미를 탐구하였다. 한국미술의 특징을 면(面)의 예술로 보고 면과 면의 만남이 선(線)을 형성하고 선과 면의 결합에서 한국적인 형상을 발현할 수 있다는 확신을 가지고 조형의 깊이를 심화시켜 작품을 제작하였다. "면(面)과 면(面)이 접하는 요령과 상황에 따라 선(線)의 성격이 달라지고, 면의 성격이 달라지고, 표현의 성격이 달라지는 것이다." 하나의 돌에 모든 것을 집약하여 만든 작품은 한국적인 미와 함께 돌이 가진 미적 아름다움을 나타낸다.

김영중은 1980년대 이후 작품은 반추상적인 양식으로 대리석을 이용하여 간결하게 표현하면서 본질적 내용을 담았다. 김영중은 "만물의 생성과 변화는 음기와 양기의 상호교감에 의해 이루어지며, 인간은 이같은 음양 구조를 타고서 만물의 생성을 펼쳐나가는 자연의 생명정신을 타자에게 개방하여 실현하는 위대한 정신을 타고 난 것이라 한다. 인간은 이타(利他)의 삶에서 하늘, 땅과 같이 위대하게 된다. 이것인 천지인 3재(才) 사상이다." 김영중의 작품은 선과 면의 결합과 조화를 통해

예술의 존재 이념으로 천지인을 표현한 것이다. 생명을 중심으로 동양철학, 행복, 가족, 사랑 등 관념적 소재를 부드러운 곡선이나 곡면을 이용하여 본질의 근본적인 아름다움에 대해 나타내었다.

김영중의 작품은 대리석이나 화강석 등을 재질로 한 양감을 음양으로 조화시켜 완성하였다. 천지인 사상은 음양오행 사상으로 나타난다. 이(理)가 양(陽)이고 기는 음(陰)으로 이에 의한 보편적 아름다움은 누구나 느끼게 되며 기(氣)가 발현되어 작가 개성이 나타난다. 〈음양의 철학〉(1996)의 아름다움은 바로 음과 양의 조화에 있으며 형태에 있어 선과 부드러운 곡면의 조화에 있다. 〈이의 리듬〉(1997)의 이(理)는 이성이고, 하늘의 이치이며 순수하고 하나이며 전체이면서 근본적인 몸체이다. 작품은 하늘의 이치를 형상으로 표현하였으며 자연이 아닌 음양의 이치를 담고 있는 작가의 진실하고 청담한 마음을 표현하였다. 〈한 쌍의 어울림〉(1994)은 두 개의 구조물이 맞보고 있으면서 서로 기대어 서로 어우러져 있는 모습으로 화목하고 평화로운 작품이다.

〈생동의 원형질〉(1996)은 생명의 힘인 예술적 기(氣)를 이용하여 딱딱한 돌을 생동감 있는 유기체로 재창조하였다. 작품이 돌의 성격을 지녔음에도 자체가 유동적으로 딱딱한 돌이 아닌 유기적인 물체로 보인다. 즉 작가는 돌의 성격에서 내부로부터 유동적인 힘을 살림으로써 새롭게 생동하는 생명의 원형질을 만든 것이다. 인체를 형상화한 반추상 작품은 인체를 작가의 생각으로 재해석한 조각으로 미의식을 담고 있다. 〈토르소의 모뉴망〉(1999)은 인체의 볼륨을 유기적인 곡선으로 처리한 반추상 조각으로 세부의 생략, 유기적 곡선을 특징으로 한다. 인체를 추상적이며 최소한의 형태로 조각함으로써 순수 조형의 본질을 구현하였으며 단순화된 선과 면이 유기적인 생명력을 나타내며 균형이 잡히고 단아한 아름다움이 느껴진다.

김영중은 자신만의 독특한 작품세계와 삶을 살아온 모더니즘 조각가이다. 곡선의 부드러움이 특징인 유기적 추상조각을 제작하였으며 천지인 사상을 기반으로

김영중, 「음양의 철학」, 1996

동양철학인 음양의 이치, 생명의 원리, 이와 기, 아름다움에 대한 관념을 담은 작품을 제작하였다. 그리고 조각을 통해 우주의 본질적, 보편적인 형태를 표현함으로써 예술에 사상과 철학을 담았다. 즉 작가는 하늘의 이치인 티 없이 맑고 천진한 이치와 자연의 절대성을 모색하는 작품세계를 전개하였다.

다. 도시조각(환경조각, 상징조형물, 공공미술)

김영중은 기념조각을 도시조각으로 정의하였으며 예술은 인간주의 실현, 인류의 보편 가치를 추구하는 영원한 것으로 보았다.[82] 그리고 이러한 도시조각은 시민의 무형적 가치관에 활력을 주고 민족의 나아갈 길에 정신적인 신념과 자부심을 주는 표현 매체로 존재하며 도시 관광의 대상이 되어 문화 자산이 된다고 보았다.[83] 즉 김영중은 시민들이 도시조각을 감상함으로써 감수성이 증대되며 문화에 대한 자부심을 가지게 되어 예술에 대한 가치관이 함양된다고 보았다. 또한 도시조각이 후세에 유산이 될 것이며 예술이나 문화를 보전하는 것은 후세를 위한 문화 자원을 가지게 된다고 보았다.

그리고 공공미술의 개척자로 도시조형물이 인간적인 생활을 도시인에게 제공함으로써 정서를 찾을 수 있고 시민들은 조형물을 아끼고 보존을 할 것이라고 생각하였다. 이런 취지로 1982년 한국 최초의 조각공원을 목포의 유달산에 조성하여 시민들이 조각 작품을 쉽게 관람하고 작품과 친숙해질 수 있게 하였다. 이어 1987년에 아시아권에서 최대 규모(13만평)인 제주조각공원을 조성하는 역할을 했다.

김영중의 도시조각 시작은 1961년 내각 사무처가 주관한 최고위청사(전 문화체육관광부 청사)와 유솜청사(현 미대사관 건물)의 장식부조 공모에서 최고상을 수상하면서부터이다. 국내최초의 대단지 아파트인 마포아파트에 정원 설치물인 〈평화행진곡〉(1962)을 제작하였다. 이후 동상, 기념탑, 조각분수, 건축물 등 많은 도

시조각을 제작하였다. 1980년대 이후 세워진 도시조각은 〈88 고속도로 준공 기념탑〉, 〈연세대 독수리 탑〉, 〈김기중선생기념관〉(고려대학교), 〈강인한 한국인상〉(독립기념관), 〈비천상〉(세종문화회관) 등이다. 남도에서 볼 수 있는 도시조각으로 무지개다리라고 불리는 광주비엔날레의 상징물인 〈경계를 넘어서〉(1995)와 광주문화예술회관 광장에 세워진 조형물 〈사랑〉, 증심사 가는 길의 〈허백련선생 동상〉, 중외공원의 〈하서 김인후 상〉과 광주어린이공원(현 중외공원) 기념탑 〈희망〉 등이 있다.

〈평화행진곡〉(1961)은 도시조각과 순수 영역의 조각이 공존하는 작품이다. 이 작품은 기념비 조각처럼 크기가 큰 것도 아니고 어떤 특정인의 동상을 제작한 것도 아니지만, 마치 국민의 공통된 염원을 담아낸 듯한 작품의 제목에서 도시조각의 일면을 느낄 수 있다. 동시에 악기를 연주하는 듯한 여인의 허리를 약간 비틀고 여체의 부드러운 곡선을 더욱 강조하여 매끄럽게 처리한 작품은 순수 조각으로 손색이 없다. 인체의 세부 묘사를 간략하게 형태를 단순화시킨 점으로 보아 추상으로의 이행하는 김영중의 작업 과정으로 볼 수 있으나, 아직은 구상적 요소가 많이 남아 있는 작품이다.[84]

김영중의 도시조각은 대지에다 터전을 두고 저 높은 하늘로 올라가는 상승적인 형태나 선이 특징으로 광주시립미술관 앞의 〈희망〉(1982)은 이러한 양식적 특징을 잘 반영하고 있다. 작품의 의미는 우리 모두 자신만의 이익을 버리고 온 국민이 함께 뭉쳐 스스로 할 일을 확실하고 착실히 이루어 가면서 우리들의 목적을 함께 돌풍처럼 치달아 이룩하자는 뜻을 담고 있다. 중앙의 대형 탑을 중심으로 좌우에는 부조로 조성된 상징적인 인물 군상이 삼각형의 구도로 배치되어 있다.

탑꼭대기 조각은 이 고장에 사는 모든 사람이 사이좋게 함께 뭉쳐 예술, 농업, 공업을 발전시켜 살기 좋은 우리 고장을 조성하기 위해 각자의 힘을 다해 돌풍처럼 날아가는 희망에 찬 작품이다. 탑 오른쪽 부조는 슬기롭고 지혜로운 어린이들의

김영중, 「비천상」, 1977, 세종문화회관

앞날은 훤히 트인 하늘과 같아 훌륭한 어른이 된다는 뜻이다. 탑 왼쪽 조각은 튼튼하고 씩씩하게 자라나는 어린이들은 어른이 되어서도 우리나라를 튼튼하고 씩씩하게 이끌어 간다는 뜻을 담고 있으며 뒤쪽의 용 조각은 광주를 지키는 조각이다.

광주비엔날레의 상징물인 〈경계를 넘어〉(1995)는 기하학적 색면 추상을 바탕으로 한 구조물이 유기적으로 구성된 다리 작품으로 광주시민들은 '무지개다리'라고 부른다. 형태의 리듬감과 원형의 조형을 통해 예술의 순수미를 느낄 수 있는 다리로 예술과 실용이 만난 대표적인 도시조각이다. 곡면은 완만하고 선은 리듬이 있으며 곡선은 처음부터 시작과 끝이 없듯이 상승과 하강의 리듬을 타고 하늘로 올라간 후 다시 땅으로 내려간다. 파랑, 주황, 흰색의 곡선의 면들이 상호 어우러진 구성으로 기하학적인 형태와 유기적인 구조가 조화 속에 부드러움과 경질감이 한데 어우러지는 광주비엔날레를 상징하는 걸작이다. 김영중은 도시조각의 선구자이자 다양한 공공미술의 담론을 낳은 이론가이다. 김영중의 도시조각은 시민을 위하여 기획되고 조각을 통해 누구나 미술품을 일상에서 감상할 수 있어 예술 작품을 삶 속에서 이해할 수 있게 한다.

2. 수채화를 통해 본질을 담은 표현주의 대가 배동신

가. 예술가 배동신의 삶

배동신(1920-2008)은 1920년 광주 광산구 송정동에서 배연원과 조옥진의 6남매 중 셋째로 태어났으며 광주 서석초등학교를 다니던 중 한약방을 운영하는 부친을 따라 벌교로 이사를 했다. 초등학교 시절, 벌교에서 한약방을 개업할 때 간판쟁이가 그리는 사슴 그림을 보고 그림을 그리고 싶다는 생각을 하게 된다. 열여섯 되던 해

그림을 배우기 위해 전국을 돌아다녀 1936년 금강산에서 박수근을 만나 기본적인 데생법을 배웠다. 그리고 박수근의 소개로 평양에서 서양화가 장리석을 만나 그림을 배웠으며 문학수로부터 일본 유학을 권유받고 일본 유학을 떠났다.

배동신은 밀항선을 타고 일본으로 건너가 1939년 일본 가와바다 미술학교 양화과에 입학하였으며 일본 동경에서 문학수, 이중섭과 교제를 하였다. 1943년 신인 미술가의 등용문인 일본 자유미술작가협회에 「초상」을 출품하여 입선하면서 정회원으로 화단에 등단한다. 배동신은 유학생활 동안 신문배달과 당구장 일을 하면서 고학을 하였으며 하숙비를 못내 유학생들의 도움을 받기도 한다. 1944년 가와바다 미술학교를 졸업하고 1945년 2월 귀국을 하였으며 함께 유학한 예술가로는 이중섭, 강용운, 양수아, 박고석, 신상옥 등 20여 명이다.

배동신은 귀국 후 나주시 금천의 한 농가에 화실을 마련하고 나주 금성산을 비롯한 남도의 산하를 그렸다. 나주와 영산포를 오가며 그린 작품들과 일본시절 그렸던 작품들을 모아 1946년 10월 광주도서관에서 첫 개인전을 개최하였다. 배동신 전시는 해방 이후 광주, 전남지역에서 개최된 최초의 개인전이다. 그러나 해방 후 국내 미술계는 이념문제와 친일문제와 색채 시비가 일어난 혼란기로 배동신은 유학시절의 초기 작품을 모두 잃어버린다. 1946년 배동신은 광주서중학교 미술교사로 초빙되었으며 이후 전남여고, 광주여중에서 근무한다. 이후 오지호의 소개로 순천사범학교를 거쳐 진도중학교 교사로 1년 반 정도 근무하였다.

이후 영산포에서 잠깐 교편을 잡다가 광주로 올라왔으며 특별히 거주 할 곳이 없었던 배동신은 도깨비대학으로 불리던 동명동 강용운의 집에 거주하게 된다. 강용운의 집은 김인규, 양수아 등 일본 유학파를 비롯하여 그림을 그리는 사람들이 날마다 모여 새벽까지 술판을 벌이는 장소로 도깨비대학으로 불려졌다. 광주는 예술의 고장답게 기라성 같은 화가들이 활발히 활동하고 있는 예향으로 배동신은 그 중의 한 명이었다. 광주에서 활동을 하던 중 구상전 회원인 최영림, 박고석 등의 권유

로 1978년 배동신은 광주생활을 접고 서울로 이주해 11년 동안 서울에서 작품 활동을 한다. 이후 1989년 서울생활을 접고 여수로 내려와 항구, 산 등의 작품 활동을 한다.

배동신은 제1회 개인전을 광주도서관에서 개최한 후 1986년까지 총26회의 개인전을 개최하였다. 특히 1974년 일본 동경(東京) 미술가화랑과 오사카(大阪) 한국화랑에서 22번째 배동신 개인전을 개최하였을 때 일본화단에서 배동신을 세계적인 작가로 주목하였다. 그리고 1968년 박철교, 강연균, 우제길과 함께 수채화창작가협회를 조직하고 초대회장이 된다. 배동신은 1970년 황토회 창립전시를 갖는 등 광주를 토대로 한 미술운동에 적극 참여하였으며 1972년 구상전 초대회원이 되고 1975년 한국수채화협회 초대회장으로 활동을 한다.

나. 마음으로 본 본질을 그린 수채화

일본 유학 기간에 배동신은 유화로 작품 활동을 하다가 이후 수채화와 유화를 함께 그렸다. 1950년대 초반부터 수채화가로 활동하였으며 이 시기 작품은 사실적인 양식의 범주를 벗어나 표현주의 양식으로 변모한다. 배동신은 수채화를 통해 자연과 인간에 대한 본질을 보여주는 독창적인 표현주의 경향의 작품을 그렸다. 배동신이 수채화를 그린 이유에 대해 다음과 같이 말했다. "유화가 동적이며 극적인 감동을 연출한다면 수채화는 상큼하고 은은한 아름다움을 전해준다. 이런 의미에서 수채화는 서양화법의 동양적 미학의 추구라고 할 수 있을 것이다." 즉 배동신은 수채화가 가진 가볍고 선명한 색의 아름다움과 은은한 채색을 낼 수 있는 기법과 그 색이 가진 미학을 살리기 위해 수채화를 선택했다.

배동신은 한국화단에서 독창적인 수채화의 세계를 확립한 작가이다. 해방 후 한국화단에서 수채화를 그린 작가가 대우를 받지 못하던 현실을 묵묵히 이겨내고 수

채화의 기반을 일구었다. 이러한 배동신의 수채화에 대해 미술평론가 이경성은 1973년 신동아 8월호에 "해방 후 한국 수채화단은 대구의 이인성과 서울에 있는 몇 몇 화가들이 중등학교에 근무하면서 수채화를 그린 시기로 배동신의 존재는 절대적이며 한국수채화의 영역을 넓혔다."고 평가를 하였다. 배동신은 한국 근현대화단에서 '수채화 1인자'로 자리매김하였으며 마음의 눈으로 사물의 본질을 읽는 철학적 사유를 수채화로 표현하였다. 그리고 배동신의 수채화는 형식화된 작품에서 벗어나 참된 본질을 담은 그림으로 마음에 있는 내면을 표현하여 자유롭게 그린 작품이다. 즉 배동신 작품에 나타난 자유로움은 기존의 형식화된 화풍을 부정하고 새로운 것을 창안한 과감한 예술적 끼를 담아낸 것이다.

배동신은 "좋은 그림이란 기법이나 잔재주만 부리는 것이 아니다. 마음을 닦고 거기서 우러나오는 감정, 외부에서 오는 정서적 충동에서 그린 그림이어야 한다. 조형을 통해 사물의 본질, 회화의 본질에 도달하려는 그림이 좋은 그림이다." 라고 주장을 하고 이를 작품에 표현하였다. 작가의 자유로운 마음으로 사물의 본질을 그린 인물, 풍경, 정물을 유학철학인 양명학으로 해석할 수 있다. 양명학은 "내 마음이 우주의 마음으로 자신이 곧 진리"라는 철학으로 개인의 독자성을 중요시하였으며 나의 마음(吾心)을 만물로 확장하여 근본적인 진리(아름다움)를 담게 된다. 배동신은 자신의 자유로운 마음으로 사물의 본 모습을 찾아 그린 작품은 틀에 들어가지 않은 탈(脫), 일(逸)을 표현한 양명학의 사상과 연결된다.

1) 풍경화
배동신은 1950년대 말 이후 광주광역시 양림동 옛 광주KBS 근처 언덕에서 무등산을 30년 넘게 그려 '무등산 화가'로 불렸다. 배동신은 작가의 독창성을 가지고 마음의 눈으로 본 무등산의 다양한 모습을 작가의 주관에 따라 자유롭게 그 본질을 표현하였다. 무등산을 하나의 덩어리로 인식했으며 커다란 붓을 이용하여 거칠게

배동신, 「자화상」, 1983, 종이에 연필, 28.5×17.5cm

배동신, 「무등산」, 1960, 종이에 수채, 54×79cm

묘사하였다. 배동신은 무등산을 하나의 거대한 본질로 보고 작가의 감성을 넣어 표현주의적이면서 대담한 필치와 회색, 혹은 황색의 가라앉은 색조로 그렸다. 무등산 산자락을 하나의 형상으로 보고 감성을 넣어 대담하게 표현하였으며 작가의 마음의 눈으로 본 변화하는 형상을 대담하게 표현하였다. 색의 번짐과 겹침, 채색법 등 다양한 채색기법과 무등산을 바라보는 조형의식이 결합된 작품을 통해 작가의 독창성을 나타냈다.

1978년 서울로 올라간 배동신은 1989년 연고가 없는 여수로 내려왔다. 조규일 화백은 배동신이 여수로 내려온 이유에 대해 "배동신이 평소 바다를 좋아했는데 목포나 군산의 바다보다 물이 맑은 여수를 좋아해 말년을 보내기 위해 내려왔다."고 하였다. 여수 생활 중 배동신은 항구와 풍경 등을 그렸으며 이전 작품에 비해 조화와 균형을 이루면서 작가의 자유로운 감성을 나타냈다. 인생의 황혼기인 여수 시기 아름다운 여수항과 바다를 보고 그 원초적 아름다움을 마음으로 표현한 것이다.

2) 인물화, 정물화

배동신은 1950년대 전반부터 소묘로 자화상, 누드 등을 그렸다. 1983년 「자화상」을 보면 검은 뿔테 안경 속의 시선과 굳게 다문 입을 한 자화상을 통해 작가의 성격을 알 수 있으며 온갖 상념, 예술가로서 자신을 바라보는 성찰을 느낄 수 있다. 배동신의 인물화 중 대표적인 작품은 1970년대와 1980년대에 수채화로 그린 누드연작이다. 배동신이 그린 누드 연작 속 여인의 모습은 날씬하고 육감적인 아름다운 여성이 아닌 커다란 덩어리처럼 보이는 여성으로 추하다는 느낌마저 든다. 이러한 배동신의 누드 연작은 1970년대 페미니즘, 바디미술의 영향을 받아 여성의 몸을 육체적으로 인식하는 것에서 벗어난 혁신적인 작품으로 볼 수 있다. 즉 페미니즘 관점에서 배동신의 누드연작을 해석하면 아름답고 육감적인 남성주의적인 여성상에서 벗어나 우리가 흔히 볼 수 있는 일반적인 여성의 몸을 해체주의 입장에서 그

배동신, 「누드」, 1974, 종이에 수채, 50×74cm

린 것이다. 배동신은 몸을 정신성을 담은 매개로 인식하여 "우리의 몸은 고매한 신체가 아니다"라는 포스트 바디(Post body)를 누드 연작을 통해 보여주었다. 즉 배동신이 아름답지 않은 중·노년의 여성의 몸을 있는 그대로 그린 누드 연작은 우리나라 페미니즘 미술의 시작을 알리는 중요한 작품으로 볼 수 있다.

배동신의 정물화를 살펴보면 1960년대 이후 나무 쟁반에 사과와 복숭아를 5-6개를 올려놓고 대상의 본질을 보고 표현하였다. 배동신은 과일이 썩을 때까지 그리지 않고 바라만 보았으며 그 대상이 영감을 주었을 때 작가의 감성을 넣은 대담한 필치로 단순화하여 그렸다. 이러한 정물화는 색의 번짐과 겹치는 대담한 채색으로 그린 것으로 작가가 대상의 본질을 보고 느낀 영감을 자유롭게 표현한 작품이다.

배동신은 수채화가 유화의 밑그림 정도로 인식되었던 시절, 마음의 눈으로 본 사물의 본질을 작품으로 창작하여 지적으로 아름다운 독창적인 수채화를 그렸다. 그리고 배동신이 개성을 표현하고 예술적 끼를 담아낸 작품들은 한국화단에서 수채화를 독창적인 예술 분야로 인정을 받게 된 계기가 되었다. 이러한 예술가의 정신을 살려 독창적으로 그린 배동신의 풍경, 인물, 정물 등의 수채화는 근현대한국화단에서 중요한 작품으로 한국미술사에 기록 될 것이다.

3. 조선대학교 미술과 창설교수 신사실파 화가 백영수

2012년 겨울 광주시립미술관에서 근현대 한국미술의 살아 있는 증인이자 독창적인 한국적인 화풍의 모더니즘 미술을 완성한 대가의 작품을 선보인 '백영수' 전을 개최하였다. 백영수는 해방 전후 남도미술의 중요한 작가이며 한국미술사에서 신사실파 작가로 초기 추상모더니즘 작품을 그린 예술가이다. 전시 기간 중 필자는 백영수 화백과 한국과 남도 화단에 관해 대화를 나누었으며 백영수는 미술세계에

있어 남도에서 활동한 시기를 소중하게 생각한다고 말하였다. 그리고 조선대학교 미술학과가 설립된 상황과 자신이 조선대학교 최초의 미술학과 교수였다고 말하였다. 또한 신사실파 작품은 당시에는 대중들이 이해하지 못하는 혁신적인 작품이라는 해방 전후의 미술계 상황에 관하여 말하였다.

가. 예술가 백영수 삶

백영수(1922-)는 어린 시절 부친이 별세하자 외삼촌에 의탁하기 위해 어머니를 따라 오사카로 이주해 유년시절과 학창시절을 일본에서 지냈다. 당시 어머니를 설득하여 오사카미술학교에 진학하였으며 오사카미술학교에서 동광회를 설립한 사이토 요리에게 서양화를 배웠으며 오사카미술학교 교장인 동양화과 야노 교수의 수제자로 선택되어 4명의 제자들과 사택에서 2년간 지내면서 대가의 삶과 화풍을 전수받고 오사카미술학교를 졸업한다. 1944년 2차 세계대전 중 살고 있던 집이 피폭당해 없어지자 어머니와 함께 귀국선을 타고 여수항으로 귀국하여 목포에 정착한다. 목포에서 목포고등여학교와 목포중학교의 미술교사로 근무하였으며 1945년 목포조흥은행에서 첫 번째 개인전을 개최하였다.

해방 직후 목포에서 일본 신사로 사용하던 건물에 백영수회화연구소를 개설해 미술에 관해 연구하였다. 그리고 녹영회(綠影會, 1945)를 만들어 두 차례의 '합동전'을 개최하였다. 이후 1946년 조흥은행 2층에서 열린 전시회에서 동네 처녀를 모델로 그린 누드작품을 출품하였다. 당시 백영수와 친하게 지내던 학교 가사 선생을 모델로 그렸다는 오해를 받아 당시 보수적인 화단의 논쟁거리가 되었다. 누드 작품은 목포의 여류 소설가 박화성과 초대 목포문인협회장을 지낸 차재석, 서양화가 김동수 등이 신문을 통해 논쟁을 벌였다.

누드 논쟁 이후 학교의 권고로 목표여중을 그만두게 되었으며 같은 시기 조선대

학교 총장 박철웅이 조선대학교 미술과를 개설하자는 제의가 들어와 광주로 올라온다. 남도 미술에서 백영수가 차지하는 위치는 해방 후 조선대학교 미술과를 만든 창설 교수라는 사실이다. 백영수는 1946년 7월 중순 전국에서 두 번째로 만들어진 조선대학교 미술과에 서양화 주임교수로 선임되었다. 지방에 개설된 최초의 미술과로 정원이 20명이었으며 12월에 정원을 세배로 늘리기 위해 학생을 모집하였다. 조선대학교 이전에 전국 최초의 미술학과는 이화여자대학교 예림원 소속의 미술과로 1945년 10월에 만들어졌으며 두 번째 미술과는 1946년 7월의 조선대학교 문예학부 미술과이며 세 번째는 1946년 9월 서울대학교 미술부이다.

광주에서 백영수는 친분이 있던 의재 허백련을 찾아가 교수 제의를 하였으나 허백련은 미술과 창설에 적극적인 도움을 약속하였지만 교수 제의는 거절하였다. 이후 천경자, 윤재우를 찾아가 조선대학교 미술과를 함께 만들자고 요청하여 이들이 출강하였으며 12월에 김보현이 교수로 취임한다. 백영수는 학생 수가 적어 학교와 학생의 집을 찾아다니면서 미술과에 지원해 달라고 부탁하였으며 학생 모집 결과 1946년 12월에 보결시험을 보게 된다. 그러나 보결시험 이후 학과 내부의 불협화음으로 교수직을 그만두고 12월 지리산 화엄사 구층암에 은둔하여 작품을 제작한다.

백영수가 조선대학교에서 미술과 창립을 위해 활동한 내용은 『예술통신』(1946)의 「조선대학 미술과 확충」에 1946년 7월 조선대 미술과가 창설되었다는 내용과 서양화 주임교수로 백영수가 선임되었다는 내용이 실려 있으며 2000년 『백영수 회상록, 성냥갑 속의 메시지』에서 백영수는 당시 상황에 대해 회고하였다. 그리고 조선대학교는 1946년 9월 광주야간대학원으로 개교하였으며 1946년 11월 광주야간대학원을 조선대학원(朝鮮大學園)으로 교명을 바꾸었다. 조선대학원 시절인 1946년 11월 10일 조선대학원 총장 박철웅이 미술과가 포함된 문예학부 교수 백영수에게 서울로 출장을 보낸 증명서가 현존한다.

1947년 서울로 상경한 백영수는 화신백화점화랑의 개인전을 개최하면서 주목을

받게 된다. 이 시기 최초의 국전이었던 1947년 미군정청 문교부 주최 '조선종합미술전' 심사위원, 대한미술협회 상임위원 등을 지낸다. 그리고 1948년 UN 한국위원회 초대로 덕수궁 석조전에서 개인전을 개최하였으며 1950년 한국 최초의 미술이론서 『미술개론』을 출판하기도 하였으나 6·25 전쟁이 일어나 널리 활용되지는 못했다.

백영수는 한국전쟁이 일어나자 대한미술협회 이사직을 맡고 있는 터라 도망자 신세가 된다. 1951년 1·4 후퇴 때 부산으로 피란을 떠났으며 부산 광복동 다방에서 13번째 개인전을 개최한다. 이 시기 신사실파 동인들과 매일 금강다방에 모여 새로운 전시를 구상하였다. 『자유문학』 월간지에 삽화를 그렸으며 가깝게 지낸 이중섭에게 자신의 일을 나누어 주기도 하였다. 이중섭과는 금강다방에서 주로 일을 하였으며 일거리가 없어 시간이 남을 때 이중섭은 담배갑 속 은박지를 펴서 연필로 간단한 컷을 그린 것이 이중섭의 은지화가 나오게 된 배경이다. 백영수는 1953년 제3회 신사실파 전시에 8점을 출품한 김환기, 유영국, 장욱진, 이중섭, 이규상 등과 함께 한 신사실파 작가이다. 신사실파 작가들은 한국미술사에서 순수함을 추구하고 구상과 추상이 혼합된 모더니즘 추상미술을 그린 선구자로 평가받는다.

백영수는 1977년 서울 출판문화회관화랑, 광주전일미술관에서 개인전을 개최한 후 뉴욕을 거쳐 프랑스로 도불한다. 1979년에는 가족이 파리로 이주하였으며 요미우리 화랑과 이탈리아 밀라노의 파가니 화랑과 전속 계약을 맺었다. 1980년 파리 아트, 요미우리 화랑 등에서 다수의 개인전을 개최하였다. 그리고 '살롱 도톤느', '앙데팡전' 등 다수의 단체전에 참가하는 등 유럽에서 100여회의 개인전과 단체전에 출품하였다. 2000년 프랑스 파리에서 회고록 『성냥갑 속의 메시지』를 출간하였으며 2007년 신사실파 60주년 기념전이 개최될 때 프랑스문화원에서 많은 작품을 한국으로 옮겨주었다. 2011년 1월 백영수는 한국으로 돌아왔으며 2016년 전 조선 대학교 교수 백영수 명의로 정부로부터 은관 문화훈장을 수상한다.

백영수, 「무제」, 1953, 33×20cm

나. 백영수의 작품세계

해방 전후 백영수의 작품은 목포에서 누드작품 논쟁과 「목포근경」(1945)으로 보아 사실주의를 근간으로 한 구상 작품을 그렸음을 알 수 있다. 「목포근경」은 전경의 석 탑과 집 양식으로 판단해보면 목포 근교의 사찰을 그린 작품임을 알 수 있으며 암 갈색을 위주로 산과 나무, 사찰을 그렸다. 이후 백영수는 남도를 떠나 지리산에 들 어간 후 자연과의 교감, 삶에 관한 성찰을 통해 작품세계를 형성하게 된다. "지리산 의 생활은 내게 여러 가지 면에서 성숙 할 수 있는 기회를 마련해 주었다. 언제나 둥 지 안에서 어미 새의 보호를 받고 있던 새끼 새가 처음 넓은 하늘을 바라보며 경험 함직한 일들처럼 갑자기 밀려 왔던 많은 일들은 지리산 맑은 산 공기에 용해시켜 인간관계의 심오함을 정리하고 사색할 수 있었던 기회였다." 백영수는 삶의 어려 움을 경험한 후 지리산 자연을 통해 깨달음을 얻었으며 이후 청순한 자연의 깨끗함 과 동심, 순수한 아이, 아이를 사랑하는 모정을 작품에 나타냈다. 백영수를 상징하 는 타원형의 얼굴을 가진 엄마와 아이의 순수한 모습을 표현한 작품을 보는 사람들 은 평온함을 느끼며 진정한 행복과 순수한 마음의 본질에 대해 생각하게 한다.

백영수의 1950년대부터 1960년대 한국 전통에 기반을 둔 작품은 구상미술에 추 상미술 형식을 도입하여 작가가 느낀 심상을 단순화된 형태와 색으로 표현하였다. 1953년 신사실파 출품작을 2010년에 재제작한 「장에 가는 길」은 장터의 모습을 반 추상 형식으로 표현한 작품이다. 장터에서 바구니를 든 여인들을 단순화된 형태로 나타내고 우리 전통의 아름다움과 소박한 정서를 담아냈다. 그리고 작품의 배경화 면은 직선과 둥근 사각형 도형으로 나타내 추상과 구상을 공존시켰다. 1960년대 「우화」(1963)는 진한 황토색으로 겹쳐 보이는 초가집과 황토 빛이 두드러진 나무 절구통 등 향토적, 민속적 소재로 한국적 미감을 나타낸 작품이다. 향토색으로 단 순화하여 그린, 해 맑게 웃고 있는 동글동글한 얼굴을 가진 아이들의 모습이 정감

백영수, 「우화」, 1963, 37.9×45.5cm

백영수, 「귀로」, 1989, 캔버스에 유채, 91×116.3cm

있다. 소와 아이들이 재미있는 형태로 단순화되었으며 소를 몰고 풀을 먹이려고 가는 모습이 감상자의 마음을 훈훈하게 만드는 작품이다.

백영수는 1969년 신문회관 화랑 전시부터 정신과 마음을 추구하는 시리즈 작품을 제작한다. 작품들은 청순하고 순수한 세계를 표현하였으며 과거와 현재를 연결하는 시공간과 순수한 심성을 조형적으로 나타냈다. 「풍경이 있는 소반」(1974)은 시·공간을 초월하는 영원한 근본적인 심성을 조형화한 작품이다. 진한 적갈색 배경에 한국적 색채와 미감으로 단순화된 산, 구름, 해, 새를 통해 세상의 순수한 본질을 나타냈다.

1970년대부터 백영수는 모자(母子)상을 기반으로 한 작품을 그렸으며, 프랑스에서 활동한 시기인 1980년대부터 1990년대 선보인 「가족」 시리즈는 타원형의 둥근 얼굴과 중간 색조의 녹색으로 그린 백영수만의 작품이다. 아기를 안고 있는 어머니, 아이의 모습 등 가족을 주제로 부드러운 형태로 인물을 단순화시켜 표현하여 평온한 느낌이 난다. 한국적이며 포근한 느낌이 나는 「가족」 시리즈는 엄마와 아기, 나무, 집에 담긴 정서를 미적으로 승화시켜 순수함을 나타냈다.

2000년대 이후 밝고 맑은 원색의 균일화 추상화면에 단순화된 엄마와 아기, 창, 나무 등 구상적인 대상을 포인트를 주어 그린다. 이러한 작품은 우리가 살아가는 세상과 이 안에 사는 인간에 관한 본질적인 깨끗함과 순수한 정신을 표현한 것이다. 2010년대 백영수는 세상의 만물을 함축적인 조형적인 면과 선으로 단순화시켜 이루어진 시적(詩的)인 작품을 그렸다. 「도시」, 「공간의 문」, 「여백의 문」 등은 순수하고 깨끗한 감성으로 그린 추상작품으로 시공간과 존재들을 작가의 마음을 담아 재구성한 것이다. 「여백의 문」은 여백을 연상시키는 밝은 회색의 화면에 밝은 하늘색을 띤 작은 파란 사각이 있다. 작품에 나타난 공간이 상징하는 것은 여백을 통해 새로운 세계로 나가는 작은 파란 문을 표현한 것이다. 또한 「공간의 문」은 새로운 세계가 연상되는 푸른 문에 에머럴드 빛깔의 작은 사각 점이 있어 또 다른 새로운

백영수, 「불루쥬 풍경」, 2002, 90.9×72cm

공간의 문임을 암시하고 있다. 이처럼 2010년대 백영수는 세상에 담긴 순수한 공간의 내면과 색이 가진 미감을 나타냈다.

백영수는 1944년 목포에 정착하여 작품 활동을 하였으며 조선대학교 미술과 창립을 위해 학생을 모집하고 기반을 닦은 남도작가이다. 그리고 유영국, 장욱진, 이중섭 등의 대가와 함께 한국현대미술에서 중요한 역할을 한 신사실파에서 활동한 작가이다. 백영수는 엄마와 아이, 산, 새 등 한국의 서정성을 담은 독자적인 작품을 그렸다. 그리고 2000년대 들어 점, 선, 면 등 순수한 조형 요소에 한국적인 정감을 넣은 시공간을 나타낸 작품을 발표하였다. 즉, 백영수는 한국적인 정감을 넣은 근원적인 조형적 요소와 세상의 본질을 그린 작품을 제작한 남도에서 배출한 한국을 대표하는 모더니즘 미술의 대가이다.

4. 근원과 본질을 담은 오방색 작가 오승윤

가. 오승윤의 삶과 예술

오승윤은 오지호의 「남향집」(1939)이 그려진 해인 1939년 송악산 아래 개성 남향집에서 태어났다. 해방 전후 아버지인 오지호를 따라 전남 화순 동복으로 내려와 남도의 아름다운 자연을 보고 자랐다. 이후 1952년 광주로 이주하여 조선대학교 부속 중학교를 다녔으며 1954년부터 지산동 초가에서 생활하였다.[85] 오승윤은 고등학교 때 미술부 활동을 하였으며 고등학교 3학년 때, 전국 학생 실기대회에서 「소묘」로 최고상을 수상한다. 오지호는 유화를 그리기 전에 중요한 것은 데생이라고 강조하며 오승윤에게 "데생이란 모든 그림의 기본이자 골격이고, 데생보다 먼저 갖추어야 할 것이 사람으로서의 인격체라는 것을 몸소 실천해야 한다."고 가르쳤다.

홍익대학교 미술대학을 졸업한 오승윤은 1967년부터 1969년까지 국전에서 특선을 하였고 1969년 전라남도 도전 최고상을 수상한다. 1967년 국전 특선작 「입추」는 부엌에서 나와 앉아 있는 젊은 여인의 삶의 모습을 포착해 그린 작품이다. 그리고 1968년 「포구」는 바닷가 포구에서 아기를 안고 젖을 물리고 있는 젊은 어머니 모습을 담은 그림이다. 1969년 「해풍」은 갯벌에서 조개를 캐다 쉬고 있는 여인의 모습을 표현하였다. 이후에도 연자방아를 돌리고 있는 농부와 그 아내를 그린 1973년 「임진년」, 바닷가 바위에 앉아 있는 해녀의 모습을 담은 1975년 「대해(大海)」가 국전에서 특선을 하였다. 그리고 1976년 앉아서 대야에 가득 담은 물고기를 바라보는 여인과 팔짱을 끼고 앞을 응시하는 여인을 그린 「남해의 볕」으로 문공부장관상을 수상한다. 이렇듯 오승윤의 국전 출품작에는 마당, 바닷가 등 삶의 현장에서 볼 수 있는 우리들의 모습, 우리 어머니의 모습을 표현하였다.

오승윤은 1974년, 전남대학교 사범대학 미술교육과를 창설할 때 초대 학과장을 지냈다. 그리고 1982년 전남대학교 예술대학을 만드는 등 광주와 전라남도 예술 발전을 위해 노력하였다. 오지호는 오승윤에게 "화가와 대학교수는 결코 병존할 수 없다."고 이야기했다. 오승윤 또한 어지러운 시국에서 예술가로서 참된 교육자로서 그 역할을 동시에 하기 어렵다는 것을 깨닫게 되었고 결국 아버지가 세상을 떠나자 진정한 미술을 찾아 대학 강단을 떠났다. 그 뒤 한국의 산하를 여행하며 기법, 미술이론, 철학 등 치열한 자기 성찰과 연구를 통해 작품세계를 열게 된 오승윤은 다음과 같이 말하였다. "회화는 표현 기술의 연구와 함께 이에 상응하는 이론적 기초도 있어야지 단순한 감성만으로 예술이 되는 것은 아닙니다. (…) 스스로 안고 있는 내부적인 갈등과 함께 같은 것을 극복함으로써 우리의 미술이 넓은 의미의 세계 속의 한국미술로 도약을 할 수 있을 것이라고 생각합니다."[86]

이후 오승윤은 지리산, 무등산, 수련 등을 소재로 빛과 색의 변화를 통해 자연의 본질을 담은 풍경화를 그린다. 그리고 한국인의 삶이 묻어나는 초가, 길쌈, 해녀 등

우리 민족의 정서를 담은 풍속화를 그렸다. 오승윤이 1980년대 교수직을 사임한 후로부터 약 10여년 동안 이러한 양식과 주제의 작품을 창작하였다. 이 시기 창작 활동의 결실을 선보인 대표적인 전시는 1984년 롯데백화점 창립 5주년 기념 '오승윤 초대전'이다.

1990년대 중반부터 오승윤의 작품은 전면적으로 변화하여 오방색으로 그린「풍수」시리즈를 통해 우리 민족의 정서와 우주의 질서와 조화를 나타냈다.[87] 직접 보고 느낀 자연의 변화를 주역, 풍수, 사서오경 등 동양사상과 연관하여「풍수」시리즈를 창작하였다.「풍수」시리즈는 8만 명이 관람한 아르노 도트리브(Arnaud d'Hauterives)가 주관한 '가을전람회'(1993)의 한국관에서 주목을 받았고 모나코 '몬테카를로 전람회'(1996)에서 특별상을 수상하였다. 그리고 피에르 가르뎅 재단의 대표 전시인 '살롱 쿠 드 쾨르'에 2년 연속 초대되어 프랑스 화단에 널리 알려졌으며 피카소, 보나르 등 최고 작가의 작품을 표지 작품으로 내세운『위니베르 데 자르(Univers des Arts)』표지에 실렸다. 그리고 프랑스 미술평론가 파트리스 드 라 페리에르는 오승윤의 작품에 대해 호평하였다. "오 화백은 피카소, 마티스, 보나르, 고야처럼 연구되어야 할 화가로 그의 작품은 20세기 미술사의 한 부분을 차지할 것이다." "오승윤 작품에서의 강렬한 화법과 엄밀한 구성력 그리고 상징적 표상들은 상징적 의미를 전달하며 인간이 자연을 두려워하기 이전의 순간, 조화롭고 고요했던 순간의 첫 아침과 그 이상의 신비감을 비추어 낸다."고 평하였다.

나. 구상회화

1) 풍경화
오승윤은 독창적 시각을 가지고 한국의 산과 강, 수련 등 한국의 아름다운 사계를 풍경화에 담았다. 그리고 빛과 색채가 어우러진 다양한 색으로 짧고 힘 있게 표현

하였다. 아름다운 자연에 대해 느낀 감흥을 밝은 색조로 화폭에 담았으며 정신세계를 화면에 투영하는 방법으로 전통 산수화의 정신과 기법을 도입하였다. 오승윤은 하늘의 이치를 밝히고자 했던 남종산수화와 작가의 개성을 강조한 실경산수화에 나오는 미점(米點)을 통해 서양화의 점묘법 기법에서 벗어나고자 하였다. 색의 내포가 빛의 화음이라는 생각을 가지고 물감을 붓으로 밀 때는 둥글게, 붓을 뗄 때는 날카롭게 솟아오르는 기법을 창시하였다. 산의 능선은 선묘로 처리하고 그 아래는 물감을 밀어서 당기거나 찍어서 작품을 그렸다. 오승윤은 이와 같은 기법으로 산, 마을, 바위, 꽃 등을 그렸는데 자신이 창안한 이 기법을 '추인법(推引法)'이라 불렀다.

그리고 한국의 산과 강을 표현할 때 빛에 의한 색의 향연으로 자연에 대해 느끼는 감동을 나타냈다. 오승윤은 빛과 색에 대해 말하였다. "화면에 자연의 오묘함과 신비함을 감동 그대로 남게 해야 한다. 현장의 감동이 화폭에 생생하게 남아 있어야 한다. 빛과 색채의 감동이 언제 보아도 마음 설레도록 감동을 주는 작품이어야 한다. 가을 아침 풀숲에 맺힌 영롱한 이슬이나 그 위에 쏟아지는 해맑고 빛나는 햇살도 좋다."[88]

「수련」(1983)은 노랑, 파랑, 초록 등 밝은색의 연잎과 하얀 연꽃, 강물이 조화를 이루고 있는 작품이다. 초록에서 노랑, 빨강으로 변화되어가는 다양한 색의 연잎과 하얀 연꽃이 화면을 아름답게 구성하고 있다. 작가의 감성이 담긴 빛에 의한 선명한 연잎과 연꽃이 어우러져 리듬감과 색채 상호 간 효과에 의한 생동감을 느낄 수 있다. 「찔레꽃 피는 계절」(1987)은 찔레꽃이 피는 신록이 짙은 5월의 산을 그린 작품으로 초여름 분위기를 느낄 수 있다. 산에 걸린 구름, 백옥같이 하얀 찔레꽃이 핀 흰 화면과 신록의 나무가 대비를 이루어 감성을 자극한다. 빛에 의해 변화된 선명한 초록색과 흰색, 짙은 청색, 남색이 어우러져 푸른 산의 모습이 화면 속에 생동감 있게 살아난다.

「산내리」(1989)는 가을 산과 단풍을 자유로운 필치로 그려 에너지와 생명감이 넘친다. 자연에 대한 감흥을 표현한 산은 밝은색의 추인법으로 채색하여 2차원 공간의 화면에 나타난다. 그리고 빨강, 노랑, 주황이 어우러진 가을 산의 아름다움과 그 속에서 살아가는 자연스러운 마을 모습을 담았다. 리듬감과 생명감이 넘치는 「한국의 가을」(1992)은 가을 산을 그린 작품으로 화면 상단은 구름과 하늘, 나머지 대부분은 알록달록 단풍이 든 가을 산을 묘사하였다. 높은 데서 산을 바라본 시점의 작품으로 노랑, 주황, 빨강, 흰색 등 다양한 색으로 자연에 대한 인상을 그렸다. 오승윤의 점과 밝은 원색의 조화가 돋보이며 붉게 혹은 노랗게 물든 나무와 들을 표현하였다.

2) 인물화

오승윤의 인물화는 삶을 소재로 한 작품과 나부(裸婦) 작품으로 나눌 수 있다. 작품 속 여인은 넉넉하고 풍요로운 모습을 가진 일하는 아낙 또는 우리가 흔히 만날 수 있는 주위의 사람이다. 「대한(大寒)」(1973)은 대담한 색과 차가운 겨울, 얼음낚시를 하는 노인의 모습을 사실적으로 표현하였다. 눈 덮인 빙판은 세상을 초월한 듯 낚시를 하는 노인의 빨간 목도리와 색의 대조를 이루고 있으며 흰 눈, 신발 등의 표현이 생동감 있다. 작가의 감성으로 그린 청색의 그림자는 차가운 감각을 보여주며 사실적인 묘사와 색채 감각이 돋보이는 작품이다.

1980년대 나부 작품은 조화 있고 균형 잡힌 여인의 몸매에서 리듬이나 곡선미가 흐르며 인본주의에 그 뿌리를 두고 있다. 오승윤은 조물주가 만든 것 중에서 가장 아름다운 것이 여체이고 여인의 나체 속에 모든 아름다움이 함축되어 있다고 보았다. 오승윤은 나부를 그린 이유에 대해 다음과 같이 말하였다. "나부는 다분히 에로틱한 내용의 것이지만 균형 잡힌 여체는 기억과 감각의 혼합 속에 인간체험을 생생히 환기를 시켜 주는 예술적 가치를 지니고 있다. 회화는 시대 따라 그 형식과 유

오승윤, 「산내리」, 1989, 캔버스에 유채, 65×91cm

파가 변천해 왔지만 나체화는 인간의 역사와 함께 그 예술성이 영원히 지속되어 왔고, 더욱 강렬한 매력을 발해온 것이다. 이것은 그 소재 자체가 인간을 다루었기 때문이다." 「칠선녀도」(1985)는 견우와 직녀의 설화를 소재로 한 작품으로 이는 우리나라와 중국 전통 명절인 칠석과 관련이 있다. 이 작품에는 무지개의 구름이 감돌아 일곱 명의 선녀가 인간의 강 옆에 내려 깃옷을 벗고 목욕을 하는 모습이 담겨있다. 여인들은 선녀이지만 우리 주위에서 볼 수 있는 젊은 여성의 모습으로 적황색의 배경과 색의 조화를 이루어 그 인체가 두드러진다. 광선을 받아 밝게 드러난 매력적인 인체의 부분에서는 여체에서 느낄 수 있는 곡선의 아름다움이 묻어난다.

오승윤은 1980년대, 삶의 근본인 대지와 자연을 기반으로 살아가는 사람들의 순박하고 순수한 모습을 그렸다. 고향에 대한 향수와 따뜻한 심성, 예술가의 감성을 바탕으로 시골 아낙, 소, 베 짜는 여성 등을 소재로 삼았는데 적황색을 비롯한 한국적인 색채를 사용하여 따뜻한 고향의 마음을 담았다.[89] 그는 민속적 작품에 대해 다음과 같이 말하였다. "흐릿한 호롱불에 둘러앉아 도란도란 담소를 나누는 한가로운 농촌의 정경을 그리는 것도 회화 거리로 좋다. 순진무구한 우리 민족의 향수와 애정을 느끼고 감동을 주는 작업, 그것이야말로 지극히 자연스러운 작가의 행위에서 이루어지는 것이다. 그것이 바로 나의 조형관이다."라고 하였다.

이런 조형관은 「섬진강」(1988)에 잘 나타난다. 작가는 작품에 대해 "남도 삼백 리를 굽이쳐 흐르는 섬진강, 조상이 물려준 땅을 비옥하게 적시며 인정(人情)을 일깨워 주었던 섬진강 포구에 언젠가 나룻배 한 척이 전통 밧줄에 매여 있다. 나는 강 건너 산기슭으로 일하러 가는 농부와 소, 그리고 밭을 매러 가는 아낙네와 함께 긴 간짓대가 노가 된 사공의 배를 타고 도강했다. 고도의 물질문명의 유혹에 빠져 허우적거리는 현대인에게 이렇듯 청정하고 유유자적한 풍류와 멋이 있겠는가. 우리네 초가집 안방 토벽의 황토색, 그 내음은 곧 우리 조상의 것이요 바로 우리의 것이다."라고 설명한다.[90] 「섬진강」은 직접 보고 경험한 남도인의 삶을 적황색으로 담

오승윤, 「섬진강」, 1988, 캔버스에 유채, 130.3×194cm

아낸 작품으로 민속적 소재, 풍부한 색채 구사, 남도의 서정성을 담았다.

「해녀」(1985)는 바닷가에서 해녀들이 자맥질 후 불을 쬐고 휴식을 취하고 있는 모습을 그린 작품으로 해녀들의 삶의 모습을 사실적으로 묘사하였다. 적토의 붉은 색은 우리 민족 고유의 색으로 해녀와 후면의 파란 바다와 하얀 파도가 보색을 이루어 화면이 돋보인다. 정확한 인체 비례는 사실성을 강조하며 붉게 그을린 피부와 홍조를 띤 혈색의 여체에서 건강미를 보게 된다. 벌판에서 아이를 업은 엄마와 어구, 물고기를 손질하는 여인 등에서 화면 구성의 완숙함이 묻어나며 색의 조화가 뛰어나다.

3) 풍수

오승윤은 메모에 "예술은 내 삶의 목적이다. 내 작품의 영원한 명제는 자연과 인간의 조화이며 평화이다."라고 적었다. 1990년대 중반부터 그린 「풍수」 시리즈는 한국인의 정신과 자연을 담은 작품이다. 오승윤은 자연의 하늘, 흰 구름, 물 등 기본 요소와 그 속에서 사는 인간, 새, 물고기와 같은 온갖 생명의 조화와 질서를 화면에 담고자 하였다. 하늘과 바람, 구름, 물 등의 자연 요소와 인간과 생명이 어울려 살아가는 이상향의 풍경이 풍수인 것이다. 이러한 본질은 밝고 화사한 명쾌한 색과 단순화된 형태로 나타난다. 동양 전통의 오방색(황, 청, 백, 적, 흑)을 기초로 세상의 원리를 표현하여 자연은 단순화되어 본질을 나타낸다. 화면 곳곳의 동그란 점은 우주를 움직이는 기(氣)로서 기에 의해 자연이 조화롭게 형성되어 질서를 이룬다.

「풍수」에는 밝고 명쾌한 색으로 표현된 자연의 구성 요소들이 조화롭게 어우러져 있다. 구름과 공기를 표현한 물결의 선은 동적이지만 전체적인 작품 분위기는 정적이다. 오방색과 본질적인 형태로 그린 풍수는 현상계의 자연에서 변하지 않는 것, 근원적인 본질을 추구함으로써 형이상학적 가치를 지닌다. 세상의 본질을 자연과 인간의 내면에서 찾고자 하였으며 산과 강, 구름, 생명 등 자연에 존재하는 만

물을 순수하고 참되게 표현했다. 작가는 풍수 작품에 대해 다음과 같은 메모를 남겼다. "풍수사상(風水思想)은 우리 민족(民族)의 자연관(自然觀)이며 삶의 철학(哲學)이요, 신학(神學)이다. 오방정색(五方正色)은 우리 선조(先祖)들이 이룩해 놓은 위대(偉大)한 색채문화(色彩文化)이며 영혼(靈魂)이다. 단청은 자연의 법칙인 음양의 화합이며 하늘이 내린 색채(色彩)이다. 작가(作家)는 마땅히 영적인 세계와 속세를 연결해 주는 무당 같은 위치에 있어야 한다. 그러나 신의 경지는 넘보지 말아야 한다. 작품에서 경지란 완벽한 것보다는 서툰 듯 기술이 보이지 않았을 때 마음을 설레게 한다. 창작(創作)은 자유로운 상상력에서 출발(出發)한다. 색채사용(色彩使用)이 자연스러울 때 영적세계(靈的世界)에 도달할 수 있다. 작가(作家)가 너무 현실에 집착한다면 시간(時間)과 상상력을 잃게 된다. 우리 문화(文化)에서 시작(始作)한 예술(藝術)이 진정한 창작(創作)이다."[91]

「풍수」는 자연 구성 요소를 생략하고 단순화하여 음양오행에 의해 사물이 생성되는 이치를 담은 작품이다. 순수하고 참된 마음으로 오방색으로 그린 산과 하늘, 물 그리고 그 속에 사는 생명은 진실된 자아인 자연의 본질로 인간 감성을 자극한다. 사람이 사는 마을은 뒤에 산이 있고 앞에는 물이 흐르는 자연과 더불어 사는 조화로운 공간이다. 즉, 풍수는 자연의 본성과 본질을 표현한 이상적 공간으로 본질적인 정신, 보편적인 질서를 복원하여 그린 완전하고 맑은 이상향이다.

「풍수 무등산」(1996)은 오승윤이 늘 보고 살아가고 호흡하는 광주 무등산을 그린 작품이다. 단순화된 형상과 오방색이 조화롭게 어울린 작품으로 신비감을 자아낸다. 생명인 새, 사슴, 물고기, 화초와 이들의 생명을 유지시켜 주는 하늘, 산, 물 등 자연을 그렸다. 인간이 사는 초가집은 하늘과 새, 물과 물고기, 산과 동물로 이루어져 자연과 조화를 이룬다. 하늘 아래에 사슴과 꽃, 산과 초가집, 물과 대지의 현상들이 한데 어우러져 있다. 작가는 「풍수 무등산」에서 꾸밈이 없는 자연의 본질을 보여주고자 하였으며 순수, 우주 질서, 평화를 담고 있는 상징이자 이들이 조화

를 이루는 이상향으로 무등산을 표현하였다.

「바람과 물의 역사」(2004), 「좌선」(1996) 등에 나오는 나부나 한복을 입은 여인은 자연이자 우주의 본질적 존재로 순수의식과 진실을 나타낸다. 제5회 광주비엔날레 출품작 「바람과 물의 역사」는 만물이 생기는 오행의 이치인 오방색으로 우주 만물의 존재와 원리를 표현한 작품이며 우주 만물이 서로 공존하면서 순환을 이루는 자연 본질에 관한 내용이다. 인간과 동식물 등 생명, 그리고 이를 지탱해 주는 대지와 하늘이 조화를 이루는 환희를 품고 있으며 자연의 아름다움을 담았다. 「바람과 물의 역사」를 그릴 무렵 작가 노트에는 다음과 같이 적혀 있다. "해와 바람, 흙과 물, 나무와 풀들과 우리 자신이 한 몸 되는 것을 깨닫는 것—선(禪)", "마음에 낀 때를 벗기는 작업이 선(禪), 번뇌 망상을 제거하고 때가 묻기 전 상태로 돌아가는 것, 그것이 바로 견성(見性)이다." 순수한 본연의 모습인 여인은 자연 본질의 회복을 위하여 세상의 조화를 이루어 내고자 하는 모든 생명과 자연이다. 이 작품은 행복, 사랑, 평화를 담은 근원적 우주를 표현하였으며 생명과 삶의 근원인 여인을 통해 배려와 존중의 가치를 나타내었다. 형상과 색채로 이루어진 우주는 인간이 살아가는 곳이며 이 세상에 존재하는 인간이 있게 하는 구성 요소이다.

금강산을 답사하여 그린 작품인 「금강산」(2005)은 우리 국토인 금강산에 대한 사랑이 담겨 있다. 화면 하단에 윤택하고 부드러운 토산, 중앙부에 뾰족한 암산을 그리고 화면 최상단에 하늘을 표현을 하여 한 화면에 금강산 전경을 표현하였다. 금강산의 많은 봉우리를 표현하기 위해 간략하게 그 본질을 찾아 묘사하였다. 작가의 감성으로 그린 밝고 맑은 오방색 봉우리와 독특한 구도가 조화되어 꾸밈이 없이 자연스럽다. 화면 곳곳에 동그란 모양의 흐르는 자연의 기(氣)는 우주가 움직이고 생물이 교감하고 있는 현상이다. 평온함과 자유로움을 상징하는 새가 화면 위에 날아가고 있으며 인간이 사는 소담한 초가는 자연과 어울려 조화롭고 평화롭다.

「산과 마을」(2005)은 오방색을 기본으로 한 맑은 청색의 산을 통해 청명한 초여

오승윤, 「바람과 물의 역사」, 2004, 캔버스에 유채, 210×610cm, 2004 광주비엔날레 출품

오승윤, 「금강산」, 2005, 캔버스에 유채, 130×162.2cm, 광주시립미술관

름을 느낄 수 있는 작품이다. 하늘을 상징하는 새, 물을 상징하는 물고기가 초가 마을과 조화롭게 어우러져 살아가고 있다. 풍수 사상에 맞는 배산임수 형식의 초가 마을 뒤에 산이 있고 그 앞에 인간이 자연에서 먹을 것을 구하는 들이나 논두렁을 그렸다. 생명의 근원인 물에는 노랑, 빨강, 연두색의 물고기들이 노닐고 있어 조화를 이룬 자연의 한 부분임을 나타낸다. 자연과 생명, 인간이 조화를 이루고 살아가는 세계는 성리학의 이(理)의 원리가 지배하는 천리(天理), 순수(純粹)의 완전하고 조화로운 세계이다. 음과 양을 기본 원리로 오행에 의해 생성된 만물이 하늘과 조화를 이루어 살아가고 있는 이상향이다.

만물이 생성되는 원리인 오행을 상징하는 오방색으로 그린 오승윤의 풍수 시리즈는 평화와 조화, 순수를 담고 있으며 생명의 근원과 본질을 표현한 작품이다. 마음에서 우러나온 맑은 오방색으로 우리 강산의 근원적인 자연을 만들고 그 속에 살아가고 있는 생명을 그렸다. 결론적으로 풍수는 자연과 생명, 인간이 조화롭게 상생하면서 살아가는 삼라만상이 움직이는 이상향을 그린 작품으로 순수와 본질, 근원적 마음, 아름다운 기운을 담았다.

오승윤은 풍경화, 풍속화, 인물화, 풍수 등 다양한 주제와 양식으로 조형세계를 펼쳐 나갔다. 빛에서 온 자연 근원에 관한 탐구를 통한 작가만의 독특한 필체인 추인법으로 작품을 제작하였으며 민속, 서민 생활 등 본연의 삶을 주제로 우리 땅에 사는 사람을 그렸다. 1990년대 중반의 「풍수」는 오방색으로 자연과 인간, 우주의 마음을 담고 한국인의 정서, 우주의 이치를 풀어냈다. 이처럼 오승윤은 인간의 삶, 자연의 본질, 자연과 인간의 조화, 평화를 자신의 예술세계에 담아낸 작가로 작품을 통해 보는 이들에게 많은 이야기를 한다.

5. 민족 전통을 통해 하늘의 정신을 담은 이강하

가. 이강하의 삶과 예술

이강하는 우리 전통을 바탕으로 민족의 정체성과 남도인의 삶을 표현한 작품을 그린 남도의 대표 작가이다. 이강하의 아버지는 단청, 단청 보수 작업, 현판에 문양을 새기는 일을 하였으며 토기와 공장을 운영하기도 하였다. 어린 시절 이강하는 단청 그림과 상여에 쓰이는 장식용품 등을 제작하는 아버지에게 안료를 사용하는 방법과 단청을 칠하는 법 등을 배웠다.

"아버지가 단청 작업을 하러 다니셨기 때문에 안료를 대하는 기회가 많았어요. 그리고 조그마한 그림들은 집에서 체본으로 만들어 색칠도 하고 그랬는데 일손이 바쁠 때는 저한테 맡겨 주시고 색칠하라고도 하셨거든요. 그때는 그것이 그림인지도 몰랐습니다. 그리고 겨울에는 방 안에서 뭔가를 열심히 깎았어요. 거북이도 깎고 학도 깎고, 그 당시는 아버지께서 하는 작업을 무심히 보고 생활처럼 느끼고 살았는데 지금 생각해 보니 그것은 대단한 작업이었다는 생각이 듭니다."[92]

부친에게 배운 기술과 정신은 훗날 이강하가 우리 민족 전통과 사상을 기반으로 한 독자적인 작품을 제작하는 배경이 된다. 이강하에게 인생의 전환점이 되는 만남은 초등학생 시절 조선대학교 미술과 2학년 강연균, 1학년이었던 최연섭을 만나 그들의 작품을 보면서 예술가의 길을 가겠다고 생각한 것이 계기가 되었다. 그리고 고등학교 때 임직순의 제자인 서양화가 김종수에게 미술을 배워 남도 서양화단의 작품에 대해 알게 되었다. 이 시기 미술부에서 활동하면서 전국 미술실기대회에서 수상하기도 하였다. 부모님의 권유로 조선대학교 공업전문학교 전기과에 입

학하였으나(1969) 낮에는 학업을 밤에는 강연균의 로댕화실에서 지속적으로 그림을 그려 예술가의 길을 걸어가기 시작했다.

이강하는 1980년 30살의 나이에 조선대학교 사범대학 미술교육과에 입학하였으며 그해에 남맥회(南脈會)를 결성하였다. 남맥회는 전통에 대한 공동의 관심을 모아 구체적인 실천으로 옮기고자 결성된 미술단체로 전통과 구상회화에 근본을 둔 작품세계를 보여주었다. 특히 남맥회의 창립 20주년을 기념하는 '아름다운 우리 강산전'(2000)은 중·남부지역 7개 시, 도(광주, 대구, 울산, 부산, 전주, 목포, 대전) 미술단체들의 초대 교류전으로 젊은 작가들의 참신한 전시였다는 호평을 받았다.

이강하는 부친에게 배운 우리나라 전통의 단청과 문양을 통해 우리 문화의 정신을 작품에 담았다. 조선대학교 대학원 순수미술학과 학위 논문인 「단청의 회화사적 고찰」(1986)은 그의 예술세계에 밑바탕이었던 한국 전통 문양의 단청을 회화사적 측면에서 연구하였으며, 이를 예술세계에 적극적으로 반영하였다.[93] 이강하가 단청으로 그린 길은 화려한 원색의 대비와 감각적인 느낌을 가지며 전통 문양은 상징성을 담고 있다. 이러한 전통 색과 한국적인 소재는 궁극적으로 우주를 형성하는 원리이자 질서의 원리인 음양오행 사상으로 음양이 표현되는 방법이자 진행하는 법과 이치이다.

5·18민주화운동은 이강하의 작품세계에 큰 영향을 주었다. 쿠데타로 권력을 잡은 신군부 세력은 1980년 광주학생시위에 공수부대를 투입하는 것을 시작으로 민간인 학살을 자행하였다. 이강하는 1980년 5·18민주화운동 당시 학교 교정에서 여학생을 구타하는 공수부대원을 목격하고 시민군의 일원으로 참여하였으며 시민군을 위한 선전용 현수막을 제작하였다. 대중매체와 미디어가 진실을 은폐하고 민주화를 부르짖던 사람들을 악의 무리로 둔갑시키는 역사적 현실에 1개월간 구속되어 감옥 생활을 하였고 그 후 2년간 지명수배자로 쫓기며 힘든 은둔 생활을 하였다.

과거의 지나온 행적을 직시한다면 우리가 살아가야 할 정확한 지표를 설정할 수 있는 삶이 될 것이다. 과거가 과거에 그치는 것이 아니라 현재에 이르며 또한 그 것들은 계속 미래를 중첩해 지향하면서 이어져가기 때문이다. 우리는 그 속에서 오직 하나의 조그마한 점에 불과한 것이다. 그러나 그 점들은 모여서 선이 되며 그 선들이 모인 것이 면으로 되는 것이기에 우리는 그 점들의 진실되고 정의로운 삶만이 절실한 현실인 것이다. 사람들이여, 정부의 정책과 행정을 긍정적으로 이해하고 수긍한다는 것이 국가에 충성이라고 생각한다면 그것은 큰 오산이다. 정부의 정책에 비판과 투쟁 그리고 부정적 시각만이 젊은이의 용기만은 아니다. 다만 민족과 역사 앞에 부끄럽지 않은 진실로 정의로운 삶만이 선구자의 길이다. 보수적인 전자보다는 진보적·창조적인 후자의 삶이 더욱 값진 삶이며 우리의 나아갈 행로일 것이다. 우리 민족의 아픔과 삶은 오늘에 이르러 뼈를 깎는 아픔과 진통으로 몸소 경험하고 산출해 내어 내일이 희망찬 그리고 살아가고 있는 기쁨과 애착을 가지고 떳떳이 위를 보며 걸어가는, 역사를 생각하면서 오늘을 숨 쉬며 피와 땀으로 살아가야 할 것이다.[94]

이강하는 5·18민주화운동 후 2년여 동안 은둔 생활 중 친척 집에 머무르게 되면서 광주광역시 남구 양림동과 인연이 되어 이후 30여 년 동안 살게 된다. 양림동은 선교사들이 만든 100년 가까운 역사를 가진 학교, 병원, 교회와 조선 후기 고택이 있는 광주의 전통이 살아 숨쉬는 근현대 역사마을이다. 오웬기념각은 한센병을 치료하다 폐렴으로 숨진 오웬(한국명: 오기원) 목사를 기념하는 장소로 1919년 3·1운동 당시 대규모 집회가 열린 장소이다. 또한 시인 김현승, 차이콥스키 제자이자 러시아에서 활동한 정현, 중국의 아리랑이라는 「옌안송」을 작곡한 정율성의 고향으로 현재에도 많은 예술가들이 모여 활동하고 있다. 이강하가 정신적으로 육체적으로 힘든 1980년대 양림동은 마음의 안식처가 되었다. 이강하는 양림동에서 「맥

(脈)」 연작에 몰두하였으며 프랑스 〈르 싸롱〉 전에서 2년 연속 은상을 수상한다.

5·18민주화운동에 시민군으로 몸소 들어가서 활동한 이강하의 작품은 아픔과 진통을 경험하고 나온 내일의 희망과 떳떳함이 담겨 있다. 한 시대를 살아가는 예술가가 시대와 사회를 위해 어떠한 태도를 지니고 과제를 수행해나가야 하는지 고민하고 진실함을 표현하였다. 이를 위해 역사에 대한 바른 인식을 가지고자 하였으며 전통을 연구하여 민초의 삶과 역사의 맥, 진실 등을 표현한 민족의 미의식을 담고 있는 작품을 그렸다. 이러한 작품은 추상 등 당시의 현대미술의 흐름을 극복하고 하늘, 땅, 인간에 바탕을 둔 작품이다.

요즘 그림들을 보면 '우리'와 '나'가 혼동되어 있는 듯합니다. 작가와 감상자 사이 공감대가 전혀 형성되지 못하는 그림도 많습니다. 그림을 통해 무딘 신경선을 깨우쳐 주고 새로운 감성이 열리도록 하기 위해서는 역사를 관통하는 작가의식, 회화에 대한 작가관이 뚜렷해야 된다고 생각합니다. 역사 속에서 다듬어진 전통미를 바탕으로 새롭게 창조된 민족적 미의식이 되살아나야 하기 때문입니다.[95]

진실이 아닌 외형이나 형식보다는 소박하고 진실한 형태미에 대하여 아름다움을 추구한다. 인간의 미적 기준은 영원불변하다. 그 불변의 시각적 기준은 형태를 왜곡·변질시키지 않은 자연주의에 입각할 것이다.[96]

작품 활동으로는 1985년, 100호가 넘는 대작을 위주로 남도예술회관에서 첫 번째 개인전을 가져 「항구 가는 길」, 「향」, 「맥」 연작 등 1970년 후반부터 1980년대 초반까지 제작한 100여 점의 작품을 출품하였다. 미술연구소를 운영하거나 대학 시절에 제작한 작품으로 불교와 민속, 전통 사상을 담았다. 롯데잠실미술관에서 열렸던 한국 미술계의 리얼리즘 작가들의 '한국의 리얼리즘전'(1991)에 「봄이 오는

길목」(1991)을 출품하여 미술계의 이슈가 되었다. 당시 『광주일보』에 "한국 대표 리얼리즘 작가들의 작품을 한자리에 모은 전시회가 열려 한국화단의 화제가 되고 있다. 이번 전시회에서 이강하는 현실 인식에서 남다름을 보이고 있는데 특히 어촌의 현실 풍경을 직선적으로 그려내는 사실주의 회화의 한 단면을 보여주고 있다."[97]고 보도되었다. 또한 국립현대미술관에서 열린 '민중미술 15년전'에 「고향의 봄」(1991)을 출품하였다.

대한민국 광복 50주년을 기념하여 1990년대 대작들을 전시한 5번째 개인전 '참다운 변화로 미래를'(1995) 전시는 이강하에게 중요한 전시였다. 서울을 포함한 전국 7개 도시(인천, 부산, 대구, 대전, 제주, 광주) 순회 전시로 8월 중순부터 11월 말경까지 열렸다. 이강하는 1988년부터 2005년까지 일본, 중국, 중남미, 러시아, 지중해, 유럽, 인도 등 해외 각지를 여행하면서 작품 활동을 하였으며 『무등일보』(중국 기행), 『광주일보』(중남미, 인도 기행), 『전남일보』(지중해 기행) 등에 작품과 함께 풍물 여행기를 기고하기도 하였다.

2003년에 직장암 판정을 받고 5년 동안 투병 생활을 하였으며 투병 기간에 예술혼을 불태우며 다수의 미완성작을 남겼다. 작가로 활동한 30여 년 동안 5권의 화집을 발간하고 '오늘의 지역작가전'(1989, 금호미술관), '비무장지대 작업전'(1994, 예술의전당), '한중교류전'(2005, 광저우미술관) 등 100회 이상의 단체전과 8회의 개인전을 열었다.

나. 이강하의 작품세계

1) 우리 전통의 맥(脈)

이강하의 「맥」 연작은 단청 기법을 바탕으로 불교, 민속 등 우리 전통 사상과 색을 담은 작품이다. 민족의 역사에 흐르는 맥을 찾아 새로운 예술의 경지와 아름다움

을 찾고자 하는 작품으로 우리 문화의 맥을 연구하여 그린 것이다.

내 민족의 역사에 흐르는 '맥'은 무엇인지 살펴 외래문화와의 비판적 접맥은 우리의 성숙한 전통문화로 이어질 것이다. 요즘은 남도문화의 전통이나 호남화단의 맥보다는 시대의 미감이나 개인의 독자성에 관심들이 더 많다. 하지만 다양한 매체와 형식들로 창의적 예술세계를 탐닉하는 작업 못지않게 개인이나 시대 문화의 뿌리를 확고히 다지는 일 또한 자기중심을 분명히 세우는 기초 과제일 것이다. 인간이 추구하는 예술의 경지나 아름다움이 어떤 모습이든 나는 나만의 언어로 신이 제시했을 푸릇푸릇 되살아나는 그 세계로 다가서고 싶다. 정신과 기술이 단단한 나의 세계를 이룰 때까지 그리고 삶의 진실됨을 표출하기 위해 오늘도 한 장의 캔버스 위에 모든 것이 닳도록 문지르고 생각한다.98)

「맥」연작은 한옥에서 많이 사용하는 우물마루 위에 불상, 불화, 금강역사 등 전통문화의 요소를 기반으로 그렸다. 우물 정(井) 자 형의 마루의 나이테의 곡률과 간격이 살아 있어 자연의 아름다움과 율동미를 느낄 수 있다.

나의 작품 속에 우리의 색채, 선, 형태를 나의 방법과 나 나름의 해석으로 재창출해 표현하고자 노력한다. (…) 내 민족의 문화와 예술을 이해하고 거기에 흐르는 '맥'은 무엇인지 살펴 외래문화와의 비판적 접맥은 우리의 성숙한 전통문화로 이어질 것이다. 나는 우리의 것에 더 많은 애착과 끈기를 가지고 그것으로부터 배우려고 한다.99)

「맥」연작은 삶과 죽음, 현실과 이상세계를 보는 가치관을 보여주며 이러한 두 개의 경계를 나눈 것은 '발'로 중요한 소재이다. 발은 대상을 가리거나 햇빛을 가리

기 위한 용도이며 때로는 엄숙한 분위기를 만들어 발 뒤의 대상을 은연중에 보여준다. 「맥」 연작의 발은 현실세계와 이상세계인 현상과 마음 세계의 경계를 구분하며, 발을 통해 마음의 세계를 은연중에 나타냈다. 즉 발 앞의 세계는 현실세계이고 발 안의 세계는 보이지 않는 세계, 이상의 세계, 마음의 세계이다. 현실과 보이지 않는 마음의 세계는 분리가 아닌 서로 연결과 교류가 되며 교류는 다른 세계 간의 관계가 아닌 인연으로 연결된다.

「맥(脈) II」(1982)는 우리 민족의 전통 탈춤을 통해 전통과 민초의 마음을 드러낸다. 발 뒤에 양반을 조롱하는 말뚝이가 있으며 뒤쪽에 해학의 대상인 양반, 노승들이 한바탕 놀고 있다.

우리는 이제 조금 서툴고 세련되지 못했더라도 우리의 노래와 가락으로 춤추며 흥겹게 작업에 임해야 할 것이다. 서구화되어 가는 조형방식이 현대화되었다는 등식은 걷어치우고. (…) 우리 문화의 자존은 사라지고 우리는 어디에 서 있으며 무슨 장단에 맞춰 춤추고 있는가? 이제 자아가 없는 그 화려한 춤은 멈추자. 그리고 자기의 춤을 추자. 그리고 자유롭게 노래하자.[100]

발 중앙에 있는 말뚝이는 민초의 상징으로 양반이 스스로 무식과 무능을 폭로한다. 말뚝이는 양반이 잘못을 말하게 하고 설득하는 민초를 상징한다. 이강하는 우리 전통의 탈춤을 그려 우리 문화의 자존을 지키고자 하였으며 작품 속에 놀이마당을 한바탕 펼쳤다.

「맥(脈)」(1983)은 발 앞에 선정(禪定)에 잠겨 있는 듯 오른손을 편안하게 내려놓고 결가부좌한 석가모니불상을 그렸다. 발 앞의 연화좌에 앉아 있는 부처는 깨달음을 얻은 석가모니불로 대중을 이끌어 간다. 발 뒤 공간에 대웅전에서 흰 코끼리를 탄 부처를 모시는 보현보살이 있어 부처의 깨우침을 세상에 알리고 중생을 이

끌고 있다. 발 뒤의 존재는 보이지 않을 듯 보이는 존재로 전경에 있는 부처를 호위하고 지켜주는 존재이다.

「맥(脈)-아(我)」(1984)는 우리 민족의 전통을 오방색과 불교 사상에서 찾은 작품이다. 금강역사상(金剛力士像)을 그린 작품으로 금강역사는 사문(寺門)의 양쪽에 배치한 불교의 수호신이다. 금강역사는 현실이 아닌 이상세계 혹은 깨달음의 세계의 가장 안쪽 외곽에 불법을 전하는 장소의 수호를 맡은 신이다. 두 개의 금강역사 양쪽으로 화면을 꽉 채워 담았으며 세밀한 묘사와 색채를 통해 금강역사상의 부리부리한 눈과 몸의 곡선을 잘 살려냈다.

「망(忘)」(1984)은 현실을 상징하는 순수한 여인이 이상적 무속적 공간인 발이 쳐진 공간을 보고 있는 작품이다. 우리 민족 문화인 단청을 소재로 여인을 사실적으로 표현하였으며 발에는 연꽃 문양이나 구름, 나무 등 불교와 민속 문양을 그렸다. 붉은색, 청록색 등 대비가 선명한 원색을 사용하여 현실이 아닌 다른 인식의 공간임을 보여준다. 발을 통과하면 보이지 않는 인간 인식 밖의 세상을 들어갈 수 있다. 여인이 바라보는 발 안의 세계는 삶과 죽음의 화해가 이루어지고 서로 위로하고 용서하면서 잊게 되는 망(忘)의 공간으로 믿음과 새로운 삶을 시작할 수 있는 힘을 제공한다.

「맥(脈)-선(禪)」(1985)은 수행을 통해 생사를 초월하여 일체의 번뇌를 끊고 지혜를 얻은 노승의 모습이다. 눈썹은 아래로 처져 있고 이마와 눈가, 목둘레에 주름이 가득하여 출가한 구도자의 엄중하고 고된 수행의 흔적을 나타냈다. 번뇌를 깨뜨리고 해탈에 이른 선(禪)의 경지에 오른 모습으로 선정인(禪定印)의 수인을 하고 있는 부처의 형상이다. 발 뒤에 가려진 안쪽 인식 밖의 세계는 선을 수행하는 스님을 보호하는 금강역사가 있다. 역동적인 동작의 금강역사는 맨주먹으로 격파 자세를 취하고 있으며 왼쪽 공간에 불법을 지키는 신들을 그린 현실 세계의 불화가 있다.

이강하, 「맥(脈)―선(禪)」, 1985, 캔버스에 유채, 145×112cm

2) 남도의 삶과 자연

이강하는 남도의 자연과 그 땅에 사는 사람들의 삶을 소재로 작품을 그렸다. 삶의 근본인 땅과 자연(하늘)을 기반으로 살아가는 남도 사람들의 순박하고 순수한 자연 그대로의 모습을 그려 삶과 염원을 담아냈다. 산과 강 등 남도 산하에 살아가고 있는 사람들의 삶을 그린 작품은 향수와 남도인의 심성이 담겨있으며 삶이 녹아 있다.

제 그림 속의 사람들은 늘 뭔가를 하고 있습니다. 노동의 아름다움이죠. 삶의 많은 부분을 노동하면서 사는 우리 이웃들의 모습을 승화하다 보면 스스로 행복해집니다.101)

산과 강은 누구에게나 고향을 그리워하는 향수의 대상이며, 인간 본연을 되찾게 하는 계기라 생각합니다. 두꺼워져 가는 마음의 벽을 허무는 데는 자연이 가장 좋은 상대지요. 그러나 산과 강은 그냥 그렇게 가슴속에 묻혀 있는 자연으로 보다는 산과 강바람을 맞으며 보듬어 온 삶의 자취를 그대로 드러내는 생명이 숨쉬는 민초들의 생활 터전을 말하고 싶은 거지요.102)

1980년대 삶과 남도의 자연을 그린 작품은 민초들의 삶과 우리 민족의 역사를 함께 담았다. 이강하는 시민군으로 참여한 5·18민주화운동의 영향으로 삶과 민중에 관해 관심을 가졌을 것이다. 평범한 사람과 민속적 소재에서 전통을 찾았으며 삶의 모습을 그린 여성은 남도의 어머니를 상징하며 세월에 맞서 억세고 강하게 묘사하였다. 남도 산과 강에서 우리 민족의 역사를 보았고 그 안에서 살아온 간절한 염원을 작가의 감성을 넣어 독자적인 리얼리즘 화법으로 표현하였다.

「영산강 사람들」(1986)은 민초들의 삶에서 보여주는 질박한 사실을 현실적으로 묘사하였다. 멀리 보이는 하늘과 강과 갈대 등 영산강 주변 즉 삶의 기반인 땅을 묘

사했다. 세밀하게 묘사한 강변의 갈대와 화면 너머로 보이는 푸른 하늘과 구름이 대조를 이룬다. 영산강 사람들의 삶의 모습과 풍경을 그린 작품으로 영산강변의 아낙들의 애환과 삶의 흔적이 담겨있다. 주름진 얼굴의 아낙은 머리에 삶을 유지하기 위한 바구니를 이고 무뚝뚝한 얼굴로 앞을 향해 나가고 있다. 세상의 풍파를 겪은 아낙들의 얼굴은 단호하며 일하러 가는 아낙들에게 서정적인 시골의 모습보다는 삶의 무게가 느껴진다.

「영산강과 어머니」(1987)에서 어머니가 걸어가는 길은 전통 문양과 색으로 묘사된 단청길로 옆에 흙길이 있다. 어머니로 대변되는 우리 민족의 삶, 갈라진 강변의 흙을 통해 우리 국토에 대한 작가의 감성을 표현했다. 화려한 꽃문양과 연꽃, 나뭇잎으로 치장된 단청 무늬의 땅과 단청의 강줄기의 흐름은 자연과 인간의 만남이다. 멀리 보이는 논밭과 평범한 야산, 단청길 옆에 흐르는 영산강, 나무가 거의 없는 들판을 통해 남도를 바라보는 이강하의 애정 어린 시각이 보인다.

「영산강과 어머니 II」(1987)의 옆으로 뻗어 있는 단청길은 우리 민족의 길이자 이 땅에 살아가는 사람들의 인생길이다. 단청길 옆에 키 작은 갈대가 바람에 몸을 눕히기도 하고 소나무가 길옆에서 지켜 주고 길을 따라 걷다 보면 저만치 영산강 주변의 풍경이 보인다. 앞에는 남도의 정경이 있으며 뒤돌아보면 지금까지 와서 본 풍경이 보인다. 나뭇가지 하나 의지하고 망태를 들고 가는 늙은 어머니를 통해 우리 땅에서 살아가는 어머니들의 삶의 무게를 느낄 수 있다. 무표정한 어머니의 모습에서 밝지만은 않았던 우리의 삶을 알 수 있으며 우리 민족의 자화상을 볼 수 있다.

1990년대 삶과 자연을 담은 작품은 남도의 아름다움과 서정적인 감성을 넣었다. 인물과 자연을 묘사할 때 밝고 명쾌한 색을 사용하였으며 어머니가 걸어가는 뒷모습과 길을 통해 남도의 풍경을 담아낸 구도를 사용하였다. 작가의 감성에 의해 자연의 다양한 모습을 새롭게 해석하여 그린 나무와 산이 특징이다. 향토색 짙은 그림으로 삶의 근본인 땅과 자연을 기반으로 살아가는 순박한 남도 사람들의 모습과

순수한 자연 그대로의 모습을 주관을 가지고 그렸다.

월출산이 정면으로 보이는 「백년동 고개」(1990)는 농부가 백년동을 넘어가는 풍경으로 흙길의 돌멩이까지 세밀하게 묘사하였다. 볏짚을 지게에 진 농부가 백년동 고갯길을 힘겹게 넘어가고 있으며 멀리 월출산이 보이며 가까이에는 마을이 있는 시골 풍경이다. 백년동 고개 위의 무리 지어 자라나는 소나무를 주관이 강한 색채로 독특하게 형상화하여 한국인의 나무인 소나무를 나타내었다.

「봄이 오는 길목」(1991)은 산수유가 핀 아름다운 구례의 산동마을 즉 산수유 마을을 그린 작품이다. 산수유가 핀 아름다운 시골마을에 사는 아낙이 작은 망태를 들고 길을 가고 있으며 노랑 산수유 꽃이 덮인 빨간, 하얀 지붕의 집은 남도의 아름다운 서정적인 풍경을 담고 있다. 이강하는 산동마을에 대해 다음과 같이 말했다.

우리 남도 땅, 산동마을에는 봄이 되면 제일 먼저 봄을 알리는 꽃들의 잔치가 벌어진다. 그곳에는 집 마당에도, 밭에도, 논에도, 길가에도, 우물가에도 아무 곳에나 보배처럼 산수유나무는 노란 자태를 자랑하며 흐드러지게 피어있다.[103]

화면 양옆에 풍성한 산수유나무에 풍성한 노란 꽃이 피어있어 마치 아름다운 이상향을 지나는 듯 아름다운 풍경이 펼쳐져 있다. 빨간 지붕의 시골 가옥과 돌담, 산수유나무 아래에 염소가 있는 서정적이고 아름다운 농촌풍경이다.

「솔마을의 아침」(2005)은 마을길을 따라 봄꽃이 핀 한적한 시골 풍경이다. 마을 어귀 전경에 시골 아낙이 망태를 들고 마을로 들어가는 모습으로 향토적·목가적 정감이 담겨있다. 들꽃으로 묻힌 시골마을은 누구나 따뜻하게 품어주는 마음의 고향으로 정감 있게 묘사하였다. 화면 전경에 사철 푸르른 소나무가 있으며, 햇살을 가득 받은 나뭇가지들이 화면을 장식하 듯 드리워져 있다. 마을 어귀를 지나가는 아낙 옆에 솟대가 있어 마을을 지켜 주고 있으며 마을에는 아담한 시골집이 봄꽃

이강하, 「봄이 오는 길목」, 1991, 캔버스에 유채, 112.1×162.1cm

에 파묻혀 있다. 멀리 원경의 산은 하늘을 나타내는 푸른색과 구름의 흰색으로 표현하여 마음속에서 그린 작품임을 알 수 있다.

3) 천지인을 담은 작품
이강하가 나부의 여인을 소재로 한 작품은 작은 우주를 표현한 것으로 인간이 만물과 교감하는 근원과 본질에 관한 것이다.

> 자연의 일부인 인간은 만물의 영장이다. 인간 중에서 여성의 인체는 더욱 인간의 고향인 것이다. 내가 나부를 보는 시각은 자연의 일부이며, 또한 고귀한 인간 태초의 바로 그 모습인 것이다. 또한 누드라는 단순한 대상물인 것만이 아닌 나의 작품 속에 유입될 때에는 나의 작품 세계의 일부로 나타나고 있다.[104]

즉 이강하는 인간 태초의 모습을 나부로 나타내었으며 자연을 현실이 아닌 본질과 완전함이 존재하는 이상향으로 나타냈다. 이강하의 작품 속 공중에 누워 있는 나부는 하늘, 땅에 서 있는 나부는 인간, 대지에 누워 있는 나부는 땅을 상징하며 대지, 인간, 하늘을 잇는 단청길이 나타난다.
이강하는 『월간 저널』(1999)에 "길은 어머니다. 어머니는 땅이고 생명력의 표상으로 우리들의 원초적인 고향이다. 그 땅을 바탕으로 한 길 저쪽의 목표는 산으로 산은 아버지이고 그것은 건강성이고 뿌리이고 역사이다."라고 말하였다. 그리고 작품은 사람들에게 희망과 자유, 평화를 준다고 보았다.

> 모든 이에게 희망과 자유, 그리고 평화를 가져다주어야 한다. (…) 무한한 창작과 작품을 위해…. 그림은 아름다운 정신의 세계와 진정한 기술의 조화로운 만남이었을 때 좋은 작품이 창출될 수 있을 것이다.[105]

이러한 이강하의 작품관은 동양 사상의 음양의 이치에 관한 것으로 하늘과 땅, 인간을 연결하며 인간의 본질적인 순수함을 나타낸다. 희망과 자유와 평화는 음양오행이 교차하여 운행하며 순수한 태초의 인간 마음으로 완전성과 깨끗함을 갖춘 정신세계이다.

「무등산－여명의 태평소」(1992)는 1,100m 무등산 서석대가 가까이 보이는 광경으로 고산 일대의 낮은 식물과 꽃이 그려져 있다. 여명 즉 희망의 빛을 알리는 태평소는 순수한 태초의 인간이 연주하여 희망과 하늘을 청하는 기능을 한다. 보라색 연꽃이 있는 단청길은 서석대까지 이어져 있다. 보라색으로 그린 서석대는 현실 속의 무등산이 아닌 이상적 공간임을 알려 준다. 밝은 청색의 하늘과 구름이 상서로운 빛으로 빛나고 있으며 녹색의 꽃과 풀은 대지의 생명감을 나타낸다. 누워 있는 젊은 여인은 생명력 있는 땅과 대지이며 태평소를 든 여인은 인간을 상징한다. 투명한 살색의 미묘한 변화는 배경의 단청 문양 비단길의 보라와 대조를 이루고 있다. 여체의 곡선미와 부드러운 살결을 통해 하늘, 땅, 인간의 생명력을 느끼게 한다. 서 있는 여인으로 표상되는 인간은 무등산에서 밝아 오는 빛, 즉 희망의 빛을 비추는 무등산 정상으로서 이강하가 생각한 이상향을 향해 있다.

「아, 1894년」은 1894년 동학농민운동 100주년을 기념하는 '황토에서 금남로까지' 전시에 출품한 작품이다. 먹과 유화로 그린 작품으로 역사와 민족을 위하고 전통을 지키려는 생각에서 동학농민운동을 주제로 하였다. 민중들의 반외세, 반봉건주의를 상징하는 인물인 전봉준을 오른쪽 위 작품 속 사진으로 묘사하였다. 화면 정중앙에 농민군을 대표하는 농부가 칼을 높이 들고 창의문을 발표하고 있다. 대지 위에 앉아 있는 인물의 모습은 이들이 평범한 농민이자 이 땅을 구성하는 민중임을 의미한다.

그러나 농민들과 민중들의 모습은 머리에 칼을 차고 있거나 십자가에 매달린 모습이다. 그들 위에는 민중의 요구를 무시하고 외세를 부른 흥선대원군, 민비, 고종

이강하, 「무등산—여명의 태평소」, 1992, 캔버스에 유채, 아크릴, 193.9×259.1cm

이강하, 「아, 1894년」, 1994, 캔버스에 유채, 아크릴, 130.1×162.1cm

과 이들의 요청에 의해 농민군을 학살한 일본군을 묘사하였다. 전봉준과 동학농민군을 주제로 하고 있으며 동학이라는 역사적 사건 속에 사라졌던 이름 없는 민중을 다룬 작품이다.

5·18민주화운동은 민초들에 의해 일어난 반외세, 반봉건의 동학농민운동을 자연스럽게 연상시킨다. 「아, 광주!」(1995)는 「아, 1894년」과 역사적 맥을 함께 하는 작품으로 1980년 5·18민주화운동을 담은 작품이다. 쿠데타로 권력을 잡은 신군부 세력은 민주화를 바라는 광주 시민들의 요구에 대해 군을 동원하여 한국전쟁 이후 최악의 민간인 학살을 자행하였다. 그 후 신군부 세력은 민주화를 요구하는 시민들의 적이 되었고 이러한 상황 속에 폭압 정치는 계속되었다. 그리고 광주에서 일삼은 만행을 폭도 진압이라는 거짓으로 탈바꿈하여 정권 출범의 기반으로 삼았다. 이러한 역사적 사건에서 5·18민주화운동에 시민군으로 직접 참여한 이강하는 옳고 거짓됨이 없이 진실을 직접 행하였다. 이러한 행위는 민주화와 자유를 지키기 위한 노력이고 옳음과 진실을 통해 민주주의를 지켜나간 정의로운 행위이다.

「아, 광주!」의 보라색으로 채색한 중앙 부분은 5·18민주화운동의 역사적 사건의 현장을 담아냈다. 중앙에 민주와 자유를 외치며 싸우는 광주 시민과 시민군이 있다. 땅에는 옳고 진실한 마음을 가지고 민주와 자유를 위해 싸우다 희생된 시민들이 있으며 이를 슬퍼하는 우리 국토인 어머니가 있다. 뒤에는 자유와 민주를 요구하는 시민들을 무자비하게 진압하는 민간인 학살 장면을 담았다. 왼쪽과 오른쪽은 다른 세계로 자유와 평등의 가치인 민주화를 이루고 생명의 소중함을 나타낸다. 소박한 하얀 한복을 입은 남도의 무녀는 5·18민주화운동 희생자의 넋을 씻는 정화의례를 거행하고 이를 통해 망자가 다시 살아나고 있다. 하얀 한복을 입은 여인들이 손을 잡고 강강술래를 하고 있으며 그 가운데 하늘을 상징하는 여인이 하늘에 기도하여 다시 태어난 생의 기쁨에 관해 이야기한다. 맨 끝에는 가락이 빠른 장구와 북소리가 웅장한 전라도 좌도농악이 열려 민중들에게 희망과 힘을 주고 있

다. 이러한 모습은 5·18민주화운동 희생자들의 정신이 부활하여 민주화를 이루고 자유와 평등, 그리고 생명을 중요시하는 새로운 이상세계가 펼쳐지고 있음을 보여준다.

「무등산 천지인」(1997)은 제목 그대로 현실의 무등산이 아닌 이상향인 무등산을 그린 작품으로 하늘과 대지, 사람을 천지인으로 그렸다. 누워 있는 여인은 만물의 생명을 품은 자연과 대지로 이 땅에 생명이 생겨나는 오행의 이치를 담고 있다. 가운데의 여인은 인간으로 양옆의 노송은 가지의 뻗음이 완곡하고 굵은 소나무 몸통과 송엽이 무성하며 목숨 수(壽)를 의미한다. 인간으로서 한시적으로 존재하지만 완전하고 무결한 하늘을 닮아 가는 여인이 나타난다. 하늘을 향하는 화려한 연꽃 문양의 단청 위에 땅과 인간, 그리고 하늘을 상징하는 여인이 있다. 하늘을 향해 나아가는 여인 옆에 해와 달 그리고 상서로운 구름과 하늘이 있어 완벽한 이상향임을 나타낸다.

「비무장지대-통일의 예감」(2000)은 북녘으로 향한 연꽃 문양의 통일을 상징하는 단청길이 놓여 있고 하늘과 인간, 땅을 표현하는 여인들이 통일을 기원한다. 연꽃은 고결하고 청정함을 잃지 않고 창조, 생성의 의미를 지닌 꽃으로 불교에서 '연화화생(蓮華化生)'의 의미로 쓰인다. 즉 「비무장지대-통일의 예감」의 통일은 고결하고 청정함을 바탕으로 한 창조와 생성으로 가는 통일이다. 인간을 상징하는 가운데 여인은 북녘을 향해 보고 있으며 태평소를 가지고 있다. 태평(太平)은 나라가 안정되어 아무 걱정 없이 평안하다는 의미로 평화통일을 바라는 인간의 마음의 길을 놓아둔 것이다. 하늘의 여인은 새를 가지고 있다. 새는 초자연적인 세계로 여행을 의미하며 인간의 세계와 신의 세계를 넘나들며 안녕과 수호 그리고 풍요를 의미한다. 두 명의 여인은 분단된 두 조국의 대지와 자연을 상징하며 한 명의 여인은 통일의 길을 어루만지며 한 명의 여인은 앉아 묵상하고 있다.

4) 세계문화의 생명과 풍물

이강하는 미술기행을 통해 세계문화에 대해 알게 되었고 그 안의 우리 민족의 정신과 동양 사상을 작품에 넣었다. 이강하에게 문화란 인간을 자유롭고 안전하게 생활하도록 하는, 사람들이 살아가게 하는 하나의 유기체적인 큰 생명이다. 그리고 인간은 그 안의 큰 생명의 바른 의지에 의해 조화롭게 살아가는 존재로 보았다.

나는 많은 미술기행을 통해 문화란 일단 확립되면 자체적으로 생명력을 가지게 되며, 그것은 우리 세대에서 후세까지 영혼을 통해서 전달되는 것임을 알았다. 그 기능은 인간을 자유롭고 안전하게 생활하도록 하는 살아 숨쉬는 생명체임을 깨닫게 해준다.106)

또한 세계 각국의 역사와 유물을 통해 인간이 만든 위대한 예술에 대해 감탄하며 현재와 미래에 어떠한 의미를 가지는지를 생각하면서 작품을 제작하였다.

장기간의 연재를 하면서 스페인, 그리스, 터키, 이집트의 지중해 연안 4개국 역사와 유물을 통해 본 인간의 엄청난 힘이 만들어 낸 위대한 예술은 참으로 감동의 역사라 하지 않을 수 없다. 우리에게 역사란 과거의 과거성에 머물러 있는 것이 아니고 과거와 현재가 계속 이어져 가는 것임을 보여준다. 새로운 세기를 살아가는 우리는 과거를 돌아보고, 또 그것을 바탕으로 우리의 현재와 미래에 어떤 의미를 부여하며 살아가야 하는지 생각해 봐야 할 것이다.107)

화(和)는 이질적인 것들이 통합되는 것으로 화를 이루기 위하여 이질적인 요소들이 적당한 비율로 구성되어야 하며 이는 중(中)의 이치로 음양의 조화이다. 이강하의 세계를 여행해서 그린 작품은 외국의 뛰어난 문화와 정신세계를 보면서 우리

문화를 넣은 음양의 조화에 의한 것이다. 세계 기행을 통해 우리 민족의 정신과 외국 문화의 우수성을 함께 넣어 만든 작품은 질서와 조화의 가치를 담고 있다.

한국 미술은 현재 지구촌 속에 동시대를 같이 호흡하고 있다. 지구촌의 형성과 21세기를 맞는 전환점에서 외국의 미술 사조나 문화의 유형을 수용하지 않을 수 없지만 그 수용의 태도가 맹목적이기보다는 비판적이어야 하며 국제무대의 소용돌이치는 한복판 속에 서 있더라도 자아를 망각하지 않고 이제는 우리의 리듬과 민족의 원형적 미학을 되찾아야 하며 창출해 나아가야 할 것이다.108)

「아마존의 아이들」(1993)은 아마존 밀림에서 노 젓는 아이와 아마존 동물과 나무, 연꽃과 연잎, 열대우림을 그렸다. 녹색의 밀림에 있는 생기 있는 아이와 분홍 물새, 알록달록한 앵무새, 원숭이, 열대과일 등이 어우러져 이상향을 연상하게 한다. 검게 그을린 아이의 피부색과 장식적인 옷을 세밀하게 표현하여 이국적이면서 인간 본연의 순수한 매력을 느낄 수 있다. 울창한 밀림에 피어있는 연꽃과 물속에 뿌리를 두고 서 있는 나무의 모습은 신비감을 일으켜 실재와 환상이 공존하는 이국적 세계를 표현했다.

「인도-무소유」(1997)는 푸른 들판에 낮은 잡목이 드문드문 나 있는 평원에서 염소를 치는 목동과 당나귀를 몰고 가는 노인을 그렸다. 작은 막대를 들고 맨발로 가고 있는 노인에게 인생을 초월한 듯한 초인의 모습과 소박하게 자연과 더불어 살아가는 인도 문화를 음미해 볼 수 있다. 화폭에 담은 인도의 이국적 풍경은 독특한 조형 감각이 드러나며 현세를 넘어선 신비로운 아름다움이 표현되어 있다. 넓은 초원에서 검정, 하얀 염소가 풀을 뜯고 있으며 보따리를 머리에 이고 가는 목동에게서 한가로움을 느낄 수 있다. 들판에 난 풀잎의 초록색은 주관적인 감흥이 일어나며 전경의 작은 풀이 자라고 있는 길은 작은 돌멩이 하나까지 세밀하게 묘사하

여 자연 일부가 된다.

「플라멩코 Ⅰ」(2002)은 남녀가 플라멩코 춤을 추고 있는 장면으로 양옆에 첼로를 그려 음악이 연주됨을 암시한다. 플라멩코 춤을 추는 사람들의 의상은 빨강, 노랑, 검정의 강한 원색의 대비로 화려하다. 화려한 의상을 입은 남녀 무용수들이 춤을 추고 있으며 그들이 입고 있는 화려한 원색의 의상이 시선을 끈다. 화면 중앙의 화려한 붉은 드레스를 한 손으로 들어 올리는 여인의 밝은 표정과 화사한 원피스, 붉은 하이힐의 색채는 생동감을 일으킨다. 여인을 중심으로 뒤에 많은 사람들이 춤을 추고 있으며 춤을 추는 발동작과 손을 하늘로 치켜든 모습을 경쾌하고 생생하게 묘사하였다. 바닥에 채색된 낮은 명도의 회색 마루는 춤을 추는 사람이 입은 무용복의 화려하고 따뜻한 색과 조화를 이루어 화면에 균형과 질서감을 준다.

「멤논의 거상」(2003)은 이집트의 장제전을 지키던 멤논의 거상을 그린 작품이다. 파괴되어 흔적도 없어진 장제전이 있었던 들판에 세월에 의해 얼굴의 형체를 알아보기 힘든 거상과 거상 밑에 말이 끄는 수레를 끌고 가는 농부를 그렸다. 고대 문명의 조각상과 세월에 대한 호기심을 일으키는 거상을 세밀하게 묘사하였다. 거상과 나일강 주위의 풀을 가득 담은 마차를 끌고 가는 농부의 풍경이 이국적인 신비감을 느끼게 한다. 그리고 거상 뒤 낮은 산과 나무들이 연무에 휩싸여 흔적만이 남아 있어 상상력을 자극하는 작품이다.

이강하의 작품세계는 전통 사상을 바탕으로 남도인의 삶과 정신을 표현한 민족주의에 뿌리를 두고 있다. 이강하의 민족주의는 배타적 민족주의가 아닌 상호 이해를 바탕으로 우리 민족의 보편 정신을 담은 것이다. 이러한 민족정신을 담기 위해 남도의 산과 강을 기반으로 남도인의 삶, 우리 전통문화를 연구·해석하였다. 이강하는 "나는 무엇을 알 수 있으며, 무엇을 표현할 수 있는가?"에 대해 스스로에게 의문을 던지며 이에 대한 답으로 독자적인 예술세계를 펼쳐 나갔다. 한국의 전통

이강하, 「플라멩고」, 2002, 캔버스에 유채, 아크릴, 80.3×116.7cm

단청 문양과 불교, 민속, 무속 등을 통해 한국인의 정신세계를 표현하였으며 남도의 무등산과 영산강 등 우리 국토를 통해 우리 민족의 역사와 그 속에 살아가는 사람들의 삶을 그렸다.

이강하는 5·18민주화운동에 참여한 후 예술가의 역할에 대해 고심하고 역사와 전통을 바탕으로 작품을 제작하였다. 이러한 작품은 민족과 역사에 대한 성찰을 바탕으로 한 작품으로 천지인을 상징하는 하늘과 남도의 산하, 그 속에서 삶을 살아가는 사람들을 표현하였다. 하늘과 땅(자연)과 인간이 조화를 이룬 이상세계를 지향하며 이러한 이상세계는 천지인을 연결하는 것으로서 우리 민족의 역사의 맥에 근본을 둔 화합이자 인간에 대한 인(仁), 즉 사랑이다. 한국현대사의 중심에 있었던 이강하는 치열한 자기성찰을 통해 우리 민족의 맥과 진실을 찾으려는 한국미술사에서 중요한 작품을 그린 작가이며 재평가와 연구가 필요한 작가이다.

남도 모더니즘 추상미술

1. 남도 모더니즘 추상미술의 역사

가. 모더니즘 추상 미술의 시작

모더니즘 미술은 천재 혹은 엘리트가 전에 없는 새롭고 심도가 깊은 이론으로 처음으로 작품을 만든 것이다. 따라서 모더니즘 미술의 평가 기준은 '독창성'으로 모사나 복제를 금기한다. 추상현대미술의 이론을 정립한 클레멘트 그린버그는 진정한 모더니즘이란 '자유 사회의 자유 사고 체계'를 갖고 있다고 보았다. 아방가르드의 자율적 태도만이 독특하고 특별한 예술과 문화를 진보시킬 수 있으며 이러한 태도가 추상의 순수주의라고 하였다. 그린버그는 잭슨 폴록, 윌리엄 드 쿠닝, 마크 로스크와 같은 미국의 추상표현주의 작가들을 모더니즘의 기수라고 정의 내렸다. 이후 모더니즘 시대에 추상회화를 그린 예술가를 현대미술 작가라 호칭한다.

우리나라 추상미술 시작은 1935년 중반 자유미술가협회전부터 출품한 김환기의 「항공표식」, 「론도」(1938) 등의 추상 작품으로 볼 수 있다. 유영국은 기하학적 추상으로 자유미술가협회에 참여하였으며 이규상도 추상계열 작품을 제작하였다. 이처럼 일본을 무대로 전개되었던 초기 추상회화는 기하학적, 구성주의 경향의 작품이다. 그리고 한국미술에서 모더니즘 현대미술을 추상회화 특히 1950년대 후반의 자유로운 형식의 앵포르멜과 1960년대 후반부터 1980년대까지 지속된 대상을 없

애고 캔버스를 하나로 만든 모노크롬 미술로 간주한다.

이일은 한국전쟁이 근대미술을 청산하고 우리나라에 현대미술로 전환하는 계기가 된 것을 앵포르멜 추상미술운동이었다고 보았다.[109] 1950년대 후반 김창열, 하인두, 박서보가 우리나라의 앵포르멜 미술을 시작한 것으로 일반적으로 간주 된다. 1957년은 국전을 중심으로 한 기성 화단을 부정하며 새로운 돌파구를 찾아 나선 해로 현대미술가협회, 모던아트협회, 신조형파 등이 생겼다. 악튀엘전은 우리나라 모더니즘 추상회화의 단체로 미술사에서 중요한 단체이다. 중앙공보관화랑에서 열린 1회 악튀엘전(1962)에 김창열, 박서보, 하인두, 정상화 등이 출품하였으며 제2회 악튀엘전(1964)에 정영렬, 정창섭 등이 참여하였다. 이후 1970년대 국내화단은 단색조 회화가 풍미했던 시기로 우리의 고유한 정신문화를 모더니즘 추상미술로 표현하였다. 박서보, 서승원, 윤형근, 하종현 등은 모노크롬 미술운동을 전개하였으며 작품에서 배경과 대상의 구별을 없애고 하나의 평면으로 취급하였으며 그 안에서 한국적 정체성을 찾았다.

남도추상화의 시작은 한국 근현대미술사의 대가 김환기로 1930년대 중반부터 추상작품을 그렸다. 이후 양수아는 1939년 가와바다미술학교(川端校)에 입학하였고 강용운은 동경제국미술학교에 유학을 하면서 일본 화단에 도입된 입체파, 야수파 등 전위적인 미술 사조를 보고 해방 후 남도추상운동을 전개한다. 해방 후 강용운은 1950년 광주 최초의 추상미술전이라고 할 수 있는 '강용운 추상작품전'을 광주미문화원에서 개최하였다. 특히 「축하」(1950)는 한국 화단에서 앵포르멜의 시작을 1950년대 초반으로 볼 수 있는 미술사에서 중요한 작품이다. 양수아는 1948년 광주 미국공보원에서 추상회화 전시를 개최하였으며 1949년 국전이 시작되자 국전을 선전의 연장이며 보수적인 미술전이라고 비판하였다. 1956년에 광주 생활을 시작하면서 백색을 주조로 하는 앵포르멜 추상작품을 발표하였다. 이러한 강용운, 양수아 등의 남도의 앵포르멜 운동은 직간접적으로 우리나라 앵포르멜 운동에 영

향을 끼친다.

박서보는 우리나라에 진정한 의미에서 현대화단이 집단적 형성을 본 것은 1957년을 기점으로 하고 있으며 이 해에 앵포르멜 회화가 오늘의 30대에 의하여 선도되었다.[110] 라고 주장하며 자신을 앵포르멜 회화의 선구자로 간주하였다.[111] 그러나 양수아와 강용운에 의해 시작된 앵포르멜 추상은 박서보, 하인두보다 빠르다. 또한 1948년부터 1950년까지 추상회화, 앵포르멜 회화까지 고려하면 우리나라 모더니즘 추상회화의 시작으로 볼 수 있다. 남도의 초기 추상운동은 광주사범학교에 1949년 강용운이 부임하면서 제자들을 배출하였고 후임으로 양수아가 자리를 이으면서 남도 추상미술 전통이 확립된다. 정영렬, 최종섭, 우제길, 최재창 등이 광주사범학교 출신이다.

1960년대는 광주에서 청자회와 창작동인회가 학생미술부에 의해 구성되어 새로운 활력을 넣었으며 학생 전시인 '남종환, 김종일의 2인전'(1962)이 개최되었다. 이후 광주사범학교 출신 최종섭, 박상섭, 명창준이 에뽀끄의 모태가 되는 전시인 '비구상 3인전'(1963)을 시내 판문점다실에서 열었다.[112] 이들 청년 작가와 이세정, 김용복, 조규만, 엄태정 등의 선배화가들이 미술의 '신기원(新紀元)'을 이루려는 에뽀끄를 창립하여 남도에서 본격적인 모더니즘 추상 운동이 시작된다. 에뽀끄 동인들은 "과거에의 집념 같은 선이나 공간은 이제 우주과학에 그 자리를 비껴줄 때"(도규민), "합격증 배부처와 같은 국전을 거부"(김종일), "우리의 시야는 이제 세계를 굽어보고 있다"(명창준), "작가도 이제 현대화의 앙가쥬망을 스스로 짊어져야 하는 것"(최종섭), "물감만이 내 유일한 회화도구가 될 수 있느냐"(박상섭), "우리는 지금 한 우주선의 동반자임을 확인하자" 등을 주장하였다.

서울의 오리진(1958년 창립) 및 부산의 혁동인(1963년 창립)과 함께 국내 3대 비구상 미술그룹으로 꼽히는 '현대작가 에뽀끄(Epoque)'는 남도에서 추상운동이 본격적으로 시작됨을 알리는 중요한 단체이다. 창립 회원으로 김용복, 이세정, 조규만,

박상섭, 김종일, 명창준, 최종섭, 엄태정 8명이며 회장이나 대표자는 없었다. 제1회 전시는 1965년 12월 30일부터 1966년 1월 5일까지로 광주YMCA화랑에서 가졌으며 이세정, 최종섭, 김용복, 명창준, 조규만, 김종일 6인이 출품하였으며 박상섭과 엄태정은 출품하지 않았다. 작품은 비정형 추상 또는 비구상 작품들이 출품되었다.

현대추상미술운동에서 중요한 단체인 에뽀끄가 만들어 진 계기는 1950년대 서구 화단의 앵포르멜의 직간접적인 영향과 우리나라 초기 앵포르멜 추상을 그린 강용운, 양수아의 제자들이 모더니즘 추상운동에 적극 참여했기 때문이다. 그리고 1960년대 초 새로운 모더니즘 회화의 모색과 서울에서 학교를 다닌 모더니즘 추상화가들이 광주에서 활동을 했기 때문이다. 이후 주변 환경의 변화에 따라 가입과 탈퇴가 거듭되었으며 모더니즘 현대미술확산을 위한 대표적인 미술단체로 지속적으로 활동하였다. 장지환(1968년 참가), 우제길(1969년 참가), 최재창(1972년 참가) 등 새로운 회원들의 가입과 박상섭, 명창준처럼 구상회화로 전환하는 등 변화를 겪기도 한다.

나. 에뽀끄회의 현대 추상회화운동

1970년대 에뽀끄 회원들은 회화의 평면성을 확보하면서 객관적, 분석적으로 화면을 재구성하는 모노크롬 회화운동을 전개해 나간다. 에뽀끄는 서울에서 추상미술운동을 선도하는 정영렬에 의해 중앙으로 진출의 발판을 삼게 된다. 1973년 에뽀끄회 창립 10주년을 맞이하여 정영렬의 주선으로 '창립 10주년 기념발표회' 전시를 개최한다. 김구림, 박서보, 정영렬 등 중앙의 추상미술작가들과 에뽀끄 회원들이 광주 금남로2가에 있는 상공회의소화랑에서 초대전시를 하였다. 또한 1976년 전일미술관에서 '제1회 광주현대미술제'를 개최하여 전남, 서울, 경기, 부산, 경북의 비구상 작가들의 전시를 개최한다.

에뽀끄는 모임의 운영과 활동에 대한 내부 의견 차이로 1978년 12월 제16회전을 끝으로 돌연 해체되어 지역미술 문화계에 많은 충격을 주었다. 에뽀끄 회원이었던 김용복, 조옥순, 최재창, 이정자 등 일부와 예술의 사회적 역할을 의식하며 비판적 리얼리즘을 추구하던 신경호 등이 1979년 '2000년 작가회'를 결성한다.[113] 2000년 작가회는 김용복(당시 회장), 박양선, 신경호, 이근표, 이대행, 임옥상, 최익균, 홍성담 등 20대에서 40대에 이르는 다양한 연령층의 작가와 구상, 비구상을 총괄한 회원 13명으로 제1회 '2000년회' 전을 열었다.[114] 다음해인 1980년 10월에 비구상 작가 일부가 탈퇴하고 리얼리즘 계열 작가들을 추가 영입하여 두 번째 전시회를 가졌으나 신경호, 이근표, 홍성담 등의 작품이 기관으로부터 강제철거를 당하면서 중단된다.

하지만 최종섭, 김종일 등 초기 핵심 회원들을 중심으로 에뽀끄 모임을 정비하여 1979년 11월에 제2기 회원전을 열고 발전적 재출발을 천명한다. 에뽀끄는 1980년 구상미술 단체인 황토회와 함께 '황토회, 에뽀끄 연립전'(1980)을 개최한다. 이후 1980년대는 에뽀끄에 청년작가들이 꾸준히 영입되어 광주의 현대미술의 흐름을 주도한다. 이 시기 에뽀끄의 후원자는 현산 김두원 박사로 제일극장에서 충파 쪽으로 가는 황금동 2번지에 현산미술관과 사무실을 만들어 1979년말 에뽀끄와 단돈 100원에 계약하였으며 1982년부터 현산미술관을 무료로 운영하였다. 이러한 후원덕분에 에뽀끄는 전북의 문복철, 이승우 작가까지 영입하는 등 외연을 확대하며 발전한다. 1983년 현대미술가를 지원하기 위해 현산미술상을 설립·운영하였으며 제1회 최종섭, 2회 김종일, 3회 우제길 등 당시 40대 초, 중반의 중견작가들이 현산미술상을 수상하였다. 현산문화재단의 지원으로 에뽀끄 회원들은 창작에 의욕을 가지게 되었으며 에뽀끄가 남도의 대표적인 현대미술단체로 활동하게 되었다. 에뽀끄회는 1988년 제4회 금호예술상을 수상하여 전시와 함께 화집을 발간한다. 1990년대는 '광주현대미술제'와 '남부현대미술제'(제주·부산·전주·광주·목

포) 등을 주관하거나 참여하면서 호남지역 추상미술의 거점역할을 하였다. 또한 에뽀끄 창립 30주년을 기념하여 '자연+인간야외설치' 전(1993)을 국립광주박물관에서 개최하였다.

에뽀끄는 2004년 8월 23일 '2004년 창립총회'를 열어 11월에 사단법인 에뽀끄회 (ECAF)로 확대 개편하였다. 추상 모더니즘과 새롭게 대두한 포스트모더니즘 미술을 이끌어가는 구심체가 되었으며 정기적으로 미술전문지를 발간하고 국내외 각종 기획전을 개최하여 광주 현대미술을 대내외에 알리고 있다. 2009년에 사단법인 현대미술 에뽀끄가 주관하는 에뽀끄 미술상을 제정하여 회원으로 대내외적으로 왕성한 활동을 하는 작가에게 상을 수여하였다. 제1회(2009) 서양화가 신호재, 한국화가 류현자, 제2회(2010)에는 서양화가 이규환이 수상하였다.

2. 한국인의 감성과 서정을 담은 화가 김환기

가. 한국 추상회화의 개척자

전남 신안 출신 수화(樹話) 김환기(金煥基, 1913-1974)는 한국인의 정서를 담은 작품을 남긴 한국근현대미술을 대표하는 작가이다. 김환기는 산, 나무, 달, 새, 항아리 등을 통해 한국인의 따뜻하고 부드러운 정서를 표현하였으며 이러한 작품은 많은 사람들에게 사랑을 받는다. 만년에 무수한 점과 색면으로 내면적인 정신과 감성을 나타낸 추상회화는 우주와 인간의 본성을 담은 근원적인 작품이다.

김환기는 1913년 2월 27일 신안 안좌도에서 태어났으며 안좌초교를 졸업하고 14살 때 고향을 떠나 일본 금성 중학교로 유학을 떠났다. 유학 시절 고향과 부모님 생각에 일기에 그림을 그리면서 그리움을 달랬으며 졸업 후 일본대학 예술학원 미술

학부에 입학해 화가의 꿈을 키웠다. 유학시절 김환기는 파리에서 피카소와 함께 작업하던 후지타 쓰구하루 등에게 추상미술을 배웠으며 전위적인 화가들의 모임인 아방가르드 양화연구소에서 활동하였다.

김환기는 대학시절 혁신적 미술을 추구한 이과회(二科會)에 출품하였으며 1935년 중반 이후 기하학적, 구성주의 경향의 추상화를 제작한다. 1937년 귀국 후 동경에서 열리는 자유미술가협회전에 참가하여 피카소의 입체파, 러시아 아방가르드, 몬드리안의 기하학적 선과 색의 구성을 결합한 추상화를 그렸다. 이 시기에 그린 작품인 「론도」(1938)가 남아있어 당시의 화풍을 알 수 있다. 「론도」는 2박자의 재미있는 기악곡(론도)이 연주되는 현장과 소리의 이미지를 조형화한 작품이다. 화면 하단은 그랜드 피아노로 음악을 추상회화로 나타냈으며 사람들은 화면 전체의 리듬에 완전히 통합되어 색면 추상으로 존재한다.

「론도」는 피카소로 대표되는 입체파와 몬드리안으로 대표되는 기하학적 추상의 영향을 받은 작품이다. 입체파란 대상을 해체해서 2차원 화면을 3차원의 평면으로 그린 모더니즘 추상의 초기 양식이다. 피카소의 「만돌린을 가진 소녀」는 인체가 해체되어 화면에 체계적으로 배열되어 있는 면의 구조로 직선과 곡선의 대비가 보인다. 「론도」는 「만돌린을 가진 소녀」와 비슷하게 직선과 곡선의 대조가 보이는 등 구성면에서 입체파의 영향을 받았다. 또한 기하학적 추상 작품을 그린 몬드리안 작품의 영향으로 평평한 면으로 처리된 색면, 원색의 대비가 나타나는 화면이 나타나며 색은 경쾌하고 밝으며 기하학적 형태를 지니고 있다.

나. 한국의 서정을 담아낸 화가

해방 이후 김환기는 1946년 서울대학 예술학부에 미술과가 창설되면서 대학 강단에 섰지만 1949년 부교수 발령과 함께 서울대학을 떠나 예술가로 활동하였다. 1948

년 유영국, 장욱진, 이중섭과 신사실파를 조직하여 대중들이 이해하지 못하는 추상미술의 단점을 보완하여 구상적인 요소를 결합한 작품세계를 펼친다. 사실적인 작품이 아니면 예술로 인정되지 않는 사회적 분위기 속에서 신사실파 작가들은 혁신적인 반추상 작품을 그렸다. 이 시기의 김환기의 작품은 산이나 달, 학, 매화, 조선시대의 백자 등 한국적 정서를 바탕으로 추상과 구상이 조화되었다. 이러한 김환기의 한국적인 정서를 담은 반추상 형태의 그림은 자연을 노래하는 따뜻한 감성을 지닌 작품이다.

김환기는 달항아리를 좋아했으며 9점 정도를 수집하기도 하였다. 이 시기 둥글둥글한 백자 달항아리에 영감을 받아 한국의 선의 멋을 찾고 백자의 은은한 빛을 작품에 표현하였다. 또한 달항아리의 색과 형에서 예술적 감성을 느꼈으며 문인화의 소재에 서양화의 형식으로 작품을 그렸다. 순백의 깨끗한 백자 항아리와 지조를 상징하는 하얀 매화가 푸른 하늘과 어울린 작품에서 깨끗하고 담박한 문인 정신을 찾을 수 있다.

「항아리와 여인들」(1951)은 김환기 고향인 신안 안좌도를 보는듯한 푸른 바다와 하늘, 바다 위에 떠 있는 돛단배, 해변의 모래가 잘 어울려진 평화로운 세상을 그린 작품이다. 김환기는 평화로운 세상에 살고 있는 여인들을 둥글둥글하고 단순화하여 묘사하였다. 그리고 백자처럼 둥글둥글한 여인들과 그 여인들이 지닌 고기가 꽉 찬 백자 항아리를 통해 풍성함과 자연과의 조화를 표현하였다.

다. 고향에 대한 사랑으로 그린 한국미

김환기는 1952년 홍익대학교 미술학부 교수가 되었으며 1954년 예술원 회원에 선임되었다. 1956년 조선의 정서를 담은 작품으로 세계의 거장들과 경쟁하고 싶어 프랑스로 유학을 건너갔다. 3년 동안 프랑스에서 체류하였으며 파리 엠베지트 화

랑을 비롯하여 파리·니스·브뤼셀 등지에서 개인전을 가졌다. 프랑스 일간지 「르몽드」로부터 호평을 받기도 하였지만 동양인 화가에 대한 차별과 생활고로 어려움을 겪었다.

프랑스에서 돌아온 후 홍익대학교 교수로 부임하고 10년 후 홍익대학교 미술대학교 학장이 되었다. 귀국 후 해와 달 시리즈 등 많은 작품을 그렸고 국내외 개인전을 개최하는 등 활발한 활동을 하였다. 해와 달 시리즈는 해와 달, 산, 여인, 도자기, 파도, 바다 등 우리의 정서를 담은 서정성 짙은 소재를 통해 한국인의 감성을 표현한 작품이다. 이전의 백자 항아리와 매화 등의 소재에 산, 나무, 구름, 학, 사슴 등을 덧붙여 한국의 아름다움을 담아 우리 민족의 정신세계를 보여주고 있다.

「영원한 노래」(1957)는 작품명 그대로 영원히 존재하는 것들에 대한 작가의 감성을 넣어 표현한 작품이다. 프랑스 유학 이전 도자기, 매화 등의 소재에서 산, 나무, 구름, 학, 사슴 등의 소재를 통해 영원한 세계를 보여준다. 「영원한 노래」는 하늘과 바다를 상징하는 파란 물감을 두텁게 칠하고 산과 섬 등을 상징하는 원형과 사각형 도형을 그렸으며 구름, 학, 사슴 등 십장생 등을 짜임새 있게 구성하였다. 한국적인 감성을 담은 생명, 한국적인 소재의 기물, 학과 사슴 등의 정겨운 모습, 산과 바다를 상징하는 직선과 둥근 사각형 등이 화폭에 한데 어울려 있다. 또한 고향인 신안 안좌도의 풍경과 기억을 바탕으로 한국의 서정을 담은 작품으로 배경의 푸른색은 바다이고 홍매 위에 비춘 하늘은 안좌도 하늘이다. 사슴, 산, 섬, 백자항아리는 고향에 대한 추억과 정서를 상징하며 고향에 대한 생각을 바탕으로 그렸다.

김환기가 고향에 대한 사랑과 추억으로 작품을 그렸다는 것은 1962년 「고향의 봄」을 통해 알 수 있다.

…그저 꿈같은 섬이요, 꿈 속 같은 내 고향이… 순하디 순한 마을 안산에는 아름드리 청송이 숨막히도록 총총히 들어차있고 옛날에 산삼도 났다지만 지금은 더

덕이요 복령(茯苓), 가을이면 송이버섯이 무더기로 난다. 낙락장송이 울창하게 들어찬 산을 바라보며, 또 그 산속에서 자란 나에게는 고향 생각이란 곧 안산 생가 뿐… 눈을 감으면 환히 보이는 무지개보다 더 환해지는 우리 강산…115)

「여름달밤」(1961)은 고향을 생각하고 그리워하는 마음으로 그린 작품이다. 청색의 두터운 질감에 산과 달, 바다 등 자연을 이루는 이미지를 단순화하여 본질을 나타냈다. 윗부분의 달과 크기가 다른 두 네모꼴의 색면이 균형을 이루고 있으며 경쾌한 색의 대비와 반복에서 구성의 미를 감상할 수 있다. 또한 「여름달밤」은 바다를 상징하는 청색이 전면에 채색이 되었으며 달이 바다에 비추고 있는 형상을 간략하게 추상적으로 표현하였다. 바다 위에 비춘 달과 그 위의 섬, 바다에 일렁이는 파도의 모습이 근원적으로 그려지고 여기에 단순화된 구름 등이 어우러져 있다.

라. 인간, 자연 그리고 우주를 함축한 세계

김환기는 1963년 브라질 상파울루비엔날레에 한국대표로 참가하여 회화부문 명예상을 수상했다. 상파울루비엔날레 참여는 큰 전환점이 되어 미국 뉴욕으로 이주를 결심하게 된다. 김환기는 대한민국 예술원 회원, 한국미술협회 이사장, 홍익대 미술대학 학장이란 명예를 벗어 던지고 침대 하나와 옷장이 전부인 방에서 하루 종일 작품에 몰입한다. 뉴욕시대의 「무제」(1966)는 균일한 색면으로 그린 기하학적 형태를 지닌 모더니즘 추상회화이다. 신안 안좌도의 고향 바다와 같은 투명하고 맑은 푸른색을 전면에 채색하였으며 청색과 붉은색 점으로 감성을 나타냈다. 화면 가장자리에 모서리가 둥근 사각을 두고 중앙에 있는 작은 색점으로 변화를 준 추상작품으로 서양화의 형식에 동양적인 감성을 표현하였다.

1960년대 말부터 타계하는 1974년까지 점, 선, 면 등 순수 조형 요소를 지닌 추상

회화는 미국에서 호평을 받았다. 내면에 담긴 정서적 감흥의 세계를 순수 조형 요소로 표현한 작품은 서양의 추상 양식에 동양적인 직관을 담은 것이다. 1960년대 말 김환기의 순수 추상회화는 점으로 표현한 점화(點畵) 작품이다. 점화 작품은 단순화된 기본 조형요소로 표현하여 서술적 서정성이 사라졌으며 함축적이고 상징적인 시적(詩的) 화면이 나타난다. 하나하나의 점은 화면을 구성하는 기본 단위로 전체 속에 드러나지 않지만 화면을 구성하는 우주 자체이다.

김환기는 1970년대 점, 선, 면 등 순수 조형요소를 가지고 추상회화를 그렸다. 동양적 감성을 표현하기 위해 캔버스를 이젤에 세우지 않고 화선지를 대하듯 수평으로 세워 그렸다. "내가 그리는 선(線), 하늘 끝에 더 갔을까. 내가 찍은 점(點). 저 총총히 빛나는 별만큼이나 했을까…"116) 선과 점에 대해 적은 김환기의 1970년 1월 27일자 일기를 통해 순수한 내면과 하늘의 본성을 표현하였음을 알 수 있다. 김환기는 색점을 찍어 화면을 가득 메운 뒤 다시 그 점들을 네모로 에워싸는 작업을 하였다. 이러한 점들은 비슷하지만 하나같이 다른 점들로 이 점들은 서로 의지하고 상호 연결되어 있는 존재하는 모든 형상들이다. 김환기는 마음으로 별, 그리운 얼굴, 고향, 우주를 생각하여 점을 찍었으며 점으로 가득 찬 작품은 있는 그대로의 우리 강산과 별, 우주를 함축한다.

「15-Ⅶ-70-#181」(1970)은 점, 선, 면 등으로 화면을 구성한 추상작품이다. 청색을 주조로 사각공간들을 설정하고 사각 공간에 서로 다른 점들을 찍어 이 세상에 존재하는 형상을 함축하였다. 하나하나의 점은 우주를 구성하는 기본 단위로 이러한 요소가 조합되어 하나의 세계가 된다. 맨 아래 공간은 대지이며 그 위 공간의 둥근 점은 대지 위에 살아가는 생명이며 나머지는 생명을 유지시키는 환경이다. 그리고 생명이 존재하는 너머의 위 공간에 있는 촘촘히 찍은 점들은 별들과 암흑물질이 존재하는 우주이며 맨 위에 있는 공간은 우리가 볼 수 없는 세상 밖 공간이다. 현실에서 본 세상이 아닌 다른 차원의 세계에서 본 우리 세상의 본질을 표현한 작품이다.

김환기는 1974년 7월 25일 뉴욕 유나이티드 병원에서 평생의 동반자인 아내의 곁에서 생을 마감한다. 김환기 사후 아내인 김향안(본명 : 변동림)은 유화 300여점과 드로잉 500여점으로 1992년 11월 환기미술관을 세웠다. 환기미술관에서 김환기의 작품이 전시되고 있으며 세미나를 통해 남도가 낳은 우리나라를 대표하는 예술가를 대중에게 알리고 있다.

김환기는 달항아리, 매화, 달, 별 등을 그려 한국인의 순수한 마음을 작품에 나타냈다. 김환기 작품에 흐르는 정서는 부드러움이며, 한국적인 작품은 따뜻한 감성이 녹아있으며 고향에 대한 사랑이 담겨있다. 1960년대 작품세계를 위해 뉴욕으로 이주하였으며 내면적인 정신과 세상의 구성 원리를 무수한 점과 색면으로 표현하였다. 이처럼 김환기는 한국인의 정서와 한국의 미, 세상을 이루는 존재들을 작품으로 승화시킨 우리 시대의 많은 사람들이 사랑하는 작품을 남긴 한국근현대미술의 거장이다.

3. 한국 추상미술운동의 선구자 강용운

가. 추상미술 선구자

강용운(1921-2006)은 전남 화순에서 태어나 1939년 일본으로 건너가 동경제국대학에서 가와구치 기가이(川口軌外) 교수실에서 수학을 받았다. 일본 유학 시기와 1944년 동경제국미술학교를 졸업한 후 1940년대에 주로 야수파와 입체파 화풍의 작품, 반추상 작품, 그리고 모더니즘 추상 작품 등 다양한 양식을 실험하였다. 1943년 전위적 미술 단체인 사조회(四潮會) 공모전에 입선을 한다. 전남여고와 광주사범학교를 거쳐 광주사범대학과 광주교육대학 교수를 지냈으며 1962년 전남미술협

회 결성 때 초대지부장을 맡기도 했다.

강용운은 동경제국미술학교에 유학을 하면서 일본 화단에 도입된 입체파, 야수파 등 전위적인 미술 사조를 배웠고 1940년대 후반부터 추상현대미술이라 불리는 앵포르멜 작품을 국내에서 최초로 그린 근현대 화단의 중요한 역할을 한 작가였다. 광주추상미술의 첫 번째 시기는 1940년대 후반부터 1950년대까지 전개된 추상미술로 강용운은 1940년대 일제강점기에 전위적인(아방가르드) 작품을 그렸다. 유학시기에 그린 「여인」(1941)과 「소녀」(1942)는 강렬한 색을 사용한 야수파와 표현주의 계열의 작품이었다. 그리고 귀국 후 「도시풍경」(1944), 「여름날에」(1946), 「가을날에」(1948) 등을 창작하였는데 형상이 남아있는 반추상 작품이다. 이러한 강용운의 작품 중에서 주목할 만한 작품은 1940년대 후반부터 그린 앵포르멜이다. 또한 「대화」(1949)는 루오를 연상시키는 굵직한 선과 살아 움직이는 선을 가진 추상 작품으로 해방 후 남도추상미술의 바탕이 된다.

1950년 광주미문화원에서 개최된 개인전은 추상미술전으로 당시 35점을 출품하였으며 20점이 추상미술이었다. 1951년 광주 장동 55번지 강용운의 자택은 '도깨비대학'이라 불리는 독특한 문화 아지트였다. 화가, 문인들이 밤마다 모여 열띤 토론과 왕성한 교류로 인해 주변사람들로부터 애칭되었다. 이 시기 강용운은 미문화원을 드나들면서 많은 미술서적 등을 탐독하면서 서구의 현대미술의 동향을 파악하고 추상미술에 대한 이론을 다지게 된다. 교육자로서 1955년부터 광주사범학교에 재직하면서 정영렬, 박상섭, 박남, 고정희, 최종섭, 우제길, 장지완, 김종일 등 뛰어난 제자들을 배출하여 남도 추상미술의 화맥을 형성한다.

2차 세계대전 이후 현대미술로 인식되어진 앵포르멜의 우리나라 시작은 1950년대 후반 김창열, 하인두, 박서보 등에 의한 것으로 인식된다. 하지만 1940년대 후반에서 1950년대 초 모더니즘 현대미술의 시작으로 보는 앵포르멜(추상표현주의) 추상이 광주의 추상화가에 의해 시작되었으며 전개되었다. 강용운은 광주와 우리

강용운, 「대화」, 1949, 종이에 유채, 31×40cm

나라 화단의 앵포르멜 양식의 작품인「봄」을 1947년 '새교육 전람회'에 출품하였다. 또한 1950년 광주 최초의 추상미술전시로 볼 수 있는 '강용운 추상작품전'을 광주미문화원에서 개최한다. 특히 1950년에 그려진「축하」는 잭슨 폴록의 작품과 유사해 광주의 초기 앵포르멜이 미국 추상표현주의의 영향을 받았음을 추정할 수 있다. 또한 남도의 초기 앵포르멜이 잭슨 폴록 등 미국 추상표현주의의 영향을 받았음을 알 수 있는 모더니즘 현대미술로 보는 앵포르멜(추상표현주의) 회화가 남도에서 시작된 것임을 보여주는 작품이다. 1954년(9.20-9.25, 미국공보원) 1957년 (10.1-10.7, Y살롱)의 개인전은 물론이고 1958년부터 조선일보사가 주최한 '현대작가초대전'에 참여할 무렵 앵포르멜 회화들을 발표하였다.

나. 한국 최초의 앵포르멜의 의미

강용운의 앵포르멜은 중앙화단보다 빠르며 1940년대 후반 강용운의 앵포르멜 작품은 동시대 서구 화단의 앵포르멜(추상표현주의)과 유사한 작품이다. 그리고 앵포르멜의 선구자인 강용운은 "유기적인 원리를 신뢰하지 않고 거부하면서 인간의 심의의 자유를 긍정하는 불안의 표현으로 실존주의 철학의 전개와 추상주의 예술관계가 상관관계가 있다."고 주장하였으며 앵포르멜을 이론적으로 정립한 방근택과 마찬가지로 추상미술을 실존주의 철학에 근거를 두었다.

앵포르멜은 비정형적인 형태로 이루어진 추상미술로 조화와 균형미를 부정하는 격정적이고 주관적인 추상미술이다. 강용운은 자신의 비구상 작품에 대해 "생을 높일 제력이나 욕구를 촉진하는 이미지로서 새로운 예술양식이며 이러한 이미지의 현실은 자연의 모방이 아닌 인간의 절규로 표현하였다."고 하였다. 또한 자신의 작품에 대해 다음과 같이 설명하였다. "회화란 초월자적이며 회화란 파괴의 총계다. 나는 그림을 그리고 그것을 파괴한다. 그러나 하등의 것도 이룬 것도 없다. 이

것은 이즘에 머물지 않은 초월자적 행위의 방식이기도 하며 많은 근대예술가에게 찾아 볼 수 있는 것이다. 이것은 「이즘」을 부정하는데 있다." 즉 강용운은 자기의 추상미술에 대해 기존의 이론과 형상을 깨뜨리고 초월자적 행위의 방식으로 앵포르멜 회화를 제작하는 창작 태도로 작품을 그렸다.

　이러한 강용운의 남도 앵포르멜 운동은 직간접적으로 우리나라 앵포르멜 운동에 영향을 끼친다. 앵포르멜 운동을 이론적으로 정립한 방근택은 광주상무대 보병학교에서 장교로 근무하면서 광주 미국 공보원에서 미국잡지들을 통해 서구 현지 미술정보들을 알게 되었다. 또한 1955년 미공보원 후원으로 광주에서 개인전을 개최하였으며 방근택에 따르면 미공보원 후원으로 자신이 광주에서 기획한 전시회에 11점의 앵포르멜 미술을 포함한 60점의 추상회화를 소개했으며 이것이 한국미술계에서 앵포르멜이라는 순수추상작품의 첫 발표였다고 주장한다. 1956년에 봄에 제대한 방근택은 1957년 초여름 서울에 올라가 앵포르멜 회화를 이끈 현대미협전에 적극 참여한다. 1958년 2월 수년전 광주에서 알게 된 박서보를 수소문해 이봉상 미술연구소를 맡아 운영하던 박서보를 만났다. 그리고 1958년 3월 '현대전'이 열리자 박서보는 방근택에게 평론을 부탁했다.

　그리고 앵포르멜이 광주에서 시작되었다는 사실은 이성부, 위증 등의 증언을 통해서도 알 수 있다. 이성부는 "양수아, 강용운에 의해 광주에서 시도된 앵포르멜은 서울보다 1, 2년이 빠르며 두 사람의 1948년 추상화전까지 거슬러 올라간다면 이 두 사람은 분명 우리나라 현대미술운동의 선각자가 된다."고 기술하였다. 또한 위증은 "1953년 중국인 화가 동킹만 씨의 광주 환영전시회이다. 그 때 강용운 화백과 더불어 비구상화를 내놓았는데 이것이 우리나라 앵포르멜의 첫 시도였으며 지방화단의 웃음거리가 되었다."고 증언한다. 그리고 양수아는 1957년 5월에 있었던 강용운의 개인전에 대한 소감에서 강용운은 앵포르멜을 의식한 가장 현대적인 작품을 하였다고 평하였다.

강용운, 「축하」, 1950, 종이에 수채, 40×40cm

즉 위에 언급한 「봄」(1947), 「축하」(1950) 등의 앵포르멜 작품과 함께 앵포르멜을 이론적으로 정립한 방근택, 이성부, 위증 등의 증언, 1957년 양수아의 글을 통해 광주에서 한국 최초의 앵포르멜이 시도되었다는 사실을 알 수 있다. 즉 앵포르멜이 광주의 선구적인 화가들에 의해 시작되고 전개된 것이다. 이러한 강용운의 작품에 대해 오광수는 이념적인 추상예술에서 출발했다기보다 자동기술에 의한 분방한 표현과 감정의 순수한 폭로의 결정체로 보았다. 또한 이미 지워진 이념으로서의 추상보다는 어떤 형식에도 얽매이지 않은 자유로운 감정의 발로에서 비정형에 이르렀다고 평하였다.

다. 1960년대 이후 독자적인 양식의 작품

강용운은 1960년을 분기점으로 형태와 색채에 있어 앵포르멜 등 추상이 성행한 시기를 추상 모더니즘 시대라 할 수 있다. 1960년에 전남일보 상에 기재한 오지호(11회)와 강용운(21회)이 벌인 구상과 비구상 논쟁은 서울에서도 없는 당시 현대미술의 격론이 광주에 있었다고 오광수는 강용운 화집에서 평가한다. 여기서 강용운은 추상미술에 대해 앵포르멜은 비정형적인 형태로 이루어진 추상미술로 조화와 균형미를 부정하는 격정적이고 주관적인 추상미술이다.

　미국 추상표현주의를 이론적으로 정립한 클레멘트 그린버그는 진정한 모더니즘이란 '자유 사회의 자유 사고 체계'를 갖고 있다고 보았다. 아방가르드의 자율적 태도만이 독특하고 특별한 예술과 문화를 진보시킬 수 있으며 이러한 태도가 추상의 순수주의라고 하였다. 그린버그는 잭슨 폴록, 윌리엄 드 쿠닝, 마크 로스크와 같은 미국의 추상표현주의 작가들을 모더니즘의 기수라고 정의 내렸다.[117] 바로 미국 추상표현주의의 사상을 바탕으로 강용운은 작업 활동을 한 것이다.

　장지환 화백은 스승 강용운의 작품에 자유가 담겨있음을 다음과 같이 회고한다.

"그때 도깨비대학으로 불린 광주 장동 55번지, 강용운 선생님 댁은 문화인들의 사랑방이었죠. 그리고 작품에 힘을 실리게 하는 즉흥적인 기법이 뛰어나셨지요. 저는 선생님께 그림을 지도받았는데 선생님의 지도방침은 한마디로 '자유' 입니다. 예술의 기본은 늘 자유라고 강조를 하셨죠. 그리고 늘 자신만의 개성을 강조하셨어요. 늘 그리도록 하셨지요. 술좌석에서도 절대 제자라고 구속하거나 엄하게 대하시지 않고 항상 자유롭게 담배를 피우게 하셨고 오고 감을 자유롭도록 허용해주셨어요."

강용운은 1960년대 1950년대 앵포르멜 회화를 근본으로 인간의 내면과 자연의 원론적인 세계를 감각적 미로 승화시키며 표출시킨 작업을 하였다. 작가는 1960년에 기고한 글에서 자신의 예술세계에 대해 다음과 같이 말하였다. "자동적인 방법 정신에 자유로 한 해방, 동양적 상징주의 동양의 메타피직, 미지의 정신의 기호, 육체적 표현으로서 정신의 질서 (중략) 모든 인간의 제 활동(예술, 과학, 철학)에서 그 에센스를 종합하여 새로운 세계를 새로운 예술을 창조하여야 한다." 즉 작가가 창조한 앵포르멜 작품은 서구의 앵포르멜을 벗어나서 동양적 가치, 인간 보편의 가치를 동시에 추구하는 작가만의 독특한 개념으로 추상예술 작품을 창조한 것이다.

1970년대 강용운은 자신의 작품을 "수채성에 가까운 담백한 화면구성은 서구적인 이질성을 떨쳐내며 우리의 내면 깊숙이 안주하는 향토적 서정성을 담는데 몰두하였다."고 하였다. 한국인의 자유로운 세상에 대한 보이지 않는 본질을 이에 맞는 색과 형태 등으로 그렸으며 인물 현상이 나타나면 정과 맥, 향기 등 시각화되지 않는 사물의 본질을 화폭에 담았다. 1988년 투병 생활 후 1990년대 다시 붓을 잡은 강용운은 "격정의 불꽃에서 시작하여 향토적 서정성에 안주하는 나의 작품세계는 또다시 어떤 변모로 변화할지는 모르지만"이라고 작품의 변화를 암시한다. 1990년대 작품은 표현적 요소와 기하학적 요소를 동시에 수용하는 방향으로 창작 활동을 하였다.

강용운, 「무등의 맥」, 1983, 캔버스에 유채, 65×53cm

강용운은 1940년대 후반부터 본격적인 추상운동을 전개하여 우리나라에서 앵포르멜 추상운동을 시작한 한국미술에서 중요한 작가이다. 또한 강용운의 광주사범학교 제자들에 의해 2세대에 의해 추상모더니즘 미술단체인 에뽀끄회가 결성되어 현대 모더니즘 추상 작품이 이어지는데 스승이 된다. 이처럼 강용운 화백은 남도 추상화단의 선구자로 남도를 지키면서 다양한 형식의 실험을 한 대가로서 한국미술사에 중요한 작가로 평가되어야 할 것이다.

4. 남도 아방가르드 작가 양수아

가. 양수아의 생애

양수아(1920-1972)는 전남 보성 출생으로 1942년 동경 가와바다 양화과를 졸업하였으며 유학시절 동경 국옥갤러리에서 '신창생파전'(1940), '백어회전'(1941)에 참여하였다. 양수아는 1946년 가와바타 동창이었던 배동신의 소개로 전라남도 문교사회국 학무과 교사가 되었다. 1948년 목포 문태중학교 미술교사로 자리를 옮겼으며 김보현의 목포 전시 때 강용운을 만나 그해 광주미공보원에서 '비구상합동전'을 열었다. 1949년 제1회 국전에 대해 「질량의 빈약」이란 글을 동아일보에 게재하여 국전이 선전의 연장이며 보수적인 미술전이라고 비판하였다.

양수아는 한국전쟁 중인 1951년 지리산에 입산, 남부군이 된 후 1952년 포로로 수용되었다가 무죄로 석방되었다. 『남부군』의 저자 이태는 양수아의 생각, 행동, 언동 등을 생각할 때 양수아가 결코 공산주의자가 될 수 없는 사람이라고 증언하였다. 그는 반정부, 반사회적이긴 했어도 공산주의자가 아니었으며 오히려 자유주의자에다 낭만주의자라고 했다.[118]

1953년 목포중학교 미술교사로 부임하면서 자택에 양수아 양화연구소를 개설하여 그림을 배우고자 하는 학생들을 가르쳤다. 강용운의 소개로 1956년 광주사범학교 교사로 자리를 옮겼으며 그때 길러낸 제자들이 정영렬, 박남, 최종섭, 우제길, 최재창, 김영길, 김종일 등이다. 1957년부터 오지호, 강용운, 배동신, 임직순, 최용갑 등 선배, 친구들과 구상, 비구상 논쟁을 벌였고, 1958년에 조선일보가 주최하는 현대작가초대전에 초대되어 작품을 출품하기도 하였다.

1961년 광주사범학교와 광주사대가 교육대학으로 개편된 후 양수아는 작업에 전력을 쏟고자 광주사범학교 미술교사를 그만두고 광주중앙로에 '양수아 화실'을 개소하였다. 1965년 미술인협회 전남지부장을 지냈으며 1969년 국전을 보고 비판적 입장으로「국전심사를 심사」라는 글을 신문에 기고하기도 하였다. 양수아는 1960년대 말부터 1970년대에 알코올 중독으로 정신적, 육체적으로 힘든 시기를 거치게 된다. 1971년 국립공보관 화랑에 양수아 작품 전람회가 열렸고 재경 전남작가들과 제자 등이 몰려들어 성황을 이루었다. 평론가인 이경성은 전시에 대해 "양수아의 작품 속에는 요약된 시각의 순환과 공간 속에 확산하는 미의식이 규범을 넘어서서 하나의 행위로 발현된다."고 전시를 평하였다. 전시회를 마감하는 날까지 팔린 그림은 단 두 점으로 이경성은 이 고독한 화가를 이해할 사람은 별로 많지 않았을 것이라고 한탄했다.119)

전시 뒤 양수아는 광주로 돌아가지 못했다. 고뇌와 방황 속에서 부인 곽옥남에게 보낸 편지는 작가의 사정과 아내에 대한 사랑이 담겨있다.

"전정으로 진정으로 사랑하는 당신에게, 지금 밖에는 비가 내리고 있소. 내 눈에서도 눈물이 흘러내리고 있소. 여기는 광화문 지하의 '양과자점', 조용히 매실주를 마시고 있소. 물론 나 혼자서…. 서울에서 돈을 가지고 광주에 가리라고 생각하지 말아요. 커다란 문제 때문에…. 당신의 노고를 생각하면 또 눈물이 흐르고

나는 그렇게 눈물을 잘 흘리는 사람은 아니지만…. 뜨거운 키스를 보내오…."[120]

양수아는 1972년 7월 Y살롱에서 23번째 개인전을 가졌으며 이어 1972년 10월 여수 녹음다방에서 24번째 작품전을 열었다. 여수 전시회 중 양수아는 급성 간경화로 위급한 상황에 빠져 광주로 온 후 아내 옆에서 숨을 거두었다. 광주는 어려운 시절에 양수아를 감싸주었고 양수아의 갈등과 방황을 낭만으로 받아들여 주었다. 사후에 현산미술관 '양수아 유작전'(1987), 무등일보 창간 기념 '양수아 회고전'(1995), 광주시립미술관 '양수아의 꿈과 좌절전'(2004)이 열렸다.

나. 추상 모더니즘 작품

양수아는 일본의 유명 삽화가 미야모토 사브로(宮本三郎)의 문하에서 공부를 하였으며 이후 가와바타 미술학교를 졸업하였다. 양수아가 가와바타 미술학교 3년을 마칠 무렵 일본화단은 아방가르드나 다다이즘의 영향을 받고 있었다. 이때의 다양한 아방가르드 미술 흐름이 양수아의 작품세계를 형성하는 근간이 된다.

1940년대 후반 양수아는 모더니즘 추상회화에 관한 새로운 시도를 한다. 초기 드로잉은 추상으로 진행하기 직전 입체파 양식의 실험적인 경향이다. 「모리배」(1940년대 후반), 「술주정뱅이」(1940년대 후반) 등 드로잉 작품들은 대상의 해체와 입체파의 다시점, 사물을 입체로 단순화시킨 비구상 형태이다. 작품은 대상에 대한 분석적 태도가 바탕이 되어 응용과 구성의 성격이 강하며 1940년대 후반 한국화단에서 보기 힘든 모더니즘 비구상 작품이다.

1948년 광주 미국공보원에서 강용운과 함께 연 비구상 합동전은 국내 첫 비구상전이다. 양수아의 회화 작품은 남아있지 않지만 앞에 언급한 1940년대 후반 드로잉 작품의 양식으로 추정할 수 있다. 또한 강용운의 대상의 해체를 통한 구상에서

추상으로 진행 중인 「가을날에」(1948)와 루오를 연상시키는 굵직한 선과 살아 움직이는 선을 가진 추상 작품인 「대화」(1949) 등에서는 1940년대 후반 남도의 비구상 회화를 살펴볼 수 있다.

양수아는 1950년대 후반 광주로 오면서 뜨거운 추상, 앵포르멜 회화를 추구한다. 1940년대 후반 입체파 양식의 드로잉은 분석적 추상으로 우리가 몸담아 살아가고 있는 현실을 표현하기 어려운 경우가 많아 뜨거운 추상, 앵포르멜을 그린 것이다. 이 시기 작가의 말을 통해 현실에서 자유로운 본성을 표출하기 위해 앵포르멜 회화를 그린 것을 알 수 있다.

"지금까지의 액션페인팅, 즉 오토매틱한 것을 지양하고 이러한 다이나믹한 것을 속에다 숨겨두고 백색에의 향수를 그려보려고 (……) 만조니의 말대로 그것은 백이긴 하지만 주지의 풍경도 아니고 감동 상징이라는 것도 아니고, 그것은 백의 화면 이외에 아무것도 없다. 확대하는 단색의 공간이 말하는 것은 기히 있는 것에서가 아니고 될 수 있는 대로 자유스럽게 되려는 표출이다. 그러나 현실에서 자유로 된다는 것은 가장 현실의 필연성을 통찰한 위에서가 아니면 안 된다."[121]

앵포르멜 운동은 전쟁의 상처가 짙게 파인 양수아에게 강한 호소력으로 다가왔을 것이다. 오지호가 양수아의 추상을 보고 양수아는 그렇게 그릴 수밖에 없었을 것이라고 한 말은 시사를 준다.[122] 양수아의 앵포르멜은 아무것도 없다는 의미의 백색이라는 화면을 기조로 현실을 통찰한 작품이다. 즉 양수아의 앵포르멜은 해방 후 혼돈과 이데올로기의 분쟁과 전쟁의 참상, 전쟁에 대한 정신적 허무와 실존적 좌절, 치열한 삶의 의식을 담은 작업이다. 앵포르멜은 비정형적인 형태로 이루어지는 추상미술로 조화와 균형미를 부정하는 혼돈의 미학을 표현하고 있다. 노랑, 주황, 흰색이 함께 섞인 「작품」(1950년대 중반), 1950년대 후반 「작품」은 물감을 흘

리고 튀기고 부었다. 당시 작가는 빠르고 불규칙한 붓놀림, 강한 색채, 때로는 거칠고 두꺼운 재질감을 통해 격렬한 정서를 표출하였다.

이후 양수아의 앵포르멜 회화는 1960년대 후반부터 내적인 실재와 자기성찰, 자연의 본성을 담으려는 것을 작품명으로 알 수 있다. 이러한 작품으로 1960년대 후반 「자화상」(1967), 「태동」(1960년대 말), 「잉태」(1969), 「빛」(1970년대 초) 등이 있다. 삶으로부터 도약하여 내적 실재, 정신을 찾으려는 작품으로, 보이는 것을 넘어선 다른 실재를 암시한다는 의미에서 초월성을 지닌다. 사회의 복잡한 갈등구조, 아방가르드 예술가로서 좌절 등은 자연의 본성으로부터 멀어진 삶의 환경을 이룬다. 불규칙하고 거친 질감, 비정형 형상들은 비합리적인 현실에 대면한 인간의 고통과 분열적인 정서를 담아내고 있다. 즉 작가의 작품은 현실이 반영된 내적 실재를 나타낸 것이다.

다. 구상 모더니즘 작품

양수아는 구상과 추상 모더니즘을 동시에 추구한다. 구상 회화는 풍경, 정물, 민속적 작품 등 남도 회화가 추구한 양식과 인상주의, 표현주의, 입체파, 야수파, 앵포르멜 추상 등 모더니즘 양식을 적극 수용한 독자적 양식이다. 양수아는 유학시절 '신창생파전(新創生派展)'(1940), '백어회전(伯漁會展)'(1941)에 참여하였으며 1943년부터 1946년까지 만주 안동의 만주일보사에서 기자로 활동하였다.

양수아는 남도의 풍경과 전통적인 소재를 그리고 때로는 표현주의 경향의 풍경, 야수파 경향의 인물을 그렸다. 양수아가 광주에서 그린 풍경은 남도의 아름다운 자연에 대해 느낀 감정과 감흥을 화폭에 담은 것으로 삶과 자연에 대한 동화를 나타냈다. 이와 반대로 격정적인 예술가의 혼을 담은 표현주의 풍경화를 함께 그렸는데 이러한 작품은 내부의 격정적인 감정을 표출한 작품이다.

양수아, 「작품」, 1962, 캔버스에 유채, 91×72.5cm

양수아, 「무제」, 1970, 종이에 수채, 유채, 80×62.3cm

양수아, 「고싸움」, 1950년대 중반, 종이에 유채, 56×64cm

양수아, 「강강술래」, 1950년대 중반, 종이에 유채, 58×64cm

남도의 밝고 맑은 자연에 대한 감동을 그린 작품은 자연에 대한 감성을 표현하였다. 색채가 중요하다는 것을 알고 작가의 영감으로 그린 것이다. 「무등산」(1950년대 후반)은 부드럽고 밝은 색채를 사용하고 있으며 광선의 효과에 의한 밝은 색채와 부드러운 봉오리 형태가 조화를 이루고 있다. 「무등산」(1967)은 낮은 곳에서 무등산을 올려다보는 구도로 무등산을 이루고 있는 밝고 맑은 녹색의 색채로 나무를 표현하였다. 무등산의 전경, 중경, 후경은 녹청색의 농도 변화에 의해 원근감이 나타나며 특히 화면 상단의 하늘과 구름이 함께 어우러진 작품이다. 「풍경」(1960년대 말, 광주교육대학교 소장)은 색색이 물든 노랑 나뭇잎과 붉은 단풍, 그리고 초록색 풀과 나무들이 색채 대비를 통해 가을 풍경의 정취를 담고 있다.

남도 자연에 대한 감동을 표현한 풍경화와 다른 양식의 작품으로 작가의 감성을 표현한 표현주의 경향의 풍경화를 함께 그렸다. 내적인 갈등과 방황, 아방가르드적인 감정 이입이 자연을 변형시킨 표현주의 경향의 작품을 그리게 했다. 「무등산」(1960년대 초, 조선대학교 소장), 「백두산천지」(1960년대 초), 「풍경」(1960년대 중반), 「무등산 천왕봉」(1960년대 말) 등이 표현주의 경향의 작품이다. 표현주의 풍경화는 작가의 독특한 생각과 거친 표현기법으로 감성을 표출한 작품으로 자율성과 개성을 가진 양수아 회화의 독자성을 갖고 있다.

양수아는 풍경화 이외에 민속적인 전통 회화를 그렸다. 이러한 작품으로 백자와 청자를 그린 「정물」(1940년대 말), 남도의 민속놀이인 고싸움의 힘차고 격렬함을 표현한 「고싸움」(1950년대 중반)이 있다. 또한 「강강술래」(1950년대 중반)는 마티스의 「생의 행복」(1906)의 원형의 춤추는 여인들과 유사하다. 「생의 행복」의 춤추는 여인들의 모습은 마티스가 동양적인 소재를 차용하였지만 「강강술래」는 남도에서 사는 사람들의 삶 자체를 담은 그림이다. 삶의 근본인 땅과 자연을 기반으로 살아가는 남도 사람들의 순박하고 순수한 자연 그대로의 모습이다.

인물화에 있어 주목되는 시기는 1950년대로 색을 중요시한 야수파 경향의 작품

을 그렸다. 「여인」(1950년대 초), 「여학생」(1953), 「수놓은 여학생」(1950년대 초), 「자화상」(1953), 「자화상」(1955) 등의 작품들은 인물에 대한 감정과 본질을 표현하였다. 작가는 시각 세계를 그대로 묘사하지 않고 작가가 느끼는 작가의 감정 표현을 주관적인 색채나 선으로 표현하였다. 특히 자화상을 많이 남겼는데 유채, 크레용, 수채, 펜, 연필 등 다양한 매체로 1930년대부터 1960년대까지 다수의 작품을 남겼다. 사실 기반의 화풍부터 야수파, 앵포르멜 「자화상」(1967)까지 다양한 양식으로 그렸으며 자화상을 통해 한 시대를 살고 간 아방가르드 작가의 내적 자의식을 표현하였다.

격정적인 삶을 산 양수아는 삶 자체를 예술로 승화시킨 다양한 양식의 모더니즘 회화를 추구하였다. 다양한 형식과 매체를 사용한 작품은 인간의 본성, 삶을 담고자 하였으며 나아가 진리와 세상의 근원을 풀려고 하였다. 양수아는 다양한 장르를 가지고 혼신의 힘으로 창작을 한 한국미술사에서 재평가가 되어야 할 중요한 작가이다.

5. 에뽀끄를 통해 활동한 추상미술가

가. 한국인의 정서를 담은 모더니즘 추상 최종섭

최종섭은 광주사범학교에서 남도 추상미술의 대가 강용운과 양수아에게 배운다. 이후 에뽀끄의 창립 동인으로 남도 모더니즘 추상운동을 30여 년간 이끌었으며 앙데팡당전(1972-1978), 서울현대미술제(1973) 등 추상현대미술전에 참여하였다. 모더니즘 추상미술 전개에 공헌한 최종섭은 서울현대미술제 공로상(1979), 금호문화예술상(1988), 현산문화상(1991)을 수상한다.

최종섭,「Work 76」, 1976, 193.9×130.3cm

최종섭,「코리아 판타지」, 1991, 69×51cm

최종섭 작품세계의 시작은 1960년대 앵포르멜 추상에 있다. 그리고 1970년부터 1983년까지 앵포르멜 회화에 기하학적인 화면을 절충하여 작품을 만든다. 한지를 이용한 「코리아 판타지」(Korean Fantasy)는 1984년부터 작고할 때(1992)까지 그린 독창적인 추상 작품이다. 「코리아 판타지」는 한지의 물성에 한지 내면에 포함된 한국인의 정신을 찾아 작가의 생각을 넣어 만든 독창적인 작품이다. 즉 한국인의 정서나 개념을 나타내기 위해 한지 등의 물질을 통해 내면의 조형 질서를 형상화한 것이다.

기하학적 추상을 기본으로 하는 「Work 76」(1976)은 동양적인 정신과 색채를 담은 작품으로 앵포르멜 요소가 함께 들어 있다. 기하학적 색면 추상을 근간으로 캔버스에 유화물감으로 뿌리기 등 행위를 한 후 원형 도형을 잘라서 화면에 올려놓고 그 위에 물감을 뿌려 화면을 덮었다. 도형을 찍어 내는 과정이 기계적이거나 획일적인 것이 아닌 우발적인 번짐과 흐름으로 앵포르멜 추상회화의 요소가 들어간다. 화면을 전면적으로 균일하게 구성한 단색화에 기반을 둔 모노크롬 추상으로 한국의 정신을 찾는 작품으로 현대미술의 사조를 수용, 발전시킨 독창적인 작품이다.

1990년대의 「코리아 판타지」는 한지의 고유한 특성과 물성에 한국인의 정신을 담았다. 「코리아 판타지」(1991)는 한지에 전통 창살문을 연상시키는 물질성을 넣은 작품으로 한국인의 정신이 담겨 있다. 한지를 찢거나 구멍을 뚫기도 하고 구기거나 절단하여 생기는 물성을 강조한 작품으로 한국의 전통 창문틀이 연상된다. 찢어진 한지에서 우연적이지만 의미 있는 미를 발견하는 것은 앵포르멜의 자유로운 무의식의 흐름이다. 한지로 붙인 한국의 전통 창문틀에서 영감을 받아 우리의 미감을 살렸으며 서양의 채색과 모노크롬 회화 기법이 상호 조화를 이루고 있다.

최종섭의 1960년대 작품은 대칭을 이룬 화면구성을 통한 기하학적 추상에 앵포르멜 회화를 가미한 모더니즘 추상이다. 이후 자유로운 앵포르멜 정신을 넣은 물질과 정신과의 관계를 실험한 모노크롬 추상회화를 제작하였다. 한지를 이용한

「코리아 판타지」는 우리 것, 우리 정서, 우리 문화를 한지의 물성으로 표현한 단색 위주의 모노크롬 추상회화이다. 최종섭은 우리 민족의 정신을 담은 모노크롬 회화 작품을 통해 남도의 모더니즘 추상회화를 전개한 남도의 대표적인 모더니즘 추상 작가이다.

나. 블랙으로 물질의 본질을 나타낸 김종일

에뽀끄회 창립 멤버 김종일은 에뽀끄회를 이끌어 왔으며 2004년 사단법인 등록 후 이사장을 맡았다. 1963년 첫 개인전을 열었고 1970년 제1회 한국미술대상전(국립 현대미술관), 서울현대미술제(1973), 아시아현대미술제(1975-76, 일본 동경), 인도 트리엔날레(1977, 인도 뉴델리) 등 중요한 전시에 모더니즘 추상 작품을 출품하였 다. 제1회 전매미술대상전(1974), 제2회 현산문화상 본상(1984) 등을 수상하였고 전남대학교 예술대학에서 학생을 가르쳤으며 현재는 명예교수이다.

　김종일은 1960년대 후반 추상 작품을 통해 현실 사회에 대하여 비판하였다. 「미 니 25」(1969)는 현실에 대한 비판과 고발 의식을 표현한 추상 작품이다. 붉은색과 구성적이고 날카로운 면 분할은 당시 암울했던 시대 상황에 대한 반영이자 작가 개 인의 시대 의식이다.[123] 그리고 모더니즘은 정신계로서 새로운 시대의 강한 에너 지이다. 모더니즘 미술의 대표적인 추상회화가 사회 비판의 기능을 가지고 변화의 원천으로 역할을 할 수 있다는 것을 보여준다. 김종일은 1970년대 초반 기하학적 추상미술을 전개한다. 「사색의 구조 Ⅰ」(1972)은 제목 그대로 시작에 대해 생각하 게 하는 작품이다. 흰 색면 안에 사각형의 흰색 면을 배치하고 그 안에 다시 흰 사 각 색면을 차례로 배열한 작품으로 맨 안쪽의 색면은 둥근 형태의 면을 배열하여 변화를 주었다. 모든 것이 시작하는 흰색으로 화면을 채운 모노크롬 회화로 만물 의 시작을 의미하며 마지막 사각형의 변화는 새로운 것, 즉 변화를 의미한다. 이러

한 시작의 흰색 작품은 김종일의 모노크롬 회화를 상징하는 모든 것을 포함하는 검정 모노크롬 작품으로 변한다.

김종일은 1970년대 중후반 이후 검은 장방형 속에 뜯긴 흔적을 보여주는 모노크롬 추상을 발표한다. 「블랙」(1977)은 검은색 단색의 모노크롬 추상으로 검정 직사각형의 화면 속에 검정 직사각형이, 그 안에 다시 검정 직사각형이 전개되는 작품이다. 흑색의 모노톤으로 제작된 조형적 엄격함을 보여 주며 반복되는 검정의 기하학적 질서를 통해 깊은 사유를 하게 된다. 검정 모노크롬 회화는 물성과 정신성이 하나가 된 공간으로 엄격한 고유의 사색 공간을 창출하였다. 이러한 검정은 블랙홀과 같이 해체와 본질이 되는 모든 것을 포함하고 있으며 검정 공간은 감정, 감각이 모두 집중된 절대적인 의미를 담고 있다.

김종일의 1990년대 이후 작품은 모든 색을 포함한 검정이 분해되어 순수한 색이 나온다. 이전의 모든 것을 포함한 검은색에서 다양함이 뿜어져 나와 다양한 색과 형태를 만든 작품이다. 『노자』에서 박(朴)은 나무의 원형으로 고정된 형태가 없는 원형이다. 무형 자연의 모습으로서 색으로 말하면 검정이다. 이러한 검정, 즉 박이 깨져 다양한 색채의 기(器)가 된다. 즉 검정이 깨져 나온 색은 인간의 감각으로 느끼고 오감을 자극하는 형상이 되며 때 묻지 않은 순수하고 화려한 원색이다. 2000년대 이후에 선보인 「순수」 시리즈는 세상에 대한 탁함이 뒤섞이지 않은 순수한 색으로 만든 순수한 세계를 추상회화로 나타낸 작품이다. 색면은 질서가 잡힌 조화로운 화면으로 공간을 구성한 형태(器)로 존재한다.

김종일은 에뽀끄 창립 회원으로 시작하여 2004년 에뽀끄가 사단법인으로 될 때 초대 이사장을 맞는 등 호남의 모더니즘 추상미술 전개에 많은 공헌을 하였다. 1960년대 추상으로 사회 비판 의식을 담았으며 1970년대에 흰색 모노크롬 추상 작품으로 아무것도 없는 무(無)에서 새로운 시작을 의미하는 작품을 그렸다. 이후 모든 것을 포함하는 절대적인 검정 모노크롬 추상으로 새로운 예술세계를 열었다. 김종일

김종일, 1977

의 1970년대 작품은 서구의 물질주의에서 벗어난 동양 사상을 담은 정신을 담은 예술이다. 이러한 동양적 사유에서 그린 작품은 1980년대 이후 검정이 분해되어 순수한 색채가 조금씩 나오게 되고 궁극적으로 2000년대 이후 맑고 깨끗한 원색으로 순수한 새로운 조형세계를 만든 한국 모더니즘 추상회화를 이끈 독창적인 작가이다.

다. 만물을 생성시킨 빛의 물성을 탐구한 우제길

우제길은 광주사범학교에서 남도 추상미술의 거장 양수아를 만나 추상회화에 대해 배우게 된다. 흘리고 뿌려 작품을 만드는 양수아의 작품은 우제길에게 생소하였으나 깊은 감동을 주었다. 이러한 앵포르멜 추상회화에 대한 깊은 인상은 1969년 에뽀끄 회원으로 가입하여 본격적인 추상운동을 시작하게 되는 계기가 된다. 우제길은 작가로서 50여 년 동안 '앙데팡당전' (1974-1979, 국립현대미술관), '인도트리엔날레' (1977) 등에 참가하여 독창적인 모더니즘 현대미술을 선보였다. 1972년 전남도전 최고상, 1975년 한국미협 이사장상을 받았으며 개인전 70회, 단체전 및 국제전 600여 회에 참가하는 활발한 작품 활동을 한다. 1995년 광주시립미술관에서 '우제길 회화 40년전'을 개최하였고 제1회 광주비엔날레 최고 인기작가상 (1995)을 수상하기도 한다.

우제길에게 작가 생활 초창기인 1960년대는 추상회화와 구상회화를 함께 그린 모색기이다. 자유로운 앵포르멜 추상을 그리는데 그 안에서 새로운 형상을 추구하려고 시도하였으며 베트남 종군화가 시절에 굵은 선과 대담한 필선의 구상회화를 그리기도 하였다. 1970년대부터 문지르고, 태우고, 지우며, 긋고, 깎는 물질을 탐구하는 독자적인 양식의 현대미술운동을 전개한다. '물질의 자율적인 존재' 물성에서 새로운 표현의 가능성을 보는 작품으로 이러한 새로운 시도는 만물의 근원인 빛에 의한 물성을 나타내는 작품세계로 이어진다.

우제길은 1976년부터 빛과 사물의 관계에 관한 작품세계를 펼쳐 '빛의 화가'로 불리게 된다. 빛이 장판, 널빤지 등 물체에 부딪혀 다양한 색과 형태가 나오는 현상을 보고 빛의 물성에 대한 근원적인 물음에 관한 작품을 제작한다. 우제길은 어둠에 빛을 비추면 물체에 빛이 부딪혀 나와 파생된 물질의 본질을 색과 형상으로 표현하였다. 빛이 물체에 반사되어 색과 형상이 나오는 본질을 표현한 작품으로 물질의 본원적인 리듬과 운동감이 나타난다. 빛이 들어온 양에 따른 명암과 빛이 들어온 각도에 의한 굴절에 의해 형태가 변하는 모습을 화면에 담았으며 이 화면은 2차원이지만 입체감이 나타나는 3차원의 환영의 화면이다. 세상의 근원인 빛과 빛에서 만들어진 물체에 관한 작품으로 날카로운 사물을 만나면 차갑게 빛나는 절제된 색의 배열이 나타나고 완만한 물체를 만나면 부드러움이 나온다.

1980년대 우제길은 전통 한지 위에 원색의 색면의 작품을 그려 한지의 재질감과 색의 조화를 보여준다. 「작품 86-4Q」(1986)는 한지 위에 유채 물감으로 채색한 후, 긁어내어 화면에 빛의 효과를 보여주는 작품이다. 작가의 섬세한 기법으로 화면에 빛의 효과를 주고 있다. 어두운 배경에 화면 상하의 날카로운 면띠들이 반복되어 단조로운 듯하나 눈부신 섬광의 분위기를 충분히 자아내고 있다. 어둠 속에 강철같이 차갑게 빛나는 절제된 색조의 극적인 배열을 보인다.[124]

1990년대는 빛에 의해 보이는 형상과 물질의 본질을 나타냈으며 빛이 물체에 부딪혀 나오는 관계의 문제를 형상과 색으로 표현했다. 「작품 94-3H」(1994)는 빛에 의해서 물체가 지닌 본질적인 특성이 드러나는 것을 명암이 있는 색면으로 표현했으며 물체 내면의 부드러운 양감을 담아냈다. 만물의 근원인 빛이 현실계의 사물을 만나 색과 형상이 나타나면 작가는 보이는 사실이 아닌 빛에 의해 발현되는 대상의 본질적인 형태를 표현하였다. 2010년대는 빛에서 보이는 현실적이고 실질적인 느낌을 주는 양감 있는 작품으로 물질의 재질적인 면과 색면을 강조하였다. 「Light 2011-10C」(2011)는 빛에서 나온 순순한 색을 바탕으로 밝고 맑은 색의 물질

우제길, 「작품 94-3H」, 1994, 130×162cm

의 본질을 나타낸 작품이다.

우제길은 빛이 없으면 존재하지 않는 세상, 즉 빛을 통해 만들어진 근원적인 형상에 관해 탐구하고 표현한 작가이다. 모든 색을 포함한 무색의 빛이 나뉘어 사물의 형상이 만들어지고 색이 나타난다. 우제길은 빛이라는 근본 물질에 대한 관찰과 물체의 개념을 가지고 모더니즘 시각으로 독창적으로 새롭게 해석하여 작품을 그렸다. 빛에 의해 발현된 물체와 색을 작가의 개념을 가지고 해석한 색과 조형으로 화면에 표현하였으며 이러한 작품은 물질의 본질을 연구하고 실험한 것이다. 우제길의 작품은 빛과 어둠의 대조를 통해 무한한 공간과 시간에 대해 생각하게 하는 근원적인 개념을 담은 작품이다.

| 시대를 이야기한 민중미술

5·18민주화운동과 민중미술

1. 5·18민주화운동을 통해 본 민중미술

1970년대 한국의 군사정부는 매카시즘 반공사상으로 부마항쟁 등 민주화운동에 대한 시민들의 욕구를 억압하였다. 또한 1972년 10월 유신이라는 정치이슈에 맞서 대학가를 중심으로 김지하, 김민기 등이 주축이 되어 1970년대 저항적 청년문화 혹은 민중문화가 등장한다. 1979년 10월 26일 박정희 대통령의 피살 후 군사정변으로 권력을 잡은 전두환 신군부 세력은 1980년 5월 18일 광주 학생 시위에 공수부대를 투입하는 것을 시작으로 6·25 전쟁 이후 최악의 민간인 학살을 자행하였다. 당시 모든 언론은 정부에 의해 통제와 검열이 되었고 대중매체와 미디어가 진실을 은폐하고 민주화를 요구하는 사람들은 악의 무리로 이미지를 조장하였다. 5·18민주화운동 이후 군사독재 종식, 민주주의 정부수립, 통일을 외치는 학생과 시민운동이 활발해진다. 이러한 일련의 역사적 사건 속에서 예술가들은 불의를 보고 이에 대한 진실을 찾아 시대적 사상을 가지고 예술 활동을 시작한다.

사회 참여적 민중미술에 대해 성완경은 다음과 같이 정의 내린다. "민중미술은 1980년에서 1990년대 중반까지 한국에서 활발히 펼쳐져 왔던 현실비판적이고 사회참여적인 성격이 두드러진 새로운 미술운동, 문화운동, 사회변혁운동이다. 민중미술은 1980년대라는 시대 배경 속에서 예술의 문화적, 정치적 콘텍스트를 문제 삼고, 자생적, 지역적 맥락에서 성장한 운동이었다. 이 점에서 이제까지 한국의 다

른 어떤 모더니즘 미술 조류보다도 '근대적' 성격을 실질적으로 보여준 미술운동이자 문화운동이라 할 수 있다. 또한 사실상 1980년대를 가장 대표하는 미술운동이었다."라고 보았다.

일반적으로 민중미술의 시작을 대중과의 소통을 통해 열린 미술을 지향한 1979년 창립된 '현실과 발언'으로 본다. 민중미술이 사회적 화두가 된 사건은 1985년 '20대의 힘' 전시가 열린 아랍미술관에 경찰들이 난입하여 작가를 구속하고 작품을 압수하고 전시실을 폐쇄시킨 사건이다. 이를 계기로 민중미술 예술가들의 산발적인 활동을 조직적으로 하기 위해 민미협을 창립한다. 1987년 6월 항쟁을 분수령으로 더욱 확산되면서 청년미술운동이 크게 일어난다. 이런 일련의 사건의 시발점에 '광주자유미술인연합회(광자협)'와 '두렁'이 있었다. '임술년'은 '현실과 발언'과 비슷한 주제적 관심사를 극사실주의 기법을 적극 활용하여 치밀하게 형상화한 회화작업으로 당시 화단의 주목을 받았다.

1980년대 후반기에 서울을 중심으로 진보적인 청년 작가와 기성 작가들 간에 대립적인 구도가 나타나 민미협을 비판하고 민중미술운동연합(민미련)이 1988년 출범한다. 민미련은 현장중심의 벽화, 걸개그림, 만화, 전단지 등 적극적인 형태로 집회 현장에서 영향력을 발휘하였으나 1993년 해단된다. 이후 1990년대 민중미술은 여러 진영으로 분리된 상황에서 작품의 형식과 민족과 민중적 주제를 두고 치열한 논쟁을 벌인다. 민중미술의 대표 작가로는 강연균, 손장섭, 여운, 주재환, 심정수, 김정헌, 오윤, 임옥상, 황재형, 신학철, 이철수, 홍성담, 손상기, 강요배 등이 있다. 민중미술은 한국미술사에서 기념비적인 중요한 미술운동이며 한국에서만 존재하는 동아시아미술사 더 넓게는 세계미술사에 기록될 것이다.

1980년대 민중미술의 바탕이 되는 사건은 5·18민주화운동이다. 광주에서 1980년 5월 군사독재의 종식과 민주 정부에 대한 열망을 요구한 5·18민주화운동이 일어났으나 군부는 총칼로 무자비하게 탄압하였다. 5·18민주화운동 이후 군사독재

종식, 민주주의 정부수립, 통일을 외치는 학생과 시민운동이 활발해진다. 1980년 5·18민주화운동 동안 청년학생들이 중심이 된 등불 야학팀이나 극단 광대팀 등이 선전대 역할을 하였다. 플래카드를 제작하고 차량이나 길바닥, 벽면 등에 구호를 쓰는 작업에 참여하였고 항쟁기간 동안『투사회보』를 만들고 대자보를 작성하여 광주의 현실을 알렸다. 역사의 감춰진 사실을 폭로하고 투쟁 대상이 가시화됨에 따라 소극적인 연대 관계를 탈피하여 체제 변혁을 위한 투쟁 형태로 조직화하고 창작 활동을 구체화시켰다. 홍성담, 김경주, 조진호 등은 목판화 작품을 사회운동에 활용하였으며 이후 1980년대 민족민중운동의 성과인 걸개그림과 깃발, 벽보, 플래카드 등을 이용하여 집회에 이용하였다.

1979년 8월 결성된 광주자유미술인협회는 1980년 5월경 창립전시를 개최할 예정이었으나 무산되었다. 1980년 5월을 체험한 청년미술인을 중심으로 광주미술계는 실천운동이 비약적으로 발전하여 1980년 7월 민중미술운동단체인 '광주자유미술인협회' (1980-1983, 광자협)가 창립되었다. 5·18민주화운동을 계승한 '광주자유미술인협회' 는 조직적 연대를 통해 사회적 참여와 활동을 한다. 1980년 7월에 남평 드들강변에서 5월 영령을 위한 진혼굿 형식의 '야외 작품전' 을 개최하였으며 1980년대 목판화와 걸개그림을 통한 미술의 대중화가 이루어졌다. 광자협의 홍성민, 박광수의 주도로 1981년 전남대학교에 민화반이 만들어졌으며 1983년 전남대학교 미술패 '토말' 이 결성된다. 이들은 대학신문, 팸플릿, 교지, 선전깃발, 달력, 옷, 기념품, 목판 글씨체 등에 판화를 사용한다. 또한 광주자유미술인협회(이하 광자협)는 1983년 시민미술학교를 개설하여 1992년까지 대중 미술교육 강좌를 운영하였다. 매년 여름방학, 겨울방학 기간 하루 3시간씩 광주 카톨릭센터 1층 강당에서 1주일 동안 진행하였다. 광자협의 홍성담, 최열, 백은일 등이 전체 운영을 조율하였고 실무 강사로 홍성민, 박광수 등이 활동하였다. 수강생들은 미술전공자들이 아닌 고등학생, 대학생, 일반인들이 참여하였다.

2013년 광주시립미술관 전시 '오월-1980년대 광주민중미술' 전에 출품한 1980년대 광주의 민중미술 작가를 살펴보면 다음과 같다. 1980년대 초반에 5·18민주화운동을 소재로 한 작품으로 강연균, 신경호, 홍성담, 홍순모, 진경우, 이근표, 홍성민, 박광수 등이 출품하였다. 그리고 홍성담, 조진호, 김경주, 전정호, 이상호, 김진수, 이준석, 최상호, 안한수 등이 민중판화 작품을 선보였다. 또한 5·18민주화운동을 소재로 작품 활동을 한 박석규, 이사범, 한희원, 송필용, 박문종, 김산하, 이혜숙, 나상옥, 이기원, 김홍곤 등의 민중미술 작품을 살펴 볼 수 있었다. 미술단체인 미술패 토말, 광주시각매체연구소, 광주전남미술인공동체 등이 제작한 걸개그림을 통해 당시의 민중미술운동을 알 수 있다.

1988년 10월 29일, 광주·전남 미술인 공동체(광미공)가 창립되었으며 공동대표는 조진호, 홍성담이며 창립회원은 34명이다. 광미공의 창립은 중앙무대에서 점차 힘을 잃어가는 민중미술을 일으키는 데 목적이 있었으며 '보통사람'으로 위장한 군부의 청산이라는 과제와 신자본주의에 대한 반발을 담고 있다. 광미공의 이념적 토대는 '오월광주 10일간의 투쟁' 현장으로 광주시민의 자유로운 공간이자 해방구였다.

창립선언문에 "… 광미공은 다양한 조형어법을 수용하되 무분별한 형식의 난립을 지양하며 기능주의 한계를 극복하며 … 이기적 당파성을 극복하여 이 지역 미술운동의 참된 표상이 될 수 있도록 노력할 것입니다." 라고 명시하듯이 광미공은 민중미술이 다양한 조형 어법을 모색하는 방향으로 나아갈 것을 선언하였다. 광미공의 대표적인 작가로는 김경주, 김진수, 허달용, 홍성민, 박철우, 이준석, 송필용, 조진호, 한희원, 임남진 등이다. 광미공 전시는 광주시내 화랑과 미술관의 지원을 통해 이루어지거나 실외전시를 개최하였다. 전시장소로는 금남로거리, 망월동묘역, 빛고을갤러리, 원화랑, 남도예술회관, 궁동미술관, 조대미술관, 남봉미술관, 가든미술관 등이다.

1989년 제1회 5월제 기간에 시각매체연구소가 '5월 미술전'을 개최한다. 5월 미술전에서 한국 근현대사를 민중사적 관점에서 형상화한 대형 걸개그림 「민족해방사」를 금남로에 전시하였다. 1990년에는 시각매체연구소와 전남대학교, 조선대학교 미대생들이 함께 참여하여 기념탑 제작, 조각전, 주제전 개최, 대형벽화 「광주민중항쟁도」 등 다양한 미술행사를 개최하였다. 그리고 1980년 5·18민주화운동을 보고 느낀 광미공의 예술가들은 현실 참여적이고 시대정신을 살린 광주만이 가질 수 있는 민중미술을 그렸다. 이들은 5·18민주화운동이 남긴 상흔을 표현하였으며 광주시민이 지니고 있는 1980년의 슬픔과 저항을 예술가의 감성으로 나타냈다.

2. 리얼리즘을 통해 감동과 시대의 아픔을 표현한 강연균

가. 예술가 강연균의 삶과 활동

강연균은 남도의 정서와 삶의 근본적인 아름다움을 추구한 작품을 그린 수채화의 대가이자 5·18민주화운동을 그린 민중미술 작가로 알려져 있다. 1959년 조선대학교 부속고등학교에 입학하여 오승윤, 송용, 최쌍준, 임병규 등과 활동하였으며 1960년 광주 고교미술부들의 모임인 '청자학생 미술회'에 창립회원으로 참여하였다. 학교 수업이 끝난 뒤 소묘와 수채화를 들고 오지호를 찾아가 지도를 받았으며 홍익대 주최 전국학생미술실기대회에서 수채화 부문 최고상을 수상하였으며 1961년 청자회 회장으로 선출된다. 조선대학교 부속고등학교를 졸업하고 1962년 조선대학교 미술학과에 들어갔으며 그 해 오승윤, 송용, 김종일, 홍진삼 등이 참여한 라우회(羅友會)를 창립한다. 대학 시절 유일하게 출품한 국전에서 입선을 하지만 이후 출품하지 않고 국전 양식과 다른 독자적인 작품세계를 추구한다. 1968년 배동신을 회장

으로 한 광주수채화 창작가협회 창립회원으로 참여하였으며 1969년부터 1975년까지 전남일보 문화부 기자로 활동하면서 신문 삽화를 그리기도 한다. 1971년 충장로 3가 명성제과 2층에 로댕화실을 운영하였으며 이정재, 최연섭, 국중효 등과 함께 학생 지도를 하였다.

강연균에게 남도는 우리가 살아온 삶의 터전이자 이 땅에 살아가는 소명과 역사적 의미를 지닌다. 그리고 1980년 5·18민주화운동을 겪고 난 후 5·18민주화운동의 진실을 알리기 위해 작품을 제작하였으며 민중의 모습을 작품에 담아냈다. 민족현실의 극복에 우선적으로 모아져야 한다는 예술인들의 마음을 모아 창립한 한국민족예술인총연합(민예총) 지도위원(1988) 및 공동의장(1992-1995)을 역임하는 등 1980년대부터 1990년대 민중미술 대표작가로 활동한다. 강연균은 1995년 제1회 광주비엔날레 때 안티비엔날레인 광주통일미술제에 참여하여 「하늘과 땅 사이Ⅳ」에서 현실참여 작품을 선보인다. 안티비엔날레는 망월묘역, 야외전에 전국에서 모인 200명의 작가의 작품 300여 점이 25일간 전시되었으며 관람객은 20만명이었다.

예술가 강연균은 "고향이 아니면 그리지 않는다."고 말할 만큼 남도의 땅과 이를 기반으로 살아가는 사람들을 소재로 작품 활동을 하였다. 광주를 중심으로 담양, 나주, 화순, 순창, 구례, 여수 등 남도의 풍경을 직접 보고 사실성에 근간을 둔 작품 활동을 하였다. 노신미술대학 명예교수, 광주시립미술관장 겸 광주비엔날레 사무차장, 광주미술상 운영위원회 위원장 등 중책을 맡아 미술발전을 위해 왕성하게 활동하였다. 이러한 공로로 1998년 보관문화훈장, 금호예술상, 오월시민상, 광주시민예술대상을 수상한다. 그리고 1970년 광주관광호텔에서 개인전을 개최한 이후 광주Y살롱(1974), 전일화랑, 광주시립미술관, 남봉갤러리, 노화랑 등에서 전시를 개최하였다. 1993년부터 네 차례 화집을 간행하였으며 1996년 조선대학교 문리과대학 미술학부를 명예 졸업한다.

나. 작품세계

강연균은 회화에서 기본적이고 중요한 요소가 선이라고 생각하였으며 작품을 그릴 때 스케치는 단순한 밑그림의 차원을 넘어 그림 전체를 중량감있게 지탱하는 역할을 한다. 특히 콘테나 연필로 밑그림을 처리한 후 한 번의 붓질로 그린 수채화의 투명함과 깊이와 밀도감, 중량감을 갖춘 독창적인 수채화를 완성한다. 강연균은 1970년대에 담채의 농담 효과를 강조한 수채화를 그렸으며 1980년 5·18민주화운동을 경험한 후 1980년 5월에 희생된 사람들과 남도 사람의 삶, 5·18민주화운동을 표현한 작품을 그렸다. 1990년대부터 남도의 땅과 정서를 표현하였으며 2000년대 이후 사실주의에 근간을 두고 예술적 감흥을 주는 작품을 제작한다. 이러한 강연균 작품세계를 인물, 정물, 풍경 등 아름다움과 감동을 지닌 순수회화와 역사적 현실을 표현한 민중미술 작품으로 나누어 볼 수 있다.

1) 시대와 역사의식을 표현한 작품

1980년 5월은 강연균에게 현실에 눈을 뜨게 된 계기가 되어 광주의 진실과 슬픔과 분노를 표현해야 한다는 예술가의 소임으로 「하늘과 땅 사이」 연작을 발표한다. 5월 26일 계엄군이 탱크를 몰고 들어온 날, 강연균은 그냥 집에 들어갔다는 자책감에 수없이 번민하였으며 광주의 진실을 언젠가는 알려야겠다는 사명감을 가지고 작업을 시작하였다. 1980년에 작품을 시작해 해를 넘겨 「하늘과 땅 사이 I」(1981)를 완성하였으며 '하늘과 땅 사이에 저런 비극이 또 있을까'라는 생각이 들어 「하늘과 땅 사이」라는 제목을 붙였다.125) 이러한 「하늘과 땅 사이」가 광주 시민으로서 진실과 참혹함을 알리는 목적으로 그렸음을 작가의 글을 통해 알 수 있다.

"1980년 5월 우리 광주사람들이 다 함께 체험했듯이 나도 이곳에서 태어나고 자

라 온 시민의 한 사람으로서 참담했던 비극의 현장을 보고 느끼고 겪었습니다. 그 후 역사의 폭풍이 지나가고 산화한 용사들의 시체는 망월동으로 가 버리고 말았을 때, 그 스산한 거리에서 나는 과연 화가로서 무엇을 해야 할 것인가라는 자책감 속에서 수없이 번민하였습니다. 피로 써진 진실은 은폐될 수 없는 것이지만 이 역사적인 사실이, 위대했던 광주시민의 포학무도한 기득권 집단에 의해 사장되어 버리지는 않으려나 하는 걱정을 하면서 '그림'으로써 알려야겠다는 화가의 마음으로 작업을 시작했지요."126)

5·18민주화운동을 표상화한 「하늘과 땅 사이 I」(1981)은 예술이 시대의 아픔을 담고 사람들의 마음을 움직일 수 있다는 것을 보여준 작품이다. 5·18민주화운동 당시 민주화를 요구한 시민들이 학살된 장면과 정황을 알리기 위해 너부러진 신발과 부서진 자전거, 각종 물건을 통해 처참한 역사적 사건의 분위기를 표현했다. 민주화를 외치다 희생된 사람들의 모습을 거꾸로 매달린 사람, 총칼에 맞아 죽은 사람들로 상징적으로 그렸으며 살아남은 자들은 서로 부둥켜안고 분노에 차 있는 모습이다. 참상과 진실을 알리는 데 있어 희생된 사람들의 형상을 어두운 색과 붉은색 피를 통해 주검을 알리고 죽은 자의 처참함과 살아남은 자들의 아픔과 슬픔, 분노의 심정을 나타냈다. 이 작품을 그릴 당시에는 알려지지 않았지만 전두환 군사정권의 강압정치 시절인 1981년 서울 신세계미술관의 '8인 구상작가 200호 초대전'에 출품하여 많은 사람에게 알려지게 된다.

「하늘과 땅 사이 II」(1984)는 5·18민주화운동의 주검과 아픔과 공포를 형상화한 작품으로 작가가 경험한 5·18민주화운동의 참혹함과 진실을 사실적으로 표현한 작품이다. 주검은 깡마른 시신으로 공포에 눈을 뜨고 있거나 처참하게 학살을 당한 모습으로 땅바닥에 널려 있다. 살아남은 자들은 고개를 숙이고 비탄에 차 있으며 때로는 분노의 눈길을 보낸다. 여인들은 얼굴을 가린 채 이 광경을 차마 보지 못

강연균, 「하늘과 땅 사이 I」, 1981, 종이에 수채, 193.9×259.1cm

강연균, 「하늘과 땅사이 II」, 1984, 구아슈, 97×135cm, 광주시립미술관 하정웅컬렉션

하고 울부짖는다. 침울한 분위기의 잿빛 하늘과 생명이 없는 갈색의 땅에 아무것도 가지지 않고 처참하게 벌거벗은 시체들에서 참혹함이 느껴진다.

「하늘과 땅 사이Ⅲ」(1990)은 많은 사람의 죽음을 뜻하는 커다란 해골이 중심에 있으며 두 개의 서로 다른 땅이 갈라져 있다. 왼쪽의 땅은 많은 풀이 자라고 있는 땅이며 오른쪽은 황토 흙으로 된 땅으로 붙어 있지만 다른 모습이다. 양분된 국토의 분단을 상징하며 해골 위에 있는 나체의 여인은 땅을 바라보고 있으며 남자는 하늘을 향해 손을 벌리고 있다. 이러한 해골, 죽음을 바탕으로 한 광주정신이 밤하늘 위에 오색의 밝은 별들로 피어오르고 있다. 작품은 한국전쟁, 5·18민주화운동정신이 계승되어 조국통일로 이루어진다는 내용을 함축한다. 「죽어서도 죽지 않은 사람」(2005)은 「하늘과 땅 사이Ⅲ」의 해골 위의 인물을 확대하여 그린 작품이다. 정의와 민주화를 위해 목숨을 바친 열사는 만세를 부르고 있으며 그 주위를 흰 색으로 감싸며 붉은색, 노란색, 파랑색 별로 승화되어 있다. 의로운 죽음 뒤에 정신이 이어져 나가고 있는 형상을 표현하였다. 「하늘과 땅 사이Ⅳ」(1995)는 천 개가 넘는 만장과 상여를 망월묘역 주변에 설치한 안티비엔날레전에 출품한 작품으로 5·18 민주화운동에 희생된 사람들을 위로하였다. 이와 같이 「하늘과 땅 사이」 연작은 강연균이 5·18민주화운동을 경험한 후 역사적 희생에 대한 인식을 가지고 광주의 아픔을 알리고 이를 승화시킨 작품이다.

1980년대부터 1990년대 강연균은 시대의식을 가지고 광주정신을 표현하였으며 이러한 광주의 정신이 확장되어 우리 민족의 역사와 한을 나타냈다. 「민중」(1985)은 우리 역사의 근본을 이루는 민중들이 일어서는 형상을 추상으로 나타낸 작품으로 민중의 모습을 점과 짧고 굵은 선 등으로 단순화하여 표현하였다. 바탕이 되는 녹색과 황토색은 이 땅과 이를 기반으로 살아가는 생명을 나타내며 검은색 형상은 봉기하고 일어서는 민중을 상징한다.

「천년의 한」(1992)은 스케치를 바탕으로 중량감 있고, 깊이를 지닌 수채화 작품

이다. 선사시대 깨진 토기는 우리 민족의 오랜 역사를 나타내며 누워 있는 젊은 여인은 생명력 있는 땅과 대지를 상징한다. 그리고 여인은 이 땅에 살아온 인간을 상징하며 투명하고 명랑한 살색은 어두운 배경과 대조를 이룬다. 여체의 곡선미와 부드러운 살결을 통해 생명력을 느낄 수 있지만 누운 여체 위에 토기로 흘러내리는 보랏빛 물감은 오랜 역사에서 이루지 못한 우리 민족의 한을 표상한다. 「조국산하도」(1993)는 화면 위쪽에 백두산 천지의 아름다운 풍경을 그렸다. 중경은 백두산까지 펼쳐진 우리 산들을 아래에서 바라보는 구조로 시원스럽게 표현하였으며 화면 하단은 꽃이 핀 아름다운 우리 강산의 모습이다. 「조국산하도」는 남도 혹은 한라에서 백두까지 이어진 한반도의 산하를 함축적으로 한 화면에 그렸으며 조국 통일에 대한 염원을 담았다. 이와 같이 강연균은 5·18민주화운동의 희생과 진실에 대해 표현하고 인간이 지닌 본연적 마음으로 진실과 희생의 처참함을 알고 깨닫게 하는 민중미술 작가이다.

2) 남도의 땅과 사람을 그린 작품

강연균이 남도의 땅과 사람을 그린 작품은 민중미술에 영향을 받은 민족주의 경향이 나타난다. 이러한 작품은 삶의 현장에서 살아가는 사람들을 사실적으로 표현한 작품으로 작가의 눈을 통해 본 모습 그대로 마음을 담아 그렸다. 강연균이 삶의 근본인 땅과 자연을 기반으로 살아가는 남도 사람들을 있는 그대로 그린 작품은 현실감 있고 진솔한 리얼리즘에 바탕을 둔다.

"내 작품 속의 고향은 단지 내가 태어난 곳이라는 공간적 범위를 넘어서 도처에 널려 있는 사람살이의 흔적들을 찾아 넓혀지고 있는지도 모른다. 광주를 떠나 타관에서 만난 허름한 아저씨의 모습 속에서, 벌겋게 속살을 드러내 보이고 있는 황토밭 언덕빼기에서도 나는 늘 고향을 만난다."[127]

강연균은 「잡초 언덕」(1982), 「언덕길」(1985), 「구진포 가는 길」(1986), 「전라도 땅」 등 집과 논, 나무, 사람의 모습이 담긴 평범한 남도 풍경을 그렸다. 「동토」(1983)는 밑바탕을 연필과 콘테로 스케치한 후 수채로 채색한 작품이다. 평범하게 넘겨버릴 겨울철 얼음이 언 언덕 모습을 묘사하는 데 있어 언덕 위 흙이 무너져 내린 장면과 풀 한 포기 모습까지 세밀하게 사실적으로 그렸다. 전라도 황토가 근경에 있으며 언덕 위 풀이 자랐던 무너진 땅은 회흑색으로 사실적으로 표현하였으며 얼음이 언 모습과 겨울철 풀 등을 사실 그대로 표현하였다. 추위가 느껴지는 마른 풀잎과 갈대를 세밀하게 그렸으며 엷은 회색의 하늘은 추운 땅의 모습을 더욱 한량하게 보이게 한다.

「언덕길」(1985)은 시골에 가면 흔히 볼 수 있는 언덕길을 황토색으로 정감 있게 그린 작품이다. 왼쪽에 도랑과 가옥이 있으며 가운데 길을 두고 왼편에 나무와 인력거를 놓은 평범한 시골 모습이다. 화면의 중심부를 차지하는 넓은 길은 작가의 생각으로 크게 묘사하였고 그 길을 걷고 있는 아낙을 작게 표현하였다. 남도에서 흔히 볼 수 있는 정경으로 나무와 풀이 자라는 언덕길과 나무 그리고 하늘을 그렸다. 색에 있어 갈색을 많이 사용하였는데 "세피아(갈색) 빛에 자꾸 마음이 간다."는 작가의 말처럼 갈색을 통해 남도 마을의 사실적인 모습과 그 안에 담긴 의미를 나타냈다.

「전라도 땅」(1990)은 야외 사생을 통해 황토색 전라도 땅을 그린 작품이다. 화려한 색을 사용하지는 않았지만 비슷한 톤의 색들이 풍부하고 다양한 변주를 보여준다. 남도의 아름다운 풍경이 아닌 남도의 땅 그 자체가 담긴 의미를 표현하였으며 현장에서 사생을 통해 그렸다. 작품은 무덤들이 있고 작은 못이 있으며 길과 언덕과 풀과 나무들이 자라고 있는 남도의 지극히 평범한 풍경이다. 이러한 남도의 풍경에서 남도의 본질을 발견하고 인적이 없고 무덤만 있는 적막한 정경을 황토색 땅과 푸른 하늘 등을 통해 전라도 땅의 의미에 대해 생각하게 하는 작품이다.

강연균은 남도 땅에서 살아가고 있는 사람들과 삶의 터전을 사실적으로 묘사하였다. 「갯가의 아낙들」(1986)은 멀리 갯벌과 뻘 배가 보이는 갯가에 모여 있는 할머니와 아주머니들을 사실적으로 그린 작품이다. 멀리 하늘과 맞닿은 수평선의 정취가 갯벌과 어우러져 있으며 이러한 배경을 통해 여인들이 갯벌 작업을 끝내고 작업한 보따리 주위에 모여 있는 것임을 짐작 할 수 있게 한다. 두툼한 스웨터를 입고 털목도리를 하고 있는 모습을 통해 추운 한겨울임을 알 수 있으며 아낙들의 얼굴 표정과 주름이 사실적으로 묘사되어 삶의 무게가 느껴진다.

「포구의 오후」(1989)는 인간의 삶의 기록이자 모습을 사실적으로 그린 작품이다. 작품 구성은 갯벌을 바라보고 담배를 태우고 있는 어부를 화면 중심에 두고 배, 갯벌, 바다, 하늘 등 어부가 살아가는 삶터가 배경이다. 어부의 얼굴은 바다에서 살아온 삶이 그대로 담겨 있는 모습 그대로를 표현하였으며 배는 어부가 살아온 생계 수단을 상징한다. 삶을 유지하기 위해 살아가는 삶의 정체성과 뿌리를 이야기한 작품으로 배는 생계를 위한 수단이며 갯벌과 바다는 삶의 기반이다. 어부, 갯벌과 배의 이미지를 전면에 내세움으로써 갯가에서 살아가는 삶에 대해 생각하게 한다.

3) 다양한 소재의 독창적인 작품

강연균은 역사인식과 사람들의 삶을 소재로 한 작품과 함께 예술적인 작품을 함께 그렸다. 대상이 내게 감동으로 다가와야 그린다는 신념을 가지고 그 감동을 작품으로 표현하였다. 강연균을 상징하는 분야는 수채화로 강연균은 "한 폭의 수채화처럼 아름답다는 말은 있어도, 한 폭의 유화처럼 아름답다는 말은 없지 않으냐. 나는 늘 수채화에 끌린다."라고 말하였다. 강연균은 소묘를 바탕으로 사실주의적 시각으로 자연의 풍경, 정물, 여인 등 다양한 소재의 수채화 작품을 그렸다.

「자화상」(1979)은 파스텔의 번짐을 바탕으로 선과 색으로 작가가 지닌 내면과 감성을 표현한 작품이다. 인물 배경에 그린 주홍색은 인물의 머리와 옷과 색의 대조

강연균, 「갯가의 아낙들」, 1986, 종이에 수채, 96×145cm, 광주시립미술관 하정웅컬렉션

강연균, 「대구포」, 1980, 종이에 목탄, 57×76cm

를 이루어 강연균 자신을 두드러지게 한다. 그리고 사실적으로 표현한 얼굴은 위를 쳐다보는 예리한 눈빛과 굳게 다문 입술, 얼굴 표정 등이 나타나 이를 통해 강건하고 예리한 작가 내면의 본질을 나타냈다. 거친 필선과 색을 사용하여 그린 자화상은 한 시대를 살아가고 있는 아방가르드 작가의 자의식을 보여준다. 「노인」(1979)은 강연균이 연필 스케치를 통해 그린 수채화로 인물의 표정과 얼굴의 윤곽선에서 노인의 깐깐한 성격을 느낄 수 있다. 정면이 아닌 측면 뒤에서 본 노인의 모습으로 노인의 주름 등을 구체적으로 묘사하였다. 노인은 무릎을 세워 무릎 위에 팔을 얹고 있으며 등을 벽에 대고 간단한 옷을 입은 여름철 평범한 노인으로 작가가 느낀 감성을 가지고 인물을 세밀하게 묘사하였다.

강연균은 우리가 무심히 지나가는 흔히 볼 수 있는 사물에서 의미를 발견해서 작품을 제작하였다. 이러한 작품으로 「대구포」(1980)와 「코트」(1984) 등이 있다. 「대구포」(1980)는 연필소묘를 한 후 화면 전체를 갈색 톤의 수채화로 그린 작품이다. 연필로 대구포의 모습을 힘찬 선으로 묘사하였으며 여기에 수채화로 그려 생동감 있게 나타냈다. 일반적으로 작품의 소재로 사용하지 않은 대구포의 모습을 거친 필선으로 표현함으로써 대구포가 내포하는 죽음, 건조, 먹거리 등의 개념을 함께 표현했다. 「코트」(1984)는 소파에 아무렇게나 벗어놓은 겨울 코트를 그렸으며 코트의 양감과 재질감 등을 섬세하게 묘사한 작품이다.

강연균은 수채화, 유화, 목탄 등으로 여인에 관한 작품을 많이 그렸다. 여인의 아름다움을 감성적인 색으로 표현한 「여인」(1984)은 두 손을 턱에 괸 채 앉아 있는 여인을 그린 작품이다. 여인의 특징을 살리기 위해 검은 윤곽선을 사용하였으며 배경에 초록과 암초록을 넣어 대상을 두드러지게 나타냈다. 배경에 붉은 탁자, 밝은 여인의 살빛이 강한 대조를 이루고 있으며 얼굴과 옷 등은 명암법에 의해 입체감을 나타냈다. 「여인소묘」(1984)는 목탄의 특징인 부드러움과 거친 재질감을 활용하여 해부학적 여인 골격에 대한 이해를 통해 균형감 있는 여체의 모습을 표현한 작품이다.

여성의 모습을 녹색 선으로 외곽을 그리고 여체를 하얀 여백으로 남긴 「나부」 (1985)는 앉아 있는 여인을 그린 작품이다. 율동적인 선과 색에서 3차원의 공간과 입체감을 느낄 수 있으며 굵은 윤곽선을 사용하였다. 녹색과 주황을 최소화하여 선과 입체를 표현하였으며 수채화 특유의 투명감과 크로키에서 느낄 수 있는 경쾌함과 속도감을 함께 느낄 수 있다. 「무희」(1986)는 살색의 종이에 무희의 길게 뻗은 팔 동작과 턱을 괴고 있는 무희의 상체를 파스텔로 그린 작품이다. 무희의 상체만 그리고 하반신은 그리지 않았지만 그리지 않은 공간은 관람객의 상상에 의해 자유롭게 구성된다.

또한 강연균은 정물화를 많이 그렸으며 정물화는 대소쿠리, 짚망태, 짚가리, 토기 등 민속적이며 향토적인 기물 안에 담긴 신선한 과일, 꽃 등을 그린 작품이다. 황토색 민속 기물은 정감 있는 정서를 환기시켜주며 바구니에 담긴 꽃과 과일은 밝고 맑은 색채로 그려 살아 있는 것과 같은 생동감을 준다. 이와 같이 강연균은 예술가의 감성을 지니고 남도의 땅과 사람, 꽃과 과일 등 정물, 여인, 풍경 등에서 아름다움과 본질을 찾아 그린 예술가이다.

강연균의 「산동마을 산수유」(2004)는 수채화로 표현한 풍경화다. 작품의 소재를 보면 산동마을의 커다란 바위가 중심을 차지하고 있으며 그 뒤로 고목 위에 노란 산수유가 화사하게 피어있다. 노란 산수유와 황토 빛 황소, 멀리 보이는 산들이 따뜻함과 정감을 주며 세월을 상징하는 이끼가 낀 바위, 고목은 세월의 흐름을 보여준다. 아름다운 자연을 보는 작가의 시각이 담겨져 있으며 바위와 고목을 원숙한 마음으로 바라보는 자연에 대한 심상이 나타난다. 2000년대 중반에 그린 「무심(無心)」 연작은 수채화로 담백하게 돌로 된 불상, 스님의 조각상을 작품으로 표현하였다. 강연균은 세월의 흐름에 의해 자연스럽게 얼굴만 남거나 혹은 몸통만 남은 불상을 통해 세상을 관조하는 작가의 마음을 투영해 나타냈다. 5·18민주화운동과 1990년대 민주화운동, 상업화되고 예술가를 인정하지 않은 세상에 관해 세월이 흘

러 너그럽게 관조하는 마음이 담긴 작가 내면의 선화(禪畵)이다.

　강연균은 남도가 주는 정서적 기반과 사람에 대한 인식을 근간으로 다양한 주제의 작품을 그린 우리나라를 대표하는 수채화가이다. 또한 5·18민주화운동을 근간으로 역사적 의미를 담은 현실참여 작품을 그린 민중미술 작가로 평가받는다. 이러한 강연균의 작품세계를 주제별로 나누어 보면, 5·18민주화운동 이후 역사의식을 담은 작품과 삶과 자연의 본질, 아름다움을 추구한 작품으로 나눌 수 있다. 먼저 강연균이 예술가의 감성을 지니고 그린 작품은 "대상이 내게 감동으로 다가와야 그린다"는 생각으로 남도의 땅과 인물, 정물 등 남도인의 정서와 아름다움을 표현한 작품이다. 또한 5·18민주화운동의 진실을 담은 광주정신의 작품과 통일과 민중을 상징하는 작품을 통해 작가가 가진 역사의식을 작품에 표출하였다. 이처럼 강연균은 남도의 사람과 풍경에서 오는 감동을 사실적으로 그린 우리나라를 대표하는 수채화가이자 5·18민주화운동을 경험한 후 광주의 희생과 진실을 밝히며 더 넓게는 민중과 통일에 관해 이야기를 한 민중미술 작가이다.

3. 우리 역사와 땅을 통해 민족의 삶을 그린 손장섭

가. 예술가로서 삶

전남 완도 출신 손장섭은 초등학교 2학년 때 목수인 아버지를 따라 전라북도 익산으로 이사하였다. 초등학교 3학년 시절 한국전쟁이 발발하여 새벽에 부친이 징용으로 끌려가게 되었으며 모친은 익산과 군산을 오가며 생선 행상을 하면서 생계를 유지하였다. 1951년 징용으로 잡혀간 아버지가 돌아온 후 대전으로 이사하고 이후 서울로 올라간다.

1958년 서라벌고등학교에 입학하였으며 1960년 고등학교 3학년 때 손장섭(수채화)은 유택수(동양화), 김종일(서양화)과 함께 중앙공보관에서 '삼우전(三友展)'을 개최한다. 4·19혁명이 발생하자 고교생으로 데모에 참여하였고 그 경험으로 「사월의 함성」(1960)을 그렸다. 1961년 서라벌예술대 장학생으로 홍익대학교에 입학하였으나 1962년 학업 포기를 종용한 부친 의사에 반대하여 단신으로 서울에 남게 된다. 이후 모친마저 작고하자 입시용 석고상을 만들어 화방에 납품하는 등 온갖 잡일을 하면서 학업과 휴학을 되풀이하였다.

1963년 군에 입대하고 학자금을 마련할 목적으로 1965년 월남 파병을 지원하였지만 전투 수당으로 송금한 돈을 친구가 모두 소진하여 불가피하게 학업을 포기한다. 1967년 군 제대 후 삼성출판사, 동화출판공사, 지식산업사에서 근무하였다. 1978년 동아일보사에서 동아미술제 창설을 맡아 일하기도 하였으며 1981년 직장을 그만두고 전업 작가가 된다. 대학교와 직장을 다니는 시기에도 작품 활동을 지속해 대학 시절에 11회, 12회 국전에 입선하였으며 직장 생활 중에도 세 차례 국전에 입선한다. 손장섭은 1970년대 중반까지 약 10년간 국전 출품작을 비롯한 모더니즘 추상회화를 제작하였다.

손장섭은 신문회관에서 가졌던 첫 번째 개인전을 시작으로 1979년 '현실과 발언' 창립 동인으로 참여하였다. 군사독재 정권의 장기 집권을 위한 유신 체제에 대해 1970년대 중반 이후 미술계에서 제기되었던 현실 문제에 대한 미술의 참여는 1979년 '현실과 발언'의 결성으로 가시화되었으며 '현실과 발언' 창립 동인 토론회에서 다음과 같은 말이 발언된다.

"우리들은 각자 조금은 다른 환경과 다른 생활 체험을 얻으며 살고 있다. 작업도 또한 각자가 다양하고 개성적이다. 그러나 이러한 개인적인 차이에도 불구하고 우리들이 공동으로 의식해야 할 것은 우리가 모두 '역사 속에 서 있는 자각된 인

간'을 지향해야 한다는 점이다. 역사 속에 서 있는 인간은 결코 사회적 모순이나 비인간적 현실을 외면하거나 방관할 수만은 없다. 자각된 인간이란 어떤 경우에도 현상에 만족하지 않고, 보다 나은 삶이나 사회에 대한 꿈과 실천 의지를 지니고 있어야 한다."128)

5·18민주화운동이 일어난 1980년 '현실과 발언' 전에 출품하였는데 문예회관 대관전이 취소되고 동산방화랑에 전시를 개최한다. 1980년대 운동의 시발점이라 할 수 있는 '현실과 발언'은 젊은 세대 작가들에게 영향을 준다. 이후 손장섭은 1985년 11월 12일 서울, 인천, 경기 지역을 중심으로 활동해 온 민족미술 계열 작가 120여 명을 회원으로 창립된 민족미술협의회의 초대 대표가 된다.

이 시기 손장섭은 민중의 삶, 우리 현대사의 아픔 등 사회에 대한 비판과 역사의식을 예술가의 감성으로 표현한다. 1980년대 「역사의 창」 연작을 통하여 국토와 민족 분단의 아픔, 남북의 정치체제 대립으로 인한 민족의 고통과 희생, 민족 통일을 염원하였다. 100호 이상에서 400호에 이르는 작품을 통해 예술가로서 부당한 정권에 저항하고 사회의 부조리와 진실을 이야기하였다. 그리고 손장섭은 사회참여 계열 작품과 함께 우리가 살아가고 존재하는 자연과 그 안에서 살아가는 사람들의 삶을 주제로 작품을 그렸다.

손장섭은 1990년 제2회 민족미술상을 수상하였으며 『삶의 길, 회화의 길』(1991)을 출간한다. 1992년 강원도 횡성군 청일면 고시리로 작업실을 이전하고 1995년 광주비엔날레 특별전 '민중미술 15년전'에 초대·출품한다. 파주로 터를 잡은 1995년 이후 2-3년간 유화 작품을 그렸으며 1997년 이후 아크릴 물감을 주로 사용한다. 1999년 '제10회 이중섭미술상'과 2003년 '제15회 금호미술상'을 수상하기도 한다. 손장섭은 1990년대 이후 고목 등 나무를 그린 작품, 한국의 자연을 담은 풍경화, 민중의 삶을 담은 작품을 제작한다. 2000년대 이후 작가의 감성을 담은 작가만의 개

손장섭, 「독도에서 해맞이 춤」, 2005, 아크릴릭, 150×250cm

성적인 작품을 그렸으며 흰색을 많이 사용한다. 그리고 당산나무 등 신목, 분단, 사회의 양극화, 역사적 사건 등을 원숙한 예술가의 감성으로 해석하여 그렸다.

나. 작품론

1) 한국 근현대사

'현실과 발언'의 창립 동인으로 활동한 시기에 그린 「역사의 창」 연작은 5·18민주화운동, 일본 제국주의의 횡포, 6·25전쟁 등 역사적 사건과 현실에서 진실을 외치는 민중의 목소리와 역사에서 희생된 사람들을 상징적으로 그렸다.

　1980년에 손장섭은 5·18민주화운동과 미군 등 현실의 시대 상황을 담고 있는 사회 비판적 작품을 그렸다. 「80년, 오월이여」(1980)는 5·18민주화운동을 형상화한 작품이다. 회색과 청색의 색조 속에 민주화를 갈망하는 시민의 외침을 입으로 상징적으로 표현하였다. 민주화를 요구하고 군부의 퇴진, 계엄령 철폐를 요구하는 민중의 함성은 하늘을 향해 앞으로 나아가고 있다. 그러나 이러한 외침은 또한 절규로서 18, 19, 20, 21, 22의 앞의 푯말은 총기의 가늠쇠 모양으로 일자 즉 시간의 흐름이다. 1980년 5월 민주화를 요구하는 시간의 흐름에 따른 처절한 광주를 형상화하였다. 숫자 22 이후는 기울어진 광주의 도심의 모습과 커다란 방독면을 쓰고 있는 무장 진압군의 얼굴들이 보이는 1980년 5월 광주의 상황을 상징적으로 표현하였다.

　「기지촌」(1980)은 미군이 주둔한 지역을 상징하는 미국 깃발과 미군이 지배하는 현실에 대해 절규하는 입을 통해 알리고 있는 작품이다. 냉전 체제 유지를 위해 미군이 주둔한 기지촌의 모습을 풍자적으로 형상화하였다. 미군이 한국에 주둔한 현실과 우리의 생각과 정신이 미국에 의해 지배당하고 있는 상황을 기지촌을 통해 절규하는 모습으로 거친 필선과 색으로 표현하였다.

　「광주의 어머니」(1981)는 어머니를 상징하는 우리 강산이 상단에 있으며 광주를

손장섭, 「80년, 오월이여」, 1980, 캔버스에 유채, 96×129cm

둘러싸고 있다. 그리고 화면 중앙에 광주를 지키고 상징하는 무등산이 거칠고 황망하게 있으며 무등산 입석대는 어머니의 절규 속에 기울어져 있다. 무등산 아래 검은색으로 표현된 산자락에는 조선대학교가 있고 그 아래에는 광주 시내에서 죽은 많은 주검을 상징하는 표상이 있다. 광주의 어머니는 통곡하고 있으며 이를 바라보는 작가의 엄숙한 심정과 모든 사람이 느끼는 아픈 마음이 전해지고 있다. 손장섭은 5·18민주화운동이 가진 우리 조국의 커다란 슬픔과 시대의 모순을 우리 땅에 살고 있는 어머니와 국토를 통해 대중에게 알리고자 하였다.

「역사의 창」 연작은 시대상을 표현하는 데 있어 희생자를 애도하고 남겨진 유족들의 슬픔을 위로하는 역사적 사건을 담았다. 「1950년 6월」(1984)은 남과 북을 갈라놓은 38선의 광경을 배경으로 총 가늠쇠 모양 안에 한국전쟁에서 죽은 사람들을 흙더미처럼 쌓았다. 그 옆에는 이러한 주검에 대해 처절하게 슬퍼하고 있는 여인을 표현하였다. 역사 속에 희생된 사람은 거대한 역사에서 하나의 기둥과 표상으로 남아 있는 형상으로 그림으로 역사를 기록한 것이다.

「조선총독부」(1985)는 왼쪽에 식민 통치의 중추 기관인 조선총독부가 회색의 암울한 빛을 띠고 거만하게 우뚝 서 있다. 총독부는 우리 민족을 지배한 일본 제국주의의 상징으로 우리나라 독립을 위해 투쟁한 많은 사람을 희생시켰다. 독립문은 우리 민족의 독립의 상징물로 독립을 위해 싸운 수많은 민중과 애국지사들이 일본 제국주의에 의해 학살되었다. 숫자는 일제가 지배한 36년의 시간을 나타내며 가늠쇠 안에서 많은 사람들이 죽임을 당하였다. 왼쪽의 흰 바탕에 붉은 원은 일장기를 상징하며 붉은색 원 안에는 일본 제국주의에 희생된 수많은 사람의 모습을 형상화하였다.

종이로 만든 부조 조각인 「6월의 춤」(1988)의 거친 선은 6월 항쟁의 격랑의 시간을 형상화한 것이다. 왼쪽 위에는 6월 9일 최루탄을 맞고 쓰러진 이한열 열사를 그리고 그 아래 민주화를 위해 희생된 열사들의 얼굴 형상을 표현하였다. 이러한 폭력에 의한 희생을 애도하는 1987년 6·26 대행진에 참여하는 학생들의 출정식에 앞

서 행하여진 서울대 여교수의 '바람맞이' 춤사위를 넣었다. 바람맞이 춤은 군사정권을 지키기 위해 이한열 열사를 사망하게 한 전투경찰들과 경계를 이룬다. 그리고 민주화를 위해 희생된 열사들에 대해 비통해하는 어머니, 많은 사람의 슬픔을 작품에 표현하였다.

2) 민중의 삶

손장섭은 1980년대 중반부터 역사의식을 가지고 현실 참여적인 작품을 지속적으로 그렸다. 이와 함께 농사를 짓고 바다에서 고기를 잡아 생계를 유지하고 있는 민중들의 삶을 사실 그대로 표현하였다. 고된 삶을 숙명처럼 안고 살아가는 대다수 사람을 그린 작품은 아래에서 본 화가의 시선으로 역사의 근본이 되는 민중의 삶을 그린 것이다.

민중의 삶을 주제로 한 작품은 「삶」(1986), 「그물 손질하는 사람들」(1986), 「목포항의 엿장수」(1987), 「군고구마 장수」(1987), 「바지락 캐는 두 여인」(1989), 「어머니와 아들」(1989) 등이 있다. 특히 손장섭은 어촌을 배경으로 한 작품이 많은데 고향 완도의 기억을 통해 바쁘게 살아가는 사람들의 삶을 사실적으로 나타냈다. 민중의 삶을 그린 작품은 불투명한 회색, 청색, 갈색, 황색 계통의 색조가 화면의 인물상과 풍경의 분위기를 고난과 외로운 삶의 현실감으로 농축하게 된다.[129] 손장섭의 삶을 표현한 작품들은 치열한 삶에 대해 작가가 느낀 감성이 담겨 있다.

「삶」(1986)은 수채화로 어렵고 힘겨운 삶을 사는 여인을 표현한 작품이다. 여인을 의지해서 살아가고 있는 남매가 담벼락 밑에서 두 손을 모은 채 어머니를 바라본다. 부서진 포장마차와 의자를 앞에 둔 어두운 색조의 여인은 절망적인 얼굴로 이를 응시하고 있다. 탁한 청록색에서 한 여인의 삶에 대한 무게가 느껴진다. 「군고구마 장수」(1987)는 좌판을 놓고 추운 날에 군고구마를 굽고 있는 모습을 그린 작품이다. 회색의 벽면을 따라 바구니를 이고 가는 아낙이 보이고 그 뒤로 도시 빈

민들이 살아가는 다닥다닥 붙어 있는 빈민가를 표현하였다. 두꺼운 옷을 입고 군고구마를 파는 군고구마 장수 앞에는 인기척이 없어 가난하고 힘든 삶이 느껴지며 담장 너머 보이는 달동네는 가난한 삶을 상징한다.

「어머니와 아들」(1989)은 그물을 손질하는 어머니와 그 옆에서 이를 보고 앉아 있는 아들의 모습을 표현한 작품으로 삶의 정서가 담겨 있다. 묵묵히 일을 하고 있는 어머니의 모습에서 자식에 대한 근심과 걱정이 떠나지 않는 모성애를 느낄 수 있다. 또한 어머니와 함께 있는 아들에게는 어머니에 대한 그리움의 마음이 느껴진다. 초등학교 2학년까지 완도에서 살았던 손장섭의 어린 시절 기억과 어머니에 대한 그리움을 회상하여 그린 작품으로 보인다.

「달동네에서 아파트로」(2009)는 도시 빈민들이 살던 달동네가 재개발이 되면서 아파트가 새로 세워지고 있는 모습을 표현한 작품이다. 손장섭이 궁핍한 생활을 통해 경험한 달동네 가운데에 아파트가 들어선 모습으로 달동네 사람들은 떠나가고 외부에서 들어온 사람들이 그 자리를 차지하게 되는 사회현상을 표현하였다. 도심의 빈민촌의 모습을 격렬하고 감성적인 색채로 나타냈으며 아파트와 달동네를 통해 사회 계층의 양극화를 표현하였다.

3) 자연과 나무

손장섭의 풍경화는 우리나라 포구, 감나무, 길, 산 등 한국의 풍경을 독창적인 양식으로 표현한 작품으로 풍경 중 고목을 많이 그렸다. 손장섭의 고목은 단순한 자연의 생명체가 아닌 마을을 지키고 사람들을 지켜 준 나무이다. 이러한 나무는 근덕 신수(神樹), 도계 신수, 광주향교 은행나무, 강화 당산나무, 강진 푸조나무, 김제 왕버들, 김천 느티나무, 의령 은행나무, 이천 백송, 백련사 신수, 교동 은행나무, 영광 신수, 남해 왕후박나무, 강화 당산나무, 법성 큰 나무, 부여 느티나무, 여천 동백나무 등이다.130) 손장섭이 그린 당산나무와 신목은 마을 공동체 즉 민중의 소원과 평

손장섭, 「은행나무」, 2008, 아크릴릭, 80×100cm

화와 안녕을 기원하는 민중의 역사를 간직하고 있다.

1980년대 후반 「감나무」(1989)는 푸른 하늘을 뒤로하고 바람에 휘날리고 있는 커다란 감나무를 그린 작품이다. 바다와 섬 등이 있는 언덕 위 감나무와 그 아래 숲을 그렸다. 손장섭이 감나무를 좋아하는 이유는 감이 수없이 열려 빨갛게 익으면 날아가는 새도, 벌레와 까치도, 주인도, 나그네도, 거지들도 따먹고 시장기를 채우기 때문이라고 했다.[131] 손장섭은 빨갛게 영글어 있는 감이 매달린 가을 감나무를 통해 모든 사람들이 맛나게 먹을 수 있는 행복한 세상을 꿈꾸었다.

「길」(1989)은 흩날리는 거대한 나무 두 그루 아래 고개를 숙이면서 길을 지나가는 인물을 그린 표현주의적인 작품이다. 두꺼운 물감을 덧칠해 그렸으며 흩날리는 바람의 표현은 격정적이며 탁한 색을 통해 감성을 나타냈다. 격정적으로 흩날리는 나무와 회색 하늘은 길을 걷고 있는 인물의 역경의 삶을 나타낸다. 「봄을 앞당기는 신목」(1989)은 신성한 푸른 하늘 아래 거대한 흰 당산나무, 즉 신목을 그린 작품이다. 신목 아래 사람이 사는 집과 아직은 녹지 않은 눈이 있으며 신목 뒤에는 대조적으로 녹색의 생기 있는 나무들을 표현하였다. 흰 신목은 겨울에서의 생명력과 민중들의 염원이 담긴 신성을 나타내고 있다. 연령으로 쌓아 둔 거대한 부피의 흰 신목의 숭고는 민중들의 염원으로 겨울, 즉 고난을 이기고 희망인 봄을 앞당긴다는 작가의 바람이 담겨있다.

「광주향교 은행나무」(1995)는 광주향교 앞 은행나무를 그린 작품이다. 은행나무의 신성함을 나타내기 위해 향교, 주위의 집에 비해 크게 그리고 나무의 영적인 느낌을 표현하였다. 향교 앞에서 수백 년 살아온 은행나무는 광주의 역사를 보고 민중의 기원을 담고 있는 신성한 존재이다. 하늘을 향해 힘차게 뻗어 나가는 가지를 지닌 커다란 은행나무는 광주의 전통과 역사를 지키고 있는 광주향교와 더불어 광주의 신목으로 건재하다. 더 나아가 광주 시민들이 1980년에 이루고자 한 염원이 힘차게 뻗어 나간 가지처럼 퍼져 나가고 있는 모습을 광주의 신목으로 표현하였을 것이다.

손장섭, 「만물상에서」, 1999, 종이에 수채, 22.5×22.5cm

「청령포 적송」(2003)은 적송이 지닌 자연의 원초적 신비감과 멋을 자유로운 필치로 그린 작품이다. 민족의 정서가 진하게 녹아 있는 소나무를 가지의 조형적 율동으로 표현하였으며 자연의 변화와 그 안에 본질을 담아 신비로움이 느껴진다. 그리고 적송 뒤 공간의 배경을 흰색으로 두텁게 칠하여 신령함이 실린 소나무들을 두드러지게 나타냈다. 이처럼 손장섭은 당산나무, 고목 등을 찾아 전국의 산하를 돌아다니며 그 안에 내재된 정신세계를 담았다. 고목은 작가의 원숙한 필력으로 되살아나 생명력을 지니고 있으며 민중의 기원이 담긴 신목을 통해 역사에서 지속해온 다양한 염원을 실현하고자 하였다.

1980년대 후반부터 그린 풍경화는 한국의 자연을 작가만의 방식으로 바라보며 시공간을 형상화하였다. 「울산바위」(1989)는 설악산 울산바위의 굽이굽이 이어지는 산줄기를 그렸으며 하늘과 산을 흰색과 푸른색이 대조를 이루게 채색하였다. 흰색의 산을 통해 겨울 산을 그렸음을 알 수 있고 흰 산 위에 색을 넣어 입체감을 나타냈다. 자연의 외형보다 본질을 표현한 작품으로 전경의 눈이 덮인 마을과 황토색 산을 그리고 바위와 산, 하늘의 표현을 통해 우리 국토의 본질적 모습을 리듬감 있게 나타냈다. 「어촌의 오후」(1990)는 전경에 어촌, 양지바른 곳에 걸린 그물, 삶의 터전인 푸른 바다와 먼 원경의 하늘을 그린 어촌의 오후 모습이다. 작가의 감성으로 표현한 어촌은 사람들이 살아가는 공간과 하늘, 바다, 길 등이 동일한 청색 계통으로 그려져 있으며 하나의 연결된 세상임이 나타난다. 자연과 바다를 통해 자연의 근본을 나타냈으며 그 안에 살고 있는 인간의 집, 삶의 도구들을 감성적인 색으로 표현했다.

「설악산 용아장성」(1997)은 설악산 정상에서 바라본 풍경을 작가의 감성을 넣어 그린 작품이다. 설악산 용아장성의 아름다움을 사실적으로 표현하였으며 풍경의 장엄함을 감성적인 색으로 그렸다. 설악산 용아장성의 아름다운 모습을 화면에 담아 우리나라 명산이 가진 진면목을 표현했다. 설악산 정상에서 바라보는 중경의

모습은 사실적으로 표현하고 우리 국토의 뻗어 나가는 원산의 모습을 청색의 명도를 통해 간결하고 효과적으로 나타냈다. 「만물상에서」(1999)는 수채화로 굽이굽이 이어지는 산줄기들을 선으로 표현하고 가볍게 채색한 작품으로 빠른 속도로 그려낸 현장감이 돋보인다. 수채화로 전통 회화에서 구현한 산수화의 정신을 표현한 작품으로 산이 가진 본질을 나타냈다. 또한 우리나라의 명산인 금강산 만물대의 다양한 형상을 작가의 시각으로 재해석하여 표현하였다.

「봄을 기다리는 산」(2008)은 작은 길을 끼고 초가가 있으며 그 너머로 눈 덮인 산과 산 뒤의 모습을 그렸다. 제목에서 알 수 있듯이 추운 겨울이 가고 봄이 오는 것을 기다리는 심정을 풍경화로 표현하였다. 눈을 상징화한 백색의 채색을 통해 겨울임을 알 수 있고 산의 엷은 초록을 통해 봄이 오게 되는 기다림을 나타냈다. 민중미술 예술가 손장섭은 우리 강산 모습을 통해 겨울로 상징되는 민족의 고통과 희생을 극복하고 봄, 즉 희망의 발언을 담고자 한 것이다. 「울릉도 해돋이」(2003)는 울릉도 바다를 뒤로한 평화스러운 섬의 모습을 표현하였으며 굵고 강한 선으로 힘과 율동감을 표현했다. 유화로 그린 울릉도의 모습은 마치 한 폭의 한국화처럼 화면 가득히 서정성이 느껴진다. 하늘과 바다는 모두 흰색으로 담박하면서 순수함을 간직하고 붉은 해는 바다 위에서 노을이 진 하늘과 바다의 경계를 알려 주며 비추고 있다. 수평선을 따라 배가 물살을 가르고 가는 모습은 정적인 화면에 운동감을 주며 평온함과 서정적 즐거움을 준다.

손장섭은 1970년대 후반부터 현실을 비판한 민중미술을 그렸으며 민중미술 단체인 '현실과 발언', '민족미술협의회'에서 활동하였다. 역사와 민중의 삶을 소재로 한 현실참여 작품은 우리 현대사에 관한 내용으로 일본 제국주의에 대한 저항부터 5·18민주화운동, 6월 항쟁 등이다. 특히 「역사의 창」 연작은 민주화를 추구하다가 희생된 열사들을 표현하고 민족의 역사를 담은 작품이다. 손장섭은 역사적

사건과 삶을 통해 옳음과 정의로운 사회를 지향하였으며 작가가 느낀 세상을 예술로 표현하였다.

손장섭은 1980년대 후반부터 현실참여 작품과 함께 풍경과 당산나무 등 고목 연작을 그린다. 손장섭의 풍경화는 우리를 품고 지켜 주는 자연과 오랜 시간 민중과 함께 지낸 나무를 통해 자연과 인간의 본질에 관한 내용이다. 특히 천 년이 넘는 노송에서부터 당산나무, 은행나무 등 민중의 염원이 서려 있는 고목들은 한국인의 삶과 밀접한 관련이 있으며 우리 민족의 근본적인 정신세계를 표현했다. 손장섭의 작품은 민족과 민중들의 이야기로 작품을 통해 이들의 삶을 표현하고 위로하면서 어루만져 주고자 하였다. 또한 이 땅에서 살아가는 민중들의 삶과 모습을 통해 한국인의 얼과 정신을 표현한 작가이다.

붓으로 세상의 삶과 현실을 표현한 예술가

1. 시대정신과 세상의 본질을 표현한 예술가 여운

가. 시대를 그린 예술인 여운

전남 장성이 고향인 여운(1947-2013)의 부친은 여운형의 친척이었으며 모친은 해남여고 교장을 지낸 교육자였다. 여운은 1965년 광주 조선대학교 부속고등학교를 졸업하였고 홍익대학교와 같은 대학교 대학원에서 서양화를 전공하였다. 교육자로서 여운은 1971년 전북 익산 남성고등학교 교사와 한양대학교 강사를 거쳐 1976년부터 한양여자대학교 응용미술과 전임강사와 부교수를 지냈으며 조형일러스트레이션과 교수, 중국 노신대학교 객좌교수 등 교단에서 학생들을 가르쳤다.

여운이 사회 현실을 인식하고 작품 활동을 하게 된 이유 중 하나는 부친 여창렬이 한국전쟁 때 지리산에서 행방불명되었기 때문이다. 3살 때 아버지를 잃은 여운은 평생 아버지의 사진을 간직하고 살았으며 한국 현대사의 시대적 아픔을 마음속에 지니고 있었다. 여운은 1960년대 말 이두식 홍익대 교수를 통해 소설가 황석영을 만났다. 그리고 1979년 황석영이 윤한봉과 개설한 '현대문화연구소'의 운영 자금 마련을 위해 선후배 화가들을 동원해 도자기에 그림을 그리기도 하였다. 그리고 고은, 신경림, 백낙청, 이문구, 김지하, 현기영, 최민, 유홍준, 리영희, 백기완 등

과 교류하였다.[132)]

여운은 1960년대부터 1970년대 서구 화단의 다양한 양식에 우리 전통을 적용한 작품을 그렸다. 1969년 7월 6일부터 7월 10일까지 공보관 화랑에서 여운, 김기동, 한정문이 함께 개최한 '삼인전'에 출품한 작품은 초현실주의 작품이었다.[133)] 또한 일간지 공모전에서 대상을 수상한 「강강술래」는 강강술래를 돌고 있는 모습을 달과 밤하늘의 구름과 땅 기운의 형상으로 표현한 추상표현주의이다. 1960년대 초현실주의와 추상표현주의 등 모더니즘 작품들은 1970년 이후 캔버스에 신문을 붙이는 콜라주 기법과 사진을 붙이는 포토몽타주 등 일상의 오브제를 사용한 전위적인 작품으로 변한다. 한국식 격자 창문에 찢긴 신문지 조각들을 쌓아 올려 한국 사회의 모습을 보여 준 「성분생태 4」는 1970년 제1회 한국미술대상전(한국일보사 주최) 서양화 부문 우수상을 받기도 한다.[134)]

1980년대 여운은 민중의 삶과 정서를 근간으로 민화의 양식과 소재를 적용한 민중미술 작품을 그렸다. 또한 1985년 여운은 사회문제에 적극적으로 참여하여[135)] 김윤수, 신학철, 오윤, 김용태, 주재환, 민정기 등과 민족미술인협회를 창립하였으며 2004년부터 2007년 초까지 민미협 회장직을 맡아 민족미술의 발전에 공헌한다. 그리고 장애우권익문제연구소, 환경운동연합 등에서 사회운동가로 타인을 위한 활동을 하였다.

여운은 1976년 서울화랑 개인전을 시작으로 2007년 예술의전당, 2009년 행원 갤러리 전시까지 7차례 개인전을 열었다. 그리고 국립공보관에서 개최한 '3인전'(1969), 'S·T창립전'(1971), '아시아현대미술제'(1976), '정도 600년 기념 국제현대미술전'(1995), '해방 50주년 역사전'(1995), '한국대표시인화가전'(1996), '남북 6·15공동선언 기념전'(2000), '평화미술제'(2009) 등의 단체전에 참여하였다.

나. 시대의 정신과 본질을 표현한 작품

1) 전위미술로 보는 세상의 창

여운은 1969년 공보관 화랑에서 '3인전'을 개최하면서 초현실주의 작품을 선보였다. 이후 전위 그룹인 S·T(SPACE & TIME) 활동을 통해 작품과 이론 활동을 전개하였다. 1971년, 제1회 S·T 전시에 선보인 작품은 창틀과 그 바깥쪽에 쌓인 쓰레기들을 통해 억제당하고 있는 현대인의 불만을 표출한[136] 전위적인 작품이다. 이 시기 「창」 연작은 실제로 사용한 나무창을 오브제로 삼아 화려한 전통색으로 한국적인 이미지를 표현하였다. 그리고 작품에 신문지 조각들을 붙여 한국 사회에 현실에 관해 비판하는 포스트모더니즘 미술을 선보인다.

「창」(1974)은 여성의 상품화 즉 성(Sex)에 관한 내용의 작품이다. 여운은 성이 자본주의 권력의 존립을 위한 전략적 수단이며 회유를 위한 도구로 이용되는 것을 보여 주었다. 서구 잡지의 여성, 정치가들, 신문, 고급 시계 등의 이미지는 자본주의 사회의 모순을 상징하며 비키니를 입은 여자, 나체의 서양 여자, 조선일보와 영문판 신문 등을 통해 자본주의 사회를 풍자하였다. 물질을 중시하는 자본주의 체제를 상징하는 창틀은 더럽고 창 안의 현실 사회를 담은 내용은 감옥을 연상시키는 철망으로 덮여 있다. 창 안의 정치인들, 여성 연예인들의 사진을 포토몽타주한 모습은 선정적인 성(性)과 돈을 통해 부와 권력을 유지하는 사회체제를 보여준다.

여운이 1976년 개인전에 발표한 「Work」 연작은 서구 미술 양식을 수용한 15점의 비구상 작품이었다. 이 시기 여운은 우리 민족의 미의식이나 정서를 표현하기 위해 창문틀에 전통색으로 채색하였다. 개인전 출품작에 대해 "우리의 전통적 미의식을 되살리기 위해 예술적 삶의 긍지로서 모두의 삶을 그리는 것"이라고 언급했다.[137] 즉 모더니즘 미술의 사고인 새로운 표현을 연구하던 여운은 우리의 소중한 체험의 중요성을 인식하고 이를 형상화한 창살문에 전통색으로 작품을 제작했

여운, 「창」, 1974, 혼합재료, 72×113×2.5cm, 국립현대미술관

다. 또한 서구의 전위적인 양식을 도입하여 신문과 사진 등을 붙이고 사진에 채색하여 회화 이미지로 조형화하였다. 이 시기 작품들에 나타난 전통 창살문의 상징과 형상은 우리 민족을 표상하며 창문 안에 붙인 사진과 신문 조각은 당시의 현실을 나타낸다. 이러한 1970년대 여운의 창을 활용한 아방가르드 작품은 1980년대 이후 우리 민족의 현대사를 담은 새로운 내용의 민중미술로 변모한다.

여운의 1980년대 「창」 연작은 분단과 통일을 주제로 한 민중미술 작품이다. 1981년 「창」은 화면 하단의 어두운 검정 배경 속에 도시 건물을 상징적으로 보여주는 균일화된 직육면체를 그려 획일화된 도시 문화를 나타냈다. 도시 위에 둥그런 산의 형상을 그렸으며 안테나 모양의 수신기를 산 위에 설치하여 전파를 수신하는 모습을 형상화하였다. 창에는 철조망 모양의 격자가 있으며 그 안에 도시 건물의 형상이 있다. 철조망 안 건물에서 살아가는 도시의 인간들은 외부의 수신기에 의해 삶을 지시당하고 통제받는 암울한 현실 세계에 살고 있는 현대사회의 모습을 나타낸다.

「창」(1984)은 두 개의 창으로 나누어져 있다. 왼쪽 창은 남북 분단에 의해 희생된 주검들이 있으며 오른쪽 창에는 남북 분단을 상징하는 철조망 앞에서 다른 창을 향해 울부짖는 늙은 어머니가 나타난다. 국가폭력에 의해 죽임을 당한 자식을 바라보는 어머니의 한 맺힌 모습을 통해 한국사의 아픔을 형상화하였다. 「만남」(1984)은 한국전쟁으로 이산가족이 된 남매가 서로 상봉하는 장면을 그린 작품이다. 백발의 주름이 진 늙은 두 남매의 상봉은 분단의 아픔과 함께 서로 만나 하나가 되는 기쁨을 나타냈다. 만남이 이루어지는 창 옆의 왼쪽 창에는 분단의 상징인 철조망을 그려 분단의 아픔을 형상화하였다. 세상을 보는 창의 모습을 통해 우리의 삶과 분단 조국의 현실을 일깨워 주는 작품이다.

2) 분단의 극복과 민중의 삶
1980년대 여운은 민중의 삶, 시대 상황, 민족의 역사 등을 주제로 현실에 대한 작가

의 인식을 작품으로 나타냈다. 특히 1980년대 민화의 소재, 기법, 색을 사용하여 시대를 풍자한 작품은 여운이 그린 독자적인 양식의 민중미술 작품이다. 여운은 민화의 다양한 요소를 도입하여 1980년대 미소 냉전의 세계사적 시대 상황에서 분단국가인 우리 민족의 현실과 주변 강대국과의 관계를 닭, 호랑이, 용, 도깨비 등 민화에서 나오는 상징을 통해 풍자하였다. 색채를 사용함에 있어서 민화에서 나타난 전통색인 붉은색, 파란색, 노란색, 검은색, 흰색의 원색으로 그려 강한 인상을 주는 작품을 제작한다. 여운의 민화 요소를 차용한 작품에 나타나는 닭, 황새 등의 새는 우리 민족을 상징하며 안테나는 우리 민족이 나아가는 방향을 조정하는 수신기로 외세에 영향을 받은 우리 민족의 현실을 풍자한다.

「단절시대」(1984)는 목이 길고 부리가 긴 흰 새가 거친 파도가 치는 파고를 헤치고 앞으로 나아가고 있는 장면의 작품이다. 우리 민족을 상징하는 새는 날갯짓을 하면서 힘차게 나아간다. 그러나 새의 눈은 혼돈으로 빙빙 돌아가고 있어 자기 의지로 파고를 헤쳐 나가는 것이 아님을 알 수 있다. 부리 앞 안테나는 새의 방향을 설정하며 안테나가 지시한 화살표 기호에 따라 흰 새(한민족)가 날아간다. 작품은 우리 민족의 자발적인 의사가 아닌 외세의 힘에 의해 조정되고 있는 현실 상황을 풍자한 작품이다.

「단절시대 Ⅲ」(1984)는 우리 민족을 상징하는 새가 냉전 이데올로기의 양쪽 열강의 받침대로 서 있다. 그리고 받침대 위에 널이 있어 외부 열강을 상징하는 호랑이들이 널을 뛰고 있다. 성조기 모자를 쓴 미국 호랑이가 뛰자 널이 기울어져 별을 단 소련(러시아) 호랑이가 물에 빠질 수 있다. 그리고 받침대인 우리 민족을 상징하는, 눈이 빙글빙글 돌아가는 새는 주체적인 판단을 못 하고 부리를 미국 쪽으로 돌리고 있다.

또한 여운은 2000년대 이후 수탉과 암탉을 소재로 통일을 염원하는 「하나로」, 「사랑」, 「사랑·염원」 등의 작품을 그렸다. 일반적으로 한 쌍으로 의좋게 노니는 민화에 나오는 새는 화합하고 금실이 좋다는 의미를 지니고 있다. 「사랑·염원」(2006)

여운, 「단절시대Ⅲ」, 1984, 종이에 아크릴, 94.5×63cm

은 해가 뜨는 새로운 아침에 남을 상징하는 수탉과 북을 상징하는 암탉이 백두산 천지에서 서로 만나는 장면을 그린 작품이다. 남과 북이 사랑과 신뢰를 가지고 통일을 이룬다는 의미를 담은 작품이다.

여운은 1989년 네 번째 개인전 때 우리의 민족성을 찾는 작품에 관해 언급한다. "저건 꼼짝없이 '우리 것이다' 하는 살갗에 와 닿는 그림이 필요하다. 프랑스 향수! 미제 버터로부터 오염된 우리 호흡을 구수한 숭늉 맛으로 다스려 줄 그림이 나와야지요."138) 여운이 우리 민족의 색과 기법, 소재를 가지고 그린 작품이 「세상굿」 (1989)이다. 화면 중앙부 검정(어둠)을 배경으로 우락부락한 초록 얼굴을 가진 괴물 형상의 지옥문이 입을 벌리고 한 무리의 사람들을 삼키고 있다. 그리고 우리 민족임을 나타내는 한복을 입은 민중들의 무리가 지옥문을 향해 가고 있으며 괴물의 입안에는 붉은 불구덩이가 있다. 다른 무리는 이상향의 세계를 상징하는 밝은 산이 있는 곳을 향해 가고 있다. 민중들이 지나가는 곳곳에는 성(Sex), 권력 등을 상징하는 검정 넥타이에 검은 양복을 입은 인물들이 있다. 검정 넥타이에 양복을 입은 인물은 현시대의 자본주의 사회를 이끄는 정신, 물질적 유산이다. 컴컴한 초승달이 있는 산 위에서 세상이 돌아가는 형국을 보고 있는 우리 민족을 상징하는 닭은 지옥문이 아닌 빛이 있는 산을 향해 목청껏 울부짖고 있다.

여운은 1980년 두 번째 개인전에서 삶의 현실을 적나라하게 보여주는 리얼리즘 작품을 제작한다. 그리고 "오늘날의 상황으로 볼 때 나의 시각은 밝은 쪽보다는 어두운 쪽, 혜택 받은 자보다는 혜택 받지 못한 소외된 쪽으로 마음이 이끌린다."139) 라고 언급한 것처럼 민중들의 현실과 자본주의와 독재정치의 모순을 알리는 작품을 1980년대 이후 지속적으로 그렸다. 「먼 산 빈 산」(1980)은 땅에서 농사를 짓고 있는 호미질 하는 어머니(아낙)를 그린 작품이다. 땅 위에 농사지은 초록 작물과 붉은 산이 색의 대조를 이루어 외롭게 일을 하는 아낙을 강조한다. 농사를 짓는 뒤편의 붉은 땅과 밭은 아낙이 살아가는 삶의 수단이자 기반이다. 호미질을 하고 있

여운, 「거리에서」, 1989, 종이에 아크릴, 75×55cm

는 아낙의 고생으로 거칠어진 검은 얼굴과 노동으로 굵어진 손을 통해 거친 삶을 느낄 수 있다. 붉은 산은 피와 고난을 이겨내고 이어 온 우리 산과 국토를 상징하며 아낙은 땅에 기대어 살아온 민중들의 고된 삶을 나타낸다.

「먼 산 빈 산」(1986)은 한 노인을 통해 자본주의에 살아가는 인간의 현실과 본질을 보여주는 작품이다. 화면 가운데 기둥에는 이름이 적혀 있지 않은 수많은 이정표들이 있으며 이정표를 사이에 두고 한 노인은 꽃이 있는 밝은 풀밭에 앉아 있고 다른 노인은 어둠을 향해 돌아서 있다. 머리에 원화, 달러, 동그라미를 가진 검정 넥타이를 한 인물들은 자본주의 사회를 이끄는 돈, 권력 등을 나타내는 표상이다. 노인(인간)의 자본주의의 물질과 권력에 대한 욕심이 검정 넥타이를 한 인물로 나타나며, 인간은 자본주의 물질적 욕망을 달성하고자 한다. 욕망을 실현하기 위해 사심과 악(惡)이 개입된 노인(인간)은 검정 양복을 입은 욕심의 형상들이 발현되어 어둡고 방향이 없는 욕망의 세계를 본다.

「거리에서」(1989)는 추운 겨울날 거친 얼굴을 하고 털목도리를 걸치고 두툼한 스웨터를 입은 할머니가 거리에서 사과와 배를 팔고 있는 장면의 작품이다. 할머니의 얼굴의 표정과 주름이 사실적으로 묘사되어 삶의 무게가 느껴진다. 그리고 화면 뒤편에는 사회의 모순과 독재에 반발하여 저항하는 학생과 이를 막는 전경들의 방패, 이러한 상황에서 피어나는 하얀 최루가스가 난무하는 거리의 모습이다. 사람들이 자유롭고 행복하게 살아가는 것을 방해하는 군사독재 체제에 저항하는 거리의 모습과 생존을 위해 거리에서 노상을 하는 민중의 모습을 사실적으로 그린 작품이다.[140] 이처럼 1980년대 여운은 소외받는 사람들의 삶과 사회의 모순에 저항하는 작품을 통해 사회 현실을 알린 민중미술을 그렸다.

3) 검정으로 그린 현실과 자연
여운은 1990년대부터 검은 목탄과 파스텔로 한반도의 산, 들, 마을의 풍경이나 역

여운, 「비어 있는 집」, 1993, 종이에 목탄, 51×73cm

사와 현실에서 만난 인물들을 소묘로 그렸다. 여운은 검정 소묘를 그린 이유에 대해 "관념적 이상보다는 현재의 삶의 경험을 중요시한다. 현재 내가 살아가며 보고 경험하고 느끼고 생각하는 바를 표현하기 위해 특정한 장소를 흑백 소묘로 그린다."141)고 말했다. 여운의 흑백 소묘는 작가 자신이 그 장소에 대해 생각하고 느끼는 것을 함축하여 작품으로 표현한 것이다.

「마곡동 길」(1992)은 1990년대까지 개발이 되지 않고 낙후된 지역인 강서구 마곡동에 있는 길을 그린 작품이다. 전봇대가 일렬로 놓인 주변이 황량한 길을 걷고 있는 사내의 뒷모습을 통해 도시 변두리 삶의 외로움과 소외감을 느낄 수 있다. 또한 검정 소묘로 그린 멀리 희미하게 보이는 서울 도시의 건물, 비행기가 날아가는 장면은 길을 걷는 인물과 중첩되어 삭막함과 소외감이 느껴진다. 사내가 가고 있는 길옆 황량한 땅에 자라난 잡초는 작가가 느낀 마곡동 현실에 대한 심상(心象)의 표현이다.

여운은 「비어 있는 집」(1993)을 그린 이유를 다음과 같이 말한다. "자기를 버리고 떠난 주인들 대신 내게 말을 걸어왔다. 가뭄으로 바짝 탄 가슴을 보여 주며 두런두런 농촌의 속내 얘기를 전해주었다. 그 속 타는 얘기를 그림이 다 담아낼 수 있을까. 저 비어 있는 집. 도시로 가 버린 사람들 대신 을씨년스럽게 땅을 지키고 있다. 내 눈에는 저 집이 애타게 주인을 기다리는 것처럼 보인다. 봄은 왔는데 누가 밭을 갈고 씨를 뿌릴 것인가. 저 비어 있는 집, 세상에서 버림받은 듯한 어쩌면 이 시대의 변화를 따라가지 못하고 소외된 듯한 내 모습으로 보인다"142)고 하였다. 여운은 아무도 살지 않는 빈집을 통해 소외되고 어려운 삶을 살아간 사람들이 세상의 변화에 따라 농촌을 떠나간 현실과 심정을 나타냈다.

「고달사지 마을 길」(2000년대)은 경기도 여주에 있는 고달사지 마을길을 그린 작품이다. 우리 땅에서 흔히 볼 수 있는 길과 낮은 언덕, 나무와 풀이 자라고 있는 평범한 풍경을 목탄으로 그렸다. 거친 표면, 선염의 효과를 살려 그린 고달사지 길의 풍경은 사찰이 있었던 마을길에 담긴 서사적 의미를 지니고 있다. 또한 낮은 언덕

과 나무, 길이 있는 친숙한 풍경을 그려 작가가 경험하고 생각한 어린 시절 추억과 삶이 담긴 마음속 장면을 현실 풍경 속에 담아냈다.[143]

「대추리 옆 미군부대」(2006)는 미군 용산기지와 미군 2사단이 평택으로 확장 이전됨에 따라 535세대(1372명)의 주민들이 이주해야 하는 상황에서 발생한 사건의 장소를 그린 작품이다. 2006년 3월 15일부터 경찰이 투입되었고 국방부는 포크레인과 용역 병력을 투입하여 씨를 뿌린 논을 파헤쳤으며 이를 막는 대추리, 도두리 주민들과 충돌한다. 5월 4일 새벽 4시 경찰 110개 중대 13,000여 명이 대추분교로 진입하여 분교 철거 작업을 시작하였으며, 같은 시간 투입된 군인들이 미군기지 예정 부지 일대에 철조망을 설치한다. 여운은 국가폭력이 일어난 장소인 미군부대와 한때 주민들의 삶의 터전이었던 주변의 논밭을 적막하게 표현했다. 이를 통해 미군부대 이전 과정에서 발생한 사건이 담고 있는 의미를 곡식을 심을 수 없게 파헤쳐진 논밭과 철조망이 쳐진 미군부대를 통해 나타냈다. 검은 목탄으로 거칠고 어두운 색조로 그린 대추리 미군부대의 모습에서 예술가가 대상을 보는 참담한 마음이 전해진다.

여운은 「노고산에서 바라본 조계산」, 「선유도에서 본 북한산」, 「지리산」 등 우리 자연을 검정 소묘로 그려 본질과 근본을 표현하였다. 여운의 검정으로 그린 자연은 모든 것을 포함하는 근본을 함축한 자연의 본질적 모습이다. 괴테의 색채론에서 검정은 해체와 본질이 되는 근본적인 색으로 모든 색을 포함한다. 여운이 느끼고 표현한 자연은 모든 만물을 담은 검정과 여백 즉 흰빛으로 세상에 대한 본질과 원초적 에너지를 나타냈다.[144]

지리산을 즐겨 찾는 여운은 지리산을 검정 소묘로 많이 그렸다. 지리산에 대해 여운은 다음과 같이 말한다. "지금의 지리산은 벗은 몸을 보여 줘요. 지리산의 원초적 에너지를. 지리산은 푼수야, 푼수, 이런 건 지금이 아니며 쉽게 볼 수 없거든요. 그 앞에 인간은 아무것도 아니야."[145] 여운에게 지리산은 원초적 에너지가 있는 근원적인 표현의 대상이자 한국전쟁 시기 행방불명된 아버지에 대한 그리움의 대상이었다.

검정 소묘로 인생의 마지막 순간까지 완성하고자 한 미완성작 「지리산 200일」 (2013, 미완성)은 세상의 근원적인 모습을 표현한 작가의 대표작이다. 여운은 지리산을 통해 근본적인 기(에너지)를 나타내기 위해 한 덩어리의 본질적 형체로 나타냈다. 그 형체의 정상에는 지리산 천왕봉이 있으며 천왕봉을 중심으로 지리산의 산맥이 흐르는 기(氣, 에너지)의 흐름이 나타난다. 노자(老子)에서 박(朴)은 나무의 원형으로 고정된 형태가 없는 무형 자연의 모습이다. 하나의 형체를 가진 지리산은 모든 것의 근본인 박(朴)으로, 여운은 박이 흩어져 기(器)가 되는 형상을 지리산의 맥(기, 에너지)으로 나타냈다. 여운이 마지막 순간까지 마음으로 보고 표현한 본질적인 지리산의 모습은 나무와 돌, 흙, 동물 등이 모두 하나가 되어 버린 시간의 역사가 담겨있다. 또한 본질적인 색인 검정으로 그린 지리산에 자신의 근본인 부친에 대한 그리움, 예술가로 살아온 인생에서 느낀 관념적인 생각 등 모든 것을 풀어서 그 안에 포함하고 함축시켰다.

여운은 시대의 정신과 본질을 통해 시대를 이야기하고 감동을 주는 작품을 그린 예술가다. 1970년대 전통 소재와 오브제를 결합한 전위적인 양식으로 우리 민족의 현실과 시대에 관해 이야기하는 전위적인 작품을 제작했다. 그리고 1980년대, 1990년대 사회 현실을 인식하고 인간의 삶과 근원에 대한 물음을 근간으로 시대에 대한 저항과 진실을 알리는 현실참여 작품을 그린다. 또한 2000년대는 검정 소묘로 농촌의 빈집, 평범한 길, 조국의 산하 등을 통해 사회와 근원에 관한 내용의 작품을 창작한다. 이처럼 여운은 독재에 대한 항거, 민중의 삶을 주제로 하여 우리 민족, 인권, 자유정신, 통일의 염원 등을 그린 민중 예술가이다. 그리고 여운은 시대의 현실과 진실을 밝히고 근본과 본질을 추구한 작품을 죽을 때까지 붓을 놓지 않고 그린 예술가이다.

2. 평등과 정의로운 사회를 추구한 예술가 황재형

가. 삶의 현장에서 사회변화를 추구한 예술가

전남 보성 출신 황재형은 중학교 2학년 시절인 1968년 무등화실(원장 강연균)에 다니면서 강연균의 콘테화를 보고 감흥을 받았다. 고교 시절 가세가 기울자 학비를 마련하기 위해 볼링장 핀보이, 맥주홀 등의 노동을 하였으며 대학 시절까지 지속적으로 하였다.[146] 중앙대학교 회화과에 입학하여 야학, 공장, 광산 등 사람들이 살아가는 노동의 현장을 찾아다녔다. 그리고 강요배, 민정기, 임옥상 등과 함께 1980년대 민중미술운동에 참여했으며 이종구, 송창 등과 함께 1982년 '임술년(壬戌年)'을 조직하였다. '임술년창립전'(1982), '시대정신전'(1983) 등 사회에 발언하는 동인전에 함께 하였으며 이 시기 '현실과 발언', '임술년', '횡단', '젊은 의식전', '시대정신전' 등의 동인 모임은 선언문에서 기존 미술에 대해 비판하고 우리 삶의 실체를 공통점으로 취하고 있었다. 황재형은 야학과 공단 등에서 본 노동 현실을 깨닫고[147] 탄광의 현장을 눈으로 확인하고 싶어 1979년부터 2-3개월씩 탄광촌으로 찾아가[148] 「황지연작」을 그렸으며 1980년 4월 강원도에서 사북사태가 일어나자 시대적 상황에 대해 인식하게 된다.

황재형은 태백 황지탄광에서 광부의 식사 초대를 받았다. 부인이 떠나 혼자 살고 있는 광부는 라면과 김치 찌꺼기가 붙어 있는 밥상을 차려 왔다. 구역질을 참으며 먹는 둥 마는 둥 앉았다 돌아오는 길에 글로 읽어 얻은 관념과 실체의 괴리가 부끄러워 회의감이 들었다. 이듬해 다시 찾았을 때 그 광부는 갱도 매몰 사고로 사망한 후였다. 「황지330」(1981)은 '황지330' 이라는 번호표가 붙은 김봉춘의 작업복을 그린 작품이다. 황재형은 이후 1982년 9월 가족과 함께 서울을 떠나 강원도 탄광촌으로 들어간다.[149]

황재형은 일부러 광차도 없이 질통 지고 탄을 캐는 정선 구절리 광산 같은 최악의 갱들을 찾았다. 처음 광부로 일을 하러 갔을 때 노동운동을 하는 프락치로 오인당해 얻어맞기도 하였다.[150] 근시였던 황재형은 안경 낀 사람은 갱에 들어갈 수 없어 콘택트렌즈를 끼고 취업했다. 그리고 집에 올 때까지 렌즈를 뺄 수 없어 안구와 렌즈 사이에 낀 탄가루로 극심한 결막염을 앓아 시력을 상실할 정도였다. 이 시기 몇 달 못 가 쫓겨나면서 다른 탄광들을 전전하며 3년여 막장에서 일했다. 정동탄광, 사북탄광 등에서 광부로서의 삶을 살았으나 결국 3년 만에 곡괭이와 삽을 놓았다. 그리고 더 이상 갱 속에 들어갈 수 없는 상황에서 서울이나 고향으로 가지 않고 탄광촌에 눌러앉았다. 그곳에서 황재형 부부는 탄광촌에 버려져 길러지고 있는 장애 아이들을 돌보고 가르치면서 사람들의 삶의 현장을 작품으로 표현하였다.[151]

황재형의 작품은 막장이라 불리던 강원도 탄광에서 노동 현실을 직접 체험한 현장과 그 안에 살아가는 사람을 근간으로 한다. 이처럼 가족들과 함께 강원도 태백의 탄광촌으로 들어간 황재형은 스스로 광부가 되어 그곳 사람들의 삶을 담은 작품을 그렸다. 1983년 가족을 이끌고 태백의 황지에 터를 잡은 이래 탄광촌 마을 황지의 과거에서부터, 대부분의 탄광이 문을 닫고 사람들이 떠난 폐광 지역에 카지노와 호텔이 들어선 현재까지 살고 있다. 여기서 황재형은 탄광촌 사람들의 삶과 삶을 위한 자산을 주는 척박한 자연을 통해 사람에 대한 사회의 인식을 변혁하고자 하였다.

황재형은 탄광에서 일하고 광부들과 함께 살아가면서 그린 작품을 1984년 서울의 작은 미술관에서 전시하였다. 이러한 작품들은 탄광촌 사람들의 삶을 표현한 작품으로 인간의 삶의 모습을 사실 그대로 묘사하였다. 이후 1987년 서울 백송화랑과 1991년 가나화랑에서 '쥘 흙과 뉠 땅'이라는 탄광촌 사람들의 삶과 터전을 통해 탄광촌의 깊숙한 현장과 사람들의 삶의 본질적 모습을 보여주었다. 그리고 2002년 광주비엔날레에 대형 도시락에 석탄을 담아 설치한 작품을 출품하여 광부의 힘든 노동과 삶의 현실을 은유적이면서도 사실적으로 나타내어 노동과 물질에 관한 물음을 던져 준다.

황재형, 「잠」, 1999-2004, 캔버스에 유채, 112.1×193.9cm

황재형 작품이 담고 있는 사상은 존 롤스(1921-2002)가 말한 정의로운 사회의 추구이다. 정의로운 사회는 생산수단의 주체가 널리 분포되어 있고 사회적 약자가 경제적으로 자립할 만큼 충분히 번영한 사유재산을 소유한 민주주의다. 이는 곧 사회가 모든 시민들에게 적절한 교육 및 건강복지를 포함하여, 경쟁에 참여할 기본적 수단을 제공해야 한다는 의미를 갖는다. 황재형의 탄광촌 사람들의 삶을 담은 작품은 탄광촌으로 표상되는 사회적 약자의 현실을 그린 것이다. 이를 통해 충분한 사회적 지원과 교육이 없고 공정하고 평등한 기회조차 없는 사회를 작품으로 표현하여 공정하고 정의로운 사회를 촉구한다.

나. 현실을 통해 사회변화를 추구한 예술가

1) 시대적 배경

1972년 박정희가 유신헌법을 만든 이후 대학가를 중심으로 1970년대 저항적 청년 문화와 민중문화가 발생한다. 그리고 청년들은 모순된 시대에 대한 저항으로 공장 등 노동 현장에 들어가 사회운동을 한다. 강원도 사북의 광부들은 1970년대 정부의 노동3권 탄압 등으로 인해 기본권이 제약된 노동환경에 처해 있었고, 경영주의 부당한 임금 책정에 대해 1980년 4월 사북사태가 일어난다. 1970년대 후반 1980년대 초반 대학생인 황재형은 이러한 현실을 보고 노동 현장을 인식하는 계기가 되었으며 이런 사회 모순에 대해 '임술년' 등을 조직하여 민중미술운동을 전개한다. 1980년 광주를 비롯한 전국적인 국민들의 민주화 요구에 대해 군사정권은 광주학살을 저질렀으며 정권 유지를 위해 인간의 존엄성을 무시하고 인간을 도구로 만들었다. 존 롤스는 최소 수혜자인 사회적 약자의 최대 이익을 위해 조정될 수 있으며, 그리고 가장 기본적 원칙은 '기본적 자유'로 자유주의 및 민주주의와 전통적으로 관련된 대부분의 권리와 자유가 이루어져야 한다고 보았다. 바로 1970년대 후반

1980년대 사북사태 등 노동 현장에서 사회적 약자를 위한 원칙이 지켜지지 않고 5·18민주화운동 등 기본적인 자유와 민주주의가 침해되는 현장을 보고 강원도 탄광촌으로 들어가는 계기가 된다.

2) 존 로스의 선교 활동으로 본 황재형

황재형은 강원도 탄광촌에 들어가 탄광 노동자로 노동자들과 함께하고 그곳에 정착하여 살면서 교육을 한 활동은 존 로스(John Ross, 1842-1915)의 선교 활동과 유사하다. 스코틀랜드 존 로스는 복음이 전파되지 않은 만주와 '미지의 사람들'인 조선에 복음을 전하였다. 존 로스와 같이 예술가 황재형은 노동자의 삶의 현장을 보고 이를 바탕으로 사회변혁을 위해 힘들고 거친 노동이 존재하는 탄광에 들어갔다. 이러한 황재형의 탄광에서의 만남과 활동은 존 로스의 활동과 같이 타지에 들어가 탄광촌 사람들과 함께 살면서 그들의 얼굴과 몸짓을 통해 사회적 약자의 노동의 본질을 발견하고 이를 세상에 알려 사회변혁을 꾀한 것이다.

존 로스가 발행한 우리나라 최초의 한글 성경 『예수성교젼셔』(1887)에서 가장 핵심적 내용은 성경을 한국어로 번역함에 있어 '조선 사람의 이해'였다. 조선의 문화에는 없는 성경의 내용을 수용자의 입장에서 조선 사람에게 맞게 수정하여 성경을 이해하게 하였다. 황재형은 탄광촌에서 광부로 살아가면서 그곳 사람들을 이해하고 작품을 통해 그 사람들의 현실을 알리려고 하였다. 최소한의 생계를 위해 노동을 하는 광부와 광부의 아내와 아이들을 직접 보고 이를 작품으로 표현하였다.

황재형은 노동의 결과로 나타나는 삶의 현실적 모습을 표현하기 위해 사실적인 방법으로 작품을 그렸다. 이러한 작품을 그리기 위해 밑그림을 그리고 그 위에 덧칠을 가하면서 형상을 만들었다. 그리고 형상을 부수고 화면에 강조와 변형을 가하여 사람들이 가진 노동에 담긴 의미와 삶의 공간의 실제적인 모습을 나타냈다.[152] 또한 삶의 현실을 직접적으로 표현하기 위해 석탄을 캔 곡괭이와 봉급날 받

은 월급 명세서 봉투 등을 이용해 작품을 제작하였다. 막장이라는 노동환경에서 일을 한 작가 자신도 경제적으로 돈이 없었다. 그래서 물감을 구입하지 못해 석탄, 황토, 백토 등을 개서 발라 삶의 현장성을 살리고 붓을 쓰지 않고 나이프로 강한 터치를 가해 거친 삶과 노동의 현장을 표현했다.[153] 황재형은 최악의 노동 현장에서 살아가는 사람들의 모습을 현실감 있게 그려 힘든 노동을 하지만 최소한의 경제적 부만을 가진 사람들을 통해 사회 현실을 알린다.

황재형은 탄광에 들어가 탄광 노동자와 함께 생활하였고 이후 탄광촌에 정착하여 아이들과 시민들에게 미술을 가르치는 교육 활동을 하였다. 이러한 활동은 선교자 존 로스의 선교 활동과 동일한 맥락으로 볼 수 있다. 존 로스는 만주에서 현지인과 같이 생활을 하였다. 그리고 로스는 만주 심양의 유생들에게 공자의 윤리적 가르침을 인용하여 공중 예배당의 논쟁을 멈추게 한다. 황재형은 가족과 함께 탄광촌에 들어가 광부가 되어 현장에서 일을 하였고 그들과 생활하고 느낀 노동자의 현실을 근간으로 작품을 그리고 이들을 가르쳤다. 즉 황재형은 로스와 같이 탄광촌 사람들의 삶을 살면서 현실을 파악하고 이를 예술로 표현하여 노동 현실을 알리고 사회변혁을 꾀하였다.

로스가 선교사 역할에서 가장 중요시한 부분은 교육으로 공식훈련기관인 신학교를 설립하여 현지인 지도자들을 양성하였다. 그리고 현지인의 적대감을 완화시키기 위해 일반교육기관인 학교를 설립하여 유교 경전을 가르치는 등 타문화를 존중하였다. 황재형은 로스와 같이 교육을 중요시 여겨 탄광촌에서 버려진 아이들과 장애인을 가르쳐 탄광촌의 변화를 꾀하였다. 그리고 이를 확대하여 태백 주민과 아이들을 위한 교육 활동을 하였고 선생님을 대상으로 한 미술교육을 통해 인간의 기본적 자유권과 부의 균형을 위한 사회예술운동을 전개한다.

또한 탄광촌 광부들의 일상과 탄광 주변의 치열한 삶의 현장을 작품으로 그려 최소한의 인간적 활동이 가능한 자유와 평등에 관해 언급했다. 황재형은 극한 상황

에서 노동을 통해 살아온 사람들의 삶의 현실을 보여줌으로써 어떤 이들에게 안식을 주고 어떤 이들에게 각성을 촉구하는 것이 작품의 목적이라고 말한다.154) 황재형 화실 한쪽 벽에 걸려 있는 십자가들 곁에는 "민중예수 해방예수 바보예수"라는 글이 붙어 있다. 바로 현지인과 같은 예수를 통해 그들과 작가 그리고 예술마저 같다는 생각을 작품으로 표현한 것이다. 노동을 통해 정직하게 사는 사람이 바로 예수라는 의미의 작품으로 예수의 고통을 겪고 버림을 받은 가난한 사람들에 대한 사랑을 표현하였다.155)

3) 트로츠키의 노동자문화혁명과 황재형

1980년대 민중문화는 민중의 생활 기반을 확보하고 이 생활 기반을 토대로 정서 창조와 정치의식의 통일성을 꾀할 수 있다는 생각을 바탕으로 한다. 민중문화의 유통은 대중의 저변 확대를 위한 민속예술이 보여 준 능력을 가지고 매체의 표현과 이용 방식에 구애받지 않고 전개하였다.156) 1980년대 민중미술운동을 전개한 황재형은 민중(막장) 속에 들어가 인간 본질의 내면을 표현하였으며 이러한 예술 활동은 최소한의 인간이 살아갈 수 있는 노동조건을 위한 사회변화를 촉구하는 것이다.

노동 현장에서 인간을 위한 문화를 만들고 새로운 문화를 즐기기 위해 삶의 여유(경제적 토대)가 필요하다는 생각은 러시아 사상가 트로츠키(1879-1940)와 관련된다. 러시아에서는 1917년 레닌과 트로츠키를 따르는 혁명적 대중 집단이 형성되었다. 트로츠키는 사회주의 사회를 건설하기 위한 문화적인 토대로서 젠더와 가족 관계, 의례와 여가 생활 같은 전통적인 관습과 습성의 변혁을 추구했다.157) 또한 트로츠키는 변혁으로 프롤레타리아 예술을 창출하려는 시도가 오히려 노동 대중과 노동자 지식 인간의 거리만을 넓힐 것이라고 우려하였다.158) 또한 프롤레타리아 예술의 창출이 아니라, 노동계급의 대중문화가 성장해야만 한다는 점을 강조하였다. 트로츠키에게 프롤레타리아 과학과 예술의 창출은 오직 노동계급의 발전된 대

중문화가 전제되었을 때[159] 가능한 것이었다.

황재형이 탄광 노동자들을 통한 사회문화변혁을 추구한 것은 트로츠키가 새로운 대중 노동문화를 만들어 문화변혁을 추구한 사례와 유사하다. 막장이라는 노동 현장에 들어가 탄광 노동자의 사실적 모습을 그린 작품을 통해 탄광 노동자의 현실에 대해 인식하게 하였다. 그리고 탄광 노동 현장에서 노동자와 아이들과 함께한 교육 활동은 트로츠키의 삶을 통한 사회변혁과 관련된다. 트로츠키는 여가의 확장을 통해 노동자문화를 형성하려 하였으며 황재형은 탄광촌 아이들과 태백 시민들에게 미술을 가르치면서 삶의 현실이 가진 의미와 사회의 변혁, 인간다운 삶이 무엇인지를 통해 새로운 노동문화를 만들려고 하였다.

그리고 트로츠키는 『일상생활의 문제들』(1924)에서 노동자와 농민의 일상생활이 사회변혁에 장애가 된다고 지적하였다. 노동혁명을 위해 정치·경제의 영역을 넘어서 일상적인 관습과 습성의 영역에까지 확대되어야 한다고 주장했다. 또한 노동계급의 발전된 대중문화는 민주주의를 전제로 하며 대중문화의 향상과 민주주의의 발전은 병행되어야 한다고 보았다. 황재형의 예술 활동은 트로츠키가 주장한 혁명이 정치·경제의 영역을 넘어서 일상적인 관습과 습성의 영역에까지 확대되어야 한다는 생각과 일치한다. 사실 그대로 드러낸 작품을 통해 노동 현실을 알리고 노동자에 대한 올바른 인식을 촉구하여 사회변화를 추구하였다. 그리고 시민들을 대상으로 한 교육을 통해 발전된 노동자 대중문화를 이루어 내려고 한 것은 트로츠키의 사상과 연결된다.

다. 인간의 삶과 사회 현실을 그린 작품

1) 탄광촌의 광부와 사람들

1980년대와 1990년대의 '쥘 흙은 있어도 누울 땅은 없는' 전시에 출품한 탄광 노동

자를 그린 작품들은 광부들의 삶의 현실을 보여주는 작품이다. 막장 속 노동자는 1970년대와 1980년대 산업 역군으로 미화되거나 가장 어려운 삶을 사는 비참한 사람으로 여겨 온 사회 인식에 대해 올바른 판단을 촉구하는 작품이다. 트로츠키는 문화변혁을 통해 노동자는 과거의 노예적인 관습과 습성을 벗어 버리고, 사회를 조직하고 지배할 수 있는 자신의 경험과 능력을 획득할 수 있다고 생각하였다. 이러한 변혁을 1926년 "문화혁명(The Cultural Revolution)"으로 개념화하면서, 문화혁명은 프롤레타리아 계급문화가 아니라 "계급 불화에 대해서는 전혀 알지 못하는, 인류를 위한 새로운 문화"라고 정의하였다. 황재형은 노동자의 삶과 문화의 개혁을 통한 인류를 위한 새로운 사회와 문화를 꿈꾸며 강원도 탄광촌에 들어간 것이다.

황재형의 예술 활동의 시작은 황지광산에서 만났던 광부와 다음 해 탄광 사고로 숨진 그 광부의 작업복을 그린 「황지330」(1981)이다. 작품은 330번의 표찰이 새겨진 광부의 허름한 작업복을 화면에 꽉 차게 그렸다. 작업복을 통해 노동자의 거친 삶과 인간의 존엄성이 사라진 채 소모품처럼 죽어 간 주검을 나타냈다. 작품에 표현된 낡고 더러운 탄광 작업복을 통해 삶의 어려움을 느낄 수 있고 작업복과 명찰을 통해 소모품처럼 폐기되는 탄광 노동자의 현실을 알리고 있다. 작품은 중앙미술대전에서 수상하고 작가로서 알리는 계기가 되었으나 황재형은 사회 현실에 대한 질문을 던지고 강원도 탄광으로 떠난다.

황재형은 탄광 막장에서 광부로서 삶을 살아가면서 광부들의 삶과 현실을 표현하였다. 초창기 작품인 「산업전사」(1982)는 노동을 위한 육신만이 존재하는 얼굴 없는 광부의 실체를 그렸으며 「목욕(씻을 수 없는)」(1983)은 낙인처럼 몸에 찌든 검은 땀과 탄가루만이 천역의 낙인이 되어 몸에 절여 있다.160) 이러한 광부들이 거칠고 고된 삶을 살아가는 이유는 먹고살기 위한 생존을 위한 밥이다. 황재형은 지하 갱 속에서 헤드 불빛을 서로 비추어 줘 가며 먹는 도시락, 석탄가루와 함께 밥을 먹는 모습을 그렸다. 빛도 없는 거친 탄광에서 밥을 먹는 장면을 통해 광부들이 가

황재형, 「황지330」, 1981, 캔버스에 유채, 176×130cm

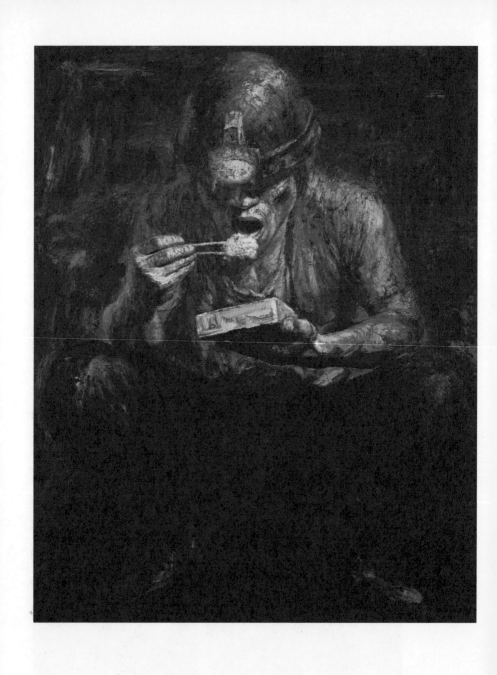

황재형, 「외눈박이의 식사」, 1984-1996, 캔버스에 유채, 162×130cm

족을 부양하고 자신의 몸을 버티기 위해 살아가는 삶의 현실을 적나라하게 보여준다. 이러한 탄광촌의 식사를 소재로 한 작품은 지하 갱에서 헤드 랜턴을 낀 채 갱도 내에서 도시락을 먹는 광부를 그린 「외눈박이의 식사」(1984-1996)와 「식사」(1985), 「식사II」(1985-2007) 등이 있다.

「식사II」는 지하 갱에서 광부들이 생존을 위해, 자신의 몸을 움직이기 위해, 서로를 의지하며 헤드 랜턴 불빛에 의존해 밥을 먹고 있는 장면을 그린 작품이다. 탄광의 광부들에게는 먹는 것조차 벅찬 일로 탄광 안에서 생존하기 위해 헤드 랜턴을 서로에게 비추면서 밥을 먹는다. 그리고 「외눈박이의 식사」는 노동으로 찌든 검은 얼굴을 하고 거친 노동으로 거칠고 두터워진 손으로 최소한의 생존을 위해 석탄가루 섞인 도시락을 먹는 모습이다. 탄광 갱에서의 식사는 바로 생존을 위한 최소한의 기본적 욕구의 충족으로 이를 사실적으로 표현했다. 「식사」(1985)는 탄광에서 돌아온 광부가 백열전구 아래 가족들과 함께 어두운 방에 모여 가난한 식사를 하고 있는 장면이다. 광부들이 노동을 한 이유가 부양할 가족들을 위한 경제적인 목적임을 알 수 있다. 조촐하지만 따뜻한 밥을 차린 아내와 아이들의 모습에서 작은 사랑과 따스한 애정이 느껴진다.

「광부」(1984)는 노동으로 잔뼈가 굵은 손으로 한 끼 식사를 위해 안전모조차 벗지 못한 채 쪼그리고 앉아 도시락을 먹고 있는 광부의 모습을 그린 작품이다. 그리고 가족과 자신의 삶을 유지하기 위한 월급(돈)을 상징하는 월급 명세서를 판화로 찍어 식사의 목적이 경제적인 돈임을 나타냈다. 그리고 「광부의 일기 중에서 채탄」(1984)은 삽을 앞에 두고 채탄 작업 중 구역질을 하는 광부를 표현한 판화다. 밥을 먹었음에도 견디기 힘들어 먹은 것조차 토해 내는 광부의 모습을 통해 노동 현장의 척박함을 알리는 작품이다. 그리고 「톱」(1989)은 광산 현장에서 톱을 이용하여 작업대를 만든 광부의 모습을 유화로 그리고 광부가 자른 나무와 톱을 작품에 결합하여 탄광의 작업 현장을 현장감 있게 표현하였다.

「선탄부 권씨」(1996)는 온통 탄가루를 뒤집어쓴 채 애절한 눈빛을 보이는 선탄부 여인의 고달픈 삶과 심정을 나타낸 작품이다. 광산에는 선탄부라 하여 탄광에서 죽은 남편을 대신하여 갱도 밖에서 석탄과 돌을 골라내는 일을 하는 아주머니들이 있다. 이들은 석탄가루를 온몸으로 뒤집어쓰고 일하는 광산촌의 미망인들이다.161) 황재형은 작업장에서 마스크를 쓰고 화가를 응시하고 있는 고단한 삶을 사는 선탄부를 사실적으로 표현했다. 선탄부의 눈에서 한 여인의 삶의 질곡을 보는 듯하며 여인의 감정까지 살려 그린 작품을 통해 여인이 살아온 삶을 생각하게 한다. 남편을 잃고 자식을 위해 살아간 세월의 고단함과 힘겨운 삶의 몸짓이 검은 옷과 마스크를 쓰고 있는 검은 얼굴과 눈에서 절실하게 드러나는 작품이다.

「아버지의 자리」(2011-2013)는 가족의 생계를 위해 탄광에서 일을 하다가 진폐증을 가지게 된 광부 아버지를 그린 작품으로 삶에 담긴 슬픔, 감정이 절실하게 나타난다. 황재형은 늙은 광부를 통해 노동 현장에서 살아온 한 인간의 삶의 현실을 보고 그 느낌을 주름 하나하나, 털 하나하나까지 세밀하게 묘사하였다. 그리고 탄광에서 살아온 삶의 날들, 자신이 책임진 아내와 아이들, 지나간 탄광촌의 기억과 풍경이 병든 늙은 아버지의 눈물로 함축되어 나타난다. 이처럼 황재형은 탄광 노동자의 모습과 삶을 작품으로 보여주어 탄광 노동자들에 대한 현실 상황을 대중들이 인식하게 하였다. 그리고 사회적 약자를 위한 작품을 제작하여 최소한의 인간다운 삶을 살 수 있는 사회를 촉구하고 인간의 기본적인 자유권이 보장되는 사회에 관해 이야기한다.

2) 탄광촌과 그 안에서의 삶

1980년대와 1990년대 황재형은 탄광촌에서 살아가는 사람들의 삶의 현실을 그렸다. 그리고 선탄장, 철암역, 탄천과 석탄 공장 등 탄광촌을 구성하고 있는 풍경과 작업장 등을 표현하였다. 「선탄장」(1986)은 탄광촌 노동자들의 노동 현실을 현실적으로 나타낸 작품이다. 무너질 듯 위로 솟은 선탄장 건물 아래에서 불순물을 가

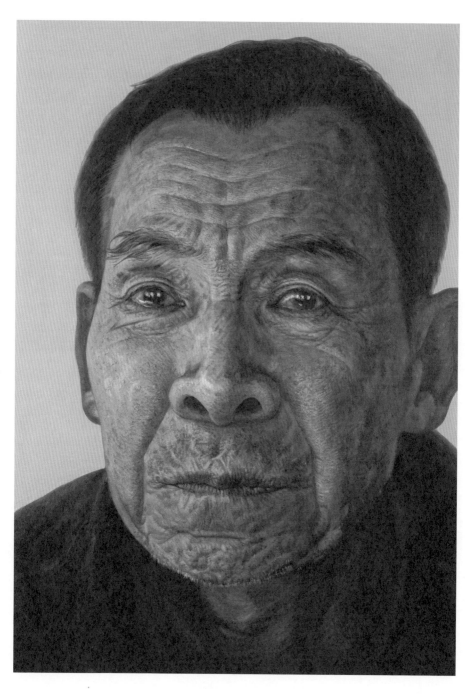

황재형, 「아버지의 자리」, 2011-2013, 캔버스에 유채, 227×162cm

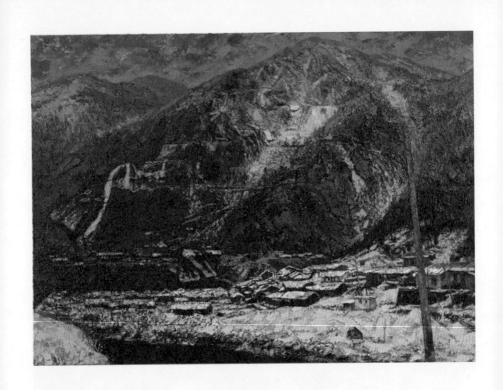

황재형, 「검은 산 검은 울음」, 1996-2006, 캔버스에 석탄, 먹, 162×227cm

려내는 작업을 하고 있는 노동자들을 그린 작품으로 회색의 암울한 색조로 선탄장의 분위기를 표현하였다. 「기다리는 사람들」(1990)은 1980년대 후반 고도성장과 개발 속에서 돈을 위해 힘든 삶을 살아가는 노동자들의 모습을 표현한 작품이다. 검은색과 회색으로 사람들의 형상과 건물을 나타냈으며 무엇인가를 기다리는 사람들의 모습에서 사회에서 소외되고 고달픈 민중의 삶이 느껴진다.

1990년대 탄광 산업이 쇠퇴하면서 탄광촌은 합법적인 도박장인 카지노 산업장으로 탈바꿈한다. 광부들은 카지노가 그 지역에 발전과 희망을 가져올거라 기대를 하였지만 오히려 급속히 피폐되어 갔다. 「탄천의 노을」(1990)은 검은 물이 흐르는 탄천에 황금색 노을이 든 장면을 그린 풍경화다. 탄천의 검은 돌들은 눈이 와 흰색으로 덮여 있으며 탄가루가 묻은 검정 지붕과 건물들도 흰 눈으로 덮여 있다. 황금색 노을이 비친 냇가와 흰 눈으로 덮인 탄광촌의 아름다운 풍경을 표현한 작품이다. 탄광촌을 흐르는 검은 하천에 비친 아름다운 노을과 흰 눈을 통해 탄광촌의 현실을 역설적으로 나타냈다.

「층계(김우철 가족)」(1990)는 아기를 업은 아내와 딸아이, 아버지가 함께 층계를 넘어 집과 삶의 터전이 있는 탄광촌으로 들어가는 장면을 그린 작품이다. 한 가족의 모습을 통해 탄광촌에서 살아가는 사람들의 모습을 정감 있게 나타냈다. 「상경」(1994)은 1990년대 초중반 석탄 산업이 쇠락하여 탄광촌을 버리고 떠나가는 한 가족을 그린 작품이다. 작은아이를 안고 있는 여인 옆에 큰아이가 있으며 아버지는 보이지 않는다. 가족들 뒤로 사람들이 고개를 숙이고 걸어가는 장면을 그려 당시 탄광촌의 현실 모습을 암시적으로 나타냈다.

「검은 산, 검은 울음」(1996-2006)은 산 정상에서 눈 아래의 산간 마을과 산 능선을 그린 작품이다. 강원도 산골에 눈이 온 차가운 탄광촌의 모습과 눈이 내린 검정 산을 통해 추위가 느껴진다. 광산들이 산재해 있는 검은 산은 죽은 자와 고통받은 자에 대한 애도를 나타내고 있으며 산 아래 슬레이트집들로 이루어진 탄광촌을 감

싼다. 시커먼 산자락의 기운이 내려앉아 사람이 떠난 폐허 같은 탄광촌에 죽은 자들의 원혼과 검은 울음이 들릴 것 같다.

황재형은 1990년대 후반부터 2000년대 탄광촌 사람들을 주제로 작품을 그렸다. 다닥다닥 붙어 있는 낙엽 같은 판잣집들을 그린 「삶의 무게」(1999), 돌멩이를 얹어 놓은 「노을 한 자락」(2003), 험준한 계곡 아래 조그맣게 모여 있는 눈 쌓인 판잣집에서 새어 나오는 노란 불빛을 그린 「아랫목II」(2004), 비탈지에 형성된 판잣집들을 그린 「고한의 별」(2006) 등은 탄광촌에서 살아가는 사람들의 현실을 표현한 작품이다. 그리고 얼어붙어 황량한 거리에 회오리가 일어나 앞을 가리는 「바람 그 너머」(2005-2007), 삶의 고통이 거친 파도처럼 겹겹으로 밀려드는 「검은 길」(2008-2009) 등162)은 탄광촌 사람들의 삶과 근거지를 표현한 작품이다. 황재형은 탄광촌에서 살아가고 있는 사람들과 건물, 산 등을 그려 노동 현실과 탄광촌 사람들의 삶을 보여주고자 하였다.

황재형은 치열한 노동 현장에서 일하는 사람들이 있는 강원도 탄광에서 노동하였다. 그리고 노동자의 삶을 살고 경험을 통해 알게 된 현실을 근간으로 작품을 그렸다. 황재형 작품은 인간이 도구로서 소비되는 모더니즘 사고의 사회체제에서 벗어나 인간을 위한 새로운 노동자문화를 조성하려고 한 것이다. 그리고 삶을 살아가는 광부들과 그 주변의 사람들, 노동환경과 자연환경을 소재로 한 현실감 있는 작품을 제작하여 노동자에 대한 사회적 인식의 전환을 꾀하였다. 이러한 작품을 통해 대중들이 노동 현실을 인식하고 궁극적으로 최소한의 경제적 부가 사회적 약자에게 주어지며 인간으로서 기본적인 자유와 평등이 보장되는 사회를 만들려고 하였다.

| 남도의 미술 : 동국진체, 도자공예, 뉴미디어아트

우리 민족의 글씨, 동국진체 전통

1. 서(書)의 자유분방함, 남도 동국진체

남도는 한국 서단에서 조선풍의 서체인 동국진체를 꽃피운 서예의 고장이다. 이러한 동국진체의 전통은 현대까지 전승되어 새로운 양식의 서예로 지속적으로 전개되고 있다. 서예는 약 3,000여 년간 지속되어 온 독특한 동양예술의 하나로 정신을 통한 아름다움을 추구한다. 서예의 점은 멈춘 것이 아닌 동적인 것이고 선은 생명력과 의미가 있는 획으로 정신을 담고 있다. 주역에서 말하는 획은 역(易)에서 근원하는 것으로 서(書)의 점은 끊임없이 움직이는 동태로 음과 양의 개념을 담고 있다. 우리나라에서 한자가 본격적으로 사용된 것은 6-7세기 삼국시대이다. 통일신라 때는 구양순의 해서체가 유행하였으며 고려 후기와 조선 초기에 부드럽고 유연한 조맹부의 송설체가 유행하였다.

 18세기는 한국 서예사에 위대한 업적을 남긴 시기로 민족적 자의식을 바탕으로 한 한국적 서풍인 동국진체(東國眞體)가 출현하였다. 동국진체는 조선 후기에 발생한 우리 민족의 글씨로 중국 법첩의 범주를 벗어나고자 하는 민족적 예술 자각 운동에서 발생하였으며 개성과 인간의 자유로움을 표현하며 가짜 나(假我)에서 벗어나 참된 나(眞我)를 찾고자 한 글씨이다. 남도는 동국진체가 발생하고 화려하게 꽃피우고 계승된 지역으로 많은 서예가들이 서체를 독창적으로 개발하여 전개하였다. 옥동 이서(1662-1723)와 공재 윤두서(1668-1715)로부터 시작된 동국진체는

자유분방한 필치에 해학과 여유를 내재시키는 형상성을 추구한다. 백하 윤순(1680-1741)은 온아하고 단정한 글씨를 썼으며 윤순에게 사사 받은 원교 이광사(1705-1777)는 1762년부터 신지도에서 23년간 유배 생활을 하면서 동국진체를 완성하였다. 이광사의 동국진체는 남도의 선승에게 이어져 즉원(1787-1794), 혜장(1772-1811), 혜집(1791-1857) 등 필명 높은 선승들을 탄생시켰다.

그러나 조선말기 김정희는 이광사의 민족적 자의식을 바탕으로 한 자유로운 동국진체에 대해 비판하였으며 이(理)를 바탕으로 예를 담은 서체(추사체)를 확립하였다. 주자학에서 서예는 서법아언(書法雅言)으로 바른 말을 표현한 것으로 주자학적인 반듯함을 강조하고 격조를 중시한 추사 김정희를 중심으로 한 추사체가 조선말에 유행하였다. 그 영향으로 동국진체의 세가 줄어들었지만 매우 중요한 자각적 예술 운동으로 남도를 중심으로 하여 그 전통이 지속적으로 이어지고 있다. 동국진체는 호남을 중심으로 자리 잡고 근대 이후에는 광주에 뿌리를 내리는 남도의 전통 예술이다.

남도 동국진체의 전통은 창암 이삼만(1770-1847), 노사 기정진(1798-1879), 기초 모수명, 설주 송운회(1874-1965)로 맥을 이어갔다. 이광사 이후 동국진체 서맥에 중요한 서예가는 조선후기 김정희, 조광진과 함께 삼필(三筆)로 불리우는 창암 이삼만(1770-1847)이다. 이삼만은 어린 시절 이광사에게 서예를 배웠으며 영향을 크게 받아 아름다움과 추함을 구분하지 않았다. 이삼만은 이광사 글씨에 대해 "근원을 헤아려 미묘함을 드러내고 거짓을 끊고 참됨을 이었다."고 하였다. 이삼만의 서체인 창암체는 붓이 곧 자연이란 생각으로 물이 흐른 듯이 자연스럽게 쓴 독창적인 서체이다.

이삼만은 제자들에게 한 점, 한 획을 각각 한 달씩 가르쳤다고 하며 제자로는 호산 서홍순(1798-1876), 기초 모수명, 해사 김성근, 노사 기정진(1798-1879) 등이 있다. 이들에 의해 설주 송운회(1874-1965), 의재 허백련(1891-1977), 근원 구철우

(1904-1989) 등이 이삼만의 서맥을 계승한다. 모수명은 만년에 호남지방을 돌아다니며 서법(書法)을 가르쳤으며 필법은 설주 송운회에게 이어졌고 송운회는 송곡 안규동을 가르쳤다. 또한 노사 기정진에게 이어진 서맥은 의재 허백련, 기우만, 노백헌, 정재규 등을 통해 계승되었다.

해방 후 진도출신 손재형은 한글 예서체의 새로운 서체 완성으로 발전적으로 계승하였다. 보성출신 안규동은 허백련과 함께 활동하다 구철우 등과 같이 광주서예연구원을 개설해 수많은 제자를 길러내어 이 지역의 서예문화 발전에 크게 기여하였다. 손재형의 동국진체는 평보 서희환, 장전 하남호, 금봉 박행보, 원당 김제운 등으로 이어졌다. 특히 서희환은 평보체라는 한글서체를 창의적으로 개발하였으며 하남호는 스승의 서체를 바탕으로 자신만의 독특한 경지를 일궜다. 안규동의 동국진체는 조기동, 이돈흥, 조용민, 이규형, 고기임, 박경래 등에 이어져 남도를 중심으로 맥이 이어지고 있다.

1960년대 남도 서예가들은 서예원을 개설해 후진양성을 하였다. 남용 김용구가 1963년 전국 최초의 서예원인 남용서도원을 개설하였으며 안규동은 광주서예연구원을 개설해(1965) 많은 제자를 길러냈다. 구철우는 서예와 문인화에서 장은정, 강동원, 전명옥, 김정희, 손호근, 오명렬 등을 가르쳤다. 1970년대 들어 학정 이돈흥, 용곡 조기동, 운암 조용민, 소원 김병남, 오재 박남준, 송파 이규형 등의 10여 개 서실에서 동국진체의 전통이 이어진다. 또한 1970년대에 남용 김용구가 이끄는 서룡회와 안규동이 이끄는 광주필진회가 회원 전시를 개최하였으며 광주필진회는 '한중일전'(1975)을 개최하기도 하였다. 안규동의 동국진체는 조기동, 이돈흥, 조용민, 이규형, 고기임, 박경래 등에 의해 계승된다. 1970년대 소전 손재형에 의해 한글서예가 발전하였으며 손재형의 한글 전예체는 한글서예 발전의 기틀을 마련하였다. 소전의 전예체를 근간으로 송곡 안규동과 남용 김용구가 한문 서예로 발전시키기도 한다.

2. 동국진체 대가

가. 백하 윤순(1680-1741)

백하 윤순(1680-1741)은 조선시대 양명학의 태두인 정제두의 문인이며 정제두의 아우 제태의 사위이다. 윤순은 조정과 산림에 있는 선비들의 허위와 타락을 논하면서 양심적 시정(施政)과 개혁을 주장하였다. 윤순은 시문은 물론 산수·인물·화조 등의 그림도 잘 그렸다. 특히 조선 후기를 대표하는 글씨의 대가로 우리나라의 역대서법과 중국서법을 아울러 익혀 한국적 서풍을 일으켰으며 문하에 이광사를 배출하였다. 글씨에 있어 만호제력(萬毫齊力), 즉 중봉법(中鋒法)을 고수하고 세속적 외형미를 배제한 창경발속(蒼勁拔俗)을 주장하였다. 서풍은 왕희지(王羲之), 미불(米芾)의 영향이 많은데 그가 쓴 많은 비갈(碑碣)을 보면 소식(蘇軾)체로 쓴 것도 동기창체에 가까운 것도 있다. 또한 김정희는 『완당집(阮堂集)』에서 "백하의 글씨는 문징명(文徵明)에서 나왔다."고 주장하였으며 옛사람의 서풍을 자유자재로 구사할 수 있는 대가의 역량을 지녔다고 평하였다.

나. 원교 이광사(1705-1777)

원교 이광사(1705-1777)는 정제두(鄭齊斗)에게 양명학을 배워 아들에게 전수했으며 윤순(尹淳)에게 글씨를 배웠다. 이광사의 동국진체의 대표작으로 알려진 작품은 해남 대둔산 대흥사에 쓴 편액 「대웅보전(大雄寶殿)」이다. 이 작품은 형조참판으로 있던 이광사가 나주괘서사건에 연류되어 귀양을 가면서 대흥사에 들려 쓴 작품이다. 이광사의 동국진체는 만개의 터럭에 힘을 가해서 죽 그으라고 하여 일필휘지로 중심선을 지키면서 탁탁 끊는 절제미가 두드러진다. 또한 강한 양의 아름

윤순, 「서첩」, 28×16.2cm, 전라남도옥과미술관

이광사, 「서첩」, 33×18cm, 전라남도옥과미술관

다움을 나타내며 좌우 위아래가 불규칙한 작품으로 제멋대로 쓴 느낌과 촌티가 나지만 그 느낌은 자연을 표현한 것이다. 원교체(圓嶠體)라는 독특한 필체를 이룩하여 동국진체를 완성하여 집대성하였다. 원교의 글씨는 성정과 기질이 숨김없이 드러나며 글씨에 개성을 지니고 있으며 자신의 미묘한 감정을 담은 독창성을 담는다. 양명학의 근본 사상인 양지(良知 : 지식을 알고 태어남)를 제대로 발휘한 작품으로 바른 마음으로 세상의 진리를 표현한 글씨이다. 또한 진아(眞我)로 개성을 담아내고 예술적 끼를 담아냈다. 이광사는 이영익과 함께 서예 이론인『서결(書訣)』을 저술하였으며 서예의 이론을 체계화시킨『원교집선(圓嶠集選)』과『원교서결(圓嶠書訣)』등이 있다. 조선시대 서예 중흥에 크게 공헌하였고 후진들을 위해 남긴 이광사의 저술과 작품들은 한국서예사를 평가할 중요한 자료이다.

다. 평보 서희환(1934-1995)

함평 출신 평보 서희환은 1968년 국전사상 최초로 서예부문에서 대통령상을 수상하여 주목을 받았다. 서희환은 근대의 명서가 소전 손재형에게 사사했다. 초기에는 전서 필법을 한글에 접목시킨 '국문전서(國文篆書)'라는 스승의 서풍으로부터 적지 않은 영향을 받았다. 그는 한문에 비해 단조로운 구조와 짧은 전통을 극복하기 위해 고졸한 문기(文氣)와 생동감을 불어넣었다. 세종대학교 교수로 창작활동을 하면서 수많은 한글작품과 금석문을 남긴 한글서예 전문의 작가이다. 평보체라는 한글서체를 창의적으로 개발하여 작품창작과 함께 현판, 제호, 금석문 등을 남겼다. 평보서체는 조선 초기에 간행한 월인천강지곡에 나오는 한글서체 즉 판본체를 기본으로 한자서체인 전서체의 맛이 풍기도록 창작한 서체다. 평보서체는 장중함과 엄숙함 그리고 안정된 고요함을 느끼게 하며 한글 창제의 정신과 사상이 스며든 듯한 느낌을 풍긴다.

라. 소전 손재형(1902-1981)

한국 서예사에서 추사 이래의 대가로 불리는 손재형은 서예를 예술로 자리매김시
켰으며 소전체라는 독특한 서체를 확립한 한국현대서예의 거목이다. 또 서예가이
자 교육자이며 문화행정가이자 정치가로서 폭넓은 삶을 산 한국 서예사에 큰 족적
을 남겼다. 손재형은 동국진체를 근간으로 예서체의 새로운 서체인 소전체를 만든
남도의 대표 서예가이다. 원교 이광사의 동국진체에 뿌리를 둔 손재형의 동국진체
는 필흥을 느끼게 하는 자유로운 리듬감을 가졌다. 손재형은 한글과 한자 서예를
접목하고 문기 넘치는 글을 썼으며 한글의 전예체화는 한글서예 발전의 기틀을 마
련했다. 소전 작품의 뛰어난 점은 자형에 다양한 조형미가 있으면서도 결코 문자
의 원칙을 어그러뜨리지 않음으로써 유려전아한 품격을 이룩했다는 데 있다. 특히
손재형의 서예 작품 가운데 한글의 전예체화는 한글서예 발전의 기틀을 마련했다
는 평가를 받는다. 그리고 한문서예와 함께 한글서예, 포도나 연, 괴석 등의 문인
화, 산수화에 이르기까지 다양한 예술 창작을 한 서예가이다.
　서예가로서 손재형의 가장 두드러진 업적은 일본의 서도에서 벗어나 서예라는 용
어를 만들었다는 점이다. 서예는 중국에서 서법(書法), 일본에서 서도(書道)라 부르
는데 우리는 일본의 영향으로 일제강점기까지 서예를 서도라고 불렀다. 해방 후 1945
년 9월에 손재형의 구상에 의해 조선서화동연회(朝鮮書畵同硏會)가 결성되었고 손재
형은 서도(書道)라는 말 대신 새롭게 서예(書藝)라는 말을 쓰자고 제안했다. 바로 우
리가 서예라고 부르는 명칭은 소전 손재형이 만든 용어로 이러한 내용은 임창순, 이
구열, 이흥우 등이 함께 쓴 『한국 현대서예사』(통천문화사, 1981년)에 수록되어 있다.
　문화재 지킴이로서 손재형은 1944년 일본으로 건너가 동양철학자 후지즈카 지
카시를 한 달여간 설득한 끝에 김정희의 「세한도」(국보 제180호)를 찾아 고국으로
돌아온다. 문인화가로서 손재형은 산수화, 괴석 등 많은 작품을 남겼다. 「승설암도

(勝雪庵圖)」(1945)는 정원, 담, 집을 소재로 한 격조 높은 문인화이다. 전체적으로
문기가 느껴지는 빈 집안의 허(虛)는 물상 세계의 비움이 아니라 내 마음의 비움으
로 빈 공간은 무아지경에 이른 경지를 보여준다. 화면 중앙의 갈필의 못생긴 두 그
루의 나무와 괴석은 청(淸)대 유희재(劉熙載)가 말한 추하기 때문에 아름다운 소재
로 질박한 군자의 내면을 상징하는 것이며 의기(意氣)를 표현한 것이다.

　광주시립미술관 소장 「단발령 금강산」(1962)은 단발령에 올라 금강산을 대면한
순간의 그림이다. 금강산이란 대자연을 보면서 대자연의 본성과 마주하는 작품으
로 무엇이 나이고 무엇이 대자연인지를 묻는 문인화이다. 화면 상단에 금강산 암
산을 하단에는 습윤하고 부드러운 토산을 배치한 점은 겸재 정선의 「금강산도」의
영향을 알 수 있으나 겸재의 「금강산」에 비해 부드러운 문기가 느껴진다. 「단발령
금강산」은 수묵의 농담으로 그린 천인일치의 초자연적인 표현을 한 문인화로 화폭
밖 너른 공간은 실을 넘어서 허의 세계의 표현으로 이 공간은 무욕과 깨달음의 공
간으로 천(하늘)의 영역이다. 손재형의 제자로는 경암 김상필, 평보 서희환, 장전
하남호, 금봉 박행보, 원당 김제운 등이 있으며 이들은 한국서단에 이름을 남겼다.
서희환은 한문 예서체와 한글 고체를 조화 발전시켜 평보체를 창안하였다. 장전
하남호는 스승의 전예를 탐닉해 경지를 일궜으며 금봉 박행보는 허백련 문하에서
그림을 배우면서 손재형으로부터 서예와 문인화를 익혔다.

3. 근대 동국진체의 큰 스승 : 구철우, 안규동, 김용구

가. 근원(槿園) 구철우(具哲祐)

근원 구철우(1904-1989)는 전북의 강암 송성룡, 제주의 소암 현중화와 함께 남도

손재형, 「승설암도(勝雪庵圖)」, 1945, 23×35cm

삼절이라 불리며 지조 높은 선비의 삶을 살다 간 서예가다. 구철우는 양곡 이승복과 후석 오준선 문하에서 한학을 배웠으며 서울의 배재학당에 입학하여 신구학문을 두루 섭렵하였다. 중동학교 3학년 재학 중 증조할아버지의 권유로 귀향 후 광주 대인동으로 이주(1928)하면서 허백련 문하에서 그림과 글씨를 배운다. 구철우는 1938년에 허백련이 설립한 연진회에 애정을 가지고 활동하였으며 손재형, 정운면, 최한영 등 서화가들과 두터운 친분을 맺었다.

한국 전쟁이 발발하자 5년 동안 매일 팔백 자씩 글씨를 쓰면서 구철우만의 개성적인 필법을 완성하였다. 1956년부터 4년 연속 국전에서 특선하였으며 국전 초대작가(1960)와 심사위원(1965-1978)을 역임하였다. 조선대학교 서예 초청강사(1973)로 서예를 가르쳤으며 한국예술원 원로작가(1975)로 추대되었다. 또한 전라남도미술대전, 무등미술대전 등 공모전 심사와 운영위원으로 남도 서단 발전에 기여하였다. 그리고 1978년 2월 10월 개원한 연진회미술원에서 허백련의 유지에 따라 초대 원장이 되어 후학을 양성하였다. 농업기술학교에서 용도를 바꾼 연진회미술원은 미술교육기관으로 전공은 보통과와 전문과가 있으며 사군자, 습자, 국어, 국사, 기초 한문 등을 가르쳤다.

구철우는 창암 이삼만, 노사 기정진, 의재 허백련으로 이어지는 동국진체의 맥을 계승한 서예가로 제자들에게 "정(正)이 익혀진 연후에야 파격이 나올 수 있다"며 근본을 강조하였다. 그리고 사람들에게 너그러웠으나 제자들에게 엄격하게 서법을 전수하였다.163) 구철우 서맥은 지헌 오명렬, 우현 장은정, 현계 김정희, 무전 곽영주, 담헌 전명옥, 공전 손호근 등으로 이들이 주축이 된 근묵회(槿墨會)를 통해 이어지고 있다.

광주의 마지막 선비로 불리는 구철우는 우아하고 격조 있는 문자향에 바탕을 둔 서예와 문인화를 그렸다. 추사 김정희(1786-1856)는 서화동원(書畵同源)으로 그림과 글씨는 같은 근원이며 문자향을 담은 작품은 정성스러운 마음에서 나온다고 보

왔다. 추사 김정희는 "난초를 칠 때에는 스스로의 마음을 속이지 않는 것에서부터 시작해야 한다. 잎 하나, 꽃술 하나라도 안으로 마음을 살펴 부끄러움이 없는 후에야 남에게 보여야 한다. 모든 사람이 보고 모든 사람이 지적하니 두렵지 않은가? 이 작은 그림도 반드시 뜻을 정성스럽게 하고 마음을 바르게 해야 비로소 손을 댈 수 있는 기본을 얻게 된다."라고 문자향에 관해 말하였다. 그림과 글씨를 보는 순간 인격이 느껴지는 문자향을 표현한 구철우의 작품은 진실한 마음에서 나온 묵매를 비롯한 사군자와 서예 작품이 있다.

문인화가 구철우는 묵매(墨梅)가 뛰어나며 묵매는 담백하고 간결하면서 고목의 가지와 흰 매화 꽃잎이 어울린 작품이다. 구철우의 묵매는 가지와 줄기가 투박한 노매(老梅)를 독자적인 필법으로 그려 고결한 심회를 표출하였다. 매화 가지는 중후하고 질박하지만 꽃잎은 생동하면서 화사하며 나뭇가지의 거칠고 투박함은 졸(拙)이지만 곁들여진 매화의 아름다움은 교(巧)이다. 이는 군자의 마음을 나타내는 상징으로 군자는 내면의 질박함과 외면의 반듯함을 갖추어야 한다는 의미이다.

서예가 구철우는 해, 행, 초, 전, 예서 등 서예 5체를 두루 구사하였고 조맹부의 송설체에 근간을 둔 단아한 행서가 뛰어났다. 왕희지, 조맹부, 동기창 글씨에서 필(筆)과 의(意)를 익혔으며 중년 이후 부드러우면서 고졸한 서예인 근원체를 완성한다. 만년에 구철우는 "획만 좋으면 결구는 무너뜨려도 좋다"고 제자들을 가르치면서164) 자유로운 생각을 가지고 필법을 구사하였다. 오랜 수련 끝에 완성한 구철우의 동국진체는 남도의 자연과 심성을 보여준다. 구철우의 동국진체는 과거의 답습에서 벗어난 자유로운 필치로 대담하며 일(逸)을 통해 자연 본성을 표출한 글씨이다. 구철우의 작품은 순천 선암사 경내의 삼성각(三聖閣) 편액과 허백련 묘비 등이 있으며 다수의 글씨와 사군자가 전해진다.

구철우, 「매화」, 장지에 수묵, 125×32cm

나. 송곡(松谷) 안규동(安圭東)

송곡 안규동(1907-1987)은 동국진체의 조형 구조와 원리를 터득하여 송곡체 또는 천마산인체라고 불리는 독창적인 서예를 창안하였다. 안규동은 사헌 김윤기로부터 한문을 배우기 시작해 13살 때 한학자 이낙천 문하에 입문하였다. 설주 송운회와 친구인 부친은 해서에 뛰어난 인물로 아들인 안규동이 한문과 서예를 접할 수 있도록 주선하였으며 부친으로부터 해서를, 효봉 허소에게 전서를 배웠다.165)

안규동은 서울에 올라가 사업을 하다가 강원도 등에서 간장 공장과 송탄유 공장 등을 경영하였다. 광복 이후 사업을 정리하고 금강산 유점사와 송림사 등을 찾아가 글씨를 공부하였으며 1954년 보성 천마산의 암자에서 5년간 한문과 붓글씨에 전념하였다.166) 이러한 오랫동안의 연마와 수련을 통해 전, 예, 해, 행, 초서 등 서예 오체를 자유롭게 구사하게 된다. 안규동은 51세에 광주로 이사와 한약방을 경영하면서 서예를 해 광주에서 안규동의 한약방은 '붓글씨 쓰는 사람이 하는 한약방'으로 알려졌다. 이 시절 수십여 종의 법첩을 두루 섭렵하고 3년 뒤 의재 허백련이 이끄는 연진회에 참여(1954)하여 글씨와 그림을 연구하고 익혔다. 서예 이론에도 해박해『서예오체천자문』,『한글서예교본』,『서예오체법첩』,『서예의 역사』등의 저서를 남겼다.

안규동은 1963년 광주서예연구회를 창립하였다. 구철우, 고정흠, 김태집, 홍신표, 김철수 등의 서예가들이 참여하였다. 또한 1965년 광주서예연구원을 설립, 후진을 양성하였으며 광주서예원에 들어온 사람은 반드시 해서 3년, 초서 3년, 행서 3년, 전서 2년을 거치게 할 정도로 엄격하게 가르쳤다. 안규동이 제자들에게 강조한 바는 "옛것을 스승으로 삼아서 새로운 데로 나아가고(師古就新) 자기를 극복해 먼 데까지 이르라(克己致遠)"는 가르침이다.167) 광주서예연구원에서 배출한 제자는 남도 서맥에서 큰 맥을 이루었으며 백천당 고기임, 학정 이돈흥, 창석 김창동, 송파

이규형, 금초 정광주, 용곡 조기동, 운암 조용민, 녹양 박경래 등이 있다. 또한 이들 제자에 의해 많은 서예인들이 양성됨으로써 송곡 서맥이 현대 광주·전남 서단의 큰 흐름을 형성하였다. 제자들은 안규동의 작품과 자취들을 모아 『송곡 안규동 서집』을 발간하고 공덕비를 건립하였으며 송곡상을 제정해 매년 시상하고 있다.

안규동의 서맥은 동국진체의 시조인 공재 윤두서부터 원교 이광사, 창만 이삼만, 기초 모수명, 스승인 설주 송운회로 이어지는 남도 동국진체의 큰 맥을 잇고 있다. 안규동의 동국진체는 전, 예, 해, 행, 초서 등 서예 오체를 체득한 후 만들어진 독창적인 서체이다. 안규동의 서예는 부드럽고 우아하며 덕스럽고 다사로운 모습의 행서, 순탄하고 홀가분하며 질기고 거침없는 맛의 초서, 새롭고 고우며 고르고 둥근 바람으로 나타난 전서, 바르고 아름다우며 어엿하고 꾸밈없이 알찬 한글이 송곡체라 호칭된다.[168] 또한 오체를 근본으로 개성과 독창성을 가미하여 질박하면서 고아(古雅)한 동국진체가 송곡체이다.

안규동의 동국진체는 한국적 심성의 미의식인 진(眞)을 나타내며 나를 드러내는 본질과 감성인 기(氣)를 담아낸 글씨이다. 개성 있으면서 불규칙한 느낌이 나고 멋스럽게 쓴 글씨에는 참된 마음이 담겨 있다. 즉 송곡체는 자연 본성에 들어가 무위(無爲), 즉 있는 그대로 느끼는 것을 새롭게 창조한 동국진체이다. 안규동의 송곡체는 독자적인 글씨체로 과거를 답습하지 않고 인간의 순수한 모습을 드러내며 우주와 자연의 이치를 담고 있다. 송곡체는 바른 마음에 의해 발현된 인간의 감정, 끼를 담아내 주체적인 나를 찾는 동국진체의 정신을 따르는 서체이다.

다. 남용(南龍) 김용구(金容九)

남용 김용구(1907-1982)는 자연스러움이 담기고 개성 있는 자유로운 글씨를 쓴 남도의 근현대 대표적인 서예가이다. 광주학생독립운동(1929)의 주요 사건인 광주

안규동, 「군자도장(君子道長)」

고보(현 광주일고) 2차 동맹 휴학을 주동하여 감옥에 갔으며 이를 계기로 광주고 보 5학년을 중퇴하였다. 이후 시간이 지나 1982년 모교인 광주제일고등학교에서 명예 졸업장을 받았다. 김용구는 광주고보 중퇴 후 일본에 건너가 성신토목건축전 문학교를 졸업하고 건축사무소를 운영하였다.

1934년 서예에 입문한 김용구는 허백련, 손재형, 송운회 등 남도 동국진체의 대 가들을 사사하였다. 김용구는 무등산 춘설헌(광주광역시기념물 제5호, 1956년 건 립)을 지었으며 후일 의재 제자들이 늘어나면서 별채를 짓기도 하였다.[169] 허백련 은 춘설헌에서 1977년 타계할 때까지 20여 년 동안 이 집에서 예술혼을 불태웠다. 춘설헌은 남도의 많은 예술가와 사상가들이 모이는 남도의 명소가 되었다. 또한 김용구는 서예 이론에 정통해 『서도교육대전』, 『서도이론집』, 『천자문오체본서집』, 『반야심경오체서집』, 『한글용체서집』 등의 저서를 남겼다. 작품으로 구례 화엄사 편액과 주련, 증심사 편액, 전주 관음사 주련, 강진 무위사 천불전 현판, 용인 민속 촌 현판 등이 있다.

김용구는 전국 최초로 광주에 남용서도원을 개원(1963)하여 많은 서예가를 길러 냈으며 1959년부터 1978년까지 정기적으로 전시회를 열어 남도 서예 발전에 기여 하였다. 또한 제2사관학교(1971-1972), 대건신학대학(1968-1974), 조선대학교 (1967-1976) 등에서 서예를 가르치기도 하였다.[170] 제자로는 오암 이숙행과 운곡 박중래, 만취 최일환, 춘당 김용운, 시몽 이기순, 월송 정일순, 지남 허상, 송암 양 정태, 신암 박용주, 남초 전진현, 박재석, 서동근 등이 있다.

광주고보 2차 학생동맹을 주도한 김용구의 서예는 참됨(眞)이 담겨 있으며 개성 과 자율성을 근간으로 한 동국진체에 기반을 둔다. 김용구의 서예는 "마음이 곧 이 치이다."(心卽理) "그 본연의 천을 즐겼다."(樂其本然之天)는 동국진체의 기반이 되는 양명학의 사상에 기반을 둔 글씨이다. 즉 양명학이 주장한 인간이 타고난 지 혜인 양지(良知)를 즐기고 세상의 이치(理)인 마음을 글씨로 담은 것이다. 또한 자

김용구, 「금서소우(琴書消憂)」, 32×125cm

기 성찰을 바탕으로 자연 그대로의 심성을 담아내어 감상할수록 참됨(眞)을 느낄 수 있다.

또한 김용구의 필치는 약동하는 생명성과 개성이 나타나며 살아 있는 획은 원교 이광사가 떠오른다. 이광사는 "자연의 조화가 사물에 따라 형태를 이루니, 처음부터 일정한 체제가 없음과 같다."고 보았다. 또한 "획이라는 것은 살아 있는 것이고 운필은 행하여 움직이는 것이다. 살아 있는 것이 죽지 않으면 반드시 꿈틀거리며 굴신(屈伸)하니 다만 곧게 있는 것은 없다. 행하여 움직인다는 것은 사람, 벌레, 뱀 할 것 없이 그 형세가 진실로 꼿꼿하게 바로 누워 있는 것과 다르니, 이는 대개 자연스러운 천기의 조화이다."라고 글씨에 있어 자연스러운 서체에 대해 언급하였다. 김용구의 서체는 마음에 따라 있는 그대로 쓴 자연스러운 글씨체로 사랑, 기쁨, 화남, 상쾌함, 뉘우침 등의 감정의 변화를 자유롭게 표현한 글씨이다. 김용구의 획 하나하나가 살아 약동하며 생동하는 서체는 맑고 담박한 것을 담아낸 기(氣)를 발현시킨 동국진체이다.

현대 남도 동국진체 서맥의 스승인 구철우, 안규동, 김용구는 감성적이며 개성을 담은 기(氣)가 발현된 인간 본성을 표현한 독자적인 서체를 완성한 대가이다. 이들 서예가가 창작한 동국진체는 민족 자각의 독자적 사상과 예술이 융합된 개성 있는 남도의 중요한 예술이다. 구철우, 안규동, 김용구의 제자가 주축이 되어 남도에서 많은 서예가들이 활동하고 있으며 남도는 한국 서단에서 민족의 서체인 동국진체를 꽃피우고 계승한 지역이다. 그러나 구철우, 안규동, 김용구가 이룩한 서(書)의 예술적 성취는 현대 문화계에 널리 알려져 있지 않다. 이들 서예가에 관한 연구와 정당한 자리매김이 있어야 현재 활동하고 있는 많은 남도 서예가들의 정통성이 확립될 것이다.

4. 자유로운 마음을 담은 신동국진체 대가, 학정 이돈흥

가. 동국진체를 창발시킨 서예가의 삶

서예는 기술이 아닌 인간 정신을 담은 예술이다. 학정(鶴亭) 이돈흥(李敦興)은 일생 동안 서예를 정진해 마음과 만물의 원리를 표현한 예술인으로 당대 최고의 명필의 한 사람으로 꼽히는 우리나라를 대표하는 큰 서예가이다. 1966년 송곡(松谷) 안규동(安圭東)을 스승으로 만나면서 서예의 참 길을 알게 되었고 그 후 우리 민족의 정서를 담은 자유로운 동국진체를 계승·발전시키는 서예가의 길을 가고 있는 대가이다.

학정은 전남 담양군 대전면 대치리 태생이다. 조부는 담양군 대전면 초대 면장이었으며 부친은 전주사범학교를 졸업하고 학생을 가르친 교육자였다. 13살 때에 광주중앙초등학교 서예반에 들어가 붓을 처음 잡았으며 낯설지 않고 오랜 친구를 새로 만난 기분이었다고 한다. 20살에 교장 선생님인 부친의 권유로 송곡 안규동(1907-1987) 선생을 찾아뵙고 서예에 입문하게 된다. 스승인 안규동은 오랫동안의 연마와 수련으로 전·예·해·행·초 등의 서예 오체를 자유자재로 구사하였으며 스스로 조형 구조와 원리를 터득하여 송곡체 또는 천마산인체라는 독창적 서예를 창안하였다. 송곡 안규동은 근원 구철우(1904-1989) 등과 같이 광주서예연구원을 개설해 많은 제자들을 길러 내어 동국진체의 전통을 계승한다. 이러한 스승에 대해 학정은 다음과 같이 회상한다.

열심히 하지 않으면 붓을 던져 버렸던 스승인 송곡 선생이 혹독하게 공부를 시키지 않았다면 지금의 나는 없었을 것이다. 곧은 성격으로 불의와 절대 타협하지 않은 스승을 최고로 존경하며 그런 스승이 늘 보고 싶다.[171]

송곡 서예는 전통성과 독창성의 조화로운 공존을 기본으로 한다. 전통 서법을 거스르지 않으면서 작가 개성과 독창성을 가미했는데 질박하면서도 고아(古雅)한 서체미가 송곡 서예의 본질이자 특징이다. 이러한 스승의 가르침을 본받아 학정이 처음 서실을 마련해 서예에 마음을 쏟기 시작하면서 '귀능고불괴시'(貴能古不乖時, 가장 귀한 것은 옛사람을 배우고 계승하면서도 시대의 기풍에 어긋나지 않는 것이다.)라고 써 붙였다. 그리고 법고창신(法古創新)을 위해 잡지의 제호(題號), 회사명, 명성 높은 서예가들의 휘호를 모아 공부하면서 연구하였다. 갑골문과 비첩(碑帖), 중국의 서첩(書帖), 추사첩 등 여러 법첩을 익혀 이를 기반으로 새로운 것을 창출할 수 있는 기반을 마련한다. 이러한 각고의 노력을 통해 동국진체의 자유로움과 마음에 근본을 둔 새로운 자신만의 서풍의 글을 쓰고 서예의 대가가 된다.

학정은 "서예는 비움의 예술이다."라고 했으며 젊은 시절 한때 공모전 결과에 집착하다 마음을 잡지 못하고 방황하였다. 그런데 언젠가 글씨가 잘 써지질 않아 붓을 던지고 나가 술을 한 잔 마시고 들어와 '텅 빈 마음'으로 글씨를 썼다. 다음 날 보니 의도하지 않았는데 의외로 좋은 작품이 나왔다.[172] 이후 정도를 지키기 위해 사서삼경을 독파하여 고전을 습득하고 이를 바탕으로 자유분방한 서예의 세계를 개척하였다. 32살(1978)에 송곡은 학정에게 글씨는 충분하니 그림을 배우러 한국화의 대가 아산 조방원 선생에게 찾아가라 권유받아 하루 동안의 스승인 아산에게 "바른 마음이 손재주의 주인"임을 알게 된다. 종종 연묵(硯墨)의 여가에 선보이는 그림은 여기에 연유한다.

학정은 1975년 학정서예연구원을 설립하였다. 제자들을 가르치는 것은 다른 배움이라 여겨 12,000여 명의 문하생을 두었다. 문하생들은 서예에 대한 열정과 전통예술에 대한 애정이 가득하여 수준 높은 서법의 실현과 시대정신을 구현하였다. 이들 중 42명이 대한민국 미술대전 초대작가가 되었고 문하생들에 의해 연우회가 발

족되어 한국 서단을 대표하는 서예 단체가 되었다. 1977년부터 매년 '연우회전'을 열어 2015년까지 39회의 연우회전이 이어지고 있으며 2년마다 '향덕서학회전', '지선묵연회전'을 통해 동국진체의 전통을 따르는 작품세계를 선보인다. 그리고 1981년부터 매월『연우회보』를 발간하여 2015년 12월호까지 376호가 발행되어 서예사와 서법 이론을 전수하고 있다. 또한 청소년들의 정서를 순화하며 서예 인구의 저변 확대를 통한 전통 예술인 서예를 발전시키는데 목적을 둔 '제1회 초중고생 서예작품공모전'을 시작으로 2015년 34회 학생서예작품공모전이 '세계청소년서예대전'으로 확대·발전되기까지 학정은 장학금을 희사하고, 주도하고 격려하였다.

학정 이돈흥은 대한민국미술대전 심사위원장, 광주광역시 시전과 전라남도 도전 심사위원장을 지냈다. 중국사천성 연합서법예술학원 객좌교수, 한국미술협회 수석부이사장을 역임하였으며 국제서예가협회장으로 활동하고 있다. 학정의 대표적인 전시는 '광주시립미술관 초대전'(2005), '주중한국문화원 초대전'(2007), '서예삼협 파주대전'(2011), '일중서예상 수상기념 학정 이돈흥 대전'(2014) 등이 있다. 특히 2005년 '광주시립미술관 초대전'의 75점의 작품 전시는 시민, 서예가, 애호가 등 많은 관람객의 관심을 받았다. 그리고 2007년 북경 한국대사관 한국문화원에서 주중한국문화원 초청 '학정이돈흥서예전'이 열렸다. 학정은 한, 중, 일 삼국의 서예가 동근이화(同根異花)라 보고 한국성에 노심(勞心)이 있다고 하였으며 전시는 중국 서예계에 큰 반향을 일으켰다. 또한 2011년 한국 서단에서 활발한 활동을 펼치는 우리나라 대표적인 서예가인 하석 박원규, 소헌 정도준과 함께 '서예삼협파주대전'을 개최하였다. 그리고 2018년 광주시립미술관에서 '예결금란 : 한중대표서예가 이돈흥·유정성 춘수모운' 전을 개최하였다.

또한 학정은 중요 건축물, 사찰, 기념물 등에 많은 휘호를 하였다. 5·18국립묘지 「민주의 문」, 광주광역시 「현충탑」에 휘호를 하였으며 나주의 복원된 서문인 「영금문(映錦門)」, 2,539자의 대작인 「고봉 기대승 선생 신도비명(神道碑銘)」, 「문정공 김

이돈흥, 「덕위지보(德爲至寶)」, 200×70cm

이돈흥, 「부용위상(芙蓉爲裳)」, 47×70cm

인후 선생 동상, 시문, 약전 건립기」, 「다산 선생 독서기비(讀書記碑)」 등에 휘호하였다. 전국각지의 명산대찰(名山大刹), 기념관, 공원 등에서 학정의 중후한 필력이 돋보이는 휘호가 장엄하게 경관의 풍치를 더하며 서예의 풍격을 발하고 있다. 학정의 저서로는 『학정 이돈흥 서예술』(2003), 『초서천자문(草書千字文)』(2005) 등이 있으며 중국의 자금성 고궁박물관에 작품이 영구 소장되어 있다.

나. 마음으로 쓴 학정의 서예론

한국 현대 서예와 중국 서예의 차이점은 구분하기 쉽지 않지만 동국진체는 한국 고유색을 가지고 있다는 점에서 중국 서예와 구분된다. 우리의 심성을 담은 동국진체는 개성을 강조하는 서체로 참됨(眞)을 강조하고 인간의 자유로움을 표현하여 가짜 나(假我)에서 벗어나 참된 나(眞我)를 찾고자 하는 글씨이다. 동국진체를 계승한 학정 이돈흥은 마음을 강조하고 자유로운 사고로 창발한 서예를 한다.

　학정은 『연우회보』(1982)에 서예인에게 좋은 스승, 좋은 법첩, 지속적인 노력, 자연의 법도에 어긋나지 않은 아름다운 마음을 강조한다.[173] 즉 서예를 하기 위해서는 좋은 스승과 법첩을 통해 배우고 궁극적으로 진실한 마음에서 우러나와야 한다고 본 것이다. 학정의 서예론에서 중요한 점은 자유로운 마음과 사상적 기반인 유학, 특히 양명학에서 찾을 수 있다. 양명학의 기본관점은 '심외무물'(心外無物, 마음 외에 물은 없다.)과 '심외무리'(心外無理, 마음 외에는 이가 없다.)이다. 왕양명은 "천지만물과 사람은 본래 일체이며 그 요점이 생기는 가장 순수한 곳은 일점영명(一點靈明, 한 점 영혼을 밝히는) 한 사람의 마음이다."라고 인식하였다.

　양명학의 자연인식론은 양지(良知, 지식을 알고 태어남)에서 구체적으로 드러나며 지(知)는 마음의 본체이고 마음은 지가 모여서 된 것이다. 왕양명은 사람에게 선천적으로 양지가 있으며 선천적 양지는 선(善)에 기초하고 미에 기초한다고 인식하

였다. 학정은 1991년 『연우회보』에 '서여기인(書如其人), 서내심획(書乃心劃)', 즉 글씨 자체가 그 사람이요, 글씨는 마음의 획이라는 선인들의 가르침에 따른 연구와 수양을 강조하였다. "우리들은 일상적인 생각에서 언행에 이르기까지 맑고 신선한 기풍이 살아나도록 노력해야 한다."[174]고 본 것이다. 즉 글씨는 마음의 획으로 수련을 통해 타고난 맑고 신선한 기풍을 나타내는 양지를 되살리는 것이다.

학정은 『월간예향』(1998)에 마음에 따라 자유롭게 쓰는 글씨에 대해 논하였다.

저는 행서와 초서를 아주 좋아합니다. 이른바 행위 예술 같아요. 행서와 초서는 의도적이라기보다는 자기를 있는 그대로 표출하는 그야말로 손 가는 대로 마음 가는 대로 쓰는 서체입니다. 의도하지 않은 표현, 나의 마음이 그대로 서체에 실리지요. 글씨란 반드시 한 자세요, 바른 자세로만 쓰는게 아니거든요. 온몸의 힘이 들어가야 해요. 힘과 리듬과 의식, 상상 그 모든 것을 한데 집중·집결해야 하는 것이 행서와 초서입니다. 그래서 나온 어떤 우연적인 느낌을 좋아합니다.[175]

학정과 같은 대가가 선을 그으면 태극에 양과 음이 되어 기(器)가 만들어진다. 모든 것을 묶어 놓은 근본이 되는 하나의 획은 기(器)를 형성한다. 학정이 먹을 담아 획획 그린 서예 작품은 기운이 들어가 있으며 자유로운 정신이 담겨 있다. 학정의 서예는 꾸밈을 벗어나 마음속에서 생각한 그대로를 표현한 글씨로 선을 그을 때 작가의 의도와 생각이 들어가 예술 작품이 되는 것이다.

학정이 타고난 자연의 마음인 양지를 발휘하여 자유롭게 쓴 글씨는 세상의 진리를 표현한 글씨로 개성과 예술적 끼를 담아낸 것이다. 그리고 동국진체를 계승한 독창적인 글씨로 참된 나를 찾아 자신을 있는 그대로 표현한 예술가의 천재성이 드러난다.

다. 자유분방하게 창발한 글씨, 학정체

학정 이돈흥은 자유분방한 살아 있는 글씨를 쓰는 최고의 필력을 가진 서예가이다. 동국진체를 계승·발전하여 창발 한 학정의 글씨체를 '학정체(鶴亭體)'라 호칭한다. 동국진체를 완성한 이광사는 서체의 참된 법을 터득한 이후 비로소 그 체제를 변화시키고 만약 법에 국한되거나 변화시킬 수 없다면 노예의 글씨를 쓰는 것으로 보았다. 그리고 천기자발(天機自發) 등을 말하여 변화된 상황에 따른 진실 어린 자신만의 성정을 담아낸 글씨를 써야 한다고 보았다.[176] 이광사가 말한 참된 법을 터득한 학정은 자유로운 마음이 본심이자 글을 쓰는 원천으로 보고 마음과 진정성을 담은 학정체를 창발하여 글씨를 쓴다.

학정체는 동국진체를 기반으로 하는 새로운 신동국진체이다. 학정은 고희전을 맞은 도록의 자서(自序)에 신동국진체에 대해 언급하였다.

> 나는 오늘도 가을의 석양 하늘가에 서서 원교(圓嶠), 창암(蒼巖)께서 이루었던 동국진체, 신동국진체를 꿈꾼다.

학정은 일제강점기 관전인 조선미술전람회와 이를 계승한 국전에서 우리 글씨인 동국진체를 도제식 교육의 글이나 서당 글로 의도적으로 폄하시켜 대중의 인식을 바꾸었다고 보았다. 그리고 학정은 우리 글씨를 되살리고 지키고자 하고 있으며 이를 위해 동국진체를 기반으로 창발한 새로운 동국진체를 완성해 가고 있다. '2016년 고희전(古稀展)'에 나온 학정체의 글씨가 바로 신동국진체인 것이다.

신동국진체는 여러 서풍의 글을 섭렵한 후, 우리 민족의 자부심에서 나온 동국진체에 마음을 넣어 완성한 새로운 동국진체이다. 학정은 한나라 예서에서 당나라 구양순(歐陽詢, 557-641), 저수량(褚遂良, 596-658)의 해서 등 다양한 서풍을 연마

하였다. 특히 동진시대 왕희지(王羲之, 307-365), 왕헌지(王獻之, 348-388) 부자의 금초(今草), 당대의 장욱(張旭)과 송대의 황정견(黃庭堅, 1045-1105), 미불(米芾, 1051-1107) 그리고 명청 시대의 왕택(王澤, 1592-1652), 하소기(何紹基, 1799-1873), 조지겸(趙之謙, 1829-1884)의 행초서를 연마하여 이를 기반으로 마음을 담은 자유로운 서예 세계를 열었다.

학정이 행초서를 좋아하는 이유에 대해 순수 그대로를 표출해 내는 행초서가 진실을 추구하는 순수한 감성을 담기 좋은 서체이기 때문이라고 하였다.

내가 행초서에 애정을 갖는 것은 그것에 모든 진실한 자아를 반영하기 때문이다. 다시 말해 손이 닿는 대로 마음에 이른 것으로 욕망을 절제한 표현이 아닌 단도직입적으로 품고 있는 생각을 토로하여 진실한 감정을 문자로 나타낸 것이다. 글씨를 쓸 때도 반드시 꼭 하나의 고정된 자세로 쓰는 것이 아니라, 전력을 다한 힘의 강약, 리듬, 의식, 상상이 모두가 한곳에 집중되어 일필휘지할 수 있다. 나는 이러한 우연히 빚어낸 효과를 좋아한다.[177]

즉 학정의 자유롭고 분방한 서체는 글을 쓰는 것이 아니라 진정한 본질을 펼친 것으로 참다운 마음을 담고 있는 글씨체이다.

주중문화원에서 열린 '학정 초대전'(2007)에서 국제서예가협회 부주석이며 중국의 유명한 표현 예술가인 장철림은 학정의 서예 세계가 중국의 서예를 능가하는 동방(동양)인의 문화를 대표하는 정신을 담았다고 보았다.

이 선생님의 서예 수준은 정말 훌륭합니다. 한국의 서예도 나름대로 자체의 품격이 있지만 학정 선생의 작품은 한국인이라고 밝히지 않으면 한국인의 서예인지를 분간할 수가 없습니다. 중국의 서예가들도 미치지 못하는 훌륭한 작품을 창

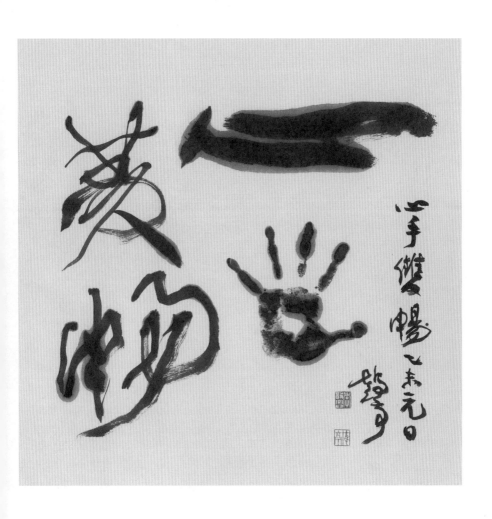

이돈홍, 「심수쌍창(心手雙暢)」, 58×60cm

이돈흥, 「천지(天池)」, 2012, 45.5×100cm

작하고 있습니다. 그의 작품과 정신 면모는 일치한 것입니다. 이 선생의 작품은 동방인의 문화를 반영했습니다.[178]

장철림이 인정하는 학정의 서예 세계는 최고의 품계인 일격(逸格)의 품격을 가진 글씨이다. 바로 지극한 "지극한 정련"(極煉)에 이르러야만 "마치 정련하지 않은 듯한 투박함"(不煉)의 경지에 이른 일품(逸品)의 서체이다.

학정체는 식고이화(食古以化), 즉 옛것을 먹어 새로운 경지를 이룬 서체로 선인들의 업적을 바탕으로 새롭게 기발(氣發)한 서체이다. 옛것을 바탕으로 꾸미지 않은 진(眞)을 찾아 쓴 우리의 글씨체로 인위성의 무미건조한 서체에서 벗어난 자유로움이 담겨있다. 꾸미지 않는 학정의 서예 세계는 있는 그대로를 보여주는 진정성이 있으며 학정체는 세상의 본질적 마음을 표현한 글씨체이다.

라. 우주의 맑고 깨끗한 기운을 담은 서양화, 몽화(夢畵)

학정은 '학정 이돈흥 선생 고희전' (2016)에 서양화로 그린 서예 회화인 「몽화(夢畵)」를 선보였다. 몽화는 백두산, 제주도, 청산도 등을 답사하고 자연에 대한 감흥을 표현하거나 회상하는 등 작가 내부의 감성을 표현한 모더니즘 서양화다. 또한 몽화는 서예에서 담은 정신세계를 유화 형식으로 표현한 새로운 유화로 장르 간의 혼성을 보여주는 포스트모더니즘 미술의 특징을 갖고 있다.

학정의 몽화는 우주(자연)의 기(氣)의 흐름을 마음으로 느껴 자유롭게 표현한 작품으로 색이 맑고 깨끗하다. 산과 들, 하늘, 폭포 등 자연을 구성하는 바탕인 우주를 맑고 깨끗한 기(氣)를 담은 색과 필력으로 표현하였다. 학정은 오행의 원리인 기(氣)로써 자연의 사물(器)을 담아냈으며 빛, 바람, 냄새, 공기의 흐름을 느끼고 리듬감 있고 생동감 있는 화면을 창출했다. 하늘의 맑은 기운인 이(理)에서 나온

순수한 기를 담은 신동국진체의 필력이 서양화라는 이질적 양식의 붓끝에서 나와 작품 속에 맑고 깨끗한 기운이 흩날린다.

몽화는 자연을 바라보면서 느낀 학정의 우주에 대한 근본적인 이치에 대한 깨달음과 우주 생성의 원리인 기(氣)를 담은 이와 기가 융합된 작품이다. 순수한 마음에서 우러나온 하늘의 이치인 이(理)에서 발현(發顯)하여 생성된 기(氣)를 담은 작품으로 사사로운 악(惡)이 없어 시원하고 맑고 깨끗하다. 진아(眞我)를 찾아 그린 몽화는 순수하고 참된 마음을 담은 작품이며 기의 흐름에 의해 색이 달라지는 본질을 담은 작품이다.

학정 이돈흥은 동국진체를 기반으로 자신만의 개성을 담은 자유로운 서체인 학정체를 완성하였다. 학정체는 문자향과 서권기를 터득한 후 자유로운 동국진체의 서체를 발전시켜 창발한 신동국진체이다. 필흥을 느끼게 하는 자유로운 리듬감을 가지고 일필휘지로 자유롭게 쓴 글에는 내면의 기운이 담겨있다. 학정의 서예는 상하좌우가 불규칙하며 제멋대로 쓴 거침의 질박함을 통해 높고 맑고 깨끗함(高古)을 나타내며 있는 그대로 자연의 본심을 담고 있다.

남도의 다도문화와 도자

1. 정신을 담은 남도 다도문화와 도자

우리나라에서 도자기와 차의 첫 만남은 신라시대 때 차를 마시기 시작하면서부터 이다. 신라시대 도기로 다기를 제작하면서 다기와 차를 사용한 옛사람들의 운치와 덧붙여져 다도문화를 만들어 낸 것이다. 학자들 사이에서는 나말여초, 선종 승려 들과 지배층의 다도문화에 따른 도자 수요로 인해 우리나라에 청자가 발생했다고 인정되고 있을 정도로 차와 도자기 발달은 깊은 연관을 맺고 있다. 고려시대에는 왕실과 귀족, 사찰의 다도문화와 팔관회, 연등회 등 성대한 의례에 맞게 화려한 다 구들을 청자로 제작하여 상감청자 등 청자의 발전에 기여하였다.

조선시대에 소박하고 단정한 다구들을 백자로 만들었다. 왕실에 궁중다례가 있 어 조선 왕들은 다례라는 말을 직접 사용하였으며 궁중에 다색이라는 직함을 두었 다. 사헌부 관리들은 일정 시간 다시(茶時)를 갖고 관아에서는 다모라는 직함을 둘 정도로 다도가 문화화 되었음을 알 수 있다. 분청사기 등 도자기는 일본의 다도문 화에 많은 영향을 미쳐 임진왜란 때 조선 도공을 끌고가 다도를 구성하는 기본요 건 가운데 중요한 도자기를 제작하였다. 특히 토속적 아름다움과 해학미가 돋보이 는 분청사기는 다도에서 빠질 수 없는 도자기로 일본 고려 다완 발생에 결정적인 영향을 미쳤다. 일본 생활의 중요한 다도문화에서 조선의 분청사기는 빼놓을 수 없는 중요한 존재가 된 것이다.

남도는 한국 다도문화의 근거지이자 차의 은은한 향과 맛에 흠뻑 젖는 정서를 이루는 다도의 고향이다. 조선시대 전라도 28개 군현과 경상도 8개 군현에서 차를 생산하여 진상한 기록으로 보아 전라도가 우리나라 주요 차 생산지이다. 전남 해남 대둔사 혜장, 초의, 범해 등과 같은 다승이 나왔으며 혜장, 초의와 함께 정약용이 남도 다도문화를 이끌었다. 황상은 백적산에 일속산방이라는 돌샘이 있는 차정원을 만들었다. 의재 허백련의 녹차 보급, 다문화 형성과 다례 보급을 위해 만든 무등산 춘설차가 남도의 특산품으로 생산되고 있으며 보성에는 전국 녹차 생산량의 40%를 생산하는 거대한 다원이 있다.

　　조선 다도의 조종으로 불리는 초의는 유, 불, 도 등 학문이 상당한 경지에 이르고 다방면에서 뛰어난 재능을 보여 주었다. 특히 다도로 유명한데 대둔사 일지암에는 초의 선사의 다원이 있으며 「동다송」을 지어 우리 차에 대한 이론을 정립하여 '다선이 일미'라는 사상으로 다성으로 칭송된다. 정약용은 다산(茶山)을 호로 삼았으며 「동다기」를 써서 우리 차에 대한 예찬을 펼쳤다. 그는 강진 다산초당에 정원을 꾸미고 차를 마시면서 10여 년 세월을 저술 생활에 몰두하였다. 다산과 차의 인연은 다산이 만나게 되는 강진 백련사의 혜장과 해남 대둔사의 초의 선사를 빼놓을 수 없다. 초의 선사를 만나기 전에 다산에게 차를 가르쳐 준 사람이 바로 혜장이고 초의를 통해 차에 대해 체계적이고 깊은 지식을 얻었다.

　　차 맛은 담는 그릇에 따라 달라진다. 고려시대 강진의 청자, 분청사기, 백자 등 남도 도자는 다도 발전에 공헌하였다. 차는 도자기를 만남으로써 정신적이고 철학적인 의미를 일구게 되어 다도를 즐기는 사람들은 차를 우려낼 찻주전자와 찻잔, 차의 향에 매력을 담아 둘 그릇으로 다기 잔을 필요로 하였다.

　　오늘날 다도문화가 대중에게 생활화됨에 따라 다양한 다기의 생산을 유도하여 전통도자를 생산하는 도예가에 의해 청자, 분청사기, 백자 등의 다양한 다기들이 제작되고 있다. 차를 전문적으로 다루는 차인들의 다도문화에 따른 다양한 다기에

김철우, 「사발」, 2008, 사질, 백자토, 1250도 환원소성, 14.2×7.5cm,

대한 요구에 맞추어 도예가들은 전통 다도문화에 대한 연구를 통해 전통 다기와 함께 작가의 독창적인 창의력에 의한 작품이 제작되고 있다.

2. 남도도자의 전통과 멋스러움

우주는 불, 물, 나무, 쇠, 흙 등 다섯 가지의 요소로 구성되고 움직이며 이를 오행이라고 하는데 도자공예는 흙과 불을 기본으로 오행의 조화를 이룬 결정체이다. 흙을 물에 버무려 빚어 불에 구워 만든 도자는 남도에서 손꼽을 만한 자랑거리다. 남도는 강진과 부안 등지에서 순청자, 음각청자, 상감청자, 화금청자 등 귀족적이고 화려한 고려청자를 생산한 우리나라 청자의 대표적인 산지였으며 청자의 쇠퇴 이후 실용적이고 해학적인 분청사기 등을 무등산과 고흥 운대리 등에서 제작하였다. 이후 청자, 분청사기, 백자 등 전통도자는 공장에서 만들어진 그릇들이 들어오면서 쇠퇴하다가 해방 이후 도자기 사업에 관한 관심과 도요지 조사 등으로 활기를 띠게 되었다.

남도 도자는 오랜 역사와 고려청자와 분청사기를 생산한 우리나라 도자사의 중심에 위치하고 있으며 현대 남도 도예가들은 청자, 분청사기 전통을 계승한 전통도예 이외에 시대에 맞는 새로운 양식을 창출하고 있다. 전통을 기반으로 현대적 감각으로 재해석한 작품들은 새로운 조형과 비례, 기운생동 하는 문양을 내고 유태 특유의 질감을 끌어냈다. 전통 도자의 보편적인 그릇의 형태를 벗어난 작품들은 남도 도자를 풍성하게 한다.

1) 고려청자
남도의 도공들이 만든 고려청자는 중국을 능가하는 수준으로 발전하여 세계 도자

사에 우위에 설 수 있었다. 고려청자는 주로 강진, 부안 등의 전라도 지역에 요지가 집중되어 일종의 관요적 성격을 띠고 있다. 남도 지역에서 생산된 청자는 고려 왕도인 개성의 왕실과 귀족 가정에 공급되었고 개성에는 양이정(養怡亭)처럼 청자기와를 얹은 건물과 청자에 무늬를 파고 그곳에 금니를 메운 화려한 화금청자까지 등장하였다.

고려청자의 특징 중 가장 중요하게 손꼽히는 것이 비색과 상감기법이다. 고려 남도 장인들이 만든 청자 발색법은 비색과 구리 성분의 붉은 색으로 비색은 청자의 푸른색을 지칭하는 것으로 서긍의 고려도경에서 비색이라는 용어가 사용되었다. 고려청자는 중국의 청자색과 달라 송의 태평노인이 수중금(袖中錦)에서 고려청자의 비색을 으뜸으로 쳤으며 11세기 후반 12세기 전반에 비색 순청자가 절정을 이루었으며 이 시기 이후 요지는 강진, 부안 등 남도지역에서 관요적 성격으로 제작된다.

상감기법은 나전칠기나 금속공예의 은입사 기법과 맥을 같이 하는 것으로 이러한 상감기법을 도자기에 적용하는 것은 전 세계적으로 고려의 상감청자가 유일하다. 12세기 후반이 되면 상감청자는 절정을 이루었으며 문양은 복잡 화려해지고 사실적인 도안으로부터 공예 의장적 장식화로 흑백상감을 하였으며 진사까지 사용하였다.

2) 조선 분청사기
분청사기는 회색 또는 회흑색의 태토 위에 백토로 분장하고 그 위에 담청색의 백자유에 가까운 유약을 입힌 자기이다. 분청사기는 청자에서 태동하여 시대가 갈수록 더욱 소략화, 간략화, 추상화되는 경향을 보인다. 결국에는 백자와 같은 느낌을 주도록 전면을 분장으로 처리한 덤벙 분청사기로 막을 내리게 된다. 거칠고 대담한 문양으로 자연스러운 신선미를 나타내며 전국적으로 가마터가 발견되고 있어 매우 실용적이고 대중적인 성격을 갖춘 민속적 토속적 도자기라 할 수 있다. 분청사기는 각 지역마다 특색을 가져 경상도 지방은 인화문 분청이 많이 발견되고 충

청도 계룡산 분청은 철화문 분청을 통해 지역미를 나타낸다.

남도 분청사기는 무등산 분청사기 도요지를 비롯한 고흥 운대리 도요지, 무안군 몽탄면 등 여러 곳에서 제작하였다. 전라도지역 분청사기의 특징은 조화기법과 박지기법[179]을 통한 회화적인 분청사기가 발달하였다. 대표적인 유물로 전라도명이 음각된 「분청사기조화모란문호」로 지역명과 조화기법으로 보아 광주 충효동 도요지에서 제작된 것으로 추정된다. 무등산 충효동 분청사기 도요지는 중앙 관아에 납품된 상품의 분청사기를 생산하다가 백자를 생산하면서 조질화 된 것으로 추정된다. 2차례 발굴 조사를 통해 고려 말에서 조선 초까지 운영되었던 곳으로 청자부터 분청사기를 거쳐 백자로 넘어가는 과정을 알 수 있게 해주는 중요한 유적으로 1964년 사적으로 지정되었다. 특히 무등산 분청사기는 관청명과 지역 이름, 도공 이름이 새겨져 있어 역사적인 가치를 높여주고 있다.

3) 조선백자

우리나라 최초의 백자는 9세기 중엽에 생산되었는데 전북 부안군 일대에서 수집된 세련된 백자 파편들을 보아 전라도 지역에서 초기 백자가 구워진 것을 알 수 있다. 고려 시대인 12세기 중엽에서 13세기 전반 전라남도 강진군 대구면 사당리 가마에서 소량의 백자가 생산되었다. 고려백자는 태토가 무른 편이라 연질백자라 하며 우윳빛 도는 유백색이 시약되고 눈 같이 희고 단단한 태토에 투명한 백자 유약이 시유되었다. 이러한 고려 연질백자의 전통은 15세기 조선 연질백자로 이어져 우리 도자사에 중요한 역할을 하고 있다.

조선과 운명을 같이 한 백자는 절제와 순수라는 이념 속에 흰빛의 오묘한 변화를 우리 민족의 성정으로 생각하며 즐겼다. 백자는 흰색 계통이지만 15세기 유백, 16세기 설백, 17세기 회백, 18세기 청백 등 다양한 색채를 표현하였다. 18세기 후반이 되면 백자의 대량 생산이 이루어지고 전국적으로 백자가 제작된다. 조선 초기

「분청사기 전라도명 항아리」, 높이 43.4cm, 아가리 지름 16cm, 광주민속박물관

남도의 백자 도요지인 무등산 충효동 도요지는 분청사기가 쇠퇴하면서 백자를 생산한 분청사기에서 백자로의 변천을 보여주는 중요한 문화재이다. 조선후기 백자 도요지로는 장흥 용산 백자 도요지가 전라남도 문화재로 지정되어 있어 조선 후기 백자 연구 가치가 높은 곳이다. 또한 구례 죽정리, 순천 문길리, 화순 구례리 등에서 조선 말기 사기가 생산되었다.

4) 옹기

옹기는 우리의 실생활 공간에서 가장 한국적인 소박한 아름다움과 실용성을 보여주는 그릇이다. 도자기처럼 흙을 이용한 공예라는 점에서 비슷하지만 훨씬 서민적인 느낌을 주어 왔으며 실제로 옹기는 서민 생활에 필요로 한 저장 용기였다.

남도는 옹기 공예로 유명하다. 남도 옹기는 형태면에서 넉넉한 인심만큼이나 배가 풍성한 것이 특징이다. 일반적으로 다소 곧추선 모습을 띤 다른 지역 옹기들과는 달리 남도 옹기는 풍성한 몸매를 과시한다. 제작기법도 영남 등 다른 지역의 가래떡을 말아 올린 듯한 코일링 기법을 사용하는 데 반해 흙 판장을 쌓아 그릇을 만든 '쳇바퀴타렴' 기법을 쓴다. 이 방법은 대형 옹기를 제작하는 데 매우 효과적이며 같은 시간대에 더 많은 양을 만들 수 있어 곡창지대라는 환경적 요인이 잘 반영된 것이다. 옹기는 장독을 비롯하여 양념 단지, 소줏고리, 시루, 떡살, 등잔 등 생활의 거의 모든 부분에 사용되었다. 그래서 옹기는 신분과 계층을 초월한 모든 사람들의 그릇으로 '민족의 그릇'이라는 찬사를 받는다. 그러나 흔하고 친근하여 가치를 인정받지 못해 점차 사라져가는 현실에서 옹기의 소중함을 인식하여 보존 전수해야 한다.

5) 근대 도자산업

남도 생활자기의 전통은 구한말, 일제강점기 도자기 공장이 생기면서 발전하였다.

「항아리」, 광주민속박물관

광주 지역의 도자기 공장의 경우 1907년 이학관 도자기 제조공장(현재의 광산구 평동), 1920년 설립된 김명선 도자기 공장(북구 오룡동)과 이익중 도자기 제조공장(북구 오룡동)을 비롯해 1925년 일본인에 의해 설립된 전남합자요업소(북구 운암동) 등이 있었으나 규모 면에서 영세성을 벗어나지 못했다. 대개 가족 경영 또는 일부 임노동자의 고용을 통한 방식으로 공장이란 이름을 달고는 있지만 그 방식은 다분히 수공업적이었다.

광주 월산동에 있는 주식회사 고려도기공업에서 일제강점기부터 서민용 식기 생산을 하였다. 중도에 박인천이 지분을 인수하며 경영에 참여하였지만 최성기 때 종업원이 60여 명이었던 것으로 보아 큰 규모는 아니었다. 박인천은 1960년대 중반 대용품인 양은그릇의 보급과 기술부족 등으로 경영난을 겪으면서 지분을 매각, 경영에서 손을 뗐다.

1940년대 초반에 태평양전쟁의 격화로 일제가 금속 회수령 시행에 혈안이 되어 식기의 주재료인 구리(놋쇠)의 수탈로 식기 부족이 문제가 되면서 식기 공급난을 메우기 위해 사기그릇을 생산하는 업체들이 급증했다. 목포의 행남자기가 1942년 5월 행남사란 상호로 창립된 것도 이런 배경에서였다. 1960년대에 행남자기는 남도에서 가장 큰 규모로 발전하였는데 이는 해남과 영광에서 원료를 확보할 수 있었던 데에 기인한다. 이 무렵부터 커피잔 세트의 수출로 서민용 식기생산업체를 벗어나 현재는 한국도자기와 함께 우리나라를 대표하는 도자기 회사가 되었다.

6) 현대도예

현대 남도 도자는 전통도자를 재현하는 작업과 대학교 도예 전공자, 도자 전문 업체를 통해 전개된다. 전통자기류는 청자, 백자, 분청사기 등 남도 전통 도자기를 뛰어난 감각으로 생산하였다. 옹기는 삼국시대부터 이어오다가 산업화 추세에 밀려 내리막길을 걷고 있으며 남도의 옹기장에 의해 새로운 길을 개척하고 있다.

강광묵, 「자연 2009」, 2009, Super-White, 4×8×20cm

1970년대 이후 전남지방 도예 발전은 두 가지 부류로 나뉘는데 강진을 비롯한 전승 도예가와 미술 계열 대학에서 도자를 배워 전통도자와 함께 현대도예를 이끄는 작가들이다. 1960년대부터 조기정을 비롯한 전남 지역 젊은 연구자들이 청자 재현 사업을 착수하여 강진 지역의 가마터를 조사했다. 현재 전남 지역에는 강진군 대구면 사당리의 청자도자기 가마터에 청자 재현을 위한 도자기 연구소를 만들어 청자를 연구하고 있으며 분청사기와 백자, 옹기 등 전통공예도 많은 남도 도예가들에 의해 재현 및 재창조되고 있다.

대학교에서 도예를 교육하기 시작한 1970-1980년대 이후부터 대학 출신의 도예가가 배출되어 남도도자의 중심이 되었다. 조선대학교는 1973년 응용미술학과가 생겨 1975년부터 노덕주 교수가 부임하였고 도자를 교육하였으나 열악한 실습 여건으로 경기도 광주, 이천으로 도자기를 제작하기 위해 올라다녀야 했다. 현대 도예의 흐름을 이어나가게 한 것은 1970년대 말부터였으며 조선대학교에 서길용 교수가 부임하면서 개인 작업실에서 0.3루베 되는 석유 가마에서 학생들을 가르쳤다. 또한, 이 무렵 동신전문대 박종훈 교수가 부임하여 새로운 전통 물레방식을 기초로 하는 도예 기법을 가르치면서 현대 도예의 싹을 키워 나가는 동기가 되었다.

전남대학교는 1982년 응용미술학과가 생겨 1983년 동신전문대 박종훈 교수에게 위탁교육 형식으로 극락강(덕흥동) 작업장에서 도자를 가르친 것이 도자교육의 출발이다. 이후 1988년에 전공이 세분되면서 미술학과 공예전공에서 도자를 교육하였다. 호남대학교는 1982년 미술학과 응용미술전공에서 도자를 가르쳤으며 1987년 산업디자인학과에서 도자를 교육하여 도예가를 양성하고 있다. 1990년대 들어서 도자공예를 전공하는 대학이 늘어났으며 도예 정보와 인적교류를 목적으로 광주·전남도예가협회가 결성되었다.

미디어아트 창의 도시 광주

1. 광주비엔날레 인포아트(InfoArt)전

현대는 하이퍼 이미지가 현실을 대체하고 있는 디지털 뉴미디어 시대이다. 과학기술과 정보 기술이 발전함에 따라 과학과 문화에 대한 새로운 용어가 만들어졌으며 새로운 사고에 의해 미적 가치가 변화한다. 디지털과 정보 기술의 기반 위에 형성된 문화는 인간과 기계라는 이질적 요소가 상호 소통하면서 연결된다. 오늘날 사람들은 인터넷과 네트워크 매체를 통해 수많은 정보를 얻고 이를 사실로 간주한다. 예술 분야에 있어서 정보를 바탕으로 하는 미디어는 작가에게 중요한 도구가 되었으며 사람들의 인식이 가상의 디지털 이미지에 익숙하게 됨에 따라 뉴미디어 아트의 역할과 비중이 증가하고 있다.

디지털 시대에 정보 기술을 이용하는 뉴미디어아트의 시발점이자 미디어 강국 한국의 토대가 된 전시가 제1회 광주비엔날레 '인포아트전'이다. 1995년 제1회 광주비엔날레를 통해 포스트모더니즘 미술과 뉴미디어아트가 소개되어 우리나라 1990년대 중반 이후의 미술 양상을 완전히 바꾸었다. 광주비엔날레 특별전 인포아트전은 우리나라 미디어아트의 시작으로 미술사에 기록될 중요한 전시이다. 이 전시에서 백남준, 제프리 쇼, 브루스 나우먼 등 94명의 미디어아트 거장들이 비디오아트, 새롭게 대두된 뉴미디어아트인 가상현실아트, 인터랙티브아트, 넷아트, 인공생명아트 등을 선보였다.

인포아트전은 백남준과 IBM미술관장을 지낸 세계적인 큐레이터 신시아 굿맨이

공동감독으로, 서울시립미술관 관장이었던 김홍희가 큐레이터로서 전시를 기획하였다. 백남준은 인포아트전에 대해 "최고 수준의 작가들이 참여한 비디오, 컴퓨터 예술 전시로 광주와 한국화단에 영향을 주었다."고 평가하였으며 광주비엔날레에 대해 대외적으로 세계 미술을 전시하면서 하나의 역사를 만들어 나가는 작업으로 정의하였다.[180]

　광주비엔날레 인포아트전은 비디오아트와 뉴미디어아트를 우리나라에 소개한 전시로 많은 작가에게 영향을 주었다. 특히 광주의 작가들은 인포아트전에서 영감을 받아 미디어 아티스트가 되었으며 현재는 가상현실, 인터랙티브아트 등 뉴미디어아트를 제작하고 있다. 이러한 광주비엔날레 인포아트전 개최와 미디어 작가의 활동은 2014년 12월 1일 유네스코 지정 미디어아트 도시로 광주가 선정되게 된 근간이 된다. 미디어아트 도시 광주는 21세기 상징 단어인 뉴미디어와 빛을 활용한 매체 미술을 전개하며 미래의 문화를 선도해 나갈 것이다. 인포아트전 출품작은 세계 미디어아트 분야 미술사에서 중요한 작품들로 다수가 독일 ZKM미술관에서 소장하고 있다. 미디어아트 창의도시 광주에서 뉴미디어아트에서 중요한 역할을 한 인포아트전 출품작을 미디어아트 거장에게 구입·소장하여 뉴미디어 도시의 근간을 세워야 한다. 그리고 기술면에서 세계 최고 수준의 우리나라 뉴미디어아트, 뉴미디어 산업을 선도해 나가면 예술과 기술이 함께 발달하는 새로운 시대의 문화를 이끌어 갈 수 있을 것이다.

2. 인포아트전 미디어아트

가. 빛을 이용한 미디어아트

백남준은 '인포아트전'에서 레이저와 비디오아트가 결합한 「바로크 레이저」(1995)

를 선보였다.[181] 붉은 촛불이 타오르는 전시실에 붉은색 레이저 빔을 비추었다. 화려한 컬러로 이루어진 레이저 빔이 벽면에 투사되고 입체 안경으로 빛으로 가득 찬 3차원 공간을 보게 된다. 빛으로 형성된 환상적인 작품을 감상하는 미디어아트로 당시 최첨단의 새로운 기술인 레이저를 활용한 미디어아트이다.

중국 조각가 웬 잉 차이의 「Living Fountain」(1988)은 관람객의 소리와 작품이 상호작용하면서 스트로보 조명 빛에 의해 물방울은 아름다운 빛을 낸다. 작품과 관객이 상호작용하는 사이버네틱스 원리를 이용한 작품으로 빛에 의해 가는 금속 선이 회전하고 스트로보는 진동한다. 관람객의 소리의 강약에 따라 스트로보 진동수가 조절되며 반짝이는 빛은 진동하면서 부드럽게 구불거리는 움직임으로 나타난다.

나. 비디오아트

비디오아트는 모니터 가상공간과 관람객 사이에 정신적(psychic)인 교환과 피드백이 일어나는 미디어아트이다. 브루스 나우먼의 초기 작품인 「Violin Tuned D.E.A.D」(1968)는 나우먼이 작업실에서 혼자 정적인 자세로 D, E, A, D 음으로 조율된 4현의 바이올린을 연주한다. 나우먼의 등 뒤쪽에서 촬영하였으며 비디오를 관람하는 관람객은 나우먼이 등을 돌려 연주하기를 기대한다. 나우먼의 몸은 일종의 오브제로 관람객이 행위 자체에 주목하게 하는 비디오아트이다.

백남준의 「소통 운송」(1995, 부산시립미술관 소장)은 말과 마차가 있으며 춘향을 상징하는 마네킹 인형이 마차를 타고 있다. 얼굴과 몸이 TV로 구성된 인간 형상의 마부에게서 비디오 영상이 상영된다. 말은 트랜지스터 등 전자기구의 부속품과 전선으로 만들어졌으며 알렉산드리아에서 사용한 옛 마차에 성춘향을 앉혔다. 과거에는 말이 끄는 마차가 소통, 운송 수단이었으나 미래는 통신이 마차를 대신한다는 메시지의 인포아트전을 상징하는 작품이다. 그리고 백남준이 전남 순천 고인

백남준, 「바로크 레이저」, 1995

백남준, 「고인돌」, 1995

돌 공원을 보고 고대 선인들의 생활상에 영감을 받아 「고인돌」(1995, 광주비엔날레 소장)을 제작하여 인포아트전에 선보였다. 「고인돌」은 전라도 사람의 삶을 상징하는 윗배가 부른 전라도 옹기 항아리와 속도감 있는 영상의 비디오아트가 결합한 비디오 설치이다. 5·18민주화운동의 희생된 영령을 위로하는 작품으로 관람객은 총체적인 감각으로 예술가가 선보인 영상과 교감한다.

다. 뉴미디어아트

1) 인터랙티브 아트

미디어아트의 여러분야 중 관람객과 매체의 상호작용이 중요한 작품을 인터랙티브아트라고 부른다.[182] 제프리 쇼의 「혁명」(1990)은 관람객이 맷돌을 돌리면 지난 두 세기 동안 있었던 전 세계 혁명의 무수한 이미지들이 나타난다. 컴퓨터 디스크를 이용한 「혁명」은 관람객들이 모니터를 돌리면서 참여하는 인터랙티브아트이다. 모니터를 한 바퀴 돌리는 동안 계속해서 이미지들이 변화되며 관람객이 돌리는 속도에 따라 이미지의 속도가 변화된다.[183] 관람객은 비디오 모니터의 혁명 이미지들을 보며 자신이 역사의 수레바퀴를 돌리고 있는 듯한 느낌을 받으면서 작품에 몰입한다. 영상은 컴퓨터 디스크에서 나온 가상이미지로 관람객의 참여가 중요한 인터랙티브아트이다.

　에드몽 쿠쇼와 미셸 브레, 마리 엘렌 트라뮈스의 「나는 사방에 흩뿌린다」(1990)는 관람객과 매체가 상호작용하는 인터랙티브아트이다. 가상 미풍에 의해 민들레는 부드럽게 흔들거리고 있으며 관람객이 모니터를 향해 입김을 불면 알갱이가 하나만 남을 때까지 떨어지고 날아다니다가 천천히 다시 올라간다. 그런 후 새로운 형상이 다시 시작된다. 쿠쇼는 컴퓨터에 대해 기본적으로 언어로 작동되며 상징적이고 물리적인 혼합으로 '초기계'로 간주했다. 컴퓨터 시뮬레이션은 현실의 해석

으로 확장되어 수학과 물리, 식물학, 인식론, 예술까지 포함하는 다양한 작품을 만들 수 있다고 생각했다.[184)

컴퓨터 디스크를 이용한 폴 개린의 「하얀 악마」(1992-1993)는 관객 참여가 중요한 인터랙티브아트이다. 불길에 휩싸여 활활 타고 있는 대저택과 가운데 쇠창살 벽이 둘러쳐져 있는 영상은 실제처럼 보인다. 관람객이 빌라에 들어서면 12개의 비디오 모니터 구덩이에 사는 사나운 흰 개 12마리를 만난다. 비디오카메라로 관람객을 인식하는 시스템으로 개는 관람객을 쫓아다니며 사납게 짖어 댄다.[185) 관람객 발밑의 개가 움직임에 의해 따라다니고 손을 내밀면 물려고 뛰어오른다. 관람객이 가상의 개, 불타는 빌라의 가상현실과 육체적, 정신적으로 상호작용함으로써 마치 현실에 있는 것 같은 현전을 느끼면서 몰입하게 되는 인터랙티브아트이다.

2) 넷아트

넷아트는 네티즌이 네트워크 가상공간에서 가상현실에 참여하여 이루어지는 디지털아트이다. 네트워크에서는 정보를 교환하고 정보가 다시 새로운 정보를 창출하는 상호 조직·변형하는 원리에 의해 작동한다. 더글라스 데이비스의 「세계 최초의 공동 문장」(1994)은 인터넷을 통한 실시간 생성되는 인터넷을 이용한 우리나라 최초의 넷아트로 볼 수 있다. 작가는 웹사이트를 개설해 놓고 전 세계의 누구나 접속할 수 있게 하였다. 키보드를 통해 텍스트를 선택하면 무한 증식하는 방명록처럼 각 나라 언어로 된 문장들이 덧붙여진다. 더글라스는 인포아트전까지 한국인의 음성이나 이미지가 없었으나 「세계 최초의 공동 문장」 광주비엔날레 전시를 통해 이러한 부재를 해결하였다고 평가했다.[186) 따라서 「세계 최초의 공동 문장」은 우리나라 최초의 넷아트로 이러한 형식은 현재 댓글로 보편화 되었다. 작품에 참여한 네티즌은 인터넷 통신 매체를 통해 작가가 만들어 놓은 가상 세계를 경험하는 원

제프리 쇼, 「혁명」, 1990

더글라스 데이비스, 「세계 최초의 공동 문장」, 1994

격 현전을 느끼게 된다.

3) 인공생명아트

인공생명아트는 인공생명 기술로 구현된 작품이다. 로봇으로 대표되는 육체를 가진 생명 형태를 만들거나 컴퓨터 프로그램을 이용하여 창발이나 진화 과정을 만든 미디어아트이다. 소머러와 미뇨노의 「인터랙티브 식물 생장」(1993)은 관람객이 살아 있는 화분의 식물을 만지면 스크린에서 가상의 3D 식물이 성장한다. 4개의 선인장 화분의 선인장을 건들면 화면의 선인장이 꽃을 피우고 자라난다. 식물이 화면을 가득 채우면 자동적으로 화면에서 사라진다. 관람객은 스크린 앞에 있는 실재 식물의 화분을 만지면서 식물과 상호작용한다. 화면의 가상 식물이 자라게 하는 가상 자연환경과 소통하는 과정에서 관람객들은 인공생명과 실시간으로 상호작용하는 인터랙티브아트이다.

3. 광주의 뉴미디어 작가

가. 이이남 : 디지털 애니메이션, 가상현실아트

이이남은 1997년 애니메이션학과에서 학생을 가르치면서 알게 된 클레이 애니메이션 기법을 통해 미디어아트를 제작하였다. 2000년대는 디지털 첨단 기술을 이용하여 동서양 명화를 애니메이션 기법으로 재해석한 뉴미디어아트를 제작한다.[187] 이이남을 상징하는 움직이는 명화는 대중들이 좋아하는 친근한 명화에 새로운 생명력을 넣은 뉴미디어아트이다. 우리가 좋아하는 동서양 명화에 작가가 상상력을 발휘하여 만든 움직이는 애니메이션을 제작하여 호기심을 불러일으킨다. 예를 들

이이남, 「변용된 달항아리·도시나비, 묵죽도」, 2011, 220×210cm

어 추사 김정희의 「세한도」(국보 180호)는 선비의 고절함이 묻어 나오는 우리나라의 대표적인 남종화이다. 이이남은 「세한도」의 청빈한 정신에 새로운 시간과 공간을 넣은 「신세한도」(2009)로 재탄생시켰다. 「신세한도」는 세한도의 정적인 공간에 눈이 오는 풍경, 아늑한 풍경 등 계절과 낮과 밤이 변하는 모습을 통해 새로운 깨달음의 세계로 재탄생시켰다. 뉴미디어 시대의 새로운 「세한도」인 것이다.

이이남은 2010년대에 기존의 모니터를 이용한 미디어아트와 함께 사진, 조각 등 다양한 매체를 접목시켜 미디어아트를 제작한다. 「오르고 내리다」(2010)는 다양한 에피소드로 이루어진 가상 세계를 표현한 뉴미디어아트이다. 「오르고 내리다」는 비행기가 떠오르는 있는 현대 기계문명, 정선의 「박연폭포」의 이미지를 활용하여 선비들이 박연폭포를 보고 담소를 나누는 고전적 소재, 황금 잉어가 헤엄치는 모습을 통해 성공을 바라는 기원적 의미 등을 한 작품에 넣은 미디어아트이다. 2010년까지 작가가 제작한 디지털 애니메이션의 주제를 함께 보여주는 작품으로 명화의 차용, 시간의 변화, 다양한 이야기를 함께 담은 작품이다. 「고흐 자화상과 개미 이야기」(2010)는 재치와 유희가 함축된 작품으로 반 고흐 자화상의 작품 속의 반 고흐가 눈을 깜박이고 파이프를 빨아 연기를 뿜어낸다. 개미들이 미술관을 공격해 벽면에 전시된 명작을 해체하고 미술관 밖으로 빼돌려 재조립한다. 시공간의 경계를 넘어서는 두 개의 분리된 공간을 넘어 명작을 개미가 해체하는 모습은 가상이며 작품을 보면서 재미를 느끼고 몰입하게 하는 뉴미디어아트이다.

「베르메르의 하루」(2014)는 베르메르의 「우유를 따르는 하녀」의 이미지를 차용한 작품으로 명작을 빛과 접목하여 신비로움에 빠지게 한다. 하루의 변화하는 빛을 느린 흑백의 화면으로 고요히 담아냈으며 이후 흑백의 배경에 점점 색깔이 입혀지면서 새벽녘부터 깊은 밤까지 하루의 빛의 궤적을 따라가는 작품이다. 「비너스 TV」(2014)는 밀로의 비너스 조각과 LED 영상이 결합한 작품으로 형상을 가진 하반신의 비너스 조각상과 가상현실 LED 화면으로 만든 상반신 비너스 영상으로

구성하였다. 관람객은 LED TV에서 움직이는 영상을 기대하지만 화면은 평면의 비너스 상반신 영상이 정지된 듯 멈춰 있는 것으로 보인다. 가상의 평면적 영상과 실재적인 오감으로 느낄 수 있는 조각이 결합된 뉴미디어아트 조각이다.

나. 박상화 : 비디오아트, 가상현실아트

박상화가 미디어아트를 시작하게 된 전시는 광주비엔날레 '인포아트전'이다. 박상화는 인포아트전에서 자신이 상상하던 세계가 컴퓨터 가상 이미지로 눈 앞에 펼쳐지자 뉴미디어아트에 관심을 가졌다. 박상화의 초기 미디어아트는 비디오의 2차원 한계를 극복하고자 조각과 영상을 결합한 비디오 조각이다. 일상 속에 접하는 대상들을 생성과 변형, 소멸, 재생성하는 순환의 원리로 이해하였다. 이러한 이해를 바탕으로 인간의 욕망, 문명사회의 문제점, 삶의 무기력 등을 주제로 미디어아트를 제작한다.

「Tower of babel」(2002)은 인간의 끊임없는 욕망을 상징하는 뉴욕의 국제무역센터가 스스로 사라져 빛이 되어 공중에 흩어지는 미디어아트다. 국제무역센터는 9·11테러(2001)로 무너져 내렸고 결국 세계는 전쟁의 소용돌이에 휘말렸다. 먼지들이 모여서 욕망의 덩어리를 형성하지만 욕망의 오브제인 바벨탑은 다시 먼지가 되어 서서히 흩어진다. 영원하고 대단하게 보이는 인간의 창조물이 해체되는 모습을 통해 인간의 욕망이 허무하다는 것을 보여준다. 욕망의 생성 과정과 해체되는 모습을 시각화시켜 존재함과 소유, 기술 문명의 의미들을 사유하게 하는 미디어아트이다.

박상화는 2000년대 중반 이후 주변에서 실존하는 대상을 디지털 기술을 통해 시각적으로 재구성하고 해석하여 창조의 근원에 관해 통찰하고자 하였다. 「Inner-Dream-APT II」(2010)는 아파트 내부 공간이나 주변의 일상 소재에 상상력을 결합

박상화, 「Innerdream—풍경 속으로」, 2013

진시영, 「운주사」, 2012, 비디오설치, 빛조각 7점

하여 만든 시공간이 확장된 가상현실아트이다. 아파트 형태의 조각에 가상현실 영상을 넣은 작품으로 아파트 집 위에 구름, 꽃, 폭포, 사람의 형상이 나타난다. 아파트 위에 펼쳐진 다양한 상상의 화면은 아파트에 사는 사람들의 꿈과 희망 등 긍정적 상상이 펼쳐지는 재미있고 유쾌한 장면이다. 사물의 생성과 변화의 과정에서 시간은 중요하며 아파트에 대한 상상의 이미지들이 컴퓨터 그래픽 가상현실로 나타난다.188)

자연과 인간의 조화로운 만남을 주제로 한 「풍경 속으로」(2013)는 스크린을 여러 겹으로 설치한 후 영상을 투사한 작품이다. 관람객들은 스크린을 젖히고 내부로 드나드는 인터랙티브를 통해 입체 공간 속에 구현된 영상의 숲 속에서 사유하며 대자연에 대한 심상을 공감각적으로 체험하게 된다. 작품은 컴퓨팅의 조합으로 이루어진 청각, 시각, 촉각을 사용한 다중 감각 작품으로 투명 스크린 안으로 들어가 숲을 느끼며 가상세계의 자연의 움직임을 본다. 관람객들은 다양한 감각 경험을 통해 마음의 안정과 휴식을 얻을 수 있는 디지털 기술을 통해 마음의 안식을 주는 작품이다.189)

다. 진시영 : 비디오아트, 빛을 이용한 디지털아트

진시영은 제1회 광주비엔날레 전시(1995)를 보고 현대미술에 대해 깨닫고 새로운 시대의 미술의 의미와 가치를 추구한다. 뉴욕 플랫 대학원에 유학 후 이미지와 사운드가 결합된 비디오아트를 만들었다. 운명과 시간의 관계에 관한 「Violence」(2003)는 양분된 선을 중심으로 윗부분은 시간의 힘을, 아랫부분은 운명을 나타낸다. 작은 용기는 중력과 시간에 의해 무작위로 터져 붉은 액체가 흐르며 밟고 지나가면 누구도 예측할 수 없는 우연에 의해 운명이 지나간다. 「BRICK ILLUSION」(2005)은 육체노동을 통해 벽돌 환영을 그리고 다시 이것을 쌓고 칠하고 부수는 작

업을 반복하였다. 작품은 데리다가 말하는 해체로 입구와 벽면 사이의 의미와 관계에 대한 작업을 통해 구조를 벗기듯이 의미의 숨겨져 있는 지층을 벗기고 관계성에 대해 연구하여 찾아가는 비디오아트이다.[190]

2000년대 후반 이후 진시영은 빛을 이용한 디지털아트를 제작한다. 물질성에서 해방된 기호 언어로 구성된 디지털 이미지는 빛에 의해 이미지를 생성한다. 진시영의 디지털아트는 움직임이나 소리와 같은 비물질적인 요소를 빛과 함께 디지털 원리로 표현한 뉴미디어아트이다. 빛은 작품에 역동성을 주며 바뀌는 화면에 의해 움직임을 창출한다. 진시영은 무한 도구인 빛을 이용하여 재미있는 놀이를 하는 듯이 기쁨을 주고 자유를 주는 미디어아트 작품을 만들었다.[191]

「Wave」(2012)는 동해안과 서해안 일출과 일몰을 동시에 보여주는 디지털 영상 작품이다. 파도 소리가 들리는 청각적인 요소, 바다를 조각한 입체구조 단상, 그리고 백사장을 연상시키는 모래 등 바다에서 느낄 수 있는 오감의 대상을 만들었다. 그 위에 투영된 이미지로 만든 가상 바다의 영상을 방영한다. 작가는 "스스로 형태와 빛을 발하며 생명력을 갖는 바다, 보고 듣고 만지고 오감을 통해 느낄 수 있는 바다를 관람객의 눈앞에 펼쳐 주고 싶었다."고 말한다. 「Wave」는 디지털로 만든 빛과 소리를 이용하여 작가가 생각한 동해안과 서해안의 일출과 일몰이 일어나는 가상의 바다를 구현한 뉴미디어아트이다.

2010년 이후 「Flow」 시리즈는 물질을 이루는 근원인 빛에 관한 탐구를 가시화한 작품이다. 「Flow」는 인간이나 자연이 살아 움직이는 순간에 생성되는 에너지의 흐름을 보여준다. 우리 주위에 흐르는 에너지는 일상에서 보거나 잡을 수 없지만 플로우를 통해 에너지의 속도와 잔상을 무한히 이어지는 빛으로 발현시켰다. 플로우는 영원성에 관한 탐구를 한 작품으로 모든 존재 안에 흘러 들어가고 나오는 에너지의 흐름이다. 「운주사」(2012)는 운주사에 담겨있는 전설을 소재로 한 4채널 비디오 영상 서사극이다. 전통 춤사위를 플로우 작업으로 담아내었으며 운주사를 표현

한 디지털 영상은 장중하고 배경음악은 역동적이다. 이러한 무용, 빛, 영상 등 다양한 요소에 연무를 넣어 운주사의 신비를 나타냈으며 한 편의 디지털 서사극을 오감으로 느낄 수 있는 뉴미디어아트 서사극이다.

라. 신도원 : 비디오아트, 가상현실아트

신도원은 1990년대 중반부터 퍼포먼스를 한 후 비디오와 퍼포먼스를 접목하여 행위와 현장감을 살린 비디오아트를 제작한다. 「신창원」(1999)은 변장의 귀재로 부산교도소를 탈옥한 뒤 2년 6개월 만에 검거된 신창원에 관한 작품으로 대중의 관심사였던 신창원의 다양한 변신 모습을 담았다. 관객은 고전적 미의 가치를 조롱하듯 무감각한 이미지의 신창원에 관한 화면을 보면서 총체적인 자각을 하게 하는 비디오아트이다.

신도원은 2000년대에 영화제작사에서 뮤직비디오나 영화 예고편 방송 디자인을 제작하면서 디지털 기술을 배워 뉴미디어아트를 제작한다. 이 시기 전파 이미지를 미학적으로 해석하여 부적, 추상미술, 켈리그라피을 작품에 혼성시킨 디지털 기반 미디어아트를 제작한다. 「슬픈 이야기」(2009)는 다양한 예술 장르를 결합한 실험예술이다. 칸딘스키가 모든 음들이 평등하다는 아토날리토에서 영감을 얻어 작가의 감성을 담은 추상회화를 그렸듯이 「슬픈 이야기」는 슬픈 음악에 대한 작가의 감성을 담아 영상으로 만든 디지털 추상 아트이다.

2010년 솔라이클립스 창립전의 퍼포먼스는 행위 예술, 디지털 영상, VJ 방식을 통한 실시간 미디어아트로 디지털 시대 현대미술의 혼성을 보여준다. VJ인 작가가 직접 만든 디지털 음악과 디지털 영상에 맞춰 무용가가 춤을 추는 퍼포먼스를 하였다. 퍼포먼스 공연을 통해 사이버네틱스의 기계와 인간의 피드백 상호작용 과정을 보여주었다. 작가가 만든 디지털 영상과 음악에 맞추어 춤추는 무용가는 인간

신도원, 「이데아」, 2014, 프로젝터 3대

과 기계가 서로 적응하여 새로운 인간이 만들어지는 소시오 사이버네티션(Socio-cyberneticians)의 개념을 제시한 디지털 공연 아트이다.

「New city」(2011)는 음악의 리듬 변화에 따라 영상의 색과 형태가 변하는 3D 디지털 추상미술이다. 작가가 그린 2차원의 드로잉과 추상회화를 3차원의 움직이는 추상으로 만든 뉴미디어아트이다. 움직이는 3D 추상은 디지털 가상현실아트이며 듣는 음악, 보는 시각이 혼합된 공감각적인 경험을 통해 몰입하게 한다. 「디지아이」(2011)는 아이들이 재미있게 즐길 수 있는 인터랙티브 아트이다. 디지털 가상공간에서 아이들이 디지털 이미지와 상호작용하면서 자기가 생각하는 디지털아트를 그려 나간다. 아이들의 손짓과 몸짓에 반응하는 디지털 영상의 점들을 통해 세상을 움직이는 것은 아이들 자신이라는 것을 알게 하는 뉴미디어아트이다.

미디어아트 창의도시 광주에는 예술과 뉴미디어를 접목하여 작품을 만들고 있는 미디어 예술가들이 있다. 세계적인 미디어 아티스트 이이남은 동서양의 명화에 담긴 의미를 연구하고 여기에 상상의 생각을 넣어 만든 움직이는 디지털 명화를 만들었다. 또한 디지털 기술로 애니메이션, 빛 등 다양한 기법을 혼성하여 만든 미디어아트는 관객에게 감동을 준다. 박상화는 영상미디어와 컴퓨터 그래픽 기술로 생성한 디지털 이미지를 통해 상상의 세계를 자유롭게 시각화한 가상공간을 창조하였다. 박상화가 디지털로 만든 꽃, 나무, 자연은 기계의 차가움을 벗어난 따뜻한 미디어아트로 현대인에게 정신의 안락과 포근함을 준다.

빛의 작가 진시영은 우리 전통과 정신을 담아 뉴미디어아트를 만드는 미디어 아티스트이다. 진시영의 초기 미디어아트는 퍼포먼스를 카메라로 촬영한 비디오아트이며 이후 디지털 기술을 활용한 가상현실아트를 제작하였다. 2010년대 「Flow」는 생명이 움직이는 순간에 생성되는 빛과 에너지를 통해 세상의 본질을 보여주었다. 신도원의 초기 작품은 퍼포먼스, 비디오아트이다. 이후 디지털 기술로 인간과

기계가 상호작용하는 원리를 이용하여 미디어아트를 제작한다. 신도원의 작품은 시각, 청각, 촉각 등 다중 감각을 이용하며 추상, 서예, 음악, 무용 등 다른 장르를 디지털아트와 혼성한 뉴미디어아트이다.

뉴미디어 시대에 매체를 통해 예술 작품을 창작하는 광주의 4명의 뉴미디어아트 작가를 살펴보았다. 현시대와 다가오는 미래는 뉴미디어를 기반으로 하는 가짜(virtuality)가 현실(reality)을 대신하는 하이퍼모더니즘 시대이다. 예술과 뉴미디어 기술이 혼합된 새로운 매체 미술에 기반을 둔 미디어아트 창의도시 광주는 빛의 도시 광주를 돋보이게 할 것이다. 그리고 뉴미디어를 기반으로 한 예술과 기술은 많은 정신적, 경제적 가치를 창출할 것이며 사람들의 삶을 풍요롭고 즐겁게 할 것이다.

주

1) 남도란 경기도 이남인 충청, 전라, 경상도를 모두 정의하는 용어였다. 남도를 좀 더 확장하면 백두 산 아래 즉 한반도 전체를 칭하기도 하며 근래에 전라도를 남도라고 한다. 본 책에서 남도를 전라 남도와 광주광역시로 정의하였다.

2) 유홍준, 『조선시대화론연구』, 서울: 학고제, 1998, pp.105-108.

3) 윤두서의 화론은 출전에 따라 그의 문집인 『기졸』에 실린 것과 국립중앙박물관에서 소장된 『화원 별집(畵苑別集)』 필사본, 오세창의 『근역서화징』에 인용된 『화단(畵斷)』이 있다. 조선 후기 대표적 인 수장가 김광국은 윤두서의 기준과 안목을 존중하여 윤두서의 그림과 감평을 참작하여 작품을 수집하였다. 박은순, 「공재 윤두서의 서화 : 〈가물첩〉과 화론」, 『덕성여자대학교 인문과학연구』, 2001, pp.147-153.

4) "호남이 예향이라는 표현을 듣는 데에 가장 큰 기여를 한 인물이 허련이다. 그래서 허련은 흔히 '호남화단의 실질적 종조'로 일컬어진다. 허련은 노년에는 지속적으로 주유하여 진도, 해남, 강진, 전주, 영암, 임피, 능주, 장수, 남원, 장흥, 익산 등에 이름을 기제 한다. 허련은 지금도 전해지고 있 는 많은 작품과 후손, 후학 등에 의하여 현대 호남의 한국화단에 지대한 영향을 끼친다." 김상엽, 「소치 허련의 생애와 회화세계」, 『소치 허련 200년』, 국립광주박물관, 2008, p.368.

5) 이구열, 『근대한국미술사의 연구』, 서울: 미진사, 1994, p.402.

6) '의재' 호는 허백련이 15세 때 스승인 무정 정만조가 지어준 것이다. 논어의 한 구절을 인용하여 "굳 세고 튼튼하며 기운과 성질이 단단하고 과감한 것, 생김새가 질박하고 표정을 꾸미지 않으며 말씨를 더듬는 듯 느린 것은 인(仁)에 가깝다."는 의미의 '의(毅)' 자를 따서 '의재(毅齋)'라는 호를 내려 주 었다.

7) 박진주, 「畵道에서 超然脫俗한 禪의 境地에 이른 最後의 韓國南畵家」, 『한국의 회화: 의재 허백련 화집』, 예경산업사, 1980, p.13 참조.

8) 위의 책, pp.15-16 참조.

9) 이구열, 『근대한국미술사의 연구』, 미진사, 1994, pp.393-394.

10) 박진주, 『한국의 회화: 의재 허백련 화집』, p.19.

11) 이구열, 앞의 책, pp.397-398.

12) 광주미협·전남미협, 『광주전남 근현대미술 총서』 I, 2007, pp.87-89 참조.

13) 이구열, 앞의 책, p.402.

14) 1956년에 지은 춘설헌의 단골 멤버는 지운 김철수였다. 다석 유영모도 광주에 올 때마다 꼭 들렀

고, 그 제자인 함석헌도 자주 왔다. 우리나라 차계(茶界)의 어른인 효당 스님도 놀러 오곤 했다. 여수에 살던 백민 선생은 시를 잘 짓던 한량이었는데, 역시 자주 놀러 왔던 단골이었다. 추석이 되면 지운, 의재, 백민 세 사람이 모여 시와 그림을 지으면서 놀았다고 한다. 지운 김철수는 전북 부안 출신으로 일제강점기에 고려공산당 창립 멤버이다. 해방 후에는 모든 사회 활동을 중단하고 부안에 은둔해 살았다. 중간에 감옥살이도 많이 했고 사상범이었으므로 주변 사람들이 꺼리던 인물이었지만, 의재만큼은 정보부 눈치를 보지 않았다. 지운이 감옥에 있을 때 면회도 자주 갔다. 지운이 생활고에 시달릴 때는 춘설헌에 와 있었다. 허백련은 지운 손자들의 양육비에 보태라고 때마다 그림을 그려 주었다. 그 그림을 팔아 70대의 노(老)혁명가인 지운은 손자들을 돌보았다. 지운이 감옥에 있으면서 난초가 보고 싶다고 하면 의재가 엽서에다가 난초 그림을 그려 보내 주었다. 함석헌도 머리 아픈 일이 있으면 자주 와서 며칠씩 쉬어 가곤 했다. 의재는 함석헌에게 "혈기 많은 젊은 사람들 너무 선동하지 말게!"라는 충고를 자주 했다. 사진작가 주명덕, 강운구와 같은 사람들이 일찍이 20대 청년 시절에 춘설헌을 들락거렸다. 젊었을 때부터 대가(大家)의 풍모를 접한 사람과 그렇지 않은 사람은 나중에 나이 들어 생각하는 스케일이 다르다. 『행복이 가득한 집』, 2009년 5월호.

15) 광주미협, 전남미협, 앞의 책, p.85.

16) 조인호, 『남도 미술의 숨결』, 다지리, 2001, p.110.

17) 『차의 세계』, 2002년 1월호 참조.

18) 박진주, 『한국의 회화: 의재 허백련 화집』, p.20.

19) 허백련은 『동아일보』 인터뷰에서 "우리 민족혼을 찾아야 한다."며 "조상부터 이어 온 삼신, 단군 선조에 대한 얼을 찾기 위해 내 마지막 힘을 바치겠다."라고 말했다. 『동아일보』, 1973. 9. 26.

20) 회갑인 1951년 이후에는 "바른 도의 길을 닦아 간다."는 뜻을 지닌 의도인이라 칭하였다.

21) 허백련은 산으로 들로 기행하면서 산천의 모습들을 심상의 이미지로 새겨 놓았다. 의재는 겸재의 진경산수화를 통해 단순한 사생이 아니고 사생을 근거로 해서 정통에 가깝게 그렸다는 것을 알 수가 있다. 문순태, 『의재 허백련』, 중앙일보 동양방송, 1977, pp.104-106.

22) 조인호, 앞의 책, p.109.

23) 미술평론가 이구열은 허백련의 화풍과 그의 제자들의 화풍에 대해 다음과 같이 평하였다. "의재는 산수화 외에 사군자화, 화조화, 기명절지화 등도 잘 그렸고 후진 양성에도 심혈을 기울여 연진회를 발족시키는 등 호남화단의 영도자가 되었다. 전통적 화법을 고수하면서 정신적 내면성을 중시한 심상 표현주의였다. 호남의 새로운 문화적 중심지가 되어가고 있던 광주에 정착하여 실현시킨 것은 의재 자신을 위해서나 호남을 위해서나 경하할 일이다. 어느 지역에서도 볼 수 없는 가장 차원 높은 전통적 미학을 뿌리 깊게 일반 생활 속에 침투시키고 있던 호남에서 의재의 남종화풍은 어떤 화법보다 환영받기에 적합했던 것이다." 이구열, 『근대한국미술사의 연구』, 미진사, 1994, p.393-394.

24) 허건은 허선문의 33대손으로, 본명은 허인대이다. 호는 처음에는 우산(又山)이었으나 남농으로 바꾸어 사용하였고, 한때 철산(鐵山)이란 호도 가끔 사용했다. 허진,「남농 허건의 예술 세계」, 『길 위의 인문학』강연 자료집, p.3.

25) 이구열, 『근대한국미술사의 연구』, 미진사, 1994, p.399.

26) 죽동화실은 남농의 창작 산실이고 호남 화단의 중추 역할을 하게 될 제자 양성의 요람이었다. 가장 중요한 것은 목포 최고의 사랑방(대인적 풍모와 소탈한 면모를 지닌 남농이 아낌없이 베푸는 목포의 어른으로서 목포의 발전에 기여하고 당대 명사들이 목포에 오면 첫 번째로 들리는 1번지)이었다. 허진,「남농 허건의 예술 세계」, 허진, 앞의 글, p.11.

27) 허건은 신남화에 대해 1950년 이전부터 추구하였다. "내가 추구할 그림의 주제는 조선의 풍토에 맞는 신남화(新南畵)를 개척하려고 고심참담하였으나 (…)" 남농 허건, 『남종회화사(南宗繪畫史)』, 서문당, 1994, p.309.

28) 도재기,「경쾌한 붓질 '남농산수' 속으로」, 『경향신문』, 2007. 5. 13. 참조.

29)「인생, 예술, 신안: 남농 허건 화백편」, 『원불교신문』, 1979. 3. 25.

30) 임종업,「진도의 허씨 3대」, 『임종업의 작품의 고향』, 2015. 4. 13(한국사립미술관협회 홈페이지 참조).

31) 형은 외재의 형모, 형태이며 신은 내재의 정신, 심령을 가리킨다. 형과 신은 철학 범주이다. 순자는 "형이 갖추어지면 신은 생긴다"라고 말하며 형을 우선시하는 사유를 한다.「天論」, "形具以神生", 『荀子』; 장자는 『장자』「재유(在宥)」에서 "신을 껴안아 고요하면 형은 장차 스스로 바르게 된다." "신이 장차 형을 지키면 형은 이에 장생하게 된다."라고 하면서 신이 형에 비하여 더욱 중요하다는 것을 말하였다. 당나라의 장언원은 기운과 형사의 관계에 대해, 기운을 그림에서 구한다면 형사는 자연히 그 속에 있다고 하였다. 이는 기운을 중시하고 형사를 무시한 말이라 할 수 있다. 청(淸) 대의 추일계는 사람의 귀, 눈, 코, 수염, 눈썹을 그리는 데 하나하나 형사적 측면이 갖추어져 있으면 신기는 스스로 나올 것이다. 형이 결여되고서 신이 완전한 것은 아직 없었다. 형과 신을 동시에 중시하는 입장이지만 먼저 형을 통하여 신을 담아낼 것을 말한다.

32) 도미자,「남농 허건의 생애와 산수화」, 동아대학교 사학과 박사학위 논문, 2013, p.27.

33) 허건의 신남화는 문기가 강한 수묵담채를 위주로 하는 실경산수를 그리는 화풍이라 서양화법이 너무 강한 일본 신남화하고 개념이 전혀 다른 것 같은데 필자(허진)가 보기에 허건 산수는 일제 잔재의 느낌이 남아 있는 '신남화'라고 하지 말고 허건이 창안한, 독창적이고 남도의 맛이 나는 특유의 화풍으로 정립한 실경산수로 그의 호를 따서 '남농산수'라고 정의하는 것이 좋지 않을까 생각됨. 허진, 앞의 글, p.16.

34) 김청강,「남농의 인간과 예술」, 1980, 남농기념관 홈페이지 참조.

35) 석도(石濤), 『대척자제화시발(大滌子題畵詩跋)』 권 1.

36) 이구열, 『근대한국미술사의 연구』, 미진사, 1994, p.238 참조.

37) 장조(장자)가 오래 묵은 소나무를 그렸더니 자주 신운이 생동하는 풍골을 얻었다. 푸른 빗자루로 봄바람을 쓸고 마른 용은 찬 달을 두들기더라. 장조가 그린 법이 화가들에게 흘러서 전했으나 기이한 형태는 모두가 매몰되고 없더라. 섬세한 가지는 소쇄한 맛이 없고 딱딱한 가지는 부질없이 우뚝하게 솟아만 있더라. 원진(元稹), 『논송시(論訟詩)』.

38) 문순태, 「크고 아름다운산, 雅山」, 『아산 조방원』, 2001, p.24 참조.

39) 이구열, 「의재 화파의 창조적 계승」, 『옥산 김옥진』, 동아일보, 2006, p.11.

40) 김옥진이 동양의 살아 숨 쉬는 산수화를 그린 사실을 다음의 말로 알 수 있다. "산수화는 대상의 겉 모습을 있는 그대로 옮겨 놓는 작업이 아니라 살아 숨 쉬는 생명력을 중요시해야 한다. 뼈가 있어 야 하며, 운의(韻意)와 격조(格調)가 있어야 하므로 우리네 인생살이와 무엇이 다르다고 할 것인 가." 김옥진, 「나의 산수화론(山水畵論)−옥주산인(沃州山人) 김옥진」, 1989, 한국예술디지털아카 이브.

41) 이구열, 「의재 화파의 창조적 계승」, 앞의 글, pp.11-12.

42) 김옥진은 "산수화는 우리 민족이 있고, 우리 강산이 있는 한 영원한 민족미술로 건재할 것이다. 그러므로 나는 이 세상에 다시 태어난다 하더라도 붓을 잡을 것이며, 산수화를 그리는 일을 결코 후회하지 않을 것이다."라고 말하였다. 즉 김옥진은 민족미술로서 산수화를 그렸다. 김옥진, 「나 의 산수화론(山水畵論)−옥주산인(沃州山人) 김옥진」, 앞의 글 참조.

43) 김옥진은 1989년에 쓴 짧막한 「나의 산수화론」에서 산수화가 사의에 바탕을 둔 작품이라고 말한 다. "산수화란 풍경화와는 격이 다른 데 있다. 사경(寫景)산수화와도 그 품격이 다른 관념산수(심 상화)이다. 작가의 마음속에 있는 심상(心象) 이미지를 창출해 내는 사의화(寫意畵)를 말하는 것 이다. 눈을 감고 명상에 들면 기억 속에 남아 있는 경관들이 주마등처럼 머리를 스쳐 간다. 단풍 으로 물든 내장산, 한강을 굽어보는 북한산, 기암절벽의 달마산, 물굽이가 회오리치는 울돌목, 그 리고 산중의 산 설악산, 협곡에서 우뚝 솟은 주왕산 등 마음의 영상들이 나의 산수화 소재들이 다." 김옥진, 「나의 산수화론(山水畵論)−옥주산인(沃州山人) 김옥진」, 위의 글 참조.

44) 이청준은 「울돌목 소견」(1976)에 대해 "그 앞에 섰을 때의 뇌성벽력 같은 감동과 충격을 잊을 수 없다."고 하면서 "우리 필묵법에 저런 장쾌한 힘과 숭엄한 기상이 담길 수 있다는 것에 놀랐다." 고 평했다. 이청준, 「옥산 산수화의 신성한 기운」, 『옥산 김옥진』, 동아일보, 2006, p.14.

45) 오도광, 「작업에의 초대(60) 차분한 구도(構圖)… 유머·운치(韻致) 함께한 시화(詩畵) 김형수(金 亨洙)와 남도타령(南道打令)」, http://da-arts.knaa.or.kr 참조.

46) 이구열, 「전통적 필의, 체험적 산수풍경」, 『김형수 소묘집』, 도서출판 다지리, 2008, p.190.

47) 김경호, 「'한국화 본향'을 지키는 묵직한 붓 한 자루」, 『남도일보』, 2005. 3. 14.

48) 이구열, 「전통적 필의, 체험적 산수화풍」, 『석성 김형수』, 광주시립미술관, p.10.

49) 정진백, 『금봉 박행보 작품세계와 삶』, 한국사상문화원, pp.216-217 참조.

50) 위의 책, pp.223-226 참조.

51) 위의 책, p.237.

52) 위의 책, p.244.

53) 위의 책, p.226.

54) 박행보 홈페이지(http://www.parkhaengbo.com/) 참조.

55) 박행보, 「바다와 여름」, 『무등일보』, 1991. 7. 30.

56) 박행보는 "군더더기 하나 없는 말 한마디가 대오의 경지에 이르듯 생략과 감필을 통한 창의적인 기법으로 함축미를 추구하는 것 또한 동양화가 갖는 당연한 과제이다. 이러한 과제를 풀기 위해서 앞으로 끊임없이 온고지신의 자세로 새로운 창작을 하는 데 정진할 것이다."라고 말하였다. 박행보 홈페이지(http://www.parkhaengbo.com/) 참조.

57) 정진백, 앞의 책, p.254.

58) 위의 책, p.237.

59) "목재 선생에게서 3년 남짓 공부하다 의재 문하로 들어갔지요. 의재 선생의 그림이 전통산수의 고수에 있었다면 목재 선생은 약간 현대 감각이 가미되고, 전체적인 분위기를 살리는 경향이 있었지요. 장점이자 특성만을 이어받아 제 나름대로 소화를 시킨 셈입니다." 최병식, 「관념과 실경의 조화-남도산수와 희재 문장호」, 『희재 문장호』, 광주시립미술관, 2003, p.13.

60) 최병식, 「관념과 실경의 조화―남도산수와 희재 문장호」, 『희재 문장호』, 광주시립미술관, 2003, pp.13-14.

61) 문창규(文昌圭, 1869-1961): 자는 두일(斗一), 호는 율산(栗山). 격변기에 때를 만나지 못하고 나주 문봉산(文峰山) 밑 금강(錦江)가에 은거(隱居)하여 후학(後學)을 교도(教道)하였으며 도통(道通)을 유지한 호남의 마지막 선비로서 『율산집(栗山集)』 3권이 그 후손에 의해 간행되었다. http://blog.daum.net/ seo4210099/202 참조.

62) 허백련은 "예술을 창조라 하는데 나는 그것을 성가(成家)라 한다. 전통을 이어서 공부를 열심히 하면, 처음에 고인(古人)을 본받았다 해도 안 달라질 수가 없는 건데, 그것을 '성가(成家)'라 하였다." 이구열, 「전통계승(傳統繼承)의 마지막 남화대가(南畫大家)」, 『한국현대미술대표작가 100인 선집』, 서울, 금성출판사, 1977, p.69.

63) 김희랑, 「남화 전통의 계승과 독창적 조형 어법의 탐구」, 『희재 문장호』, 광주시립미술관, 2003, p.11.

64) 『주역』, 「계사전하(繫辭傳下)」 8, "初率其辭, 而揆其方, 旣有典常. 苟非其人, 道不虛行."; 『시경』,

「소아(小雅)·백구(白駒)」, "皎皎白駒, 在彼空谷. 生芻一束, 其人如玉.";『논어』,「계씨(季氏)」, "孔子曰, 見善如不及, 見不善如探湯. 吾見其人矣, 吾聞其語矣. 隱居以求其志, 行義以達其道. 吾聞其語矣, 未見其人也.";『중용』20, "哀公問政, 子曰, 文武之政, 布在方策, 其人存則其政擧, 其人亡則其政息." 조민환,「시, 서, 화-자기 도야의 기술」,『네이버 열린연단 강의록』, 2016. 11. 12, http://openlectures.naver.com.

65) "산은 추상화하거나 양식화한 심산유곡이 아닙니다. 늘 가까이서 보는 산, 낯익은 한국의 산을 그리되 근경의 산 부분은 정밀하게 파고드는 데 치중하고 있지요. 즉 강조할 데를 강조하고, 생략할 데를 대담하게 생략하는 작업입니다." 최병식,「관념과 실경의 조화-남도산수와 희재 문장호」,『희재 문장호』, 광주시립미술관, 2003, p.14.

66)『국립현대미술관 소장품 선집』, 국립현대미술관, 2004, p.106.

67) 박래경,「향기로운 삶, 향기 있는 그림」,『천경자의 혼』, 서울시립미술관, 2004, p.11.

68)『국립현대미술관 소장품 선집』, 국립현대미술관, 2004, p.106.

69) 박래경,「향기로운 삶, 향기 있는 그림」,『천경자의 혼』, 서울시립미술관, 2004, p.11.

70) 최영주,「오지호 화백의 인간 기행」,『정경문화』, 1982. 7, pp.175-196.

71) 손정연,「화집 출간」(51),『전남매일신문』, 1977. 3. 30.

72) 손정연,「2차 단식」(51),『전남매일신문』, 1977. 3. 24.

73) 초가집으로 앞면 4칸·옆면 1칸 규모인 이 집은 앞과 뒤에 툇마루가 딸려 있다. 전면에는 4각기둥을, 뒷면에는 둥근기둥을 세웠으며 화실로 사용한 6평정도 크기의 문간채는 북쪽에 빛이 잘 들어오게 만든 채광창이 있고, 지붕은 옆면에서 볼 때 사람 인(人)자 모양의 맞배지붕이다. 한국 미술 발전에 크게 기여한 오지호 선생이 작품에 전념하던 곳으로 선생의 작업과 삶을 엿볼 수 있는 공간이다. 초가의 맞은편에 있는 화실은 오지호화백이 1950년대 만든 화실로 채광을 고려한 단아하고 심플한 구조로 화가의 혼을 엿볼 수 있다. 광주 유일한 초가집으로 남도의 전통 가옥을 살펴볼 수 있으며 예쁜 토담이 집 주위를 감싸고 있는 명물이다.

74)『주간경향』, 1971. 6월

75) 그의 집은 개성 북쪽에 있는 진산 송악산 바로 기슭에 자리 잡은 김주경이 살았던 초당집이다. 초당이란 개성 특유의 집으로 독립가실을 말한다. 집 한 채를 중심으로 숲과 전답이 따린 집이었다. 개성은 다른 지역서는 볼 수 없는 이런 초당집이 유행했다. 독립을 갈구하는 개성인의 성향에서 온 취향이었다. 따라서 모든 사람들이 식량 이외에는 집에 딸린 전답을 갈아 자급자족의 형태를 취하였다. 손정연, 제40화「고도의 자연」, 전남일보, 1977년 봄 참조.

76) 유족 오금희, 오지호 둘째 딸 증언

77) 임직순,「작업실의 화가」,『계간미술』가을, 1983.

78) 임직순, 『임직순 화집』, 「내가 좋아하는 소재」, 현대화랑, 1989.

79) 광주농업고등학교 조각부는 일본인 하노(一野)선생이 신설한 특별활동 부서였다. 조각부는 600
여명의 전교생 가운데 100여명을 대상으로 3차 시험까지 치러 선발된 5명이 전부였다.(김영중
구술) 조인호, 「남도 조각의 씨앗, 김영중」, 『남도미술의 숨결』, 다지리, 2001, p.227.

80) 조인호, 「남도 조각의 씨앗, 김영중」, 『남도미술의 숨결』, 다지리, 2001, p.229.

81) 국립현대미술관 홈페이지 소장품 작품 설명

82) "단순한 조각을 위한 조각이나 예술을 위한 예술이 무슨 의미가 있는가. 예술이 갖는 구극(究極)
의 목적은 인간주의 실현에 있는 것이며 인류의 평화와 행복을 추구하는 영원성에 있는 것이다."

83) 이 글에서는 김영중의 주장하는 것과 같이 기념조각, 환경조각, 상징조형물 등 공공미술 조각을
도시조각으로 명칭을 붙이겠다.

84) 김철효, 「김영중의 조형예술세계」 평론.

85) 무등산 끝자락에 위치하고 있는 지산동 초가는 딸기밭, 과수원, 배추밭, 맑은 계곡이 위치하였다.
집 구조는 정남향의 14평의 초가에 마당 한가운데엔 조그마한 화단이 있으며 그 앞에 오지호가
직접 지은 판자를 덧댄 7평의 화실이 있다. 조선 말기에 지어진 남도의 전통 초가로 소박한 아름
다움을 담고 있으며 오지호, 오승윤 부자의 작품의 대부분이 그려진 장소이다. 오승윤은 결혼 후
지산동 초가 근처에서 생활하였으며 1982년, 오지호 화백이 작고한 뒤 이 집을 보존·관리하기 위
해 구입하여 그곳에서 작품 활동을 하였다.

86) 「신표현주의를 추구하는 구상회화의 보루」, 『미술세계』, 1990. 1, p.17.

87) 오승윤의 「풍수」 시리즈를 선보인 전시는 1996년 서울 선화랑 전시로 이 전시에서 30여 점의 오
방색 작품을 선보였다.

88) 「신표현주의를 추구하는 구상회화의 보루」, 『미술세계』, 1990. 1, p.16.

89) 위의 글, p.16.

90) 위의 글, p.20.

91) 『오승윤 O SYNG YOON』, 아트플러스, 2010, p.497.

92) 정명혜, 「이강하의 샤머니즘적 리얼리즘」, 『금호문화』 4월호, 1989, p.110.

93) 이강하는 단청과 벽화 등을 연구하여 그 회화법에 관한 논문을 썼고 맥과 민족의 동질성 회복을 이
야기한 가운데에서 전통과 신기(神氣)를 찾았던 것이다. 예술은 민족의 정신적 맥을 뛰게 하고 동질
성을 되찾게 해야 한다는 주장이다. 그러기에 가슴에서 맥박이 고동치듯 예술 속에서 혼의 숨결이
느껴져야 한다는 것이 참으로 아름다운 화가의 생각이 아닐 수 없다. 이것이 대자연의 비의(秘儀)의
문을 열어 그 속내를 대답해 준 미술로서 구성하는 데 먼저 미술가가 있었기 때문일 것이다. 통념적
인 미의식으로 탈피하여 심도 있게 영혼의 교감을 의도하는 면을 발견하게 된 것이다. 삶과 역사의

진실을 표출하기 위하여 그 유수(幽邃)한 역사 속에서 일구어 놓은 우리 민족의 전통문화와 오늘을 살아가는 현실 속에서 우리의 맥을 찾고자 노력해 온 한국의 화가이다.「유화(油畵) /단청(丹靑), 벽화(壁畵) / 회화법논문(繪畵法論文)을 발표한 이강하(李康河) 화가」,『신세계신문』, 1989. 5. 1.

94) 이강하,「작가노트」, 1988. 8. 17.

95) 남성숙,「대중이 공감하는 예술추구」,『무등일보』, 1991. 3. 23.

96) 이강하,「작가노트」, 1985. 2. 25.

97)「1991-한국의 리얼리즘전 화가 이강하 참여」,『광주일보』, 1991. 11. 15.

98) 이강하,「작가노트」, 2000.

99) 이강하,「작가노트」, 1989.

100) 이강하,「작가노트」, 1985. 2. 18.

101)「대중이 공감하는 예술추구」,『무등일보』, 1991. 3. 23.

102) 유상화,「화가 이강하 그림 속에 길이 있다. 길은 서로를 이어주는 끈이다.」,『동서저널』, 1999. 7, pp.144-149.

103) 이강하,「작가노트」, 1991. 1. 7.

104) 이강하,「작가노트」, 1992.

105) 이강하,「작가노트: 용천빌딩 화실 개관」, 1992.

106) 이강하,「작가노트」, 2003.

107) 이강하,『지중해 미술기행』, 2004, p.195.

108) 이강하,「작가의 변, 개인전」, 1999-2000.

109) 6·25전쟁이라는 역사적 사건이 근대미술에 대한 어설프고도 때늦은 미련을 청산하고 그것이 바로 우리나라에 있어 현대미술로의 전환의 계기를 마련해 준 것이다. 그리고 거기에서 태어난 것이 통칭 앵포르멜운동이라고 불려지고 있는 집단적인 표현주의적 추상미술운동이었음은 주지의 사실이다. 앵포르멜 미술이 우리나라 최초의 집단적 현대미술운동으로 태어난 것이다. 이일,『현대미술에서의 환원과 확산』, 열화당, 1991, pp.91-92.

110) 박서보,『韓國 現代美術의 展望-1965년을 기점하여』, 논꼴 아트, 1965, p.9.

111) 1956년을 역사가 새로운 회화운동을 잉태한 해라고 한다면, 57년은 새로운 회화운동을 분만한 해이다. 그러니까 엄격한 의미에서 한국의 전위회화운동은 그 계기를 56년에 두고 57년부터 폭발적인 움직임을 보이기 시작했던 것이다. 박서보,「체험적 한국 전위미술, 공간」, 1966. 11, p.85.

112) 정광주,『광주 전남 근현대미술총서 II』, (사)한국미술협회 광주광역시지회, 2010, p.29.

113) 정광주,『광주 전남 근현대미술총서 II』, (사)한국미술협회 광주광역시지회, 2010, p.37.

114) "오늘의 예술은 작가 개인의 경험을 토대로 인간사회의 진실을 탐구하기에 여념이 없는 듯이 보

인다. 살아남기 위한 생존과 아름답고자 하는 미의 정신 속에서 처절하게 자신을 내연(內燃)시
키며 '시지프스'적 일상을 되풀이하고 있는 것이다. 현실과 이념 사이에서 저마다 독특한 표현
을 통하여 의미 있는 새로운 현실을 구축하려는 그것은 신명을 바치는 행위이자 조형언어의 순
수 결정임에 틀림없다. 보이는 것이 아닌, 보이도록 하게 하는, 때로 부릅뜬 눈으로 보게끔 강요
하는, 모든 가시적인 세계는 비가시적인 현상에 의하여 존재하는 것은 아닐까? 어쩌면 현대미술
은 눈으로 말고 마음으로 읽는 오늘의 시이거나 시대의 창이어야 한다. 그의 정신으로 보여주는
연역된 역사의 해체라야 할 것이다." 제1회 '2000년회' 전 팜플렛 서문, 1980. 11.

115) 김환기, 「고향의 봄」, 1962. 3.

116) 김환기, 『일기』, 1970. 1. 27.

117) 코디 최, 『20세기 문화지형도』, 안그라픽스, 2006, p.97.

118) 이석우, 「예술 낭인 양수아 – 역사의 상흔조차 잠재울 수 없었던 예술투혼」, 『양수아의 꿈과 좌
절』 도록, 광주시립미술관, 2004, p.36.

119) 위중, 「앙포르메르적 생애의 마지막 모서리」, 『양수아의 꿈과 좌절』 도록, 광주시립미술관, 2004,
p.43.

120) 『양수아의 꿈과 좌절』 도록, 광주시립미술관, 2004, pp.182-183.

121) 위중, 「양수아의 생애와 작품세계」, 무등일보갤러리 양수아 회고전 서문, 1995.

122) 이석우, 「예술 낭인 양수아 – 역사의 상흔조차 잠재울 수 없었던 예술투혼」, 『양수아의 꿈과 좌
절』 도록, 2004, p.33.

123) 국립현대미술관 홈페이지 www.mmca.go.kr 소장품 소개 참조.

124) 국립현대미술관 홈페이지(http://www.mmca.go.kr/collections) 소장품 소개 참조.

125) 「붓으로 그려낸 '생명력' – 강연균 수채화 30년전」, 『시사저널』 212호, 1993. 11. 18.

126) 『강연균』, 삼성출판사, 1993, p.301.

127) 강연균, 「봄날 언덕위의 아지랑이 잡기」, 월간『조선』, 1993. 5.

128) http://cafe.daum.net/geomunoreum/.

129) 이구열, 「역사 시각의 표현」, 『삶의 길, 회화의 길』, 아트북, 1991, p.192.

130) 이구열, 「신수(神樹), 당산(堂山)나무 연작의 새로운 시각과 감명」, 『자연과 삶, 손장섭』, 미술문
화, 2003, p.141.

131) 이석우, 「손장섭의 삶과 예술」, 『자연과 삶, 손장섭』, 미술문화, 2003, p.197.

132) 황석영, 「섬세하고 정 많던 여운」, 『여운』 도록, 월간미술세계, 2014, p.38.

133) 「활발했던 그룹전(展)」, 『신동아』, 1969. 9.

134) 황석영, 「섬세하고 정 많던 여운」, 『여운』 도록, 월간미술세계, 2014, p.6.

135) 5·18민주화운동 이후 군사독재 타도, 민주화, 통일, 노동문제 등을 요구한 민중미술이 태동하였다. 일반적으로 이러한 움직임과 민중미술의 시작을 1979년 '현실과 발언'의 창립으로 본다. 1985년, '20대의 힘' 전이 열린 아람미술관에 경찰이 난입하여 작가를 구속하고 작품을 압수하고 전시장을 폐쇄해, 민중미술이라는 용어 자체가 사회적인 화두가 되었다. 이를 계기로 산발적인 활동을 조직적으로 하기 위해 민미협을 창립하였다.

136) 윤우학,「작가와 대상은 상호 동등한 관계」,『홍대학보』, 1974. 7. 15.

137)「서양화 첫 개인전 여운 씨」,『주간신문』, 1976. 12. 12.

138)「해학적 그림 많이 그려야죠」,『서울경제신문』, 1989. 11. 9.

139) 이성부,「우리 찾기 20여 년 외곬에 산다, 서양화가 여운 씨」,『일간스포츠』, 1988. 11. 27.

140) "예술가 중에서도 화가와 문인은 늘 함께 생활해 온 것 같아. 사실 표현 방법만 다른 것이지 추구하는 건 같으니까. 한쪽은 색과 선으로, 한쪽은 언어를 통해서 한다 뿐이지, 특히 1970-1980년대 군사독재 시대를 통과하면서 미술과 문학이 함께 투쟁했잖아. 독재 체제는 사람이 자유롭고 행복하게 사는 것을 방해하니까. 우선적으로 그 방해물을 제거하는 데 미술과 문학이 일조하지 않는다면 그게 무슨 좋은 그림이고 시일 수 있겠는가, 이런 의견이 통했단 말이야." 신경림과 여운의 대담,「예술가는 건달이다」,『여운』도록, 월간미술세계, 2014, p.130.

141) 김태수,「한지 위 목탄의 떨림 어느새 그림이 되었네」,『스포츠월드』, 2009. 1. 2.

142)「해학적 그림 많이 그려야죠」,『서울경제신문』, 1995. 2. 28.

143) "낮은 산에는 길이 있고 무덤이 있고 논밭이 있고 어린 시절의 추억이 묻어 있습니다. 이렇게 사람과 소통하는 자연은 우리 마음의 깊은 풍경을 만들어 내지요."「조국의 산하전 갖는 여운 교수」,『문화일보』, 1995. 11. 29.

144) "여름의 지리산은 크기만 하지 특별한 게 없어요. 그런데 겨울, 특히 1월 가장 추울 때 잔 서리가 있을 때의 지리산에서는 그 속살이 보입니다. 그 감동은 말로 표현할 수 없을 정도지요. 인간은 정말 하찮은 먼지에 불과하다는 사실을 저절로 깨닫게 됩니다." 김지원,「파노라마처럼 펼쳐진 '지리산의 감동'」,『한국일보』, 2009. 2. 23.

145) 신경림과 여운의 대담,「예술가는 건달이다」,『여운』도록, 월간미술세계, 2014, p.131.

146) 장경화,『오월의 미학, 뜨거운 가슴이 여는 새벽』, 21세기북스, 2012, pp.174-175.

147) "왜곡된 산업화의 실체를 직접 눈으로 보고 체험해야겠다고 생각했다. 당시 구로, 가리봉동 같은 외곽 지역에서 소외된 노동자들의 삶을 보았다. 그 공장 지대에서도 쫓겨난 사람들이 가는 곳이 바로 탄광촌이었다. 나는 나의 한계를 넘어서고 싶었다. 좁은 시야로 보면 막장이란, 인간이 절망하는 곳이다. 막장은 태백뿐 아니라 서울에도 있다." 윤범모,「황재형-탄광촌에서 땀의 무게를 그리다」,『삶의 주름, 땀의 무게』, 광주시립미술관, 2013, p.97.

148) "1980년대 초까지는 한두 달씩 단기간 광부로 일을 하면서 체험을 했어요. 어느 날 한 광부의 집에서 같이 라면을 끓여 먹게 됐지요. 그런데 아내는 도망을 가서 없고 아이들만 나뒹구는 집 마루에서 고춧가루 때가 낀 밥상에 차려 준 라면을 먹으려니 갑자기 토역질이 나는 거예요. 아, 나는 여전히 관찰자일 뿐이구나, 그때 깨달았어요." 이규현, 「질박한 사람의 땀 그게 진짜 예술입니다」, 『조선일보』, 2007. 12. 18.

149) "예술은 인간의 진실을 담아야 한다고 생각했다. 나는 산업화 과정의 가장 고달프고 어려운 현장인 막장을 찾아 나섰다." 홍춘봉, 「'광부화가' 황재형 "막장에서 참인생 체험했다"」, 『뉴시스』, 2013. 11. 13.

150) 장경화, 『오월의 미학, 뜨거운 가슴이 여는 새벽』, 21세기북스, 2012, p.178.

151) 곽병찬, 「고흐가 가다 만, 황재형의 길」, 『한겨레신문사』, 2013. 8. 27.

152) "저는 매일 새벽 1시까지 그림을 그립니다. 제가 좋아하는 일이고, 하고 싶은 것이 그림 그리는 것입니다. 성실해야 합니다. 성실해야 좋은 작품이 나옵니다. 요즘 젊은 분들도 자기가 하고 싶은 일을 정했으면 성실하게 끝까지 하셔야 됩니다." 송보현, 「스스로 광부가 돼 광부의 삶 그린 화가」, 『경남도민일보』, 2014. 1. 21.

153) "물감을 구할 돈이 없어 흙과 석탄가루를 섞어서 사용했습니다. 그러나 우리나라의 흙과 석탄은 참으로 생명력이 있어 물감과 잘 섞이더군요." 장경화, 『오월의 미학, 뜨거운 가슴이 여는 새벽』, 21세기북스, 2012, p.177, "재료의 물성(物性)이 탄광촌 삶의 진실을 드러내기 좋거든요. 생선 비늘처럼 반짝거리는 석탄은 탄광의 빛깔을 그대로 보여 줘요." 이규현, 「질박한 사람의 땀 그게 진짜 예술입니다」, 『조선일보』, 2007. 12. 18.

154) 황재형은 "그림을 통해 너무 편한 잠을 자는 사람에게는 불편함을, 불편한 잠을 자는 사람에게는 안식을 주고 싶다"며 "서울이 더 탄광 같고, 이 속에서 시름하는 실업자들 가운데 광부 아닌 사람이 어디 있겠느냐"고 말한다. 변길현, 「황재형의 뿌리 깊은 고뇌」, 『삶의 주름, 땀의 무게』, 광주시립미술관, 2013, p.11.

155) 「황재형의 광부 십자가」, 『당당뉴스』, 2013. 2. 15.

156) 원동석, 「민중미술의 논리와 전망」, 『민중미술』, 도서출판 공동체, 1985, p.105.

157) "일상적인 관습과 습성은 상부구조이고 토대는 경제적인 생산에 의해서 구성된다. 경제가 변할 때, 그 밖의 모든 것은 자동적으로 변할 것"이라고 주장하면서, 이 문제를 중심적인 주제로 다루는 것은 불필요한 일이라고 생각하고 있었다. 트로츠키는 이에 대해서 "대단한 마르크스주의처럼 들리지만, 사실상 대단한 무지에 불과하다"고 반박하였다. 하영준, 「레온 트로츠키와 러시아 일상생활의 변혁: 트로츠키의 『일상생활의 변혁』을 중심으로」, 한양대학교 사학과 석사학위 논문, 2002, p.17.

158) "초보 프롤레타리아 작가나 예술가들을 공부와 발전을 위해 학교로 보내기 위해서는, 현재의 상황에서 그들을 생산으로부터, 공장으로부터, 일반적으로 노동계급의 일상생활로부터 조차 부분적으로 분리시켜야 한다. 프롤레타리아트가 여전히 프롤레타리아트로 남아 있는 동안, 노동계급으로부터 출현한 지식인조차 불가피하게 프롤레타리아트와 다소 멀어지게 될 것이다." Trotsky, "The Cultural Role of the Worker Correspondent(1924)", in Problems of Everyday Life, p.178.

159) "대중이 자신의 실제적인 환경 속에서 그들 자신의 손으로 이러한 문제를 다루는" 것이 무엇보다도 중요하다는 것이었다. 하영준, 「레온 트로츠키와 러시아 일상생활의 변혁: 트로츠키의 『일상생활의 변혁』을 중심으로」, 한양대학교 사학과 석사학위 논문, 2002, p.28.

160) 곽병찬, 「고흐가 가다 만, 황재형의 길」, 『한겨레신문사』, 2013. 8. 27.

161) 윤범모, 「황재형—탄광촌에서 땀의 무게를 그리다」, 『삶의 주름, 땀의 무게』, 광주시립미술관, 2013, p.100.

162) 곽병찬, 「고흐가 가다 만, 황재형의 길」, 『한겨레신문사』, 2013. 8. 27.

163) 문화통 누리집, www.mtong.kr/people/view_people.php?no=75.

164) 위의 누리집.

165) 한국미술협회 광주광역시지회, 『광주전남근현대미술총서 Ⅱ』, 2010, p.173.

166) 위의 책, pp.173-174.

167) 위의 책, p.174.

168) 보성군청 누리집, children.boseong.go.kr/inde×.boseong.

169) 앞의 책, pp.174-175.

170) 문화통 누리집, www.mtong.kr/people/view_people.php?no=75.

171) 「학정 이돈흥」, 『굿뉴스피플』, 2008. 4.

172) 위의 글.

173) 『연우회보』 제97호, 1982, 이돈흥, 『학정 이돈흥 서예술』, 2003, p.308 재인용.

174) 『연우회보』 제117호, 1991, 이돈흥, 『학정 이돈흥 서예술』, 2003, p.318 재인용.

175) 이돈흥, 『학정 이돈흥 서예술』, 2003, p.326.

176) 조민환 역주, 『옥동이서 필결』, 미술문화원, 2012, p.28.

177) 이돈흥, 앞의 책, pp.332-333.

178) China Radio International 라디오 방송 홈페이지 발췌.

179) 조화(彫花)·박지기법(剝地技法): 조화는 청자나 백자의 음각기법과 동일하지만 분청사기에서는 이 명칭을 사용한다. 그릇 표면에 넓적한 붓(귀얄)으로 백토를 칠한 후 그 위에 끝이 뾰족한 도구로 그림을 그려 장식한다. 조화기법으로 그림을 그린 후, 장식을 강조하려고 배경 면의 백

토를 긁어내기도 하는데, 이것이 박지기법이다.

180) "이 전시엔 특히 테크노 아트의 산실인 미국의 뉴욕현대미술관, IBM미술관, 독일의 카를스루에
미술관, 프랑스의 퐁피두센터, 이탈리아의 밀라노현대미술관, 캐나다의 토론토현대미술관 등
이 자료를 제공해 이 분야 최신 동향을 접할 수 있는 자리가 될 전망이다." 「미디어 총동원 멀티
비디오쇼」, 『경향신문』, 1995. 4. 4; "백남준은 인포아트전을 정보산업사회에서 과학 문명과 예
술의 접목을 통해 예술의 첨단 형식과 내용을 선보이는 전시로 보았다. 비디오아트, 컴퓨터아
트, 레이저아트 등 20세기 첨단 예술을 한자리에서 선보일 인포아트전은 세계 최고의 멀티미디
어 쇼이자 세계 최대의 인터랙티브아트전이 될 것이다." 남신희, 「세계 최고 멀티미디어 쇼 될
것」, 『전남일보』, 1995. 9. 6.

181) 백남준의 「레이저설치」는 레이저와 비디오아트가 결합한 매체 미술이다. 1995년 독일 뮌스터의 바
로크풍의 한적한 교회에서 퍼포먼스, 비디오아트, 레이저가 결합한 퍼포먼스 작업을 광주비엔날
레 인포아트전에 재전시한 작품이다. 「백남준 레이저 기법 새 돌풍」, 『동아일보』, 1995. 6. 28 참조.

182) 인포아트전에 많이 선보인 인터랙티브아트의 정의는 작가가 상호작용을 활용한 작품을 만들고
관람객은 작품과 상호 소통하면서 몰입과 현전을 느끼게 된다.

183) 광주비엔날레, 『InfoART Pavilion』, 삼신각, 1995, p.115 참조.

184) 위의 책, p.74.

185) 위의 책, p.92.

186) Cynthia Goodman, "The Electronic Frontier: From Video to Virtual Reality", InfoART Pavilion,
Gwangju Biennale, 1995, p.30.

187) 이이남은 인상주의부터 상징주의 등 서양화, 남종화와 진경산수에 이르는 동서고금의 명화를
컴퓨터 모니터에 복제하고 포토샵으로 3D 이미지를 만들었다. 그리고 동영상 편집기로 파일을
열고 이미지들을 조작하여 움직이는 명화를 만들었다. 그리고 서양화나 동양화의 액자와 병풍
에 소프트웨어를 장착한 LCD 모니터를 통해 움직이는 명화를 상영하였다.

188) 오병희, 『원더랜드wonderland』, 광주시립미술관, 2014, p.12.

189) 오병희, 「박상화의 혼합 현실 Innerdream 의미」, 『빛2013』, 광주시립미술관, 2013, p.98.

190) 오병희, 『빛2010』, 광주시립미술관, 2010, p.40.

191) 위의 책, p.40.

ㅣ예술가열전
ㅣ—남도미술사
ㅣ오병희 지음

2018년 7월 13일 초판 1쇄 발행

발행인 정진백
발행처 (주)아시아문화커뮤니티
등록 2014년 1월 22일 제25100-2014-000001호
주소 광주광역시 서구 풍암신흥로50번길 55 KT빌딩 2층
전화 062-652-9977
팩스 062-652-9976
이메일 asia9977@daum.net

ISBN 979-11-952074-8-0 (03600)